普通高等教育"十三五"规划教材
新视野教师教育丛书·音乐教育系列

爱国主义音乐创作

刘之　段勇　张碚　著

图书在版编目(CIP)数据

爱国主义音乐创作/刘之，段勇，张碚著. —北京：北京大学出版社，2018.3
（新视野教师教育丛书·音乐教育系列）
ISBN 978-7-301-29223-5

Ⅰ.①爱… Ⅱ.①刘… ②段… ③张… Ⅲ.①音乐创作—研究—中国 Ⅳ.①J604

中国版本图书馆CIP数据核字（2018）第028490号

本书中的音乐作品著作权由中国音乐著作权协会提供（音乐著作使用许可证编号：MCSC.L-M/BK-LC/2017-B0350）

书　　　名	爱国主义音乐创作 AIGUOZHUYI YINYUE CHUANGZUO
著作责任者	刘之　段勇　张碚　著
责任编辑	巩佳佳
标准书号	ISBN 978-7-301-29223-5
出版发行	北京大学出版社
地　　　址	北京市海淀区成府路205号　100871
网　　　址	http://www.pup.cn　新浪微博：@北京大学出版社
电子信箱	zyjy@pup.cn
电　　　话	邮购部 62752015　发行部 62750672　编辑部 62754934
印　刷　者	山东百润本色印刷有限公司
经　销　者	新华书店
	787毫米×1092毫米　16开本　15.5印张　348千字 2018年3月第1版　2018年3月第1次印刷
定　　　价	42.00元

未经许可，不得以任何方式复制或抄袭本书之部分或全部内容。
版权所有，侵权必究
举报电话：010-62752024　电子信箱：fd@pup.pku.edu.cn
图书如有印装质量问题，请与出版部联系，电话：010-62756370

总　　序

2015年，国务院办公厅下发了《关于全面加强和改进学校美育工作的意见》（国办发〔2015〕71号）（以下简称《意见》）。《意见》指出："美育是审美教育，也是情操教育和心灵教育，不仅能提升人的审美素养，还能潜移默化地影响人的情感、趣味、气质、胸襟，激励人的精神，温润人的心灵。美育与德育、智育、体育相辅相成、相互促进。"这是有史以来国家层面把美育工作提到了前所未有的高度。《意见》中明确提出：到2020年，初步形成大中小幼美育相互衔接、课堂教学和课外活动相互结合、普及教育与专业教育相互促进、学校美育和社会家庭美育相互联系的具有中国特色的现代化美育体系。要建立"中国特色的现代化美育体系"，艺术学科中的"中国传统艺术文化"在其中具有举足轻重的地位。对于中国传统艺术来说，中国民歌艺术、中国民族民间音乐艺术、中国山水画艺术、中国文人画艺术、中国书法艺术、中国民族舞蹈艺术、中国戏曲与曲艺艺术等，承载了中华民族的文化之根与民族之魂。它们的美育资源根深叶茂、源远流长，它们的美育功能春风化雨、"润物细无声"。

在中国传统艺术的历史长河中，有这样一类音乐艺术作品，其表现的对象虽然不属于某个个体，但却让每一个个体为之魂牵梦绕；其体现的情感虽然不是单个个体的某一次独特情感体验，但在这种普遍性情感体验中总能找到每一个个体的情感凝结的影子；其表达含义虽然具有某种符号象征的韵味，却处处蕴含着社会的道德本质与人性的价值取向；其呈现的音乐情景虽然缺少一些爱意朦胧的"花前月下"，但却是对"花前月下"个体之爱精雕细琢的精神升华；其表现的风格虽然用的不是让人刻骨铭心的疯狂的节奏，却让每一个个体时时刻刻体验到民族的认同感和集体的归属感……譬如，从大气磅礴的《黄河》《东方红》，到气势如虹的《延安颂》《太行颂》，从乐观豪爽的《山丹丹花开红艳艳》《西部放歌》，到瑰丽奇秀的《三峡情》《苗岭的早晨》；从饱含热情的《绣红旗》《红梅赞》，到悲愤不屈的《嘉陵江上》《黄河怨》；从情深意长的《盼红军》《想起周总理纺线线》，到欢快活泼的《快乐的女战士》《赶圩归来啊哩哩》《太阳出来喜洋洋》……对于这样的音乐作品，每一个个体在通过各种音乐的手段呈现它们的音乐音响形态时，厚重的历史使命感和强烈的社

会责任感便油然而生；每一个个体不管在哪一种场合聆听到或体验到它们充满象征意味的音乐音响时，一种强烈的身份认同感便在不知不觉中深化了人们的价值取向。这是怎样的一类音乐作品呢？这就是充满人类"类"本质和民族气节的爱国主义经典音乐。

列宁说："爱国主义就是千百年来固定下来的对自己祖国的一种最深厚的感情。"奥尔丁顿说："爱国主义是一种生动的集体责任感。"别林斯基说："谁不属于自己的祖国，那么他也就不属于人类。"对于当今的中国社会来说，爱国主义就是"社会主义核心价值体系"的艺术化体现方式。这种"价值体系"的艺术化体现主题主要包括以爱国主义为核心的民族精神和以改革创新为核心的时代精神。这种精神以"中华民族"精神为基础，是一种融合了中华儿女共同情感的具有广泛意义的思想感情。这种思想情感包括热爱自己的民族，热爱自己民族赖以生存的土地，尊重本民族的宝贵传统和共同语言，珍视本民族的光荣历史和对人类做出的贡献。对于爱国主义音乐来说，其核心主题就是热爱本民族的艺术文化，就是守护中华传统音乐艺术文化。这主要表现为：

（1）在爱国主义音乐创作、爱国主义音乐表演、爱国主义音乐审美和爱国主义音乐教育传承等环节具有强烈的民族自尊心和自信心，具有维护祖国尊严和人民利益的高度责任感，对祖国的音乐文化艺术前景怀有坚定的信念。

（2）通过对爱国主义音乐创作、爱国主义音乐表演、爱国主义音乐审美和爱国主义音乐教育传承等环节的学习来激发中华民族的每一个个体和每一种群体对祖国的河山、人民、历史、文化和对祖国的一切物质财富和精神财富的无限热爱之情。

（3）在爱国主义音乐创作、爱国主义音乐表演、爱国主义音乐审美和爱国主义音乐教育传承等艺术化过程中主动自愿地把个人的前途和祖国的命运紧密地联系在一起，把爱国主义音乐艺术所蕴含的对哺育自己成长的家乡、民族和祖国的深厚感情，逐渐升华为一种维护祖国利益的行为准则。

然而在当今的中国社会，由于受某种"文化多元"和"价值多元"的极端化影响，一些人（特别是中国的青少年一代中的一些人）逐渐在瞬息万变、五光十色的所谓现代艺术文化快餐以及嘈杂刺激的当代流行音乐的冲击和强势占领下，已经慢慢远离了自己的精神家园，特别是爱国主义经典音乐等传统艺术形态逐渐离开了他们的艺术视域。有些人或是群体甚至对爱国主义经典音乐等传统艺术形态抱着一种"游戏"或"肆意恶搞"的心态，在经典艺术表演和传承的过程中缺乏必要的尊重感和敬畏感，也缺乏必要的历史使命感和社会责任感。一提到爱国主义经典音乐等艺术形态，这些人或人群就表现出一种"时过境迁"的被迫接受状态，他们自己俨然成为现代音乐的"弄潮儿"或音乐历史发展的"主宰者"，认为爱国主义经典音乐

等艺术形态是一种"老古董",与现时代音乐艺术的"脉搏"不能产生共振,似乎主动接受爱国主义经典音乐等艺术形态就是缺乏"时代感"和"时髦感"。可见,国家及时发出《完善中华优秀传统文化教育指导纲要》《意见》等文件,强调爱国主义经典音乐等传统艺术形态的发掘和传承,在当今社会有着不可估量的现实意义和文化价值。

在当今社会中强调和加强爱国主义经典音乐等传统艺术形态的教育功能,不仅是尊重和弘扬中华民族优秀的传统艺术文化、寻找中华民族艺术形态进一步发展的源泉和根基,更是在中国当代青少年的心灵深处进行民族高尚的情感状态、积极的价值取向、优秀的集体主义精神等人性内涵的精神构建。有了这一丰富内涵的精神构建,中国当代青少年的内心深处才能自发地通过爱国主义经典音乐等传统艺术形态的学习和传承,形成对集体、对祖国的一种积极和支持的态度,才能在他们身上充分体现"文化不灭,则中华不灭"的誓言。因为爱国主义经典音乐等传统艺术形态是中华民族优秀传统文化的重要组成部分,是源于每一个中华民族个体的良知,它仿佛融化在人们的血液中不断地提醒和催促着人们在艺术文化的历史长河中前行。在数千年的历史发展进程中,它曾经发挥了凝聚中华民族情感、彰显中华民族精神气质、延续中华民族文化血脉的重要作用。在当今的中国,它更是具有不可估量的历史价值、文化价值和艺术功能。

因此,自2012年以来,我们就一直在思考和践行着如何为爱国主义经典音乐等艺术形态的发掘和传承做一些事情。经过组织和构建专家团队,我们决定在理论上总结和提炼出如下一批爱国主义经典音乐系列丛书,这套丛书包括:

(1)《爱国主义音乐创作》;
(2)《爱国主义音乐表演》;
(3)《爱国主义音乐审美》;
(4)《爱国主义音乐教育》;
(5)《西部爱国主义音乐》;
(6)《爱国主义声乐作品》;
(7)《爱国主义钢琴作品(上)》;
(8)《爱国主义钢琴作品(下)》;
(9)《爱国主义器乐作品》;
(10)《爱国主义手风琴作品》;
(11)《爱国主义舞蹈作品》。

在爱国主义经典音乐等传统艺术形态学术理论建设的同时,西南大学音乐学院还强化了爱国主义经典音乐等传统艺术形态的艺术实践,学院所属的"西南大学交

响乐团""西南大学民乐团""西南大学交合唱团""西南大学舞蹈团""西南大学管乐团"每年近30场的艺术实践活动在音乐音响形态上演绎着爱国主义的灵魂的精髓。特别是西南大学音乐学院在中国民族音乐的研究（具有博士生招生资历）、表演（多次在全国民族声乐的表演中获得金奖）、教学（在培养方案中集中体现民族音乐的教学理念）三方面形成了体系化的传承。

在原有创作的基础上，我们目前正在加紧和策划爱国主义经典音乐等传统艺术形态的采风和创作。

我们深信，这套爱国主义经典音乐系列丛书一定会在当今艺术文化价值构建的过程中发挥它应有的价值，也期待更多的仁人志士加入我们的行列，给我们提出宝贵意见和建议，共同为中华传统艺术文化的传承和发展做出贡献。

丛书主编　郑茂平　谨识

前　　言

　　爱国主义是一种集民族高尚的情感状态、积极的价值取向、优秀的文化传统以及虔诚笃定的精神信仰等丰富内涵为一体的宏大的精神构建。自20世纪以来，中国音乐的创作在不同的时代背景中变更与交替着。作为20世纪中国文化的整体追求，中国音乐在气质上洋溢着以民族主义的复燃所点亮并升腾的爱国主义精神。这种精神的内核突显着对一个民族悠久历史的自豪与缅怀，同时也记叙着近代以来对衰落的悲吟与当代重振复兴的努力和希冀。所以，中国近百年来的音乐创作总体上便是在爱国主义的语境中催生并发展着的，呈现出悲怆而壮美的精神气息。从艺术的形态与表现载体而言，中国近现代优秀的爱国主义音乐作品则体现着积极的世界情怀，对不同文化（尤其是西方）的关注和吸纳拓宽着中国音乐家的艺术视野和表达深度，这种宽阔的文化胸怀和虔敬的艺术追求将中国近百年来的音乐提升到前所未有的高度。在当下的中国音乐创作已经相当成熟并在很多层面已经国际化的状态下，我们不该淡忘了那些在这一历程中为中国音乐的现有高度做出了奠基性与探索性的作品，因为这些作品的存在，中国音乐才有了现在的璀璨与芬芳。

　　爱国主义经典音乐的创作实践是在近现代中国文化之门向世界敞开的状态下展开的，无论这种敞开是被迫的还是自觉的，外来音乐（主要是西方音乐）的创作思维及相关技术手法在相当长的时期影响着中国音乐创作的实践。从专业创作的视角而言，西方音乐自巴洛克时期以来所生成的有关音乐构成的技术原则与审美标准，自20世纪以来强势地浸入中国音乐创作实践的各个方面，西方音乐中的技术原则及相关结构形态无疑对中国音乐在近现代以来的发展起到了不可或缺的作用。客观地讲，20世纪初中国文化的低落状态使国内的音乐工作者也只能以谦逊的态度面对西方文化的涌入。所幸中国传统文化自汉唐时期所养成的开放胸襟从来都未拒绝优秀的外来文化，化而融之的文化策略原本就是我们的传统，中华文明的发展就是因为这种有容乃大的文化精神。从音乐艺术的层面而言，中国传统音乐固有的表现手法与结构形态，显然承载不了近现代中华民族命运悲壮跌宕的宏大表达。当西方音乐的各种艺术形式可以为中国音乐家提供必要的表现手段时，在不缺失传统文化精神和文化自尊的基座上积极地学习和吸纳西方音乐，这便是20世纪大多数中国音乐家的文化自觉与文化选择。

　　作为生长在20世纪下半叶的我们这代人，爱国主义题材的音乐作品在艺术审美

层面对我们的影响与感化是我们心灵记忆中难以忘却的,它陪伴着我们少年时期的成长,给予了我们在青春年华中对理想追求的滋养。当下的我们虽已步入不惑之年,但依然感念于它在我们生命展开的岁月中所给予的精神馈赠。当今天有这样一个机会运用我们有限的专业知识对这些作品进行相关的技术性梳理与审美性讨论时,我们的心里充满了一种澎湃之情,但也感到了更多的责任担当。在中国当代社会发展大背景下音乐艺术所呈现的多元性状态中,流行通俗音乐文化的强势发展及其在受众层面上的较大覆盖面,客观上稀释或遮蔽了人们对包括爱国主义题材在内的内容表现上具有深刻性、形式载体上具有更高艺术性的严肃音乐的认知和审美热情。时代需要通俗,但我们却不能因此而丢失了在历史中已经拥有的深刻和庄严。

 本书的整体写作构架由刘之拟定,包括四个相应的内容分析与形态研究层次。其中,刘之担任第一章、第二章的撰写;张碚担任第三章的撰写;段勇担任第四章的撰写。由于我们的认知深度及经验水平有限,书中难免存在不足之处,敬请广大读者与各方专家指正。

<div style="text-align:right;">

刘 之

2017 年 10 月

</div>

目录

第一章　爱国主义经典音乐的多声结构形态分析　1
　第一节　对西方多声音乐手法的借鉴　2
　第二节　中国传统多声音乐思维与手法的延伸　19
　第三节　多声音乐的调式化思维　29
　第四节　承接中的拓新　40

第二章　爱国主义经典音乐中交响性思维与手法的运用　51
　第一节　乐思的交响性陈述与展开　51
　第二节　交响性思维在音色结构与织体形态中的呈现——以丁善德的
　　　　　《长征交响曲》第一乐章为例　63
　第三节　民族管弦乐的交响性实践——以刘文金的二胡协奏曲
　　　　　《长城随想》第一乐章为例　70

第三章　爱国主义经典音乐作品的曲式结构　79
　第一节　作品呈现在时间维度上的陈述方式与类型　79
　第二节　西方古典音乐结构原则的运用　140
　第三节　散体结构　171

第四章　爱国主义经典声乐体裁作品赏析　183
　第一节　民歌中的爱国主义歌曲分析　184
　第二节　民歌风格的创作歌曲分析　193
　第三节　艺术歌曲分析　205
　第四节　大型声乐作品分析——以《祖国大合唱》为例　225

第一章 爱国主义经典音乐的多声结构形态分析

 音乐的形态发展经历了从单声音乐向多声音乐的历史演变。多声音乐形态的生成与完型标志着人类音乐文化向更高层级的提升和进步。东西方音乐文化都不同程度地有这样的历程，但在具体形态上却有着不同的选择。这种有关多声音乐形态的差别也许与东西方文化审美的不同取向相关，以致相当长的时期内西方音乐的业内专家并不认同东方音乐具有严格意义的多声结构属性（特别是对中国的传统音乐）。显然，这是由于西方文化中心论背景下的狭隘认知所导致的无知状态。作为多声音乐的形态结构，其在东西方音乐中的呈现方式存在着不同的发展路径。在中国传统音乐的历史进程中，旋律性结构确实是我们音乐形态中更为重要的方面，但这并不意味着中国音乐缺失了其他的层次。无论是在传统器乐合奏中，还是在戏曲音乐及民歌中，多声音乐的表现形式并非缺位，只不过是形成多声音乐结构的具体材料与呈现方式的不同而已。在 20 世纪以前的中国传统音乐中，多声音乐的观念并不像西方音乐那样以人为的技术工艺来体现，它更多的是在自然而为的生活情态中产生的。比如田野耕作中的群体歌唱与民间世俗节庆中的吹拉弹打等，一唱（奏）众随的方式天然地养成了中国传统音乐在多声结构上的即兴与多样性，其中并不刻意呈现像西方多声音乐中必需的结构逻辑与特定的技术工艺。随性而为的多声呈现方式与我国历史中漫长的农耕生活情态是相依存的，尤其是在传统民间音乐中（各类南北吹打乐及山野民歌等）。至少在 20 世纪以前，中国多声音乐都没有像西方那样走向以技术工艺为标志的形态学层面。这既是我们传统音乐文化的一种选择，同时也是由我们文明进程的不同方式所决定的。在历经了伟大的汉唐盛世及明清以来的几个世纪的发展变迁后，当中国历史以屡弱的脚步挪入 20 世纪的门槛时，我们更多地选择了对西方文明及相应文化形态的了解和学习。无论这种选择是被迫还是自觉，至少中国近现代的社会发展不再封闭在孤寂的自我意妄中，在不丢失自我传统的前提下，积极地了解并学习更为广阔的世界各族文化，取其之长，补己之短，并将其融入中华文化的大发展中。这显然是 20 世纪以来中华文明进程所呈现出的总体发展趋势。中国近现代爱国主义音乐的创作无疑地切合着相同的价值诉求。当我们传统的音乐形态在某些层面承载不了近现代社会变革和发展的宏大叙事时，积极地学习借鉴其他

音乐文化中的相关形式载体,并在自身传统音乐深厚的根基上拓展创新,这成为包括爱国主义题材在内的中国近现代音乐创作所不可或缺的重要构因。

本章将从四个层面对爱国主义题材的音乐作品在多声音乐结构的手法及形态方面进行相关的分析与论述。

第一节 对西方多声音乐手法的借鉴

在中西音乐的表现形态上,有关多声音乐的思维原则与运用方式有着较大的差别。西方音乐自公元9世纪以来所不断嬗变演进的多声思维及相关形态,那种通过不同的音高层次构筑宽阔的空间与通过不同的节奏层次构筑丰富的时间所产生的表达方式(主调音乐与复调音乐),无疑是人类音乐文化的伟大成果。这是西方音乐对世界音乐的伟大贡献。当然,这些多声音乐的表现方式并非西方音乐独创。但是,在近千年以来的多声音乐实践历程中,尤其是自文艺复兴后的几百年来,西方音乐在多声音乐表现手法与结构形态的探索和实践方面,对世界音乐的整体性发展所产生的积极影响是不言而喻的。当中国音乐的进程迈步于20世纪后,传统音乐中的固有形态实现不了音乐家对时代的表达时,对强势而入的西方音乐在技术手段乃至结构原则等多方面的学习与借鉴,是中国音乐不可回避的现实问题。大多数中国音乐家(尤其是作曲家)以积极的姿态和理性的方式加入对西方音乐的学习和认知中,取其之长,补己之短。从多声音乐的层面而言,西方音乐中最有技术价值之一的大小调功能和声体系及各种对位写作方式被广泛地运用于我们的创作中。从20世纪早期的萧友梅、赵元任、黄自、青主(廖尚果)等,到20世纪50—80年代的几代作曲家们,无不受益于西方多声音乐技术手法的影响和帮助。他们创作了大量脍炙人口的、具有鲜明时代特征的爱国主义作品。这些作品在题材内容上呈现出20世纪不同阶段中国社会发展与嬗变的时代诉求,这种宏大的叙事与表达在中国传统音乐中是未曾有过的,同时也是中国传统音乐固有的形态与手法所表达不了的。积极地学习、借鉴并运用西方音乐的体裁形式与表现手段是20世纪中国作曲家们在技术层面上的主流追求。

谱例1-1是萧友梅1916年在德国留学时创作的一首管弦乐作品(后改写为钢琴曲发表)的序奏部分。① 乐曲表现了对辛亥革命中战功卓越的爱国将领黄兴以及"讨袁战争"的发起者蔡锷将军相继逝世的哀思之情。这是中国近现代音乐中最早的多声部作品之一。作为中国专业音乐教育创始人之一的萧友梅,是将西方音乐的技法形态运用于中国音乐创作的先行者和开拓者。从谱例1-1中不难看出,节拍形态、节奏律动、力度转换、调性结构以及乐思陈述的各个方面都体现了西方音乐自大小调体系以来的呈现轨迹。特别是从多声部技法的角度而言,这段以主调音乐织体写

① 汪毓和. 中国近现代音乐家评传[M]. 北京:文化艺术出版社,1992:40.

作的音乐，其多声性的分层纵向叠置结合方式在 c 小调忧郁的调性延伸中形成了凝重深厚的情感表达。在和弦类型的选择与和声序进的方式上，三度叠置类和弦在功能性和声原则的支配下形成了主与属的有序转换。这种在中国传统音乐里前所未有的多声结构手法所呈现的音响，可以想象在 20 世纪初中国新音乐的发端期是多么的不寻常。以今天的视角，谱例 1-1 所呈现的方式会被视为是对西方音乐的套用，但是请别忘记，以萧友梅先生为代表的那代音乐家们在近一百年前的这种创作实践，对于今天中国音乐所取得的成就与发展，无疑具有奠基性的巨大作用，从中国音乐延续性和整体性发展的角度而言，甚至具有里程碑的意义。

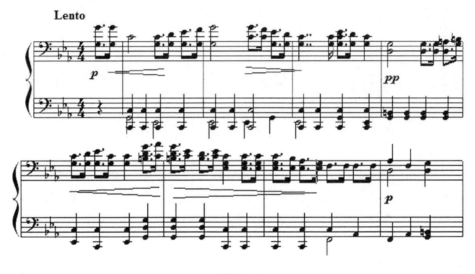

谱例 1-1

在 20 世纪早期中国新音乐的探索中，学者型的作曲家赵元任与青主在声乐艺术领域的创作方面加速了中国新音乐的发展进程，他们在运用西方音乐表现形态的同时，结合现实生活，谱写了不少具有较高的艺术价值又不乏时政内容的优秀作品。

谱例 1-2 是作曲家为诗人徐志摩的抒情叙事诗谱写的一首混声合唱作品，创作于 1927 年。作曲家运用了西方多声音乐的体裁形式，通过诗歌所含的特定内容，表现了自"五四"新文化运动以来中国青年对自由与理想的向往和追求。这种对新世界的渴望即使会遭遇强大封建势力的绞杀，也在所不惜，诗中的少女最后以无畏的姿态勇敢地走向象征自由的大海。作品以此隐喻那个时期中国社会的现实状态以及它应有的变革方向。谱例 1-2 选自作品第二乐段的合唱部分，乐思首先在 d 小调上以二度折转上行且节奏紧凑的急切音调进入，随后以模进强化的方式，使音乐的戏

剧性张力陡然而增，之后继续二度上行并以节奏宽放的手法，同时伴以调性向平行大调的交替，形成了音响张力与色彩的转化。前后调性中的和声结构均以西方大小调功能鲜明的主属序进构成，和声力度较为强烈，这有助于乐思的推进与转换。在合唱声部的写作上，作曲家采用了西方多声结构的主调音乐织体，其音响凝聚度较高，饱满坚实，在结合声部间距音程宽窄变化的同时，形成了声部线幅的有序变化，这对诗中所描写的内容起到了真切生动的艺术表现作用。

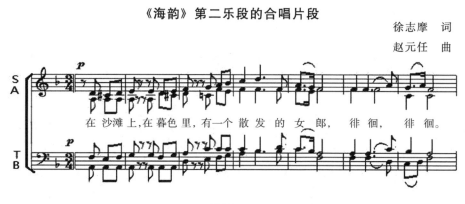

谱例 1-2

20世纪中国新音乐的开拓者们大多具有强烈的社会意识和参与时政变革的政治抱负，青主是这类音乐家知识分子的典型代表。亲历了辛亥革命的青主先生以热忱的军人气质和聪慧的艺术理念，在20世纪中国新音乐文化的抒写中存留了自己特有的章节。

谱例 1-3 选自青主创作于1928年的艺术歌曲，是为宋代词人苏轼的词而作，在内容上借古喻今，表现了厚重的历史情怀和对当时中国社会动荡的现实关注。作品大气磅礴而不失细腻舒展，雄迈中透散着难隐的焦灼和忧虑。谱例1-3中八小节的主题写作在钢琴织体的和声手法上独具匠心，第一至第四小节主题基础句在e小调上陈述，第五至第八小节则转入g小调收束，形成了三度调性的并置性运动。这种规避了西方18世纪古典乐派功能性鲜明的四五度调性转换，在20世纪20年代中国新音乐发展初期的创作中是非常新颖的。特别就第一至第四小节而言，其调性和声布局似乎仍保持了西方古典时期主与属的功能性序进。但仔细观察可以发现，作为第四小节半终止的降B大三和弦与其前一拍的F降五音的法兰西增六和弦已形成了另一个远关系的调性转换，即由e小调转至降B大调，这种在主题初始陈述时便涉及极远关系调性和声运动的方式，显然是对西方中晚期浪漫主义的瓦格纳式"半音化和声"手法的借鉴。但无可置疑的是，它对歌曲内容中那种宏大的历史表达却产生了准确且震撼的艺术效果。同时，这四小节还可以从重同名调式综合理论的视角

解析,即把这四小节都视为 e 重同名调结构,其和声序进的起点为小主和弦,至第四小节进入低位属和弦而形成半终止,而半终止和弦的前置和弦(即 F 降五音的法兰西增六和弦)则为 e 重同名调的低位重属变和弦(降五音形式),这样便形成了由低位重属变和弦推进至低位属和弦的离调半终止。显然,这是借鉴了"重同名调"的和声手法。重同名调的理论是发端于德国音乐理论家里曼之后在 20 世纪才完形的,属于 20 世纪西方调性音乐的体系之一。青主也曾有过在德国留学近十载的经历,对于西方晚期浪漫主义音乐的相关手法在 20 世纪的延伸和演变应该是熟知的,他通过自己的创作在中国独特的音乐语境中运用这些多声技术手法,对推进中国新音乐在多声技术形态发展的进程中起到了积极的作用。同时,青主对这些外来技法形态的借鉴和运用都是立足于改进和发展中国传统音乐的文化自尊以及对时代变革表达需要的前提,这从他其他优秀的作品中不难得以明证。

《大江东去》节选

[宋]苏 轼 词
青 主 曲

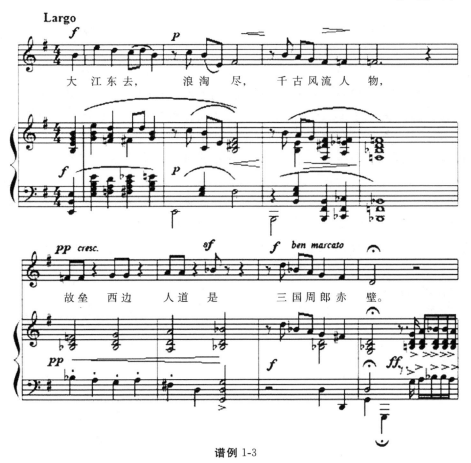

谱例 1-3

从 20 世纪 30 年代起，中国的社会变革进入一个更加波诡云谲的时代，内乱与外患的现实状态促使知识分子阶层必须具有时代的责任与担当。那一时期的音乐家大多具有热忱且紧迫的社会意识，他们以艺术的方式积极地参与或投身到抗日救国的爱国主义运动中，黄自、聂耳、冼星海等便是音乐家群体的杰出代表。

谱例 1-4 节选自黄自创作于 1932 年的混声合唱《旗正飘飘》。作品表现了 20 世纪 30 年代初中华民族意识的觉醒，以及全民团结抗日救国的决心。全曲的中心调性为 b 小调，音乐悲壮而激越。作品由回旋曲式构成，主部的三次间隔性陈述在与两个插部性主题的对比中展开，对作品表现的内容深化和音响层次的递变推进具有较高的结构性作用。从多声形态的层面而言，这是一部严格以西方的混声合唱形式为原则，却成功地表现了中国人的情感和时代精神的优秀作品。作曲家在不同声种的组织与交接转换上，依据歌词内容表现的需要做了精致的技术处理。就主部的第一次陈述来看，第一乐句的进入以男高音声部与男低音声部的齐唱方式呈现主旋律，而女高音声部和女低音声部则形成同节奏律动的和声性平行填充，这里实质是将四声部结构凝缩为三声部主调织体，使旋律更为鲜明突出并具力感，这对主部主题乐句的首次陈述而言是合适得当的。而随后在相同乐句的扩展变化重复时，男生声种的高低两个声部则将旋律交至女高音声部后进入各自不同的声部层次，这时，完整的四部混声结构以宽阔厚重的音响深化了主部的主题呈现。在这里，作曲家运用了西方多声部音乐写作的声种转换以及声部减扩的手法，生动准确地表现了音乐所刻画的形象与所表达的内容。在和声的组织结构方面，《旗正飘飘》则较多地恪守着西方大小调功能和声的手法和原则，四五度根音关系的和弦序进是这部合唱作品运用的主要和声手法。这并非黄自过于恪守西方古典和声的戒律，由于《旗正飘飘》是一首进行曲风格的合唱作品，体裁属性与歌词内容决定着其多声思维与手法的具体方式。在织体形态上，这首作品的主部与两个插部更多地运用了同节奏织体，这种织体的音响较为凝聚和饱满，属于主调音乐织体的基本形态，而进行曲一般是表现群体性的意志和情感，统一与规整是其必需的体裁属性。《旗正飘飘》中，音乐内容与音乐形式的高度契合，体现了作曲家在技术运用和艺术表达上的纯正与深厚。与青主的创作相比，在音乐的整体思维上，黄自更接近于西欧古典乐派，而青主则更趋于中晚期浪漫乐派。

《旗正飘飘》节选

韦瀚章 词
黄自 曲

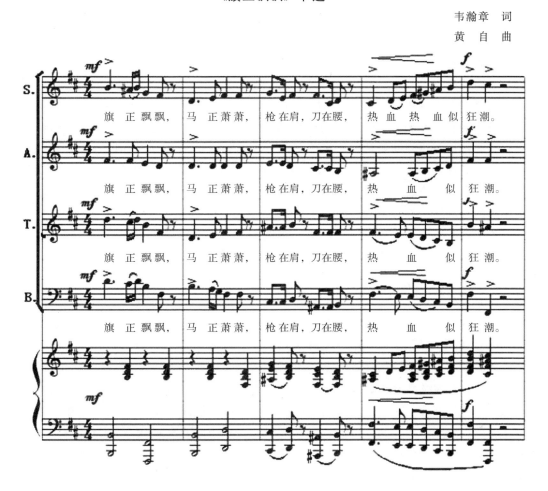

谱例 1-4

在 20 世纪三四十年代，多声音乐领域中将爱国主义音乐创作推至巅峰的作品无疑是冼星海的《黄河大合唱》。这部创作于 1939 年的大型声乐作品，从体裁形式到相应的技术形态都在借鉴西方基础上具有可贵的拓新。大合唱这种形式是源于西方的一种包含有咏叹调、重唱以及混声合唱与交响乐队相结合的较为复杂的多声性、多乐章音乐体裁，其所表现的内容以重大的历史性与现实性宏大叙事为主。20 世纪 30 年代曾经留学法国五载的冼星海对这一体裁的借鉴运用显然是具有深厚的技术支撑的，但作曲家并未拘泥于西方音乐形式的窠臼，而是在立足中国民间传统音乐坚实的基础上创作了这部震撼世人的作品。从序奏到终曲的所有乐章中，主题结构都是在素朴的五声调式中呈现，旋律洋溢着浓郁的民间气息，却超越了一般民歌乐意表达的有限性。在音乐中以西方的技术承载民族精神的表达上，冼星海应该是在中

国新音乐发展历史中最早且最为成熟和成功的作曲家之一。《黄河大合唱》在数代中国人的艺术审美上所起到的作用证明着这一切，它甚至已超越出音乐艺术的范畴，成为自那个时代以来中国人集体人格塑造与精神培育的指向和坐标。

在多声写作技术的运用上，《黄河大合唱》在和声的处理与织体设置方面都体现了高度的艺术追求和技术呈现。

谱例 1-5 是《黄河大合唱》第四乐章中段对比主题部分（《黄水谣》）节选，音乐表现了侵略者带来的灾难和涂炭，与前段优美的由女声二部合唱的田园歌咏形成了鲜明的对比与戏剧性的转换。第一至第三小节首先由男低音声部以齐唱进入，第四小节后完整的混声四部进入并随即在女高音层次与男高音层次各叠加一个声部，形成更为饱满细密的六声部组合后再依次递减回到四部结构中，这种由声部的增减所产生的音响层次与音响力度的转换，体现了技术上的精致和艺术表现上的切中，其音乐形象与情感表达都获得了生动的呈现。从和声手法的运用来看，第四小节起的和声序进不断地推进着调性的转离变化。谱例 1-5 中的第四小节首先从降 E 大调的主六和弦开始，至第三拍时引入了一个附导七和弦，即Ⅲ级的临时导七和弦，但随后并未及时解决至Ⅲ级（临时主和弦），而是以低音声部的半音下行意外地进入至重属七和弦（第五小节的前三拍）后再次半音上行折转回到Ⅲ级的临时导七和弦（第五小节的末拍），于第六小节才解决到临时主和弦（Ⅲ级），从而产生了一次意料之外的离调序进。当音乐进入第七小节时，强拍位闯入的另一个附导七和弦，即降 E 大调Ⅵ级的临时导七和弦以第三转位的形态带来了向Ⅵ级的转离，形成了调性的再次起伏和局部性运动后，于最后两小节回到中心调性降 E 大调上收束。在这九小节主题的对比展开中，和声调性的辗转折回手法增强了音乐的表现张力，四个不同的调性节点（其中含有一个隐性调点，即第五小节前三拍由重属七和弦所引向但并未完成到Ⅴ级的离调）所形成的结构动力，对乐思展开的深度与情感表达的厚度起到了不可言喻的作用。在这里尤其重要的是，作曲家对西方多声音乐技法的运用是在中国传统五声调式的结构中呈现的，多声层面中的西方大小调功能性和声手法在此并未导致五声性音乐风格的散离和消解（这种手法通常容易导致五声性音乐风格的杂混），相反却有助于五声性音乐在音响表现空间上的拓展和完善。冼星海在《黄河大合唱》创作中的探索与实践，无疑体现了中国作曲家对自身音乐传统与外来技术形态高度融会互补的艺术智慧，同时也标示着以冼星海为代表的音乐家们将中国新音乐的发展推向了一个新的发展时期。

《黄水谣》节选

光未然 词
冼星海 曲

谱例 1-5

在和声语言对音乐内容表达的生动性上,《黄河大合唱》终曲乐章的高潮部分是很典型的一个实例。在这里,西方多声技术形态的运用对中国特定时代内容的表达起到了不可或缺的作用。

谱例 1-6 中,音乐的高潮构筑于纯和声性的序进中,旋律层次仅仅是一个同音反复的延伸。从旋律上而言,这是一种静态的音高形态,它本身是很难形成音乐的高潮所必须具备的非稳定性动力特征的。此处的强大动力更多的是由和声进行所产

生的。这里通过同主音大小调综合和弦的互动转换,不同结构的三和弦交接序进所形成的音响色彩与音响层次的更迭,为同音重复的静态旋律带来了强烈的动力支撑。在这里,首先由大主和弦交接至小主和弦,形成音响色彩由明至暗的第一个转换层次,随后以降Ⅲ级大三和弦将音乐带进更为宽阔明亮的第二个音响层次,再接以动力性极强且不稳定性极高的属七和弦后形成了第三层次,连续的三度根音关系的和弦序进产生多声音响色彩的不断转换后,将音乐推进至灿烂辉煌的主和弦,呈现出时代的最强音。这里由旋律与和声形成的静动关系既体现了西方多声音乐结构中平衡原则的贯穿,同时又为此处音乐的内容表现增添了较高的艺术表现价值。

<center>《怒吼吧,黄河!》节选</center>

<div align="right">光未然　词
冼星海　曲</div>

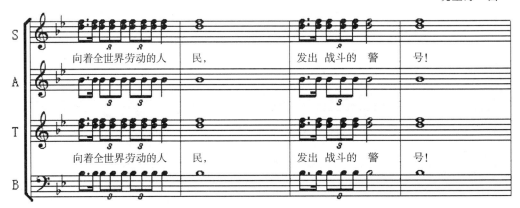

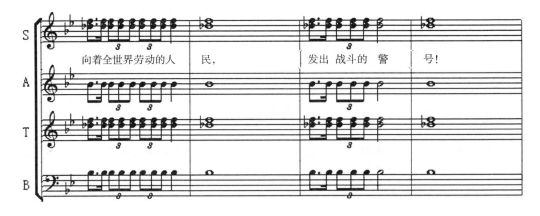

<center>谱例 1-6</center>

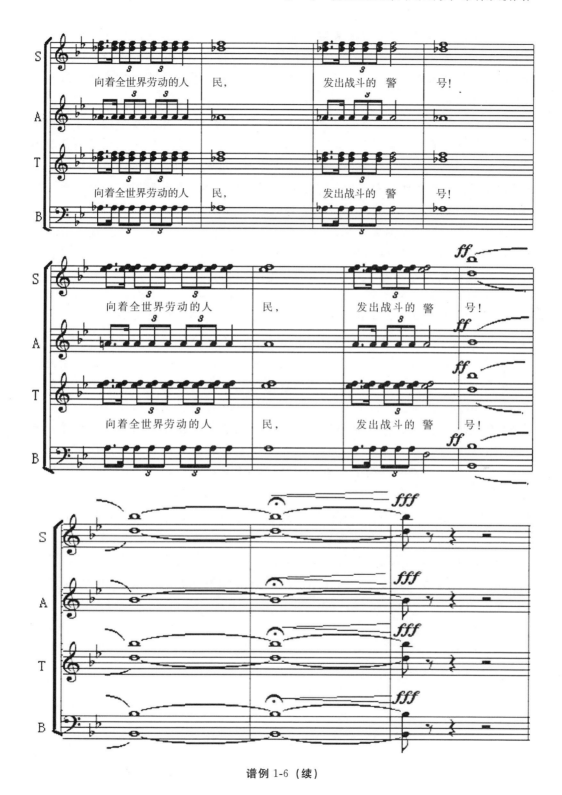

谱例 1-6（续）

在《黄河大合唱》中，作曲家除了和声性的主调音乐织体手法的运用外，还较多地涉及了复调音乐织体写作中的延伸性填充、模仿性对位、对比性对位以及局部赋格等不同的技术手法。其中，延伸性填充是局部的对位性形态，它是在主调音乐同节奏织体的句尾处形成某一声部对其他长音声部的对位填充，从而使乐句间的转换衔接更为流畅自然，如《黄水谣》中段主题的第六小节与第九小节处（参见谱例1-5），从严格意义上而言，它不属于典型的复调织体，而更近似于中国民间传统器乐合奏中支声性的句尾装饰补充方式的变体处理。除此而外，其他西方复调音乐的对位性技术手法也在作品中得到了广泛的运用，它们同样是这部具有极高艺术价值的作品所不可或缺的技术保障和支撑。

谱例1-7选自《黄河大合唱》终曲乐章的B段主题呈示部分，前八小节是单一线性声部对主题的呈现，其中第二乐句是对首句的模进重复。在织体处理上，采用分层交接陈述的方式，第一至第四小节先由女低音声部陈述，第五至第十小节转由男高音声部，形成不同声种的先后交接。前八小节的主题在音响上是单一纯净的，但声种间的音色差别却又产生了音响层次的变化。随后的八小节是主题结构的缩减重复，作曲家在这部分充分运用了模仿复调与对比复调的技术手法，对相继进入的各声部做了对位性处理。从第九小节起，主题的首句旋律转由男低音声部陈述，女低音声部则于第十小节将主题第二乐句的旋律，以取首变尾的方式对位于男低音声部之上，这种以主题前后句不同部位的乐思材料在音高空间中形成共时性的对位方式，在那个时代中国音乐的创作中是未曾有过的。接着，女高音声部从第十二小节起以主题第二乐句的完整形态与女低音声部形成模仿对位的结合，而男高音声部自第十一小节起则以对比复调的形态与其他声部形成对位结合。此处共十六小节的主题呈现，从多声音乐的形态和技术上来看，其由单纯到多重的手法运用，对音乐内容的表现是多么的准确和贴切，特别是乐思材料由时间性历时陈述的逻辑关系转换为空间性的共时重叠展开的手法运用，对音乐内隐张力的释放与扩展起到了至关重要的作用。在音乐中我们似乎感受到祖国母亲苍老面容上凝结的历史褶皱，她开始由低弱的呻吟渐渐地变为强烈的呐喊，并在随后爆发出惊世的、被压迫已久的怒吼！

《黄河大合唱》终曲乐章节选

光未然 词
冼星海 曲

谱例 1-7

在终曲乐章的多声织体处理上还体现了较强的器乐化思维与手法。如谱例1-8，混声各声部以相继紧凑的进入方式形成自由模仿与对比相结合的对位形态，形成不同声部在节奏律动层次上较为繁复的叠合，这种近似于赋格中段展开的器乐化复调手法在声乐作品里的运用，在当时中国多声性声乐作品的创作中是不多见的。

谱例1-8中先由男高音声部引入主题乐思，随后女低音、女高音以及男低音声部相继以间距一拍紧接进入，形成密集和应的乐思展开。同时，各声部节奏的紧凑律动与声部间的自由模仿处理，在织体音响上呈现出波澜壮阔的生动画面。作曲家对器乐性思维在合唱中的运用，深化了音乐的主题发展和内容的形象塑造，对中国合唱作品的创作在技术形态与内容呈现的完美结合上，产生了积极的实践意义和深远影响。

20世纪50年代后，中国社会迈入了崭新的阶段，一个完全不同于过去历史的社会制度与社会形态推进着时代的发展。这一时期爱国主义的精神指向体现为对以中国共产党为领导核心的国家与社会发展建设的热忱与讴歌。中国20世纪下半叶的音乐创作实践正是在这样的时代背景中继续和发展，并涌现出一批以歌颂党、歌颂祖国和民族团结，以及歌颂社会主义建设为主题的富于强烈时代气息的优秀作品。

《黄河大合唱》终曲乐章节选

光未然　词
冼星海　曲

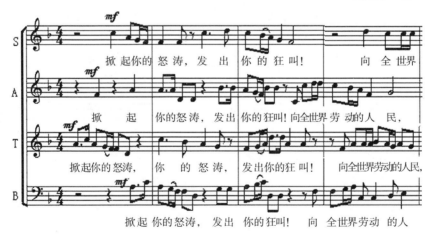

谱例1-8

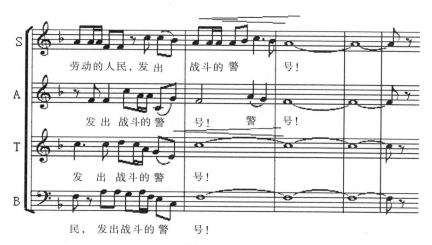

谱例1-8（续）

谱例1-9节选自吕其明创作于1965年的管弦乐作品《红旗颂》。乐曲以宽广舒展的旋律与宏阔大气的多声织体音响呈现出"红旗"所寓意的新时代主题，从而抒发了对祖国深厚的热爱之情。上例五小节中，从第二小节起五部弦乐呈现着雄阔宏大的主题，各声部形成的多声音响饱满而宽广。其和声设计颇具新意，首先在C大调主和弦上进入，随后第三小节的末拍以低音弦乐（也包括其他乐种的低音乐器）的大二度下行引入降B音级，形成Ⅳ级的附属七第三转位和弦，但此后并未按功能逻辑解决至Ⅳ级六和弦，而是在第四小节意外地转至另一个附属七和弦，即Ⅱ级的附属七，并于第五小节再推至重属和弦上形成离调性的句间开放终止。在这里，一个乐句的结构内包含两个不同的附属七和弦所产生的调性起伏，其和声的运动值是较大的，且两个附属七和弦都未按应有的和声功能解决至各自的副主和弦，而是以连续意外的序进转换形成调性的隐层运动，产生了强烈鲜明的音响张力，从而使音乐主题的表达显得气势澎湃却又不失流畅别致。

《红旗颂》节选

吕其明　曲

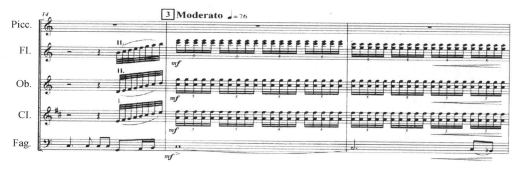

谱例1-9

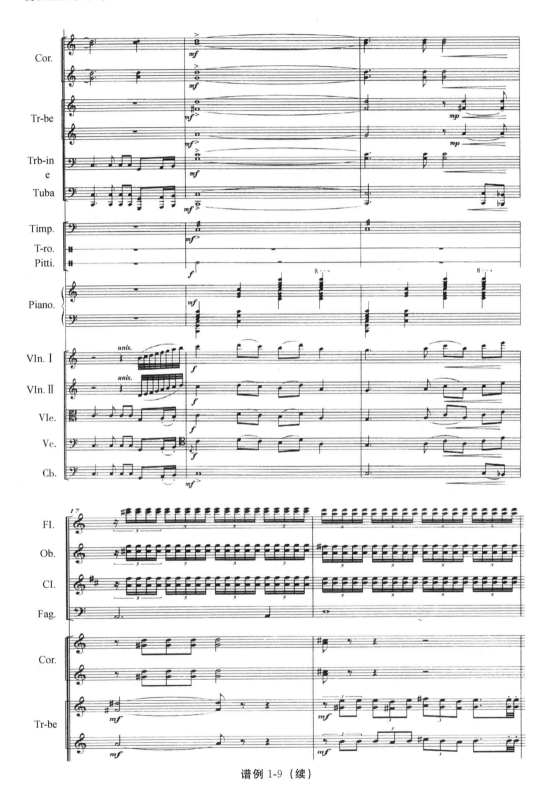

谱例1-9（续）

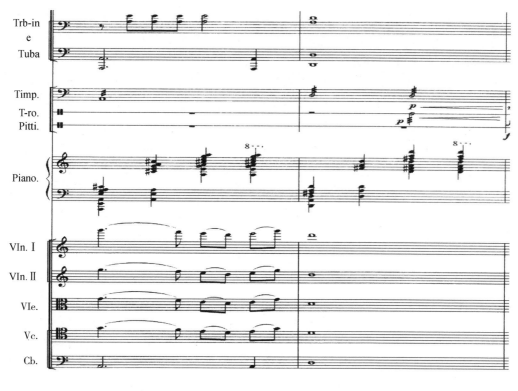

谱例1-9（续）

以西方交响乐队的织体形态来表现中国的音乐内容，这是20世纪50年代以来中国作曲家们在音乐形式上更为着力和关注的技术课题，外来音乐形式与民众审美趣味和传统的切合是作曲家必须解决的问题。以《红旗颂》为例，这部作品在中国现当代社会音乐生活中之所以被民众广泛接受和喜爱，除了作曲家对西方音乐体裁形式在技术层面的合理把握外，在调式的处理及旋律的风格上是较为关键的环节。中国人在音乐的审美过程中对旋律是极为敏感和依赖的，我们的音乐传统本身就更多地建构于旋律性思维原则之上。《红旗颂》在旋律的突显以及民族性风格方面把握得当。作品整体是采用主调音乐织体写成，这种织体的主要特征是以旋律层次为多声组织的中心，更多的声部形成和声的音型化序进来托显旋律层次，旋律在丰富多重的织体音响中是最为鲜明突出的，这显然切合了大多数听众的听赏习惯。同时，旋律的民族化风格与相应的调式处理是不可忽略的。《红旗颂》在调式结构上并非纯然的传统五声形态，因为单纯的五声调式在音响张力上显然承载不了这部作品恢宏的内容表达，作品的调式在形态上虽然属于大小调体系（尤其体现在多声结构方面），但这并未有碍于作品旋律在传统五声性风格上的呈现，相反，旋律的"中国味"依然浓厚且鲜明。作曲家在大小调体系的结构框架中合理地融入了五声性的旋

律手法，典型的"五声性三音列"构成了旋律的支架，支撑着旋律的展开，使之更贴近人们固有的对旋律的听赏趣味。这些都是在借鉴西方音乐形态时又不失离中国传统审美特征的有益实践方式。

　　交响诗《嘎达梅林》是辛沪光创作于20世纪50年代的管弦乐作品，这是自中华人民共和国成立以来第一批具有时代影响力的多声音乐作品之一。作曲家以蒙古族民歌为音乐素材，采用西方交响音乐的体裁形式，生动地表现了以嘎达梅林为代表的蒙古族人民追求自由、平等生活的权利诉求，以及人们对大草原那美好家园的热爱。作品呈现出鲜明的史诗性与深厚的民族性。谱例1-10是乐曲的主部主题，旋律具有蒙古族民歌气息悠长和音调宽阔的"长调"特征，舒展而深情，表达了蒙古族人民对美好家园的热爱与眷恋之情。在乐队多声织体的写作上，主题旋律以甜美的双簧管奏出，而五部弦乐则形成音型化的线性多重结合，在紧凑的节奏律动中，以轻柔的力度呈现着一片辽阔草原上那水草丰润、羊群欢悦的动人景象。五部弦乐在这里所构成的和声音型织体具有很强的描绘性功能，这种以和声音型化方式来产生描绘性作用的手法，是西方19世纪浪漫主义时期以来在交响乐领域最常见的手法之一，尤其是在19世纪中后期的欧洲民族乐派的作品中，如斯美塔那的交响诗《伏尔塔瓦河》、里姆斯基·科萨柯夫的交响组曲《舍赫拉查德》，以及鲍罗丁的交响音画《在中亚细亚草原》等，这些作品都不难见到这种手法的运用。交响诗《嘎达梅林》中对这些多声织体手法的借鉴和运用，在作品内容的表现上是很得当的，其音响的完美呈现彰显着西方多声写作技术对中国作曲家在音乐表达方式上所产生的积极作用。包括交响诗《嘎达梅林》在内的较多优秀作品的创作表明，对西方多声音乐在体裁形式与技法层面上的借鉴和学习，是中国多声音乐在20世纪的发展与建设中所不可回避的且必需的技术性选择，它有力地助推着中国新音乐的成长和更快地走向成熟，并创造出一个属于中国音乐应有的高度。包括爱国主义题材创作在内的中国新音乐，自20世纪初始至当下百年的发展历程，确证着这一选择的合理性与必然性。

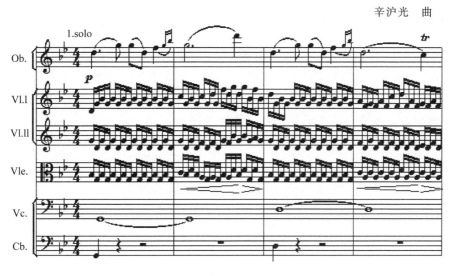

谱例 1-10

第二节　中国传统多声音乐思维与手法的延伸

　　就中国传统音乐而言，其多声的表现形态并不着力于音高空间层次的多样性和丰富性，无论是在古代宫廷音乐、文人音乐中，还是在更为广泛的民间音乐中，音乐音响的呈现较为集中于单纯明净的旋律层次，比如在器乐合奏领域，各类乐器围绕着相同的旋律作同一性的展开，以整体相同的旋律为主要载体的音响呈现是中国传统音乐在多声音乐结构中音响表达和音响追求的重要方式之一，这种方式甚至使人们（尤其是西方人）在较长时期忽略或否认了中国传统音乐的多声表现形态的存在。那么，中国传统音乐（尤其是在民间器乐合奏中）的多声形态如果未在音高空间鲜明呈现出不同音高层次的结合的话，它在什么方面呈现呢？我们认为，中国传统器乐的多声结构主要体现在不同乐器对同一旋律的历时性交接陈述与共时性重叠陈述两个方面，各类乐器虽然集中于同一旋律所提供的音高资源展开，但不同乐器特有的音色所形成的音响差别也客观地呈现着丰富的音响结合。这些不同的、丰富的、由音色特性所产生的音响结构，应该是中国传统音乐在多声形态上的独特方式。所以，不以音高差别而以音色差别所形成的多声结构关系决定着中西传统多声部音乐在结构形态上的不同性。西方音乐从其多声音乐的发端至成熟期是围绕着音高的差别性与有序性而展开；而中国传统音乐在多声表现形态方面则更多地立足于音色

的多样性递变和衍生。因此，悠久的中国传统音乐在其历史的演变中有着迥然不同于西方音乐的路径。在积极面对并学习借鉴西方音乐的同时，保持并发展自身传统中有益的特色部分，这是多数中国音乐家在20世纪以来新音乐事业的开拓和建设中共同呈现的艺术智慧与文化自尊。

《在太行山上》是冼星海创作于1938年的混声二部合唱，谱例1-11是主题呈示部分，女高音与女低音声部首先以单层旋律进入，在短句长音处男高音与男低音声部则形成交接性填充。从音乐陈述中声部进入的前后关系而言，其音高组织基本属于单声类型，但在音色层次上则具有历时性变化的特征，属于单一性旋律在不同声部先后转接应答的形式，其织体音响的鲜明性集中于旋律以及旋律陈述中前后不同的音色载体。这也是在民间传统音乐中常见的方式之一，民歌中的对唱以及民间器乐的合奏中常有运用。冼星海在《黄河大合唱》最具浓郁的民间风格的第五乐章《河边对口曲》中，人声与器乐伴奏的结合也运用了这种方式。

谱例1-11

谱例1-12中，主题在乐曲尾声部分的最后一次呼应时，同一个旋律分别由四部弦乐与木管组中的长笛和短笛形成八度式的齐奏，这种不同乐种或相同乐种的不同乐器在同一旋律上的陈述方式，是中国传统器乐合奏的主要形态，如江南丝竹、广东音乐以及南北均有的各类吹打乐。作曲家在此以短笛、长笛的重叠与四部弦乐在相同旋律上形成的音色组合。这种方式虽然于西方近代交响乐队的配器中也是一种

常态方式（配器学中称为混合音色），但它却是更为悠久的中国传统器乐合奏中有关不同乐器结合的基础。其音响特征是于同一的旋律结构中呈现多重的音色层次，从而丰富音乐音响的表现力。同时，谱例1-12旋律层在织体写作上还体现了对民间"支声性"手法的运用，其中在所有偶数小节的旋律长音处，长笛和短笛都由弱拍起从旋律主干上分离，形成对长音的装饰性填充，强化了旋律更为流畅的线性特征，这种广泛存在于民间合奏乐中的多声织体形态，被作曲家积极地运用于创作中，在与西方多声形态相结合的同时，形成了更为丰富多样的形式表达。

《嘎达梅林》节选

辛沪光 曲

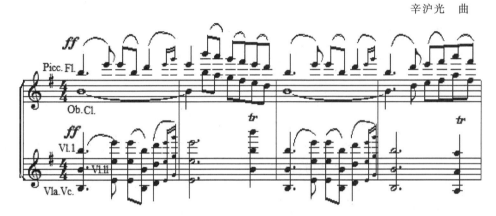

谱例 1-12

由彭修文改编自茅沅、刘铁山的管弦乐曲《瑶族舞曲》的同名民族器乐合奏，是一首以表现西南少数民族歌舞风情与幸福生活为内容的乐曲。虽然这是按西方管弦乐的形态创作的作品，但在移植改编为民族器乐合奏时，编配者充分考虑到民族器乐合奏传统的相关方式和原则，在不同乐种的分层结合上既要借鉴西方乐队的长处，同时也要体现我们的传统旋律性思维。在对比中部的主题部分时，旋律由笙演奏，弹拨乐器以近似西方管弦乐队中竖琴的分解和弦织体形成音型化的铺垫和伴奏，显得流畅而灵动。仔细观察不难看出，弹拨乐器在小节性重音上形成了对旋律骨干音的重复，将这些重音提取出来即构成旋律的骨架。这种处理既体现了相应的层次功能，同时又保持了旋律在不同层次中的一体性，这看起来像是西方乐队织体分层的结构，实质上是由旋律衍化而成的、属于中国民间合奏乐旋律性织体的变体形态。这种现代民族管弦乐多声结构中对传统声部旋律性思维的延伸和处理方式，在乐队音响的风格呈现上是较为适宜的。同时还应看到，弹拨乐器的和弦式分解进行中，和弦的实体结构并不鲜明，较多地依据在强拍位旋律骨干音上形成的五声性音程结合，实质上形成了弹拨乐组对主旋律的一种装饰性变奏，当它与笙结合在一起时，

也就具有了同一旋律在不同乐种层次叠置的结构性质,它属于同一旋律在不同乐种间共时性陈述的传统形态的变体运用。

　　以不同音色的历时性交接与共时性重叠来呈现同一旋律的陈述方式,历史上就已成为中国民间合奏乐的常见形态。在20世纪50年代后中国管弦乐作品的创作中,这种源自民间的音色性思维得到了广泛的运用(它甚至对西方现当代音乐的技法创新产生了积极的影响)。在李焕之创作于1956年的管弦乐《春节组曲》里,民间器乐的音色性思维被结合在乐思的展开中,取得了较好的艺术表现效果。

　　《春节组曲》是一部由四个乐章组成的交响组曲,以西北民歌为素材而写成。春节是中国民间最重要的节日,它既是对过往年月劳作的思念与珍惜,更是对来年日子的美好与丰实的期盼。从某种意义上而言,千百年来,春节已经超越出一般时节的范畴,成为中国人在对现实生活的把握中提升至精神寓意上的一种时态性表征,它是中国民族向世人显现其热情的生命礼赞与不绝的生命意志的一种符号。作曲家以这样一个看似民俗化而实则深厚宏大的题材作为音乐的表现内容,其内含的由民族主义升华至爱国主义的意义是不言而喻的。谱例1-13选自组曲第一乐章《序曲——大秧歌》,这是A部第二主题展开的片段,前六小节中,旋律以三部弦乐与两部木管的共时性重叠陈述,其中长笛和短笛采用重音性与片段性叠奏旋律。而后的三小节,两部木管与三部弦乐则形成仅间距一拍的旋律交接,从而产生旋律在不同音色间紧凑的历时性转换陈述。作曲家在此对以上两种多声陈述方式的运用,在音响力度上增强了旋律进行的不稳定性和动力感,在内容的表现上则获得了浓烈且激越的情感呈现。

《春节组曲》第一乐章节选

李焕之　曲

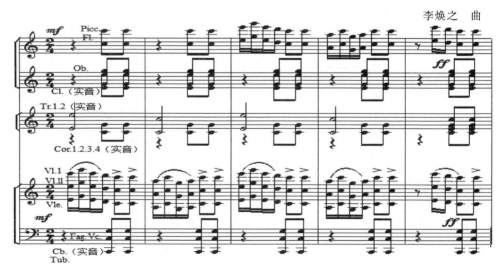

谱例1-13

谱例 1-13（续）

　　中国传统音乐的多声形态除了衍生于旋律基础上，以音色的多样性在上述方式中体现其表现特征以外，由不同音高形成的所谓和声性结构也同样存在着，尽管这并非是中国传统音乐所刻意而为的方式，也并非是中国传统多声音乐主要的表现形态。就构成多声基础材料之一的和弦而言，中国民间器乐的某些乐种中，如弹拨乐类的古筝、琵琶以及三弦、阮等多种乐器，都能够奏出三个以上不同音高组成的纵向性和弦结构，而这些和弦在类型上并非是西方多声音乐中最具音响物理属性的三度叠置结构。而发端于西方多声音乐历史进程中的三度叠置类和弦，由于其结构雏形已天然地隐含在乐音生成的泛音列中，客观上讲，从和弦音响的协和度、张力度以及人类听觉天然的适应度方面，这是目前为止最理想的和弦类型之一，同时也是一种最符合乐音音响物理属性的多声材料。西方多声音乐的历史实践发现了它，所以，它成为西方音乐自声乐黄金期到器乐勃兴期以来在旋律结构、和声结构乃至调性结构上最为重要的构建基础。东方音乐，尤其是中国传统音乐为何没有走向这种形态的多声层次，这是一个很复杂的学术问题，有待音乐学家们做出深度的学理性研究和解析。从形态学的层面而言，中国传统音乐中有关多声结构所涉及的和弦主要是非三度叠置类，它们较多地以纯四五度以及大二度作为音程单元结合而成，其中也有含一个小三度音程单元结构的，但很少有两个以上三度音程单元叠置结合的。由这些音程类型的结合所形成的和弦，与西方调性音乐体系中三度叠置类和弦相比，其和弦音响的物理性力度相对较弱而显柔和，这与中国传统音乐所主要运用的调式形态相关。我们音乐的基础主要是建构在五声调式上的，所谓"五正声"的音级关系决定着旋律的生成以及不同音高在纵向上的结构，五声各音级之间所形成的音程类型产生了一种被称为"五声性三音列"的音组结构，这种音组结构在横向的线性展开上决定着中国传统旋律的平和风格，在音高的纵向结合上则决定着中国传统多声音响色彩的柔淡与清灵。这样一种音高基础上所产生的音乐与中国传统文化的审

美心理是相切合的。自20世纪以来包括爱国主义题材在内的中国新音乐的创作中，对传统多声思维及相关手法与西方音乐形态的结合，是多数作曲家们在观念层面上不断关注并思考着的内容，同时在技术层面上也是不断探索和实践着的内容。以20世纪上半叶的赵元任为例，他是中国艺术歌曲创作领域的开拓者之一，在钢琴多声织体的伴奏写作中最早提出了和声的"中国化"问题，并身体力行地对这一思考做出了积极且有价值的创作实践。

谱例1-14节选自一首根据民谣创作，同时又具有西方艺术歌曲钢琴伴奏形式的声乐作品。例中钢琴部分的写作由两个层次构成，低音层以旋律的线性声部与人声形成对位性结合，高音层则运用和声的音型化序进铺设并填充，整体音响在风格上呈现了鲜明的中国传统线性特征，但由于钢琴低音层的对位化处理以及高音层的音型化填充，在有效地规避了中国传统音乐多声层次上音高空间单一性的同时，也体现了不同声部流畅的线性展开的传统特征。尤其重要的是，作曲家在钢琴织体的高音层和声音型化序进中和弦结构类型的多样性运用，除了第四小节与第八小节这两个节点采用三和弦外，其他六个小节则运用了非三度叠置的五声性和弦，这些和弦中所含的五声性三音列结构鲜明地显现着多声音乐的"中国化"印迹。赵元任先生无疑是在运用西方多声音乐手法的同时积极地探索"中国化"实践的先行者之一。

<div align="center">《老天爷》节选</div>

<div align="right">明末民谣
赵元任 曲</div>

<div align="center">谱例1-14</div>

陆华柏创作于1937年的《故乡》是一首感人至深的艺术歌曲，作品表现了抗战时期流离失所的人们对家园故土和往昔那如诗般宁静美好生活的眷念和追忆，同时表达了对侵略者带来的生灵涂炭的愤慨以及期盼着回到故乡的渴望之情。

谱例1-15的第一至第四小节首先由钢琴在织体高音层引入主题的短句结构，下方层次以分解和弦的横向上下起伏进行形成对旋律的填充和延伸。两个层次都呈现了鲜明的线性声部特征，特别是具有和声音型化伴奏性质的下方层次，作曲家对这个部分的写作可谓是别具匠心。在D宫音大三和弦的基础上，通过对根音上方采用

附加大六度音的处理，改变了一般三和弦对五声性旋律结合的风格差异，因为这种附加音在大三和弦中带来了"五声性三音列"的结构，软化了三度叠置类和弦的硬度，所以使其与五声调式的旋律产生风格统一的纵向结合。第五至第八小节独唱声部进入后，钢琴以织体重复形成延伸。

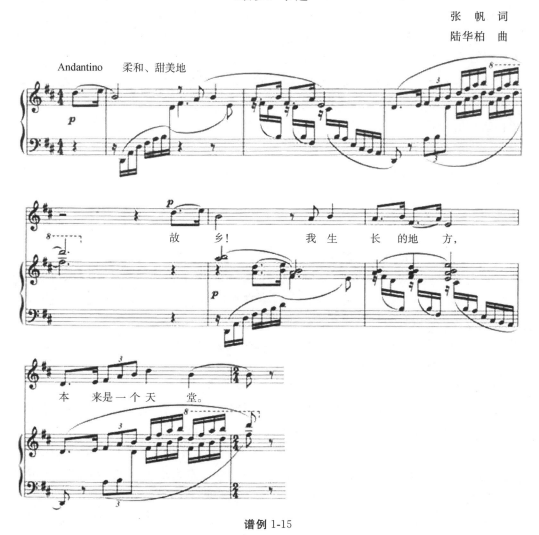

谱例1-15

这段音乐共涉及两个和弦材料的运用，除了D宫大三和弦附加六度的形式外，从完整小节起的第二与第六小节的后两拍还运用了A徵大三和弦的附加二度音形式，这个附加在根音上方的大二度同样在和弦中带来了"五声性三音列"的结构，获得了和声与旋律的高度切合。这两个在西方音乐中重要的大三和弦，由于采用了

不同的附加音处理后，产生了迥然不同于西方大小调体系的音响色彩和属性。同时还可以观察到，这两个和弦在 D 宫调式中形成了一对四五度根音关系的和弦。这种和弦关系的序进属于功能性鲜明的强进行，它们在此正好对应着大小调体系功能性和声中的主属结构，但由于作曲家对和弦材料做了上述的相关处理后，在多声音响的性质与风格上已逾越出西方大小调功能性和声结构的藩篱，从而使之融入多声音乐的"中国化"呈现中，并服务于中国特定音乐内容的表达。此外，这首作品中钢琴的织体写作具有较高的艺术水准，尤其是 A 段，钢琴织体由上方的旋律层与下方的和声音型层相结合，属于完整性织体形态。其中下方层次将和弦材料所做的横向性声部处理，在节奏连续性与间隔性交接的律动中产生了音型的旋律化效果，形成了对上方旋律层的既是主调和声性伴奏，同时也是复调对位性的织体交混结构，其音响流畅清灵而又不失丰润深厚，层次功能清晰鲜明且又水乳交融。其中和声音型横向运动所形成的声部线幅灵动而舒展，与人声的结合获得了很好的统一，并对其具有意义表达的深化与艺术表现的提升作用。钢琴伴奏部分所呈现出的诗化意境是抒情性艺术歌曲重要的价值标识之一。《故乡》这首作品所具有的时代意义与所体现的艺术高度，在中国艺术歌曲的创作中是弥足珍贵的。

在多声创作的实践中，除了在三度叠置类和弦基础上通过附加音来形成中国传统多声特征的渗透外，另一种非三度叠置结构的和弦形态更能体现出中国传统音乐的形态延伸，特别是在一些相对抒情性的音乐段落中。

谱例 1-16 是《春节组曲》第二乐章《情歌》的开始部分，乐队织体中，旋律由木管组的英国管、双簧管以及长笛按序相继交接模仿陈述，竖琴以间隔性的琶奏和弦与除低音提琴以外的其他四部弦乐震音构成和声性的背景铺设，音乐呈现了一种静谧飘逸的诗情意趣，并具有浓郁的陕北民歌气息。这里五小节的多声材料建立在一个非三度叠置类和弦基础上，它是一个四音和弦，其根音为降 A，向上叠置了降 D、降 E 及降 B，属于典型的四五度叠置类和弦。例中，和弦以分层的方式在竖琴上形成琶奏形态，弦乐则分别以五度叠置关系演奏震音。仔细观察，这个四音和弦内含着两个相同结构但不同音级组合的三音列单元，第一组三音列由降 A、降 D 与降 E 构成，第二组则由降 E、降 A 与降 B 构成，从而形成两个四五度叠置和弦的套混结构。由于这种四个音套混的双三音列和弦包含了多数的五声调式音级，五声性的各类音程结合均体现于其中，所以较之于单三音列的四五度叠置和弦，其纵向音响的色彩更为丰富，和弦的张力也有所加强，与旋律的调式风格融洽度更高，用于一些舒缓且节律较自由的段落中时具有很好的艺术表现力。但也应看到，这种单纯以五声调式音级形成的纯五声性和弦，除了在音响风格上鲜明地体现着中国传统音乐属性的同时，其在多声音乐领域中所具有的表现功能是相对有限的，在乐思需要动力性以至戏剧性发展并深化的时候，这类和弦则需要在形态上予以变化，引入张力性较强的其他音程结构，从而获得其多声表现力的拓宽和提升。

《春节组曲》第二乐章节选

李焕之 曲

谱例 1-16

《金陵祭》是当代作曲家金湘创作于 1997 年的交响大合唱。这是一部具有悲怆性的史诗性作品，以 20 世纪 30 年代发生在南京的侵华日军制造的惨绝人寰的历史事件为表现内容，通过音乐艺术特有的表达方式，呈现了音乐家对这一悲惨历史时刻的精神祭奠，并激发出当代人们应有的爱国情怀。谱例 1-17 选自作品第一乐章《序歌》的主题展开部分，混声四部以渐至宽放的节奏形成力度较强的持续长音，呐喊般

的撕裂声在乐队铜管组切分性和声音型的填充与支撑下震人心脾，具有深切痛楚的、强烈的艺术震撼力（此处采用钢琴缩写谱）。这部分多声结构的基本材料是两个以半音性级进折转序进的四五度叠置和弦，即降 D、G 与降 A，以及 C、升 F 与 G，它们与上述同类结构的音响性质已有了很大的差异，这是由于此处的四五度叠置中引入了张力性极强的小二度以及增四度两类音程，这两种音程突破了纯五声性的音程范畴，从而改变了此类和弦原有的音响属性。谱例 1-17 音乐中所产生的强烈的震撼感，是与这两个和弦所内含的音响动力不可分割的。同时，例中织体的混声四部层与乐队层体现了不同的和声思维，并运用了不同的和弦形式，声乐部分主要采用三度叠置类和弦材料。第一小节的和声可统合为降 A 调Ⅵ级的附属导七（还原 E、G、降 D），以省略五音的不完备形式呈现于人声的横向进行中，至第二小节时并未按此类和弦通常的解决序进至其副主和弦，而是意外地转至Ⅲ级升三音的大三和弦（C、还原 E、G），并在后一和弦做长时值的持续进行。在这里，声乐部分的写作体现了相应的调性特征，而乐队则以局部的非调性思维，由低音乐器的下行级进与铜管组尖锐粗糙的变体四五度叠置和弦形成调性的不确定，由此而产生织体音响的高度紧张与不协和，在音乐中较为具体形象地表现了战争的受难者与施难者的形象对比与反差。交响大合唱《金陵祭》在形式结构与技术手法方面的特点，在后面章节还会有所涉及。

<div align="center">《金陵祭》节选

金 湘 词曲</div>

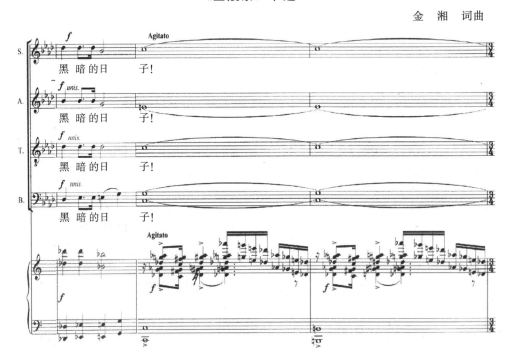

谱例 1-17

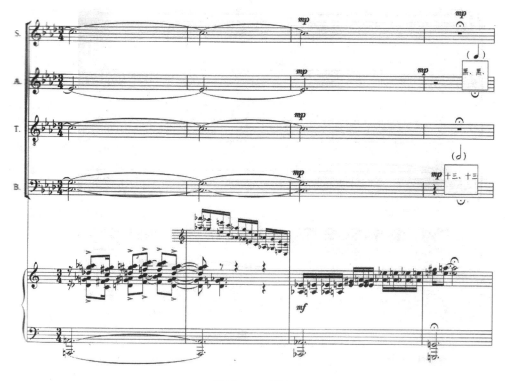

谱例 1-17（续）

中国几代作曲家在多声音乐的实践上，一方面注重对西方的认知和学习，另一方面也不断地在自身传统的基础上完善着多声音乐的表达方式。

第三节 多声音乐的调式化思维

"调式化"是相对"调性化"而言的一个特定概念，它是指有别于西方大小调体系的另一种有关音高组织的结构形态。从理论上讲，凡是西方大小调体系以外的其他调式基础上构成的音乐，都可指称为调式化类型（包括西方 18 世纪大小调体系尚未完型之前的音乐）。五声性调式结构的音乐就属于这一范畴，是这一类型的主要形态之一。调式化音乐的结构思维与大小调体系的调性化思维在很多方面是不同的，这些不同决定着两者之间在音乐风格上的差别。以五声调式为例，其音乐的总体特征是以横向性的旋律思维呈现的，这与其调式的结构密切相关。因为构成五声调式的基本音级在相邻排列的关系上就天然地内含着旋律的结构因素，五个基本音级以任何音级作为起始音，都可以与其后相邻的两个音级构成被称为"五声性三音列"的结构，一个五声音阶可以产生五组由三个相邻音级组成的"三音列"，除了"宫三音列"外，其他的"商三音列""角三音列""徵三音列"以及"羽三音列"都具有

结构的同一性，即它们内部各音级间所构成的音程函量完全相同，都包含一个大二度，一个小三度，以及一个纯四度。由于这种结构的典型性与同态性，这种三音列就被指称为"五声性三音列"。"五声性三音列"内含三种基本音程单元，如果加上它们各自的转位形态的话，就可以产生六种音程单元，就音级组合的关系而言，它包含了级进与跳进两种主要的音高运动方式，这样如此丰富的音程内涵与组合形态为旋律的运动提供了必需的结构资源。在没有特定作曲技术的情况下，将一至两个"五声性三音列"结合在相应的节奏律动中予以展开的话，一个所谓的曲调也就可以产生了。而相比之下，西方大小调体系七声调式的相邻音级所组成的三音列则少了一种原位音程结构，以及它的转位形态，共计少了两个音程单元。所以，五声调式是一个最容易生成旋律的调式。当然，五声调式并不只是五个音级组成的调式，在以五个正音级为主的条件下也通常会涉及其他音级，那些被称为"变宫""清角""变徵"以及"闰"的所谓偏音也会因不同的需要而引入调式中，这就形成了五声调式的外延扩展，引入一个偏音的称为"五声性六声调式"，引入两个偏音的则称为"五声性七声调式"。

同时，更为重要的是，与大小调体系相比较，五声调式各构成音级之间的相互作用，也就是所谓的音级功能是有着属性差别的，这种差别决定着多声音乐的"调式化"与"调性化"类型之分，以及音乐风格的不同。在五声调式中，音级之间的关系是较为自由松散的，由于五个正音之间没有像大小调体系那样，形成小二大七度及增四减五度这两类极具倾向性的音程结构，而这类音程对于调式中心音（主音）的确证与肯定是极为重要的。所以五声调式中主音的作用力相对较弱，对调式其他音级的吸聚度相对有限，这就形成了一个五声音列的结构内包含着五个调式组合的可能性，这种仅由五个音级构成的同宫音列内多个调式的并存，必然会产生各调式主音之间因运动条件的变化而不断游移交替的表征。这在单纯的旋律层次上甚至会出现主音的暧昧与难以确定，在不少五声性旋律中之所以不断形成同宫系统内频繁的调式交替也就缘于此，这也说明了五声调式的主音被强化稳固的程度是较为有限的。

以上所述的是有关所谓"调式化"形态结构的主要成因。而西方大小调体系被指称为"调性化"形态，这首先也是因为音级功能的原因。但应该注意的是，大小调音级功能的真正确立离不开欧洲自公元9世纪以来在多声音乐领域的探索，经过数百年的实践后，至18世纪中叶，大小调体系的完型才得以呈现，其标志是古典功能性和声在实践基础上的理论表述与阐析（法国音乐家拉莫在多声音乐中有关和声学的理论构建上做出了卓越的贡献）。在古典和声尚未形成之前，大小调作为七声调式的一种结构，其实质上与欧洲民间的中古调式完全同构。在自然形态上它与伊奥利亚（大调的原型）及爱奥利亚（小调的原型）是一样的，而欧洲七种基本的七声自然调式，以及由它们相互组合的更多的十五种七声调式所形成的音乐，与五声调

式的音乐一样都同属于"调式化"范畴。这是因为欧洲中古七声调式中并未产生后来被称为"音级功能"的结构，这种音级功能是在和声实践的漫长历史中实践至 18 世纪时才得以确立的。在大小调体系中，各调式音级都具有鲜明的音级指向和相互作用，主音的高度稳定性与中心性是通过其他音级对它形成明确且强烈的倾向所产生的，特别是以双属音和导音形成的对主音的结构性环绕和支撑。在多声层面上，建立在各音级上的各级和弦更是以不同组别的功能属性在纵向上形成对中心和弦的聚集和环绕，主音（也就是调性音）的唯一性与绝对性是大小调体系音乐结构的基本原则，其他各级和弦对在主音上建立的主和弦的支持和倾向（尤其是以属七和弦为代表的功能性最鲜明的和弦）对中心和弦的支持度最强，作为中心的主和弦在音响上的稳定性和辨识度也就是所有和弦中最高的。所以，围绕着调性中心的形成并展开的大小调体系更多的是在纵向的功能性和声中呈现的。这种类型的音乐就是所谓的"调性化音乐"，以上所述的是它与"调式化音乐"形态差别的主要构因。

由于中国传统音乐更多的是属于调式化音乐的范畴，在 20 世纪以后对西方音乐形态的借鉴学习并运用于创作实践时，对固有传统的继承与发展主要体现为对传统音乐思维的发扬，并在实践中发展和变化。在包括爱国主义题材在内的现当代音乐创作中，中国音乐家始终没有忘记对这一原则的坚守和在实践中的探索。

《安眠吧，勇士》是范继森为田汉的词谱写于 1945 年的艺术歌曲。时值抗战胜利的前夕，国民党在重庆逮捕并枪杀了一批文化界的爱国志士。闻一多先生的遇害在重庆各界引起了强烈反响，田汉在愤慨之中写了这首诗以表悲愤哀思之情。由于这首诗的情感幅度较大，所表现的内容需要较强的音响张力来呈现，因此作曲家采用了西方艺术歌曲的体裁形式，以及大小调体系的调性手法，以获得对歌词内容的更为真切的表达。全曲建立在以升 c 小调为主要调性结构的基础上，钢琴织体中所涉及的多声语言也是较为严谨的功能性和声，但其中也不乏调式化思维的渗透。

谱例 1-18 是作品由高潮点逐渐下行趋缓的部分，首先从声乐的旋律处理上来看，共计九小节的结构中，形成了大小调式与五声调式旋律形态的对称性交替。其交替方式是以两小节为一个单元的间隔性转换，第一至第二小节与第五至第六小节是典型的大小调式七声性音调形态；而第三至第四小节与第七至第九小节则为五声调式的音调形态。这里的旋法转换是在下行模进中产生的，音乐的连贯性较强，音响力度伴随着张力的趋弱而逐次递变。在此，并没有出现所谓音乐风格的杂混，相反地，在连绵且紧凑的旋律线不断地下行延伸中，音乐的整体性和音响的统一得以较好的把握和呈现。再从钢琴织体和声上来看，同样是以对称性间隔转换的方式形成了两种多声思维的交替，只不过是部位正好反过来，形成了一种互补关系。第一小节钢琴的和声是在主调性的平行大调 E 大调的 Ⅱ 级小七和弦上进入，该和弦以第

一转位五六和弦的形态呈现，这是三度叠置类和弦中唯一具有五声性结构的和弦，因为七声大小调式中的小七和弦天然地含有五声性音程单元，其根音与五音及七音结合在一起时，就构成了一组典型的五声性三音列。同时，其根音与三音及七音的结合则构成另一组五声性三音列，一个和弦包含有两组五声性三音列，其音响的风格属性是不言而喻的。作曲家在此以一个五声性极强的Ⅱ级小七和弦的第一转位对应着声乐旋律的大小调式七声性音调形态，而在第三小节当声乐旋律以五声性音调结构呈现时，钢琴的和声则采用了功能性鲜明的大调导七和弦的第一转位形态。之后第五小节强拍处，钢琴与声乐旋律七声性音调对应的是大调的主加六和弦，这个在大三和弦根音上附加大六度的处理，是五声性结构渗透的主要方式，前面已述。最后第七小节钢琴与声乐旋律的五声性音调对应的则是典型的大小调功能性属七和弦。这些看似不妥的两种思维的反衬式手法，实则在音响上形成了互补，起到了以弱化强及以强补弱的艺术效果。同时，声乐和钢琴在旋律层次与和声形态上精确地对称性反衬互补转换，无论作曲家是否有意为之，但至少是体现了作曲家独特的艺术直觉和良好的技术把控能力，这通常是一个成熟度较高的作曲家与一般作曲者的价值区别所在。

<center>《安眠吧，勇士》节选</center>

<div align="right">田 汉 词
范继森 曲</div>

<center>谱例 1-18</center>

谱例 1-18（续）

 20 世纪 40 年代的音乐家在民族危难的关头大多具有知识分子的责任担当，他们有的直接投身于民族解放的洪流中，有的则通过自己的艺术创作来表达对祖国命运的关切和建设一个新中国的赤诚之爱。马思聪在这一时期创作的一系列作品中，多乐章的《祖国大合唱》以较高的艺术水准及浓郁的民族风格而产生了广泛的影响力。在第一乐章《美丽的祖国》的中心主题中，钢琴首先在 F 宫调上以主和弦的震音引入独唱声部，主题由三句体的非方整性乐段构成，4＋4＋6 的句式关系使主题旋律具有了自由且随性的民歌特征，在三句的长短句式中对乐思结构体现了较高的陈述层次。其中一、二乐句具有"起"和"承"的陈述性质，乐句性质单纯清晰。第三句的前两小节为"转"的阶段，后四小节则以乐思材料的再现而形成"合"的收束。该句包含两个乐思陈述阶段，体现了句式结构的较高层级。从音高结构的整体关系而言，作品的调式化思维非常鲜明，无论是旋律结构还是多声结构，都根植于五声性七声调式的基础上。旋律音调充满着浓厚的西北民歌特征，两个偏音在五正声之间的穿插起到了对旋律流畅的装饰性效果，增添了丰富的色彩感。钢琴织体在每个乐句的句头以强拍位呈现结构单纯清晰的三和弦，其中一、二句在 F 宫大三和弦上，第三句在 C 徵大三和弦的一转位上。这三句句头的和声关系显然借鉴了大小调的和声手法，在句头强拍分别以功能性较强的主属对应关系来加强纵向的音响张力，为声乐的五声性旋律提供相应的多声支撑。但是在句头强拍后较长时值的旋律长音处，钢琴震音部分的强位和弦都具有非三度叠置的五声性结构特征，再加之调式偏音在和弦中的引入，在音响上较大程度的弱化了宫徵两个音级上的大三和弦，并淡化了与此相似的主属功能性质。同时，在采用三和弦的部位，通过钢琴震音织体上方三声部层的四五度音程的排列处理，也使得和声与旋律的音响融洽度得以加强，尤其在最后的宫大三和弦收束时，虽然下方是纵向三度叠置形态，但上方层次

的横向四五度与附加大二度的分解性进行，则以更为鲜明的音响流动遮蔽了三度叠置和弦的音响属性，使之与音乐的五声性风格获得了较好的结合。这些由调式化思维所产生的具体手法，对多声音乐的民族化实践是有益的。

在较多的以爱国主义为题材的多声音乐中，无论是在旋律层面还是在和声领域，调式化思维的呈现是较为鲜明的，即使是以大小调式形态创作的作品里，作曲家们也都会通过对静态的和弦材料结构与动态的和声序进组织方面做出相应的调式化处理，以期产生音响风格的民族属性。《吊吴淞》是一首创作于1932年的艺术歌曲，作品以"一二·八"事件为背景，表现了淞沪抗战后满目疮痍的景象。谱例1-19选自作品的第二段，织体中的音高材料虽然生成于大小调体系，但作曲家对调式化思维的呈现也颇具匠心。音乐首先在g和声小调的多声语境中进入，声乐部分于第四小节后则通过跳进的旋律手法引入相应的五声性调式化因素。从第四小节的旋律可以看出，这是一个以小七和弦为音高材料形成的横向结构（小七和弦本身所含的五声性特征在前面已有详细的阐释），随后的第六、第七小节同样是在另一个小七和弦上构成的跳进性旋律形态，这四小节的音调风格具有鲜明的调式化特征，由于运用了较大音程的跳进方式，改变了五声性音调惯常的平柔感，使之获得了与大小调式相平衡的旋幅张力，从而与前后端大小调式的调性化结构产生了较高的溶合度，并未形成所谓的风格杂混之感。从钢琴织体和声来看，通过第一至第二小节以明确的调性和声在g小调的主和弦与属和弦的一转位上呈示后，则以低音连续的半音化下行序进以及不同和弦的转换，渐次弱化着和声小调的调性属性，并使调性产生了局部的游移和不确定性，同时从第二小节起，织体纵向上刻意形成的以小七和弦为音高构架的多声关系，较好地在以三度叠置类和弦材料所呈现的音响结构中强调着调式化的音响特性。

《吊吴淞》节选

韦瀚章　词
应尚能　曲

谱例1-19

谱例1-19（续）

在和声结构层面，单纯五声调式化形态的和弦就音响力度而言是较为弱的，为了获得多声音响的力度平衡，尤其是在音响张力需要得以相应起伏变化的时候，与三度叠置类和弦形成交替互补的方式不失为一种有效的手法。王西麟创作于1963年的交响组曲《云南音诗》中，较多地运用了这种手法。《云南音诗》是一部以较为鲜明的调式化音乐思维创作的对祖国西南边陲各民族绚丽多彩的生活情态具有生动描绘性的作品。在第四乐章《火把节》的尾声中，主音上的四五度叠置和弦与后置三度叠置类和弦之间的循环转换，对作品音响的色彩属性与力度的起伏平衡起到了不可或缺的作用。从第四乐章总谱的第三百三十八小节至第三百四十五小节处，在织体不同乐种层次形成的多声结构是D调主和弦的四五度叠置形态，八小节后于第三百四十六小节起转接为降B音级上构建的增三和弦第一转位，它与前置和弦通过共同音D音为中介，从而获得因不同类别和弦转接之间的音响关联。鉴于增三和弦并无转位形成的音程实质改变，该和弦甚至可视为在主音级D上构建的增三和弦（将降B等音为升A），这样前后和弦就形成了同质异态的关系，其联系更为紧密。至第三百五十六小节后进入以C为根音的增三和弦的第一转位，同样由于上述因素以及此处低音层次对该和弦三音的强调，这个和弦也可视为是在E音级上建立的增三和弦（将C等音为升B），持续四小节后于第三百六十小节处下行小二度平行进入至降E增三和弦，这三个不同音级上形成的增三和弦的持续性序进，将音乐的和声力度推至顶点后，于第三百六十四小节处和弦类型回转为四五度叠置结构。这是以降B音为根音构建的，该和弦在铜管与木管组叠置延伸四小节后，至第三百六十八小节时序进至协和稳定的主大三和弦，并于最后两小节中，乐队以单音齐奏的形式再次回到主和弦的四五度叠置形态作强奏横向性分解结束，形成了前后两端多声材料与音响属性的呼应和统一。这段由四五度叠置和弦起始，转接三度叠置的增三和弦与大三和弦后再回到四五度结构的形态变化，对作品音响的色彩与张力的不断推进递变是极为有效的。同时，在这段音乐的和声中，各和弦之间的序进关系已突破了大小调功能性和声的原则，尤其是在终止式结构中，那种调性化的序进组合在此已不复存在。如果把这段结尾视作扩展了的终止式来看，其间的和弦在根音关系上形成了调式化的色彩性序进组合，而非通常终止式中的那种调性化的功能性序进组合，这是在多声音乐的更深层次上对调式化思维的一种呈现方式。

在一些以民歌为素材的多声音乐编创中，调式化思维及相关形态的运用往往是作品音乐风格所必需的重要构因。在鲍元恺的管弦乐组曲《炎黄风情》中，作曲家在西方的交响乐队形态如何更好地呈现中国民歌风的创作上，做了较具价值的实践。这是一部以中国不同地域的二十四首民歌为主题结构，采用多声写作技术创作的六部组曲，每一组曲均含四个乐章。这是在交响乐的层面上对中国丰富多彩的民歌音乐的较为完美的演绎。通过这些脍炙人口的民歌旋律，在交响乐队特有的呈现方式中唤醒人们对祖国传统音乐文化的根性意识，并激发出炽热的中华情怀。

《走西口》是《炎黄风情》中第六组曲《太行春秋》的第一首。这是以山西民歌为主题而作。由于民歌本身悠长深情而内隐酸楚的情感特质，该乐章采用了最接近人声歌唱性的弦乐合奏形式，通过各声部舒展细腻的线性结合，在保持民歌主题旋律结构形态的基础上，将其原有的内在情愫充分地进行了提炼和展开。由于旋律层面的原生性保持，创作的重点主要体现在多声结构以及乐思深化的交响性手法方面。交响性手法在下一章节将作解析，在此着重于多声结构的调式化讨论。谱例 1-20 中的三小节是作品的引入部分，第一小提琴声部以 E 徵持续音形态呈现于较高音区，其下方的四部弦乐则以声部分奏叠置的形式构成纵向和弦的支撑。前奏的和声结构建立在一系列三和弦与七和弦的序进上，这里所涉及的和弦形态构成了全曲多声结构的基础与重要的和声语汇。前奏中没有出现一般五声性的四五度叠置类和弦，可能是出于为表现民歌中隐含的情感张力而考虑。首先是 A 宫大三和弦进入，以低音弦乐的大二度级进下行，牵引出含闰音的 E 徵半减七和弦的一转位，后接以变羽音 F 上的大七和弦，再后进入 E 徵大三和弦。这里虽然都是三度叠置类和弦作为和声材料，却未按大小调的功能性原则形成序进，各和弦的序进不是以调性作为中心，而是以和弦的共同音"E"作为中介（第一小提琴声部的持续音），从而形成较为自由的调式化色彩性转换。特别是在所用的七和弦中，并未涉及大小七和弦这类被称

《走西口》的引入部分

鲍元恺 曲

谱例 1-20

为"属七"的调性化极强的形态，而由变化偏音"闰""变羽"产生的半减七与大七和弦，在音响属性上是偏重于色彩性而弱化于功能性的。这两个不同结构的七和弦在前奏中的运用，使它们特有的色彩性音响对主题内含的深情中的酸楚情态，起到了生动的喻义之效，同时也为后面主题的呈示与深化铺设了相应的和声背景。

主题进入后，旋律由第一小提琴声部陈述，其他弦乐部分先以长音叠置和弦铺垫，随后分层以对位性旋律形成纵向结合（见谱例1-21）。

《走西口》的第一和第二乐句

鲍元恺 曲

谱例1-21

谱例 1-21 中前四小节为第一乐句,和声在各声部线性运动中体现了较为清晰的调式化走向。对各小节强拍位的和弦而言,它们在和弦根音的音级关系上形成了宫—羽交替的色彩性结构。第一、二小节仍以 A 宫大三和弦起始,至第三小节前三拍转接为升 f 羽三和弦,第四拍大提琴声部以二度下行将和弦引自升 C 角三和弦的一转位,第四小节时回到 A 宫大三和弦。至此,在低音提琴声部休止的情况下,由大提琴呈现的相对低声部在横向进行中构成了明确的五声性三音列结构,这对于确立织体音响的调式化风格具有重要的作用。第五至九小节为第二乐句,这部分的和声起伏有所变化,第五小节前两拍从 E 徵大三和弦的一转位进入,在后两拍通过低音声部的半音下行至变偏音闰音还原 G,将 E 徵大三和弦改变为降三音的小三和弦,形成了同音级大小三和弦的色彩对比,有效地深化着乐思的陈述。随后低音声部仍以半音下行,第六小节时,织体纵向序进至升 f 羽小三和弦,形成和弦关系的二度上行推进。这两小节由徵和弦与羽和弦构成的序进,相当于大小调功能和声的阻碍进行,这有助于和声动能的扩展和张力的加强。第七小节时,在变偏音闰音还原 G 上构建的大三和弦以强拍位进入,产生了较为宽阔明亮的色彩性音响转换,第三拍后转入功能性强烈的 B 商大小七和弦,这个具有属七性质的和弦,以鲜明的倾向性在第八小节解决至 E 徵四五度叠置和弦,并于小节末拍至第九小节强拍重复补充序进一次,从而在和声上明确了音乐的调性结构。

通过对上述两例结构的和声分析,可以看出,作曲家在对原有民歌旋律做多声性写作时,根据音乐表现的特定需要,对五声性调式化思维采用了一种较为灵活多样的实践方式。第一,不拘泥于纯五声调式化的音高材料层面,从音响素材上引入调式变化音级,丰富了音高结构的资源。第二,在和弦类型的选择上,没有像通常对民歌旋律做多声编创的那样局限于五声性和弦形态,而是在深掘民歌内含音乐张力的前提下,更多地选择了三度叠置类和弦,包括大小三和弦及各类七和弦的运用,无疑对这首特定的民歌在乐思深化的陈述展开中具有较高的表现价值。第三,从多声语言的总体风格上,五声性调式化音乐的属性并未在较多三度叠置类和弦的运用中消解失散,相反地,却在音响色彩与力度方面得以增强和完善。从前奏的和声结构中就鲜明地呈现出"调式化"而非"调性化"的序进方式,在主题进入后,第一乐句以极具五声性的宫—徵和弦交替更是突显了音乐的调式化风格属性,而第二乐句在二三度根音关系的和弦之间形成的迂回折转序进更是调式化思维的体现,在句尾终止处虽然出人意料地使用了功能性强烈的解决性序进,但这是乐思陈述发展的使然,符合音乐内在调性运动的结构逻辑,这也体现了"调式化"与"调性化"两种思维的结合与互补关系,色彩性与功能性本来就不是对立的两极。而且,作曲家在终止式和弦的类型处理上是较为独特的,在 B 商大小七和弦强烈的推进倾向下,最后的主和弦并非是理所当然的三和弦,而是结构中唯一一个四五度叠置的 E 徵和弦,它有效地弱化了前置属七和弦性质的调性张力,使整体音响风格在终止和弦中

得以较高层次地统一。

　　调式化思维及相关组织形态，在中国 20 世纪后包括爱国主义题材在内的新音乐创作中，尤其是在面对学习借鉴西方大小调体系以来的技术形态时，中国音乐家们从未放弃过对它的实践和发展，这种源自自身传统并决定着作品风格属性的音高结构方式，在现当代世界不同音乐文化高度交融和大发展的总体趋势中，通过作曲家们不懈的创作坚持，也在不断地丰富和完善着。

第四节　承接中的拓新

　　多声音乐形态的语言结构，自始发于民间起就从未停止过其表现方式与手法的演变和拓新，特别是在专业创作领域，技术形态的推陈出新是作曲家独特的心灵体悟与绚烂的音响呈现所不可或缺的。在根植于传统共性语言表达的基础上，依据每部作品不同的语境而实践新的表达方式，是作曲家的艺术智慧在技术工艺层面上的一种体现。从音乐音响呈现的终端来看，每一部成熟度较高的作品，都具有在传统形态结构上而延伸出的另一些独特的形式拓新。而作为形式特征非常突显的音乐艺术而言，这无疑是构成作品整体价值的重要部分之一。音乐形式是由音乐自身独特的丰富迥异的各种形态所构成的，虽然我们不赞成音乐是纯形式艺术的观点，但离开形式的音乐本身就不可能存在。在 20 世纪较长的年代里我们有过对音乐形式主义的避讳和批判，但是创作实践证明，即使是在符合政治语境的作品中，特别是表现包括爱国主义题材在内的那些深刻宏大的内容时，形式对于内容承载的重要性都是不言而喻的。

　　在多声形态的拓新上，除了和声结构层面的变化外，作为音高组织中较高层级的调性结构，是音乐思维与技法形态中最为活跃可变的部分之一。20 世纪后的调性音乐领域，无论是大小调体系还是调式化体系，调性结构形态的演变与发展都是作曲家重要的关注点。中外传统音乐中的调性，一般都具有音高关系的清晰性与音乐陈述的稳定性特征，在音高空间上各音之间形成一定的逻辑关联（如大小调体系中各音级的功能属性或五声调式中的三音列组织），在陈述的时间性上则更多地体现为相应结构中调性的单纯和统一（如一个四小节或八小节主题基础的调性）。前者的表征是各音级之间形成的特定组织形态（如七声调式或五声调式），后者的表征则是各音级关系中具有中心音级意义的名称（如主音 C 或主音 G），二者的结合便产生一个完整的调性结构，通常所谓的 C 大调或 G 宫调就是对某段音乐调性结构的指称。在 20 世纪以来调性音乐领域的创作中，调性结构思维的多样性与复杂性得以前所未有的呈现。这主要表现为两个方面：其一，在传统调式基础上，通过更多不同的调式综合而形成原有调式音级在音高空间上的拓展，如大小调体系中，除了较早的同主音大小调综合外，在同中音综合乃至重同名综

合中所产生的同一音级由本位向高位或低位音高的延伸，从而形成了高度半音化的调式形态；在五声性调式中，各种近宫关系或远宫关系的同主音异宫综合，也同样产生了五声性调式的多种结构形态。其二，在调性呈示和运动的方式上，打破了传统结构的一体性和稳定性，在陈述时间上形成了调性呈示周期的减缩与转换周期的加速，调性结构的非固态性在扩展调性运动幅度的同时，也极易产生调性的泛化暧昧，极端情况下甚而带来调性结构的消解。在音高空间上，传统多声音乐织体中不同的声部层次一般是在一个统一的调性结构中形成纵向结合，而20世纪以来的多声调性音乐中，还较多地涉及一种新的调性结构方式，即所谓的多调性形态，这是一种在乐思陈述或展开中将历时性的调性呈示改变为共时性多调叠置的并存关系。这种调性结构方式其实并非20世纪专业音乐创作中特有的，在民间音乐层面早已有之（如我国民间多声部合唱音乐的侗族大歌以及民间合奏乐等）。但在中外专业音乐创作中，这种调性形态是在20世纪后才被作曲家们有意而为的。上述这些调性结构演变的主要方面对20世纪多声音乐技术形态的发展，无疑具有重要的深化与推进作用。

瞿维创作于1959年的交响诗《人民英雄纪念碑》（谱例1-22为从其中节选的两部分）是一部以交响音乐的形式语言所写的具有宏大的史诗性作品。作曲家以深厚的情感，通过音乐的独特方式，对自1840年鸦片战争以来至中华人民共和国成立的百多年中，一代代为了拯救祖国和民族命运而前仆后继地抛洒热血和奉献生命的人民英雄的艺术礼赞。作品由奏鸣曲式构成，主部主题的调性结构较具新意，在遵循调性呈现原则的同时，作曲家充分运用了五声性调式结构内自由多样的转宫手法，使其主题的陈述呈现了调性整体统一下的多层级前后转接结构。

《人民英雄纪念碑》节选

瞿维 曲

谱例 1-22

谱例 1-22 中，主部主题首先在第一小提琴声部呈示，大管随后一小节低八度模仿进入，形成同一旋律在不同音区与不同音色上的模仿对位，其他弦乐声部则以强拍位纵向和弦形成和声性支撑。主题是通过对前三小节的短句结构单元予以音程扩展重复以及模进移位递变的手法形成，乐思推进紧凑并富于较强的音响张力，这通常是交响性主题应具有的结构特质。在这里，主题调性形态内部的次级关系是这一动力性主题的重要构因。十小节的主题结构中，在前后统一呼应的旋律性同宫调层面却隐含着两次不同宫域的调性转接。主题首先在降 E 宫域的 C 羽调上进入，至第三小节（含不完整小节）前两拍时形成短句单元，随后是对短句第二小节强位高音点 G 音向上扩展小二度至降 A 音的结构同态重复，这看起来只仅仅涉及一个强拍位高音点二度上移的相同短句的重复，却已经产生了由降 E 宫域的 C 羽调向降 A 宫域的异宫转换，并于第五小节后，继续在降 A 宫域中对原短句进行自由模仿的展开性陈述，至最后两小节时以五声性三音列的音调下行，自然流畅地回到了降 E 宫域。在此应特别指出，关于宫域的概念，我们认为，所谓宫域是指同宫系统内的各个调式所形成的调式域，由于域内各调共用同一个宫音列，在局部性调式交替时易造成具体调式特征的模糊不清，这时就使用宫域来指称某一既属于甲调也可同属于乙调及域内任何调的结构。上例主题的旋律调性首先以一个明晰的调性结构开始（降 E 宫域的 C 羽调），通过两次不同宫域的次级转换（这部分只能确证宫系统而难以明确具体调式），增进了乐思张力性的变化，调性色彩也更为丰富。同时，旋律运动的音高组织也更为多样与活跃，为五声性旋律的线幅变化提供了较为宽阔的空间。

在一些风格独特且描绘性较强的音乐中，当传统调性结构中原有音级所形成的音高资源满足不了作曲家对音响色彩丰富绚烂的呈现需要时，通过运用不同调式相互渗透和综合的手法获得调式音级的拓展，从而产生多样的音高结构组织。钟信明创作于 1963 年的交响组曲《长江画页》（该作品第三乐章《巫峡烟雨》的第一部分见谱例 1-23）中，较多地运用了这种手法。《长江画页》由四个乐章组成，作曲家以长江流域四个独特的地域景观和人文风情为表现内容，通过交响乐丰富多样的呈现形态，对长江这一在自然及人文层面都具有重大意义的河流予以了壮美和生动的颂咏。

《长江画页》第三乐章节选

钟信明 曲

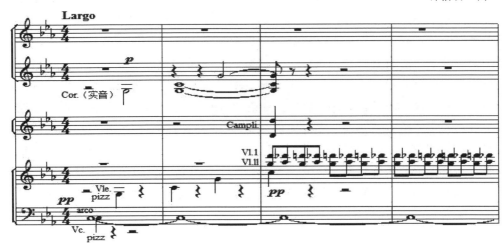

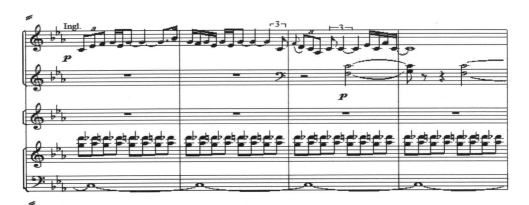

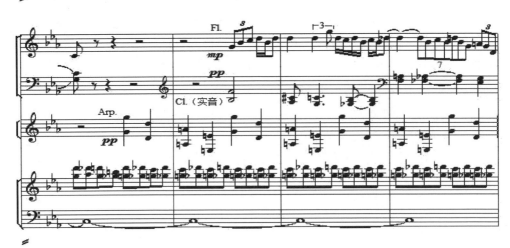

谱例 1-23

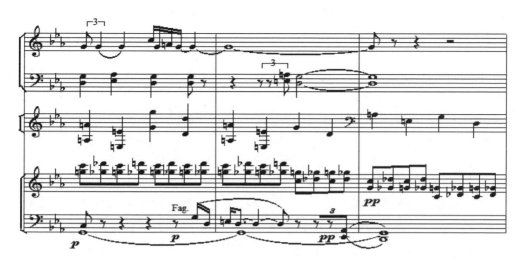

谱例1-23（续）

在谱例1-23中，该乐章以细腻精致的乐队配器和纤丽隽秀的音响色彩，呈现出长江三峡之一的巫峡在烟雨中诗画般的景致，以及雾幔中神女峰娇美的身影。织体中大提琴声部以拉奏和拨奏的方式构成主持续音形态，中提琴则以间隔性拨奏牵引至一二小提琴声部均值性的、以纯五度与纯四度交替的音型化序进，形成和声的主要层次。圆号与大管以间隔性长音穿插填充于其间。钟琴和竖琴轻弱的泛音拨奏犹如镶嵌在织体绒幕上的珍珠，晶莹闪烁。在这种绮丽且温暖的柔美和声背景中，旋律首先由气质内敛但色彩丰润的英国管陈述，并随后交接给长笛在柔和的音区变化模进续奏。这支具有独特风格的主题旋律与多层和声音型背景的结合，在织体音响上呈现出雄美长江的另一种瑰丽画面。从这段音乐调性结构中的音高组织来看，由英国管与长笛交接演奏的主题旋律是在五声性变体调式中产生的，英国管与长笛部分均在调式音列中引入一个变偏音降G，这个调式特性音在旋律层以及和声层中使整体音响产生了独特的风格属性。以阶段性而言，英国管在C羽调上陈述，而长笛则因上五度变化模进而在g羽调上展开。但就织体中较长阶段的持续性低音（虽然最后两小节移位至下方四度支柱音）以及其他和声层次固定未变的音级关系而言，这段音乐的整体调性结构应是C羽七声调式基础上形成的同主音异宫十一声综合调式，其中在不同层次所涉及的降D、降G及还原E与还原A等，则是通过不同的调式综合所产生的音级拓展。其综合方式是以C作为调式主音，分别在同主音层次与宫—角轴转换层次（即C宫七声清乐与C角七声燕乐音阶）综合而成。这种在五声性调式领域所构成的多层级调式综合，已接近于西方大小调体系中同名调综合的高度半音化形态，但五声性的音调内核却使音乐的风格属性得以鲜明地保持。同时，由于调式综合后所形成的音级资源的拓宽，更大程度地延伸了调式化音乐的音高结构空间及其调性组织形态的丰富多样，从而为深化音乐内容的表现提供了更多的技

术手段。

在交响诗《嘎达梅林》中,作曲家在表现英雄就义后人们的哀思时,局部地运用了多调性手法,营造出一幅秋风萧瑟中情悲意悯的画面。谱例1-24是乐曲尾声部分民歌主题的第三次陈述,大管、大提琴与低音提琴以八度复奏的方式,将先前高音弦乐在g羽调上陈述的民歌主题改在d羽调上呈现(此处主题的第二、三个音比原民歌移低了二度),长笛与单簧管在上方层形成短句式的穿插接应,这两个木管声部仍在g羽调上与下方低声部旋律层的d羽调形成了不同宫系的双调结合。同时,圆号声部以四部和声织体在g羽调上形成和弦序进,第一、二小提琴声部则以均值性节奏律动在g羽调上形成音型化进行。这里低音乐器组演奏的旋律层与其他和声音型化层次的异调纵向结合,在织体音响上是不协和的。它所体现的音响紧张度较高,但在此对于音乐特定内容的表现上却有着较好的艺术效用,同时也与前后调性一体的部分形成了织体音响的对比和展开,符合于乐思深化发展的内在逻辑。

《嘎达梅林》节选

辛沪光 曲

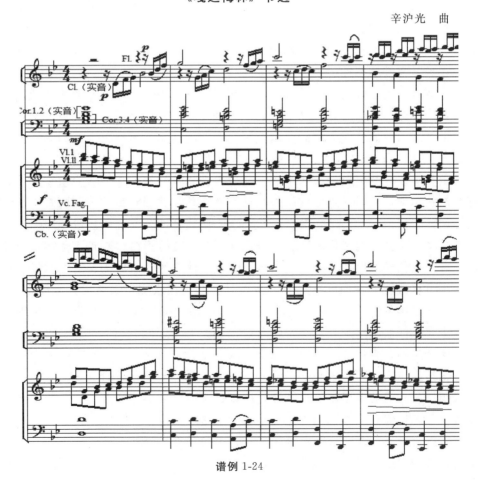

谱例1-24

20世纪70年代后,随着对西方现代音乐观念与技法形态的更多的引入和借鉴,在当代包括爱国主义题材在内的创作中,音乐形式语言所含的各种结构形态都有了更多的变化和发展。特别是在调性结构领域,有关在传统调性基础上展开的各类调性思维及相应形态的实践,推进着调性语言的多样性演变。同时,发端于西方20世纪初的相对于调性音乐的无调性形态,也被中国作曲家运用到创作实践中,并服务于特定的内容表现。无调性首先是一种观念,然后才是一种形态。作为观念,它是西方20世纪初在特定的艺术思潮下对古典与浪漫主义时期音乐的审美性叛逆,甚而是批判。作为形态,它是一种在具体音高组织及运动关系上迥然不同于传统的呈现方式。自西方古典时期以来,调性是音乐的核心,它是乐思呈示的起点与陈述展开后的终点,对音乐的局部与整体关系具有强大的结构力作用。而无论是自由的或严格的无调性,其初始时的主旨就是要消解以大小调为代表的传统调性结构。所以,在涉及调性相关的组织形态(如调式、中心音及功能性和声等)时音高性结构都在无调性中被予以屏蔽和删除。当然,从技法演进的层面而言,无调性音乐并非是自存的"独角怪",它在20世纪的出现其实是符合西方音乐的历史发展逻辑的,在大小调体系历经近三百年的从自然调式到典型的功能性结构,以及后期的高度半音化发展演变轨迹来看,调性音乐在形式结构的终点必然是调性的退位,而无调性音乐正是这一历史发展拐点后的重构方式之一。从音乐审美的层面而言,由于无调性音乐的音响呈现方式在更多的方面突破了传统,其音高组织中更为丰富和复杂的材料及形态,在更大程度地拓宽着音响结构空间的同时,也给受众的听赏带来了很大的困难。客观地看,其间所涉及的较多的超乎人耳听觉愉悦范围的张力性极强的音响形态,是无调性音乐在大众审美中被疏远的主要因素。我们认为,它在20世纪音乐的社会性影响中,可以说是观念强于形式,而形式强于审美。在中国音乐的创作实践中,自20世纪40年代后已有对无调性音乐的涉及,桑桐在那个时期曾以这种形式创作过一首小提琴作品《在那遥远的地方》,但较为广泛的运用是在改革开放后至今的近数十年,主要体现在专业音乐创作的领域,其表现的内容还未涉及广泛的题材范围,更多地集中在技法形态性或诗化风格性的创作层面。在与爱国主义题材有关的作品中,金湘的交响大合唱《金陵祭》(该作品第一乐章《序歌》的乐队前奏部分见谱例1-25)在某些特定内容的表现时,局部地运用了自由无调性的手法。

《金陵祭》第一乐章节选

金 湘 词曲

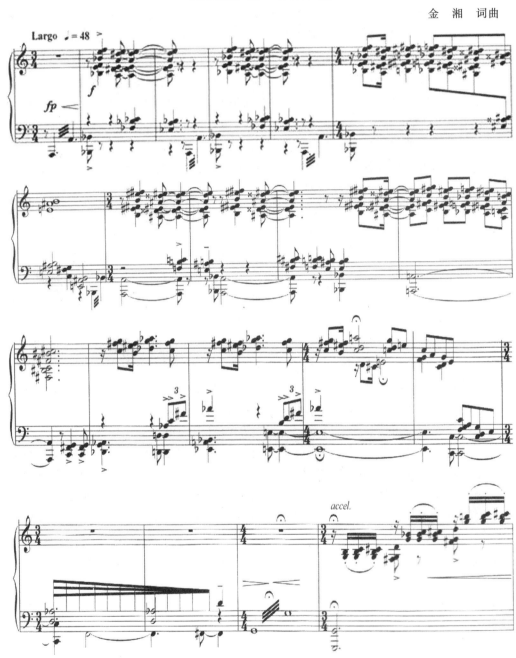

谱例 1-25

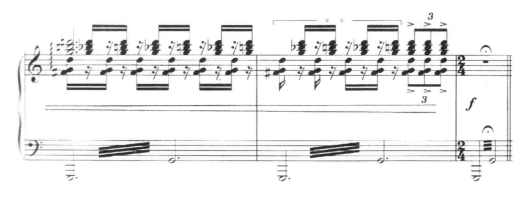

谱例 1-25（续）

在谱例 1-25（此处采用钢琴缩写谱）中，作曲家在合唱进入之前的这部分体现了自由无调性的写作思维。例中，不同乐种的多层织体堆积与和弦式迂回平行所形成的带状结构，产生了极为浊重的强烈音响。这种高度不和谐的无调性音响属性是这部作品内容的表现所需要的。它鲜活地呈现出在那个黑暗的时日，南京人民在面临侵华日军惨绝人寰的屠杀时所产生的惊惧与绝望情态。织体中各组低音乐器以级进式迂回绕，形成凝重轰鸣的音响根基，上方各组的中高音乐器则以含小二度与增四度结构的非三度叠置类和弦，通过在不同音区的叠加重合，以平行的方式形成了和弦式的带状旋律。这段音乐在音高组织上运用了自由无调性的手法，首先于低音乐器层呈现的二度级进式迂回，并非调性化的功能音级序进，其间虽涉及较多的小二度关系，但它们相互间都未产生必需的倾向与解决，而更多的是随着高低折回运动与音响整体张力变化的自由结合，在音级功能上是松散且暧昧的。而上方各组和弦重叠层是以音响张力度极强的非三度类结构形态，同样形成迂回平行的序进，乐思在和弦式的带状旋律中以上下二度回绕的方式渐至升高，并在随后的上行小二度模进中递变展开（第八小节起）。在这里，无论是和弦的音响性质还是由其高声部呈现的音调特征，都不具有明晰的调性结构和调性指向，属于非序列结构思维的自由无调性形态。这种根据内容表现需要，在乐章整体布局的某一阶段，在保证音乐风格前后协调统一的前提下，合理地运用包括无调性形态在内的各种表现手法，无疑对乐思的深度呈现与音响空间的多维拓展是有所助益的。

中国当代作曲家在"调"与"非调"的平衡取舍上，有着审美层面的独特思考以及相应成熟的技术把握，他们并未盲随于西方现代音乐形式的尾端，而是在不断裂于自身传统音乐文化审美原则和根基的前提下，实践着音乐形式语言的突破、开拓与创新，这表明了中国音乐家应有的文化自信与独特的艺术精神。

本章参阅乐谱：

[1] 储声虹、徐朗、余笃刚：《中国艺术歌曲选（1920—1948）》（上、下册），人民音乐出版社2003年版。

[2] 光未然词，冼星海曲：《黄河大合唱》，人民音乐出版社1978年版。

[3] 李焕之曲：《春节组曲》，人民音乐出版社1959年版。

[4] 辛沪光曲：交响诗《嘎达梅林》，人民音乐出版社1962年版。

[5] 瞿维曲：交响诗《人民英雄纪念碑》，人民音乐出版社1963年版。

[6] 吕其明曲：交响诗《红旗颂》，上海音乐出版社2006年版。

[7] 鲍元恺编创《炎黄风情》（24首中国民歌主题管弦乐曲）人民音乐出版社2007年版。

[8] 金湘曲：交响大合唱《金陵祭》，人民音乐出版社2007年版。

[9] 王西麟曲：交响组曲《云南音诗》，湖南文艺出版社2010年版。

[10] 钟信明曲：交响组曲《长江画页》，湖南文艺出版社2011年版。

第二章　爱国主义经典音乐中交响性思维与手法的运用

交响性思维是一种在交响乐体裁类型的创作中形成的有关音乐的呈示与发展所涉及的相关技术理念，并通过特定的形态和方式运用于作品中。它涵盖着从旋律到多声结构的所有层面，包括构成音乐的基本要素及结构组织，它是音乐的各类体裁创作中乐思更为深邃、手法更为丰富、结构更为缜密以及表现更具深度的语言组织形态。交响性是西方音乐思维与形式语言在技术手法演变中的必然产物。这种自西方古典音乐时期成形并在19世纪浪漫主义音乐中高度深化发展的多声性语言结构，对宏大深刻的音乐内容的呈现是极为重要的。其主要表征为：

（1）主题乐思形态在展开过程中不同阶段的层次深化与不断衍变；
（2）音乐陈述类型的多样性；
（3）调性结构层级与运动张力的扩展性；
（4）音色结构的多重性；
（5）音区层次的变转性；
（6）力度、速度的渐变与突变性；
（7）织体的丰富性等。

一部作品中，其交响性特质的体现主要集中于以上几个方面，它可以只涉及其中的部分或同时涉及全部的因素。

第一节　乐思的交响性陈述与展开

中国20世纪以来与爱国主义题材相关的交响乐创作，由于内容表现的特定需要，对交响性相关手法的运用也就成为在技术思维中不可或缺的构成部分。瞿维在交响诗《人民英雄纪念碑》（该作品序奏部分的主题乐思见谱例2-1）的序奏部分，其主题乐思在陈述过程中的展开就较为典型地运用了交响性手法。

《人民英雄纪念碑》节选

瞿 维 曲

谱例 2-1

在《人民英雄纪念碑》的整个长达四十五小节的序奏结构中，仅谱例 2-1 中的以这五小节的主题核心为基础，从而延展出近五分钟的庞大陈述。仔细观察，序奏主题乐思的形态相当简朴凝练。在缓慢的速率与从容的步态性节奏中，第一小节首先在低音弦乐声部以级进下行构成一个动机性音组，第二小节则随即以五声性模仿重复一次，后三小节以乐节性短句有限展开后在 F 徵音上收束。随后的四十小节并未引入其他对比性乐思材料，所有的递变展开都是以前五小节的主题素材为基础。在音调特征与节奏组织上以整体的保持，通过对基本材料的裁剪和综合手法的运用，使主题乐思产生连绵不断的递进衍变，形成了音乐陈述层次的转换和结构的扩展。首先，在主题乐思陈述展开的进程中，作曲家在交响性思维的原则下，充分调动了形成交响性手法的多种因素，除了上述关于乐思形态的递变外，同时，在音色结构组织中，相同乐种与不同乐种的多种音色组合形态，伴随着乐思的时间性展开而逐层转接，通过音色的变化在陈述过程中对主题深化产生积极的作用。其次，在调性形态中，加大乐思展开时的调性运动幅度，以动力性变转来推进主题陈述的结构张力与结构体积的扩展。在这四十五小节的序奏中，其调性布局以三个主要阶段呈现，第一阶段从低音弦乐进入至第九小节止，这是调性较为稳定的呈示性陈述阶段，在降 B 宫系的 g 羽与 F 徵调上交替，主题在弦乐组由低至高地以不同声部呈现。从总谱第十一小节起，乐思的陈述以模进移位的方式形成较为活跃的展开部分，调性形态也随之步入动力性较强的起伏阶段，英国管首先从降 B 宫域进入，双簧管第十二小节在同宫域中上行守调模进，随后的大管、单簧管以及长笛均以次一小节模进的方式分别涉及不同宫域的转换，其中大管于第十三小节、单簧管于第十四小节分别在降 E 宫域依次模进，长笛叠加双簧管以八度平行于第十五小节在降 A 宫域再次模进后交接至大管与单簧管。模进结束后，从第二十小节起低音弦乐通过乐思的材料剪切形成三小节的过渡，于第二十三小节时在降 D 宫系的降 B 羽调上再现主题，至

此形成序奏主题从降 B 宫系的 g 羽调呈示经由降 E 宫域与降 A 宫域的展开后，再现于降 D 宫系的多层级调性运动。第三阶段是由降 D 宫系渐变至降 E 宫系，最后落于 G 角音上，为主部主题在 C 羽调的进入作准备。此外，序奏中乐队织体的浓淡以及力度等级等其他因素也随着乐思陈述的不同阶段而变化。由于作曲家对相关交响性手法的运用，看似简朴的序奏主题却在不断的乐思展开中承载着深刻而丰富的内容表达，其音乐陈述的质量相当厚重，情感的呈现饱满且有深度，生动地表现了人们对为了祖国命运而抛洒鲜血的英雄们的无限哀思和永久的祭奠。另外，这部作品虽然创作于 20 世纪 50 年代末，尽管那是中国音乐处于学习苏联模式的时期，但作曲家在运用外来音乐体裁的同时，仍坚持着对传统音乐风格的发扬，各部主题都渗透着浓郁的民歌性音调，特别是在调性结构方面，充分体现出调式化的色彩性转换与五声性调域内的自由交替，使音乐的整体风格体现了鲜明的民族属性。

主题在不同的陈述阶段，尤其是对比展开的过程中，乐思的衍变深化无论从音调形态、节奏组织、音色关系、和声结构、调性运动以及织体布局等多方面，都会以几种或更多的方式合力形成相应的变化，这是器乐类创作在形式结构上较之于声乐类更为复杂的部分，也是器乐体裁的语言资源更为丰富多样的重要表征。特别是在交响乐领域的创作中，所谓交响性的技术手段呈现也主要集中于这些层面。客观来讲，在充分调动音乐特有的语言因素及相关结构组织服务于内容题材的深度表达时，这种完形于西方古典浪漫时期音乐中的结构性思维与相应技术手法，无疑是迄今为止人类在音乐艺术的语言构造上更具表现力的方式之一。西方音乐历史进程中演化出的这些形式结构也早逾出狭隘的地理域限和文化属性的藩篱，它应该是人类音乐文化整体性的一部分，而且是具有普适性的部分。所以，当中国艺术的发展也必须涉足于这些体裁形式并以此来承载更为深刻的内容表达时，我们并未感到形式与内容的不适，也未因此而产生与固有传统的断裂。相反地，因为拥有了这样的形式，我们的艺术表达在已有的传统基石上更显丰满和深厚。鲍元恺的交响组曲《炎黄风情》就是一个很生动的实例，作曲家以极具中国文化属性的二十四首民歌为主题的这一交响性重构，可以说是借交响乐的形式使我们的传统民歌获得了一种更为宽阔的展开和绚丽的绽放，传统在这里有了一种更厚实强劲的延伸。以其中第三组曲《黄土悲欢》的第四乐章为例，作曲家在对脍炙人口的"蓝花花"主题的陈述展开中，充分运用了交响性的相关手法，使原生性的民歌在交响乐的特有体裁形式中得以更深刻和丰满的呈现。全曲以单一主题的多次织体变奏方式构成，在主题的首次呈示及其五次织体性变奏展开陈述中渗透了"三部性"的结构思维，其中第一至第四陈述段为（总谱第九至第四十八小节）结构"A"，这属于整体结构中的呈示部分，民歌主题于此间以四次不同的声部织体组织呈现。第一次是在甜美的双簧管上陈述，竖琴与弦乐组以轻柔的长音和弦铺垫并伴以短句性对位接应，舒展的旋律与轻盈的背景交织勾勒出一幅清纯的人物肖像。

谱例 2-2 中，双簧管的音色非常具有人声的歌唱性特质，由它开始主题的首次陈述，在音色上是很切合于原生民歌基本风貌的。同时，以竖琴和弦乐形成的和声性与对位性背景对旋律的纵深度衬托，使音乐的表现幅度得以拓宽，其音响场域较之于原生民歌的结构更显丰厚。在这里，器乐化的多声织体与其特有的音色组合在民歌的声乐性底色上构建了更为细腻且深邃的主题意义。尽管没有了歌词的具体所指，但交响性产生的色彩丰富的音响却将原生民歌的音乐内涵延伸并提升至更为纯然的器乐化艺术空间。主题在双簧管的第一次陈述后交接至弦乐组，由大提琴那父亲般深厚的音色予以重复强化，其他弦乐声部以更为悠缓的长音和弦衬托，竖琴则将前面的和弦琶奏改为清澈的分解性音型织体，在均值性节奏律动中上下折转起伏。主题在此的两次陈述，由于其音色载体的转换与和声织体的变化而获得了乐意的展开，即使在乐思材料形态同构的情况下，其音乐陈述的结构体量与音响呈现的幅度无疑地得到相应的拓宽。随后主题转由长笛、小提琴与中提琴声部以八度叠加的方式两次陈述（总谱第二十七至第四十八小节），虽然只是在不同的乐器织体中转述，但音区的移位对比以及加厚的旋律层在音响张力的变化上异常鲜明，与此同时，木管组与三支圆号及稍后的两支小号形成的以和声性及局部对位性的多声辅助，使主题在形态单一的重复性呈示过程中产生了较强的乐思推力，避免了因多次重复陈述而易生的结构乏力和运动停滞现象。从这四个陈述段构成的呈示部分来看，由于作曲家运用了交响性手法中有关音色对比与织体转换的具体形态，在主题结构整体性保持不变的多次重复中，形成了单一主题陈述的不同层次和乐思深化的不同阶段，有效地延伸了民歌主题的有限结构和表现宽度。总谱从第四十九小节起进入乐曲的展开对比部分，这也是民歌主题在乐曲中的第五次陈述（变奏的第四次），从音乐的陈述性质上而言，这是主题的性格变奏部分。

《蓝花花》节选

鲍元恺　曲

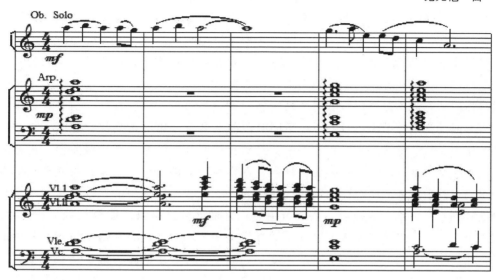

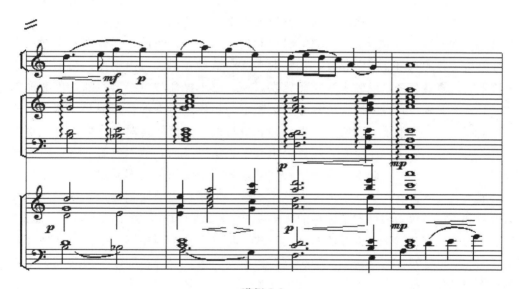

谱例 2-2

谱例 2-3 是主题在所有陈述阶段中乐思的内部分离与综合度最高的展开对比部分，它由两个次级阶段组成。首先，在速度以对比性方式直接变换的基础上，作曲家对民歌主题形态采用音调提取的方式，结合节奏律动与音高走向的改变，在五部弦乐上形成极具冲击力的展开。由于定音鼓急促的滚奏及随后进入的木管和铜管组成的纵向性和声支撑，主题的性格转换对比明确而富于戏剧性。这是"蓝花花"肖

像中光影的明暗以鲜明的并置关系而呈现的部分，直接而强烈。同时，力度层级的对比是形成这种戏剧性的重要因素之一，在前面呈示部分以很弱的力度收束后，没有渐变的转换而直接以很强的力度进入，其产生的音响冲击力是不言而喻的，这样的音响表现幅度是原生民歌的声乐性结构所难以呈现的。此外，木管与铜管的和声形态是建立在A羽音级上所形成的减三和弦的持续性序进中，由于减三和弦特有的音响性质，并伴随着以单位拍循环重复的节奏律动，其和声的尖锐度与张力度都达至很强的状态，这对强化主题的性格转换同样是不可或缺的。在此，由多种因素所合力形成的交响性手法，对主题在不同阶段的发展及乐思的衍变深化起到了极其重要的作用。从总谱第六十至六十六小节是对比展开部分的第二个次级阶段，这是对前一阶段动力推进后的高潮呈现及其张力戏剧性变化的部位。定音鼓由慢至快的自由短句过渡后进入全曲的高潮，速度变换为广板，这一慢一快的速率变化将对比部分的戏剧性张力推至最强点，除低音提琴以外的四部弦乐以八度叠加的旋律齐奏，在两个"forte"的力度层次上呈现出"肖像人物"心中的愤懑和绝望情态，随后的弦乐在旋律下行与节律的渐缓以及力度的趋弱中，将音乐的张力逐步递减并消解至轻弱状态。就在所有声部都处于收束时，定音鼓随即以更具戏剧性的滚奏由很弱渐变至特强的力度层级，再次将音乐意外地推进至全曲的总高潮，最后在铜锣强劲且寓意悲剧性的敲击声中结束了主题的对比和展开。之后，经过七小节木管组与三支圆号先后交接的和声性间奏过渡，从第七十八小节后音乐进入由第六、第七两个陈述段组成的再现部分，民歌主题在此首先以一、二小提琴与中提琴声部八度叠加陈述，而低音弦乐与定音鼓则形成具有沉缓凝重的步履性节奏的音型铺垫。从音乐的气质上而言，这近似于一段庄严肃穆的葬礼进行曲，它仿佛是对"肖像人物"吟唱的一首挽歌，情感深沉而厚重。随后，由除了长笛以外的其他木管组各部，以声部分奏的形式构成了对主题附加多个平行声部的最后一次织体变奏陈述，五部弦乐则以均值型节奏的拨奏在不断的力度变化中展开，情绪较之前段稍显活跃而灵动。最后由独奏小提琴以清丽而略带哀婉的倾诉在更为轻弱的和声背景中结束全曲。至此，民歌主题通过交响性手法为载体的陈述方式，从首次呈示到相继的多次深化展开乃至强烈的戏剧性对比与再现后，一个以"蓝花花"为代表的在旧时代封建礼教中受到迫害却顽强反抗的女性形象，生动地跃然于丰富的音响结构中。一首素朴简练的民歌，经由交响性手法的表达后，无论是在内容的深度上还是在形式的呈现上都产生了更为撼人心魄的艺术感染力。可以这样认为，民歌中是有关一个特定地域的女性叙事的有限的"所指性"表达，而通过交响性手法重塑后的"蓝花花"则是在器乐化提炼后的"能指性"层面，对一个特定时代的有关人性的自由和尊严而积极抗争并进取的精神呈现。

《蓝花花》节选

鲍元恺 曲

谱例 2-3

在交响乐领域各类体裁的创作中，从基本主题的呈示到各阶段的对比、衍变及派生性主题的陈述展开中，总会以一个或有限的两三个核心性乐思形态的渗透来形成各主题之间的内在联系。这种对核心乐思形态在作品整体关系中"结构力"的强调，是交响性手法的主要体现方式之一。由于交响性思维在创作中所涉及的音响资源与结构组织的丰富性，从基本的音高体系到节奏组织、音色结构、调性关系、多声形态、织体方式以至速度力度的多种层级等方面所具有的在表现手法上的各种可能性，它们对乐思的各阶段展开提供了足够丰富的形态支撑。相反地，作品中乐思材料的凝练与乐思素材的统一就尤显重要。换句话说，一部较为复杂的交响乐作品并不是在看似丰富的多种乐思素材中累积而成的，它是在交响性手法对简练有限的乐思素材作各种具有结构关联性的递变展开中生成的。这也是交响性思维不同于声乐性思维的区别之一。这种以核心性乐思来渗透并控制一个较大的乐章以至多乐章套曲结构的方式，在西方交响乐创作的黄金时代较为多见，贝多芬的第五交响曲以及德沃夏克的第九交响曲等无疑是这方面的典型范例。在我国交响乐领域的创作中，核心乐思的交响性发展手法已被作曲家广泛使用，其中，涉及爱国主义题材的作品以吕其明的单乐章交响序曲《红旗颂》为例，作品中各乐部所含的主题陈述均围绕着两个有限的乐思素材而展开。首先呈现的是前奏短句中源自《义勇军进行曲》的号角性乐思素材。

谱例 2-4 中前两小节的号角性主题乐思对 20 世纪的中国人而言，几乎已成为一种特定的精神表征，有限的几个音符镌刻了一个民族百年沧桑后重新挺立的姿态和形象。由这个提取自《义勇军进行曲》的动机性乐思素材所构成的高亢乐句，在三支小号明亮辉煌的音色呈现中闪烁并透射着一个古老民族不绝的生命之光和精神力度，随后在向上大二度调性移换中的重复陈述将音乐提升至更为明亮的音响层次，伴随着第一、二小提琴声部紧凑的密集音型及木管组的和声性颤音辅助，在乐队全奏的浓厚织体中，音乐在 C 大调上推进至升高五音的变属增三和弦，形成遒劲的和声张力，为首部主题的进入铺设了饱满的音响基础。经由十四小节的前奏牵引，从第十五小节起，首部第一主题（"红旗主题"）以气势磅礴的音响呈现出撼人的力量（见谱例 1-9）。此时，除低音提琴外的四部弦乐以两个八度的宽阔音域呈示"红旗"主题，其乐思形态以较为从容的节律与舒展宽阔的音调构成，情感深厚而不失激越。乐思形态的结构以乐节性短句呈现，较之前奏的乐思结构而言，其完形度更高。在"红旗"主题呈示的同时，木管组的长笛、双簧管、单簧管以紧密的节奏构成较强的动力性音型填充，钢琴则在庄重的步伐性节奏中，以纵向性和弦音型形成响亮的敲击性层次支撑，而铜管组与其他低音声部辅以丰厚的和声铺垫。其间，三支小号与四支圆号在旋律长音处以交接性插入的方式，呼应着前奏动机性乐思的音调，形成两个核心乐思在织体不同层次的对位性结合，体现了"结构力"因素的平衡关系。"红旗"主题随后以向上大二度调性移换进入 D 大调，与第一次呈示不同的是，木

《红旗颂》节选

吕其明 曲

谱例 2-4

管组中的长笛、双簧管及单簧管由此前的动力性音型填充改为主题旋律的陈述，与四部弦乐声部共同形成旋律层的混合音色组合，旋律层的音响更为温暖和宽厚。而钢琴则以舒展飘逸的横向性和弦分解音型游动于各声部层次之间，为浓厚的织体增添了灵动的音响气息。至此，首部第一主题接连的两次陈述，在结构完全保持的同时，因调性的不同及相关声部织体功能的变化而有效地巩固强化了基本主题。

随着力度的逐次减弱，双簧管于第五十五小节在 D 调上吹奏出首部的第二主题（见谱例 2-5）。

谱例 2-5

这支洋溢着春天般清新气息的主题，在较为轻灵的织体背景中犹如甘醇的清泉沁人心脾。这一阶段乐队的织体结构有着明晰的变化。首先，在主题旋律的陈述方式上，独奏双簧管单纯而甜美的音质替代了前面那种宽厚的混合音色的组合形态，旋律音响较为内敛且隽秀。其次，其他和声性与对位性声部层次的变化，如铜管组只保留了两支圆号作悠长的合音铺垫，弦乐组则以轻弱的声部分奏与拨奏方式构成背景，而竖琴以其特有的清丽音质取代了张力更强的钢琴，在流畅的

分解和弦中装饰着旋律的伸展。无论是从音乐的内容气质而言，还是从音响的织体结构而言，第二主题的陈述都形成了与基本主题的对比。但是，这样的对比是建立在两个主题乐思在形态结构上具有内在关联的交响性原则中的。从基本主题与第二主题的乐思素材上比较，它们在音调组织上呈现着相同的特征，提取前四拍的结构分析。首先，不难发现它们在音高运动方式上的同构性，二者都以助音式级进音调平稳进入，随后辅以下行三度或四度的跳进，形成主要的音调结构单元，并依据这一重要的结构单元作后续的递变展开。其次，在节奏关系上，两者的节奏律动都以较为从容平缓的长短型与均分型组合为结构基础，并未形成节律关系上明显的对比转换，在节奏性格上是统一的，犹如一体中的不同侧面。由此可以认为，第二主题是由基本主题中的核心乐思衍生而成，它是基本主题在另一陈述阶段的展开，并形成了必要的对比。这对一般因为陈述阶段的不同而直接简单地将迥然不同的乐思素材前后并置，并在形态上体现出更多差别性的对比方式而言，更具有结构的深度逻辑和作用力。这是交响性乐思发展手法所着力的一种呈现方式。当第二主题在独奏双簧管呈示后，转由中提琴、大提琴与圆号的混合性音色重复陈述，旋律层的音响浓度有所加强，深化了"春天"主题的乐意。随后以较强的调性转换形态在 G 调上由四部弦乐以八度模仿的对位手法再次陈述，并分离出短句乐思的材料由木管组各声部作局部的交接性展开。在织体逐层递增的变化中，音乐渐进至由小号与圆号奏出的"义勇军"乐思音调所引入的结尾性高潮，同时为中部的进入作相应的准备。

　　总谱从第九十二小节起进入中部，中部采用了进行曲体裁的形式，音乐的形象鲜明，气势轩昂。从一般音响感知的角度而言，这属于所谓的对比性中部。但是在主题的乐思素材上，却并未涉及不同的对比性乐思材料，它仍然是首部的两个核心性乐思在第二乐部中的深化与发展。中部由两个阶段构成，第一阶段在五部弦乐的动力性三连音折转级进音型中，伴随着由小号、长号及低音号与定音鼓和小军鼓组成的和声性节奏填充，四支圆号以辉煌的音响呈现出"义勇军"的乐思音调，这一乐思音调构成的号角性短句随后以五度上移由两支小号模进重复，高亢响亮的旋律在弦乐紧凑的动力性音型衬托下，再加之木管组各部在句尾长音处的密集合应，音乐更显激越而庄严。但是，这样的乐意转换与音乐形象的对比并非由新的乐思素材产生，它是前奏乐思在中部第一阶段的延伸和展开。

　　总谱从第一百三十二小节处进入中部第二阶段，在此，"红旗"主题由首部中宽广宏阔的颂歌性转变为具有步履性特征的进行曲风格。由于节拍形态从复拍子改为单拍子，其强弱的循环较为紧凑，节奏律动更为鲜明，铿锵的音调中呈现出昂扬奋进的气势。改变了音乐性格后的"红旗"主题，在降 B 大调上首先由木管组的短笛、长笛、双簧管及单簧管以八度叠加的方式奏出，第一小提琴继续着三连音的级进性音型作上下折转运动，其他弦乐声部与各组低音声部形成以单位拍为单元循环

的纵向性和弦支撑。同时，铜管组所有声部则在句尾长音处接以三连音节奏的和声性填充，音乐的气质甚为强劲粗犷。随后经过一段乐思递变的展开，这个以进行曲体裁改装的"红旗"主题再次于降B大调上陈述，旋律在保持前述的各部木管乐器外，增加了一、二小提琴声部及中提琴与大提琴声部，形成混合音色的旋律陈述层次，而其他各声部与钢琴一起构成纵向性和声音型予以衬托，织体音响更为饱满浓厚。其间由圆号吹奏的对位性次生旋律声部，有效地于厚重的织体中助推着音乐的流畅进行。在随后弦乐与圆号对乐思的旋律性前后交接展开中，调性渐变转换，为第三乐部（即再现部）的进入作过渡准备。

至第二百四十小节处，再现部在辉煌的C大调上以乐队全奏的浓厚织体进入，这是一个结构压缩的再现。"红旗"主题恢复了原有的颂歌体裁属性，在四部弦乐与除大管声部外的四部木管中以带状方式陈述，铜管组各部则在较之首部更为浓密紧凑的动力性节奏与和声音型中，形成对宽广旋律层的填充辅助，钢琴仍保持着纵向的和弦敲击性方式。伴随着力度因素的多层级转换，织体音响的振幅达至一种宏阔辽远的状态。再现部的结构处理较为独特而别致，当"红旗"主题陈述至结束时，由大提琴与中提琴继续补充重复尾句，而一、二小提琴声部与长笛、双簧管及单簧管则将"春天"主题以调性回归至主调的奏鸣性原则，与"红旗"主题的尾句形成共时性叠置的对位结合。由于首部中"春天"主题是以相当于副部主题于D大调上陈述的，而再现部中它回到中心调性C大调，最终与"红旗"主题形成了调性的统一。这种调性布局的方式是奏鸣性结构思维在非奏鸣曲式中的渗透所致。从《红旗颂》的曲式特征来看，它既非典型的复三部结构，也并非典型的奏鸣曲式类型，而是属于两者的交混形态，这也是该作品在曲式体裁上的独特之处。当"春天"主题与"红旗"主题的补充性尾句同时收束后，总谱的第二百六十六小节处，四支圆号与三支小号以强劲的"义勇军"主题音调将音乐推至高潮性的尾声，最后，在灿烂辉煌的钟管齐鸣声中结束全曲。

从交响序曲《红旗颂》中所含的三个乐部之间的构成关系来看，在音乐内容与形象的表现上是具有鲜明的呈示、对比及再现的结构属性的，就乐部的对比展开而言，交响性乐思发展手法更注重的是，这种对比并非要构建于不同乐思素材的并列性关系中，看似有限的乐思资源却可以通过丰富的各种交响性的表现手法，在对核心性乐思进行形态的演变后而获得较大的发展动力，并生成不同陈述阶段的对比与展开，以至最后的再现和统一。这种以有限的核心乐思形态贯穿于作品各个陈述阶段的手法，是音乐深层结构力的重要体现方式之一，也是交响性音乐思维在更高层次上的一种具体的形态呈现。

第二节　交响性思维在音色结构与织体形态中的呈现
——以丁善德的《长征交响曲》第一乐章为例

在乐队多声性的创作中，不同乐种所形成的音色关系是丰富而复杂的。如何在保持各种音色独特性的同时，又将它们协调合力于织体音响的整体性结构以及音乐内容的生动表达，这是交响性思维在具体技术处理方式上不可忽略的重要环节。在各类音色的独特性与互融性之间形成最佳的结合，同时以怎样的方式恰当地将其在不同的织体形态中予以体现，这个问题可以说是自西方古典音乐时期以来交响性思维较为着力的部分。在一般声乐性体裁以及乐种结构单一的器乐曲创作中，音色的表现方式是相对稳定和单纯的，音色在作品中的作用力相对其他结构元素而言也较为弱化。但是，随着现代交响乐队建制的完备，音色的音响功能及其对音乐内容所具有的独特表现作用，愈发成为作曲家在创作思维与技术层面所必须解决好的问题。在中国音乐的历史进程中，就传统的合奏乐来讲，尤其是在民间层面，虽然也会客观地存在着上述问题，但由于音响的形态构建及审美呈现方式有着与西方较大的差别，故而未在音乐的相关形式领域及意义表达层面对这一问题作相应的技术性涉及。随着交响乐及其表现载体于20世纪后在中国的引入和发展，与交响性相关的技术思维及形式结构，也同样是中国作曲家所要面临和思考的问题，对这些问题的思考和解决，有助于运用交响乐这一外来体裁形式表现我们深厚的文化内涵和宏阔的时代精神。

丁善德创作于20世纪60年代初的《长征交响曲》是爱国主义题材在交响曲领域的创作中具有代表性的作品，作曲家运用交响性思维及相关技术手法，表现了20世纪深刻地影响并决定了中国社会发展轨迹的重大事件。"长征"是近代以来在极端的方式下，中国人顽强精神的一种悲壮呈现。从某种意义来说，它甚至已超越出一般意识形态及政治伦理的范畴，成为中国人整体人格在20世纪特定岁月中的一次写照。它凝结了太多的鲜血，它的里程中掩埋着太多的生命，但它却孕育了一个民族几经沧桑后的涅槃。如此宏大的主题在音乐艺术中的表达，需要更为完善与深刻的形式载体，交响乐队丰富的音色结构和多样的织体形态，无疑对内容生动准确的表现起到了至为重要的作用。作曲家以深厚的民族情怀和练达的技术手法，在西方古典交响曲结构的基础上，根据内容表现的需要，突破了四个乐章的套曲结构模式，全曲以五个乐章形成了集描绘性、抒情性、戏剧性与史诗性于一体的庞大结构，成为20世纪中国交响音乐创作的经典作品之一。

谱例2-6是该作品序奏部分的第一主题，在沉缓的速率中，乐思以下行跳进后折转上行的旋律形态勾描出一幅冷凛的景象，并呈现出那一特定时期由于国内革命战争以及面临外敌入侵所带来的严峻情势。作曲家对这一乐意的交响性处理主要体

现在音色与织体两个层面,这个主题在序奏中以不同的音色组合与织体处理陈述,第一种是总谱结构序号第一处之前的第一至十一小节。这一阶段从音色的结构而言,以大提琴、低音提琴与低音单簧管构成的主体音色,在较低音区中以较弱的力度进入时,其音质虽具有一定的张力,但音色是灰暗且阴冷的。从织体形态而言,三个声部是以齐奏方式形成旋律性的单层结合,其织体音响较为干涩滞重且缺失光泽。这里,音色结构与织体形态的特定方式,是音乐内容得以准确表现的重要构因。第二种处理方式是从总谱结构序号第一处开始至第二处之间的共十五小节中,旋律由大提琴、中提琴及大管陈述,由于大管替代了之前的低音单簧管,加之中提琴的进入,随着旋律向较高音区的运动后交接至一、二小提琴声部,旋律层的音色力度产生了逐层递增的变化。同时,从旋律层分离出的低音提琴与低音大管形成了切分性长音律动的低音层,织体结构由之前的旋律性齐奏转变为两个层次的多声结合,音响的动力和宽度均渐至加强,有效地推进着乐思的深化和发展。第三种处理是在经由相关的陈述展开后,从结构序号第五处开始后的第五小节起,这一主题再次以低音单簧管、低音提琴陈述。与第一阶段不同的是,在第一乐句中大管替代了大提琴,旋律层的音色结构似乎变化不大,但整体音响却与第一阶段截然不同,这是因织体形态的变化造成的。相比于前,此处的织体结构包含着不同的层次功能,除了旋律层外,大提琴与中提琴及第二小提琴组成以八度叠加的动力性音型,在三连音紧凑的节奏律动中展开。这一由三声部叠加的音型层给整体音响注入了较强的动力,特别是在第二乐句处,由于第一小提琴声部的接入并随着音区的向上推移,织体音响的亮度获得了明显的增强。同时,以低音大管、低音号以及稍后进入的两支圆号加厚的低音层,为上方两个层次提供了厚实的支撑。至此,深重的序奏第一主题在经由三次不同的织体处理与相应的音色变化后,乐思在不同陈述阶段所累积的张力逐步得以释放,并推进着音乐陈述的进程。

《长征交响曲》节选

丁善德 曲

谱例 2-6

从乐队的音响层面而言,音色的结构组织及织体的形态变化无疑是交响性最直接体现的两个方面。在第一乐章主部主题的所有陈述过程中,作曲家基本上放弃了

交响曲惯常的主题发展手法，而是将技术重点集中于音色结构与织体形态的不断变化上，并以此作为主题音乐形象塑造的重要手段。

　　谱例2-7是第一乐章呈示部的主部主题，它完整地以红军歌曲《三大纪律八项注意》的结构而呈现。从奏鸣性交响套曲首乐章的主部性质而言，此处主题在乐思的动力性因素上是较为欠缺的，属于群众歌曲体裁性质的平直音调与步伐对称性的节奏形态，对高度器乐化的交响性乐思结构难以提供足够的动力支持，尤其是当这一典型的歌曲化主题在旋律结构保持不变的情况下，前后累计多达七次的重复陈述，这与交响曲体裁中有关主部所特有的结构属性与陈述类型是不相适的。作曲家对主部主题的这种陈述处理方式似乎有违交响性写作的常理，但从这部交响曲鲜明的标题性与特定的内容表现，以及由此而必须涉及的相关描绘性而言，如此的陈述方式则是合乎情理的。以红军早期歌曲为主部主题的乐意所指极为清晰，它表现了代表着民族希望的正义之师于危难中的突围与挺进之势。八小节的方整性主题首先由中提琴与大提琴以八度叠加的方式陈述，这样一种在音色和音质上更接近于男声声种的处理，显然是对原歌曲主题的声乐化贴近和模拟。织体中，与主题旋律相结合的还有另两个层次，一个是由高低音弦乐与两部木管在步伐性节奏律动中组成的纵向和弦音型，另一个是由小军鼓敲击出的行军性节奏型。这两个层次以轻弱的力度衬托着主题旋律，给音乐注入了鲜明的进行曲气质。这一阶段的音色及织体组织较为单纯和统一，具有主题首次进入的呈示性特征。随即进入的第二次陈述在音色与织体处理上属于微变性调整，旋律层由第二小提琴替代了大提琴声部，并附加木管组的单簧管声部，旋律音区也相应上移一个八度，音色的亮度与力度稍显提升。大提琴则以二部分奏的方式加入和声音型层，增强了这一层次的音响厚度。至总谱结构序号十处时，旋律交由高音声部的第一小提琴以八度分奏及附加双簧管声部的形式陈述，和声音型层除了原有声部外，低音大管及短笛的加入，拓宽了这一层次的音响幅度；同时，力度向较强层级的转换也助推着这一阶段织体音响的变化。接着，主题的第四次进入是由中高音三部弦乐与木管组的长笛和单簧管以各自分部的加厚旋律层重复陈述，由于弦乐与木管的音色混合度较高，这有助于旋律层力度的渐增，为随后主题的第五次进入所形成的阶段性高潮做出了相应的铺设和准备。主题的前四次陈述，通过音色与织体的逐次变化所累积的音响张力，将其推进至织体饱满浓厚的第五次进入，此时，音色力度更强的长号在大管与大提琴的附加和簇拥下，以穿透性及张力性鲜明的浓重音质再次呈现出主部主题，第一小提琴与高音木管声部在原有的步伐性节奏基础上，以更为紧凑的律动和跳跃的音调装饰着强劲的主题旋律，包括圆号及低音号在内的其他各部则形成纵向的和声层次。在一直持续的小军鼓节奏性敲击中，定音鼓以四五度的主属音循环击奏，强调并肯定着长号吹奏的粗犷主题。至此，主部主题从首次由中提琴与大提琴模拟的较为柔暗的人声性陈述起始，经由多次旋律保持的重复，通过音色结构与织体形态的逐层递变后，而渐至转

《长征交响曲》节选

丁善德 曲

谱例 2-7

换为高度器乐化的交响性呈现，同时也在一个典型的歌曲主题中植入了交响曲的主题内涵，并由此生动地表现了代表着民族未来和希望的正义之师突破危境由弱至强发展壮大的主题意义。以红军歌曲主题为主部结构的呈示中，经过五次不同的音色和织体深化后，从总谱结构序号第十一处的第九小节起引入了主部的一个次生性主题。这是一个在降 B 宫系中，以变角音替代角音的特性调式上所形成的主题，其音调具有浓郁的地方色彩。次生主题的进入在一、二小提琴声部陈述，形成了对之前阶段性高潮的浓厚织体音响的相应软化，同时也对主部在乐思材料的延伸及形态的多样性方面予以补充。随后，红军歌曲主题在主部结构中的第六与第七次陈述，运用与次生的地方风格主题在织体中以纵向叠合的方式，形成两个不同调性的多调结构，前者以木管与高音弦乐的混合音色在降 B 宫系的 F 徵调上陈述，而后者则以刚劲的小号与长号并附加具有润色性作用的中提琴声部，在 F 宫系的 G 商调上陈述。这种以相距四五度的异宫系统形成的多调性结构，从织体纵向音响上而言，其

聚合度大于分离度,但由于两个旋律的实际调性为二七度调关系类型,这又为近宫系的多调纵向叠合提供了相应的音响张力,更为重要的是,通过音色辨识度较高的声部组合分层陈述,使其多调性特征得以鲜明的体现。这种以不同的音色层次而形成多调性结构的方式,无疑是交响性思维在具体技术手法中的另一种呈现,作曲家以此将歌曲化的主题提升至高度器乐化的层面,为主部因采用歌曲主题而较欠动力性的乐思发展注入了丰富的音响内涵,并使之具有奏鸣性交响套曲快板乐章的主部主题通常应有的结构特质。随着力度的渐次转弱,以五部弦乐与木管组各组及小号和长号构成的充满信心的上行跳进音调,在小鼓持续贯穿的行军性节奏背景中,将音乐牵引至具有浓郁民歌风情的副部主题。

在西方古典音乐中,尤其是19世纪的浪漫主义音乐,作为与主部形成对比的副部而言,其音乐的性格及相关结构形态的变化通常是鲜明且强烈的。《长征》交响曲第一乐章的副部主题也同样运用了鲜明的对比方式,与主部坚毅铿锵的进行曲主题相比,副部主题则具有悠缓的山歌体裁属性。副部阶段首先陈述的是取材于云贵高原山歌的主题(见谱例2-8),在稍缓的速率及自由的长短节奏展开中,作曲家以较为淡薄的织体结构与音区分离度较高的音色组织,生动地表现了红军长征沿途所见到的凋敝衰落的景象。在由大管和低音弦乐组成的沉重的步履性音型衬托下,第一、二小提琴声部以附加弱音器所产生的特有音色,于高音区奏出一段轻弱且显呻吟的旋律,其中较多的角调式音调加深了这段音乐的苍凉凄厉之感。

《长征交响曲》节选

丁善德 曲

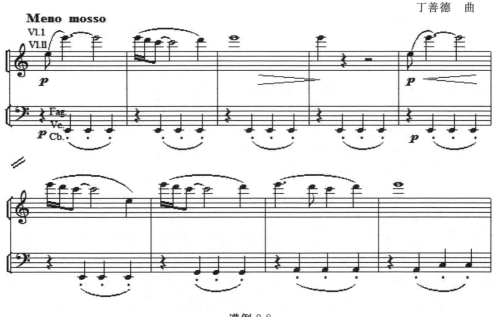

谱例 2-8

随后，在总谱结构序号第十五处时，独奏双簧管奏出另一支取材于闽南山歌的旋律，由于其节奏律动相对于前较为紧凑，这为副部乐思增添了陈述发展的活力，双簧管甜美的音色为这段音乐注入了温暖的色泽。同时，织体中的和声音型层采用木管组的其他声部构成，这种相同乐种的各部结合在纵向音响的融合度上更高，很适宜于抒情性乃至深情性的内容表达。此外，原先沉重的步履性音型在此改由舒展的长音值和弦铺垫，两支单簧管的小节间切分性律动填充，加强了织体音响的活力。这六小节织体形态的变化，以及由双簧管呈现的闽南山歌音调，使副部主题获得了片刻的温情与跃动，也为副部乐思在稍后的次级展开中引入了必要的素材。接着，云贵山歌在织体加厚的步履性音型背景下再现，取消了弱音器后的高音弦乐在较强的力度中奏出山歌旋律，音乐的情绪较之首次陈述时稍显激动。随后两支不同地域的山歌旋律以纵向叠合的对位手法，在各自原有的和声音型背景中集为一体，形成了织体的多层组合形态。闽南山歌仍在木管组呈现，长笛替代了双簧管，在单簧管与大管声部构成的切分性音型衬托下陈述旋律；而云贵山歌则保持着原有的织体结构，在两支圆号以八度叠加的持续性长音背景中延伸，丰富有序的多层纵向音响推进着副部乐思的深化与阶段性发展。至总谱结构序号第十七处时，音乐进入呈示部的结束阶段。随着闽南山歌旋律在长笛、双簧管及大管的依次转接陈述后，在织体声部逐层递减与力度的渐次趋弱中，呈示部在两支低音木管及中低音弦乐声部构成的纵向长音中轻弱地收束。

　　从总谱结构序号第十八处起，在五部弦乐急速的震音背景中，音乐进入激越的展开部，这是整个乐章的交响性思维及其相应手法体现得最为鲜明的部分。以展开部在陈述结构中的功能而言，它是对呈示部的主要乐思进行更具深度的衍变和发展阶段，其过程必然涉及充分运用音乐形式结构中所包含的各种元素及组织形态。作为一种乐思深化发展阶段的展开性陈述，除了在乐思的时间性延伸递变过程中，运用到诸如材料的分离与综合、形态的重复与变化、结构的紧缩与扩充等相关技术手法外，音色的不同组织与织体的多层结构则是乐思深化在音响空间性维度不可或缺的重要环节。

　　谱例 2-9 是展开部开始的前几小节，以呈示部中副部主题的闽南山歌素材形成的冲击性乐思，通过节奏的顺分性、切分性以及逆分性律动组合后以时间性短句的形式呈现，而音响空间的分布则体现为两组混合音色与三种织体层次的纵向组合。其中，第一组混合音色是小号与长笛的八度叠加所构成的金属感较强的旋律层，第二组混合音色是以低音木管、中低音铜管及五部弦乐构成的力度感较强的和声性填充层。三种织体层次体现为第一组混合音色的旋律层，第二组混合音色中分化出的由低音木管和低音弦乐震音组成的长音值背景层，第三组则为中高音弦乐与中低音铜管组成的填充层。当冲击性乐思以上述音色组织与织体结构呈现时，其音响是强烈且不稳定的，符合展开部所特有的音乐属性。由闽南山歌音调衍化的冲击性乐思

随后交由长号与单簧管上移大三度调性重复强化，其音色力度更为强劲厚重。在紧接的展开中，由三部中低音弦乐以紧凑的动机性音组半音上行的旋律演变，在圆号和长号组成的和弦式织体的辅助下，伴随着稍后由两部小提琴及长笛和短笛组成的节奏紧凑密集的音型穿插，冲击性乐思短句再次由小号与长号的交接陈述后，将音乐推进至动力性更高的状态，至此形成了展开部的第一阶段。从总谱结构序号第二十处起，进入展开部的第二阶段，在浓厚的乐队全奏织体中，除低音提琴外的四部弦乐以节奏动力很强的短句旋律，在其他各层纵向和声音型的支撑下，通过两次上行的严格模进后，将音乐带入序奏主题乐思展开部分。在此，序奏主题原有的沉缓冷凛经由不同乐种的音色改变后，在长号与低音号粗粝且富于张力的音色呈现中演化为一种威严之感，但随着一、二小提琴与双簧管对这一主题乐思的接替陈述，以及铜管声部的退出，其汹涌之势得以抑制，在织体音响上形成了对同一乐思展开的对比与转换，有效地延伸着乐思在时间性陈述过程中的递变，以及在空间性的音色和织体层次上的多种形式呈现。接着，高音弦乐与单簧管对序奏乐思材料采用动机性结构循环的方式，通过三次向上模进并辅以节奏紧缩的处理，在铜管组强劲的和声支持与木管组紧凑的音型铺设下，加强了这一乐思在展开部中的结构动力及音响张力。至总谱结构序号第二十二处时，在长笛、双簧管及单簧管气息悠长的吹奏中，音乐进入对副部第一主题的展开，该主题乐思在此以较为平直的音调及从容的节律形态呈现，形成对前面展开阶段中较强动力性乐思的变化和平衡。在成熟度较高的展开性陈述写作中，由于结构内涉及不同的次级阶段，在乐思素材的处理、织体层次的转换以及音响幅度的变化方面，通常是作曲家着力较多的部分。这个源自云贵山歌的主题乐思，于此处以木管组舒缓悠长的旋律层与铜管组纵向性和弦层相结合，并在五部弦乐由低及高的律动性音型模进中，形成了近似于传统戏曲中"紧拉慢唱"式的乐思展开，织体中的三个层次在技术处理上充分体现出静动平衡与缓急互补的原则，于悠长平缓中隐含着内在的情感浮动。这一乐思形态通过数次变化陈述后，在渐至趋强的音响中将音乐推进至展开部的高潮阶段。从总谱结构序号第二十三处起，在中低音弦乐震音伴随下，四支小号以二部叠奏的织体吹奏出强劲的冲锋号声将音乐带至展开部的第三阶段。这是一个高潮迭起的部分，以红军根据地民歌为素材的简练音调在不断加速的节律中，通过近似民间器乐合奏的同旋律而不同音色叠加的方式陈述，其织体音响素朴直接却不乏极强的冲击力，与前面的交响性织体形成了有趣的对比与互补。在此，红军根据地民歌音调首先以截切重复的方式在高音木管及弦乐与木琴的混合音色中呈现，响亮而鲜明地表现了红军队伍冲破封锁坚定前行的豪迈意志。随后，序奏第一主题改变了前有的阴冷情绪，以节奏紧缩的形态转换为性格坚毅的音调在低音铜管与低音弦乐器上咆哮而出，饱满且粗粝的音质加重着这一部分的音响张力。至总谱结构序号第26处时，四支小号的冲锋号声接入后将乐思再次引至简明的根据地民歌主题，并在更快的速率和完整的陈述中推进至展

开部最后的高潮,随即,乐队织体以更为宽厚激越的全奏形态进入乐章的再现部。

《长征交响曲》节选

丁善德 曲

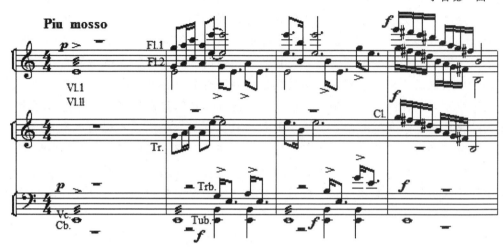

谱例 2-9

再现部中,以红军歌曲《三大纪律八项注意》为主部主题的乐思在宽厚饱满的乐队织体中,通过木管组、弦乐组以及铜管组的小号及长号以浓厚且宽阔的混合音色结构,在其他中低音乐器所构织的步伐性和声音型的支撑下,以更加雄健的姿态与恢宏的气势呈现。它寓意着在那特定的时代里代表着人民顽强意志的红军精神的升腾与绽放!随后,在减缩的副部再现后,独奏长笛奏出的闽南山歌在轻灵的弦乐组音型陪衬下,以温婉期冀的情态以及生动细腻的描绘性画面结束了第一乐章。

纵观整个乐章,其创作思维虽然仍体现着西方交响曲体裁的结构属性,但根据特定的内容表现和不同的文化语境,作曲家在重要的主题写作中,并未拘泥于西方交响曲抽象且富于哲理性的乐思范畴,而是选择了浅直的歌曲旋律作为作品的中心主题。这看似有违于西方古典常理的方式,却在作曲家纯熟的交响性思维与相关形式语言的运用中,转化为生动易懂的音响表达,并且这样的表达并不缺失交响曲体裁应有的深刻性和丰富性。

第三节 民族管弦乐的交响性实践
——以刘文金的二胡协奏曲《长城随想》第一乐章为例

当代民族管弦乐是中国民间器乐文化在 20 世纪以来随着专业音乐的发展而形成

的重要体裁形式,其构建的基础是各类传统的民间合奏乐。自20世纪20年代起,在西方音乐文化强势影响和覆盖的艺术生态下,一部分学贯中西却秉持和发扬中国传统文化精神的知识分子,对中国传统音乐的发展与改进寄予了高度的关注并倡力而为。其中,早期以上海的"大同乐会"与北京的"北京大学音乐研究会"及"国乐改进社"等组织和机构的音乐家们的努力最为突显。但鉴于当时国势动荡,再加之专业音乐的发展较为有限等因素,在民族器乐的表演与创作方面(尤其是具有交响性意义的民族管弦乐)尚不具备成熟的外部条件和必需的技术准备。在20世纪以前中国传统器乐文化漫长的历史演变中,从来都未进入其艺术本体的发展轨迹,它的上层存在只是以宫廷礼仪或皇权威严的附带派生而已;它的民间存在则更多地与乡村俚俗及宗社活动或祭祀法事等相关。在如此的艺术生态下,中国的传统器乐文化历史地欠缺着像西方那种属于本体范畴的技术工艺的锤炼历程,这是很大程度制约并框定着传统器乐艺术表达的主要因素之一。此种状况的改变是在20世纪50年代后开始的,本着"无则学,有则优"的文化自觉,中国音乐家以谦逊融汇的艺术情怀投入对民族器乐的改造和发展中。真正促进民族器乐从民间原生状态走向专业发展轨迹的时代是中华人民共和国成立以来,在国家文化发展策略与相应制度的有力保障下,特别是经由几代有志于民族音乐事业的音乐家群体的探索与实践后,中国民间器乐文化的发展才拥有了它应有的艺术高度和生命张力。不应低估的是,作为器乐文化中最具意义表征的合奏乐体裁,中国民族管弦乐的近当代发展足迹里不可或缺地映射着西方交响乐形态的身影,从乐队的形制到作品的结构原则等方面,都对中国民族管弦乐的发展产生了重要影响。无论我们坚守怎样的文化观念,也无论我们抱持怎样的文化情感面对这种影响,客观上,西方交响乐形态对中国民族器乐的整体发展所产生的催动力是积极且合理的。况且,我们的历史中早自汉唐时期就不乏兼吸外域音乐的宏大胸襟。

中国民族管弦乐在近当代的发展主要体现为以下三个方面。

第一是在乐器的改良上。在几千年的器乐演变历程中,我们已形成了较为丰富的不同乐种,吹拉弹打的各类乐器,对构建现代民族管弦乐的形制看似早已提供了良好的基础及必要的条件。但直至20世纪上半叶,在中国都未呈现出像西方交响乐队那样形制完整的民族管弦乐队。除了音乐的功能呈现方式及审美表达的观念不同于西方以外,另一个重要因素还在于乐器的工艺性结构未能提供作为大型乐队集群性组合的条件。众所周知,西方交响乐队的形制完成是以现代工业的发展为依托的,工业化程度在很大程度上决定着各乐种中不同乐器的制作工艺。反观中国传统器乐的乐器工艺在这之前仍很大程度地停留于农耕时代的生产条件下,乐器的制作更多地限于较低工艺层次,缺乏现代乐队中规模性集群所特有的性量标准化的制作工艺要求。这种条件的具备只能是在中华人民共和国成立以来的现代工业化进程中,从20世纪50年代起,中国民族乐器在形制完善及乐器功能的改良上有了长足的变化,

这为构建现代大型的民族管弦乐队奠定了必需的形态基础。

第二是在对西方古典及近现代作曲技术手法的学习与借鉴上。大型乐队的构建离不开技术精致结构缜密的音乐创作。在中国传统器乐合奏的历史进程中，音乐作品的本体结构从来都不是以定量记谱的方式呈现，其产生与传承的方式主要依赖于代代相接的口传心授及相关生活情状下的即兴发挥。事实上，创作与表演从未形成专业上的分工，作曲家的历史缺位在很大程度上制约着中国传统音乐创作的形态学发展，一部缺失作曲家的中国传统音乐史书写了不同于西方音乐史的另样风景。然而，大型器乐合奏的结构离不开作品本体高度逻辑组织的维系，音乐创作所涉及的各类技术层次必然以作曲学科的相关形态和方式来呈现，中国民族器乐如果以多乐种的集群组合而形成具有严格意义的管弦乐队的话，显然是不能缺失以音乐创作为本体支撑这一重要环节的。因此，自20世纪以来，从音乐创作的层面而言，积极学习借鉴西方古典及近现代作曲技术手法，从而为中国民族管弦乐在新时代的发展提供必需的技术支持和保障。

第三是音乐表现题材的拓宽与宏大叙事的呈现。20世纪以前的中国传统合奏乐中，无论是北方的吹打乐还是南方的丝竹乐，其内容题材较多地局限于日常生活中的节庆俚俗和宗社法事等，即使是皇室宫廷乐也只是威权的象征或奢宴淫乐的附饰而已。合奏乐的艺术功能与社会功能相对低弱。20世纪以来，随着社会生活的巨变及民族国家的兴起，音乐的社会功能日趋扩展，需要以民族管弦乐这种表现力更为全面和深刻的体裁形式来呈现丰富且宏大的题材内容。中华人民共和国成立后，民族管弦乐的创作在题材方面体现了前所未有的宽阔度，尤其是在爱国主义情怀的抒写与民族历史的宏大叙事上，涌现出一批内容深刻、艺术上乘与情感深厚的经典之作。而这些作品的完美呈现，除了中国传统民族器乐悠久历史的给养之外，还离不开向西方音乐学习借鉴后对民族管弦乐的交响性实践。

下面以刘文金的二胡协奏曲《长城随想》为例，这部创作于20世纪80年代初的作品较为典型地体现了中国民族管弦乐在自身悠久传统的基础上，合理地借鉴西方交响乐的形态结构及相关技术手法，在民族管弦乐的交响性实践方面具有突出的意义。同时，作曲家一直致力于民族管弦乐的创作，在半个多世纪的探索实践中，他与众多优秀的音乐家一起，对中国民族器乐在新时代的宏大叙事和表达上做出了积极和卓越的贡献。《长城随想》以民族器乐为载体，借鉴西方交响乐中重要的体裁形式——协奏曲，通过主奏乐器二胡与大型民族管弦乐队的结合，在多乐章的套曲结构中，深刻浓厚地表现了以长城寓意的中华民族精神的绵延久远与强盛不衰。同时，这部作品的乐队形制充分体现出上述有关民族管弦乐队在20世纪下半叶以来的变革，以及对西方交响乐队各乐种组合关系的汲取和借鉴。

从谱例2-10可以看到，中国民间传统器乐所含的吹拉弹打等各类乐种，按不同的乐种功能与组合关系以相当完备的现代民族管弦乐队建制而呈现。其中，每一乐

种均形成高中低乐器的层次组合，这显然是以西方交响乐队为参照并借鉴其乐种音域分布的方式，有效地拓宽了各乐器间音高运动的空间及声部运动的幅度。就此而言，它与传统合奏乐中所涉及的乐器结构及有限的音域形成了较大的变化。以吹管乐组为例，传统民间合奏乐中，对不同吹管乐器的形制与数量结合乃至音区层次等未有严格的要求，各乐器的组合关系较为自由且具有不确定性。在北方或南方的吹打乐中，并没有严格意义的乐器组合形制，一切皆由当时的实际情况和条件而定。这种现象显然是由农耕时代的生活方式及生产条件所决定的。进入20世纪后，特别是中华人民共和国成立以来，传统民间器乐的发展在经由农耕时代向现代工业社会的转变后，专业的分工提升了艺术本体的独特价值，这对器乐的发展无论是从乐器的制作工艺方面，还是从艺术表现方面，均有着更高的专业要求与职业化标准。其实，西方交响乐队的近现代完形，就是随着17世纪后西方工业革命的进程而逐步呈现的。只有当生产方式得以更高的提升以及社会专业分工更为迫切时，器乐文化的勃兴才具有可能性，而作为器乐文化中最具代表性意义的管弦乐体裁形式的发展才具有现实性与实践性。西方交响乐队的历史谱系，无疑为中国民族管弦乐队的现当代发展提供了有效的经验和参照。《长城随想》的乐队形制，显然代表着中国民族管弦乐在20世纪以来的形态探索与发展沿革。

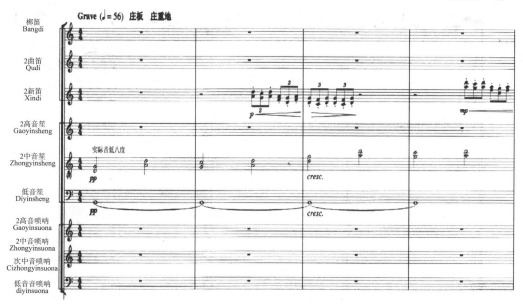

《长城随想》第一乐章节选

刘文金 曲

谱例2-10

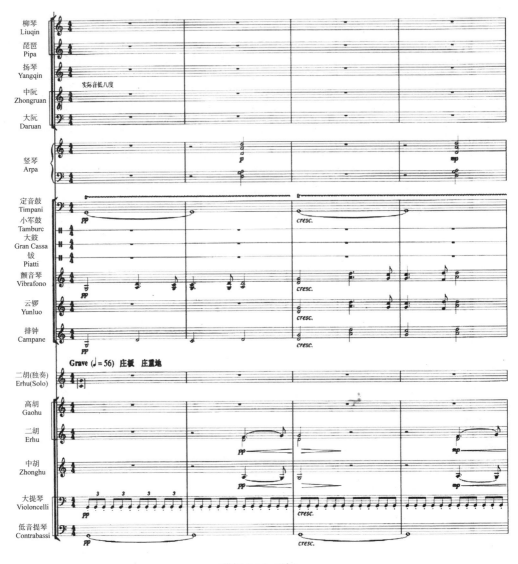

谱例 2-10（续）

以上是从《长城随想》在乐队形制的交响性构建方面而论。下面从作品本体分析交响性思维及相关创作手法在《长城随想》创作中的运用。

谱例 2-11 是《长城随想》第一乐章《关山行》乐队序奏部分的主题，也是全曲的中心主题。作曲家对它的处理首先体现出在主题音调上浓郁的中国传统风格的渲染。典型的五声性旋律细胞在同宫系中形成连续的递变延展，庄重悠缓的步履性节奏中，闪烁着民间吹打乐传统曲牌"将军令"以及戏曲音乐的神韵。作曲家以这一特定的主题表现了长城独特的历史气息和雄浑刚健的精神气质。其次，长城主题的陈述展开则充分运用了丰富且层次清晰的不同乐种音色转接的交响性手法，改变了传统合奏乐中

不同乐种对相同旋律叠加竞奏的单一形式，赋予了主题乐思在历时性陈述过程中由不同音色转接所呈现出的音响宽度。总谱结构中，经由八小节的描绘性铺设后，长城主题由吹管组高中音各两支唢呐为主奏，拉弦乐组中的高胡、二胡及中胡附加而成的混合旋律层，与高中低笙、中低音阮及云锣、排钟、定音鼓等形成的温暖的长音值和声背景相结合，构织出宽阔且厚实的乐队织体。至总谱第十九小节主题重复深化时，由全部吹管乐种所含三组（笛子组、笙组及唢呐组）共十三个声部，以极为饱满丰实的层次叠加形成了强劲辉煌的旋律织体，在其他各组和声性音型声部的辅助下，通过从 C 宫向 G 宫的强力度调性转换，将长城主题推向了乐队序奏部分的高潮。作曲家在这一部分充分借鉴了西方交响乐队的织体形态及不同乐种的功能手法，将具有中国传统意蕴的主题乐思，以大型乐队的交响性方式生动地呈现出来。乐队序奏至第二十六小节时结束，独奏二胡于第二十七小节进入，这是乐章的第二部分。

《长城随想》第一乐章节选

刘文金 曲

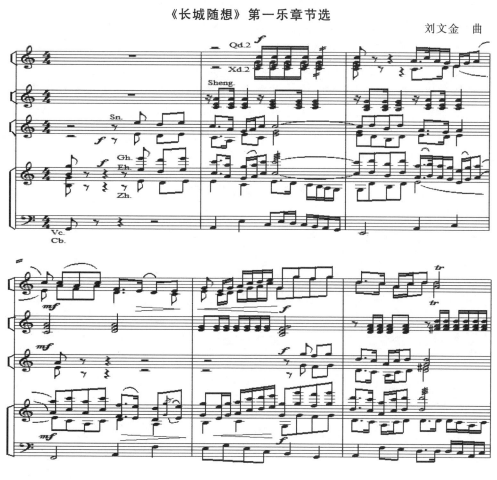

谱例 2-11

谱例 2-12 是一个具有浓郁的中国民间气息的主题，它宛如乐队序奏部分中长城主题的副歌，在绵延不断的衍展中散透着东方古老优雅的情致。其主题乐思的发展手法体现了民间及传统戏曲音乐的"腔体衍变"，形成了不同于西方以对比材料展开乐思的典型方式，它是一种于基本音调素材上自由散透的乐思延伸，这是中国民间及戏曲音乐常用的旋律发展手法。在其延展陈述的一百多小节中包含着四个相应的变转阶段，各阶段都充分发挥了独奏二胡特有的陈述功能。作为中国拉弦乐器的典型代表，二胡在旋律性极强的乐思陈述及展开中，最能呈现出中国民间传统音乐的线性结构特征。从总谱第二十七小节至第四十八小节为独奏二胡陈述的第一阶段，调性为C宫调，在悠缓的广板速率中，独奏二胡以传统旋法惯有的一唱三叹的方式，呈现着一个内敛却不乏抒怀感的主题。乐思以典型的五声性三音列音调形态，在自由的节奏延伸中环绕起伏，旋律的线性特征鲜明突显，在形似散漫的辗转迂回中透射着弥久的历史气韵。在独奏二胡尽显传统民族拉弦乐器独特的旋律陈述功能时，乐队则体现着交响性思维应有的以不同乐种所构织的多声性协奏作用。当独奏二胡进入后，乐队织体随即转换为分层的织体结构，由扬琴与中阮、大阮及低音提琴组成轻灵的拨奏性音型层，大提琴则于独奏二胡的旋律长音处构成短句性填充。随着乐思的展开，吹管组的低音笙在大提琴的附加辅助下，与高音笙及新笛相继以对位性线性组合形成多层复调织体，以更为宽阔的音区运动及丰富的多声层次支撑并深化着独奏二胡的艺术表达。这种借鉴西方交响乐织体形态及多声手法的处理方式，在独奏乐器部分既保持了传统鲜明的旋律性展开，在合奏部分则改变了传统原有的多种乐器叠加竞奏相同旋律的单一组合形态。

<center>《长城随想》第一乐章节选</center>

<div align="right">刘文金　曲</div>

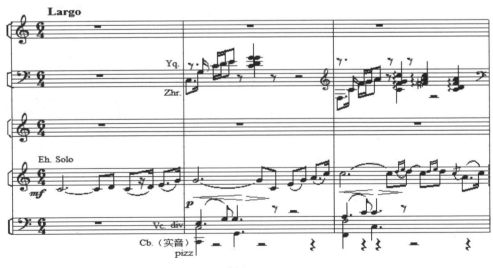

谱例 2-12

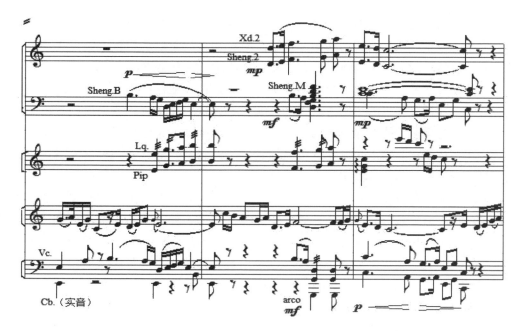

谱例 2-12（续）

第四十九小节至第六十九小节为独奏二胡的第二阶段，调性仍保持为 C 宫调，乐思素材并未呈现明显的对比转换，而只是原体音调结构的继续延展与递变。但随着速率的渐微提升，以及旋律连绵展开的流畅陈述，音乐的情绪变得较为活跃而涌动。这是第一阶段弥漫着悠久历史气息感的乐思的深化与激活，它仿佛是对古老长城几千年来所寓意的中华民族生命历程绵延不断的咏叹。此间，乐队协奏部分对乐思素材的几次循环推进起到了重要的作用。在独奏二胡的主导性乐思展开中，由大提琴和低音提琴在强拍位的拨奏与弱位进入的四部弹拨乐组构成的和声音型，加强着乐思更为灵动活跃的延伸和转化，随着高中低三部笙组及拉弦乐组的音型化铺设及旋律性附加填充层次的相继进入，织体音响更显温润和淳厚。在由宫音列的变化所形成的向上方五度调性转换后，音乐以饱满浓烈的情感进入第二部分的高潮。

随后，于总谱第七十小节处，音乐转入一个富于幻想气质的主题结构中，这是独奏二胡进入的第三阶段。在经由前面流畅且活跃的陈述后，这一阶段的乐思处理较多地运用独奏二胡与吹管乐种的笛子组及笙组的交接性应答织体，层次较为单纯，音响也较为清雅明净。

从第一百零六小节起，独奏二胡以稍显激动的情绪与流畅的速率将音乐带入第四阶段，这是幻想主题乐思更为深厚和完整的陈述，弹拨乐组的扬琴与中阮，以十六分音值所铺设的律动性音型使音乐变得较为激越。同时，打击乐组的板鼓排鼓等乐器以紧凑的节奏性敲击增添了乐思展开的张力，幻想主题已由前一阶段的冥想情

状转为一种炽热的倾诉，随着其他乐种层次相继进入所形成的厚实音响及速率的宽放变化后，音乐进入乐章的第三部分，这是雄健的长城主题的再现，与序奏中不同的是此处以结构的缩减（省略了上方五度宫系调性的转换部分），并通过独奏二胡与中高音胡琴声部的结合，与吹管组形成旋律的交接性陈述，在其他乐种紧凑的和声音型背景下及钟管齐鸣的浓厚音响中，长城主题以更为庄重雄浑的气质呈现。随着速率的渐缓与乐队织体的逐层递减后，独奏二胡在中低音拉弦乐器与中高音笙所构织的轻弱织体中，勾描出长城在群山中绵延起伏的景状，飘逸着一种由长城所寓意的中华民族特有的悠久且深邃的历史气息。

从第一乐章的写作来看，作曲家在独奏乐器与乐队的结合上，充分借鉴了西方交响乐中协奏曲体裁形式的结构思维及织体分层与综合的手法，丰富了传统民族器乐（尤其是合奏乐类型）在音乐陈述及展开过程中的乐种组合及音色结构方面的表现手段。同时，对传统民族器乐在乐思发展中特有的线性思维与同体变转的延展手法等则予以发扬，体现了20世纪以来，中国音乐在向西方学习借鉴时对固有优秀传统的价值承接和文化维护的态度。

对西方交响乐范畴中各种重要的体裁形式如何与中国民族器乐文化相结合，这是20世纪以来中国专业音乐创作所面对的重大课题，数代音乐家们都为此做出过杰出的实践和努力。刘文金创作于1981年的《长城随想》体现了那一时期中国音乐家在这一领域的共同理念和创作追求。其一，从作品的内容上，大多选择具有鲜明的爱国主义精神和民族历史情怀等宏大叙事的题材。这是因为20世纪是中华民族从历史的衰落与积难中走向新生和振兴的时期，民族国家的建立鼓舞着人们对其悠久历史与灿烂文化的自信心和骄傲感。其二，从作品的艺术表现形式上，在经由专业音乐教育与表演的推进以及工业化时代的发展支撑下，大型民族管弦乐队的形制构建具有了较强的现实性，同时，宏大的主题也需要完善的形式来承载。所以，学习并借鉴西方交响乐艺术的结构思维及相关技术手法，将其运用于中国民族管弦乐的创作实践，也就成为那一时期中国专业音乐创作层面的普遍诉求。

本章参阅乐谱：

[1] 辛沪光曲：交响诗《嘎达梅林》，人民音乐出版社1962年版。

[2] 瞿维曲：交响诗《人民英雄纪念碑》，人民音乐出版社1963年版。

[3] 丁善德曲：《长征交响曲》，人民音乐出版社1964年版。

[4] 吕其明曲：交响诗《红旗颂》，上海音乐出版社2006年版。

[5] 鲍元恺曲：《炎黄风情》（24首中国民歌主题管弦乐曲），人民音乐出版社2007年版。

[6] 刘文金曲：二胡协奏曲《长城随想》，人民音乐出版社2008年版。

第三章　爱国主义经典音乐作品的曲式结构

第一节　作品呈现在时间维度上的陈述方式与类型

在音乐作品中，尤其是对大型或结构较复杂的作品而言，音乐有其自身独特的、不同于其他任何姊妹艺术的呈现方式。音乐是听觉的艺术，人们可以通过仔细聆听来感悟其中的意义，并在音乐时间的展开中得到艺术的熏陶。更为具体地讲，音乐是通过适当的组织手法，按步骤、有逻辑地将其内容通过时间流程逐一展现出来的。尽管不同的作品的具体展现方式有所不同，但通过分析，我们还是可以从宏观方面将这些手法大致归纳为两大类，即音乐作品陈述的基本部分与从属部分。

音乐作品陈述的基本部分是其核心部分，涉及具体作品中确立形象，塑造人物性格的主题（有时有多个不同主题）及其发展、再现等相关内容。音乐作品陈述的基本部分可以根据其具体承担的陈述性质与任务以及在结构内部组织中的逻辑关系分为呈示、展开和再现三种类型。音乐作品陈述的从属部分也可以根据其在具体作品中的功能分为前奏（引子）、间奏（连接过渡）和尾奏（结尾或尾声）三种类型。

以上这种划分，尤其是对从属部分的划分，其功能有时会因为具体作品而改变陈述性质。例如，在储望华、刘庄、殷承宗、石叔诚等根据冼星海创作的大合唱《黄河大合唱》改编创作的钢琴协奏曲《黄河》中，第一乐章作为整首套曲的前奏。在第一乐章中，对中华民族的母亲河——黄河所涉及的许多内容——悠久的历史、黄河的自然景观、居住在黄河边上的人们的生活状况等进行了有意识的铺垫，为后续乐章音乐的进一步发展埋下了伏笔。由于第一乐章主题鲜明，内容层次较为丰富，结构相对庞大复杂，成为整首协奏曲套曲中不可缺少的一个有机组成部分，从性质上看已经远远超越了一般引子、序奏的结构意义。因此，基本部分与从属部分的划分具有相对性与灵活性，两者之间完全有可能随着音乐发展的需要而转换位置，尤其是从属部分可能因为具体需要而上升到比较重要的结构地位。

在爱国主义经典音乐作品中，音乐内容的陈述、形象的塑造、情绪的表达大都是通过以上六种性质的手法，根据具体内容的需要，按照一定的逻辑进行组织、安排的。下面将逐一对这些手法的特点及其效果进行简要的梳理。

一、基本部分

（一）呈示性陈述

正如在西方经典音乐作品中那样，在我国的爱国主义经典音乐作品中，呈示性陈述也是最重要的陈述方法之一。尤其是在大型、多声部音乐作品中更是如此。这是因为呈示性陈述通常担负音乐作品主题思想的（初次）展现的功能，对于音乐形象的塑造、性格的展现具有非常突出的意义，如以下各例。

谱例3-1是储望华根据陈志昂同名歌曲改编的钢琴曲《解放区的天》主题的第一次陈述，节拍为四二拍。该主题非常活跃，通过快速、流动性强的节奏，表现出解放区的人民群众在中国共产党的领导下过着幸福生活，以及敲锣打鼓、欢庆丰收的喜悦场面。主题为三个乐句的非重复、非方整性乐段结构（a＋b＋c），分别为4、6、5＋1小节，最后一小节为补充，主题从第三小节开始，A宫调式，前两句均停靠在调式的属音上，最后一句结束在主音上，形成呼应关系。

钢琴曲《解放区的天》节选

储望华 曲

谱例3-1

谱例 3-2 是对谱例 3-1 的高八度重复，主题结构、调式调性、节拍节奏、伴奏织体等音乐组成要素保持不变，但力度有所改变。对重复结构在力度方面所做的处理往往是第一遍强奏，第二遍弱奏，该主题复奏时力度安排是合理的，但提高八度后再做弱奏在演奏上需要更好的控制。同时，作曲家通过音区、音色、音量等音乐表现要素的对比，是同一主题在复奏时取得适当变化来丰富主题形象、拓展主题表现力的一种基本有效的手法。

钢琴曲《解放区的天》节选

储望华 曲

谱例 3-2

通过谱例 3-2 不难看出，作曲家根据音乐内容表现的需要，合理地运用各种不同音乐组成要素，通过一定的组织手法将这些不同要素［如音高（音区、音域）、节奏节拍、调式调性、织体写法、音响力度、音色对比及其变化等］加以组合，进一步丰富了性格形象。

谱例 3-3 是王酩根据自己创作的同名电影主题曲改编的管弦乐组曲《海霞》第一部分《童年》的第一主题。谱例 3-3 中，先由民族乐器高胡演奏，随后是乐队中木管乐器声部的短笛、长笛与单簧管演奏，最后由弦乐器组的中提琴与大提琴声部演奏。音乐的发展随着音色逐渐变化、织体逐渐加厚、力度逐渐加强而层层推进。

在其后该主题再由弦乐器组的第一、二小提琴与中提琴声部的全奏以及引入新的发展手法使该部分音乐的发展达到第一个高潮。

管弦乐组曲《海霞》节选

王 酩 曲

(a)

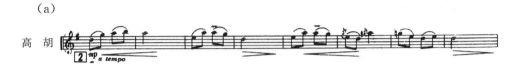

(b)

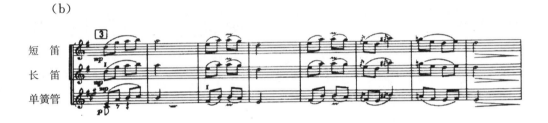

(c)

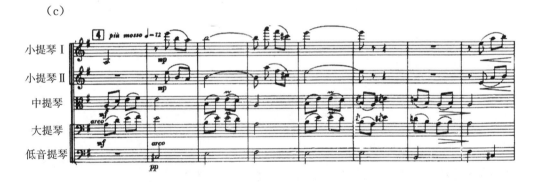

谱例 3-3

谱例 3-4 是王建中根据同名陕北民歌改编的钢琴曲《山丹丹花开红艳艳》主题的第一次陈述。

该主题为三个乐句结构乐段（a+b+b），分别由 2+4+4 小节构成，非重复、非方整结构，f 商调式，三句均结束在调式主音上。该例三个乐句曲调明朗，线条进行流畅，呼吸自然，非方整结构表现出一种在有控制的整体节奏律动下的、细微自由节奏空间存在的情况。第二句重复加深了听觉印象，结束时伴奏声部，尤其是最后两个小节低音声部的轻微调整，使音乐的段分感明显增强。

钢琴曲《山丹丹花开红艳艳》节选

王建中　曲

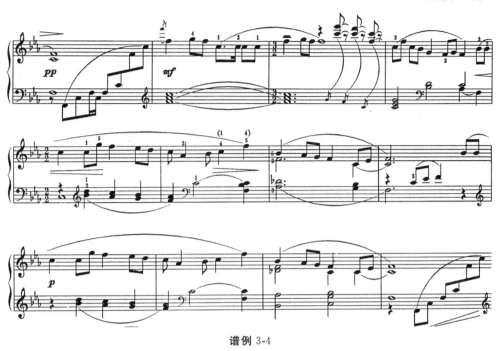

谱例 3-4

谱例 3-5 虽为谱例 3-4 旋律的高八度变化重复，但整体调式调性不变，仍为 f 商调式。由于第一句（谱例第四小节）结束在调式的四级音（降 B）上，并做较长时间停留，结构增加一个小节，使之与其后两句形成某种呼应关系。三个乐句（4＋4＋4）这种结构上出现的变化并没有影响音乐整体的陈述性质，从某种角度上看，而是更加强调了音乐陈述的语气。伴奏织体及力度安排与谱例 3-4 相比有所变化。而这种变化也符合音乐逻辑发展，由于两次相同主题使用音区不同，故先用"*mp*"，增加高八度声部重复，强调主题的陈述性质，同时，在改变伴奏织体时自然将力度改变为"*f*"。

钢琴曲《山丹丹花开红艳艳》节选

王建中　曲

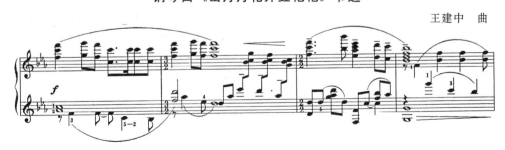

谱例 3-5

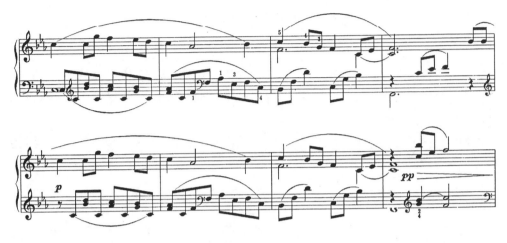

谱例 3-5（续）

谱例 3-6 节选自交响组曲《白毛女》第三部分《红头绳》。该主题是对躲债在外，大年三十晚上才回家的父亲杨白劳为女儿喜儿"扯上二尺红头绳"并为她扎起来过新年的亲情描写。乐队伴奏选用民族乐器板胡的音色特点着力进行渲染，把父女间那种既有浓浓的深情，又有女儿顽皮场面的情景描写得非常到位。

交响组曲《白毛女》节选

瞿 维 曲

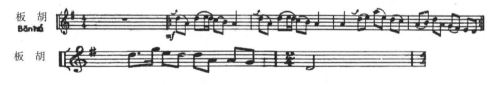

谱例 3-6

谱例 3-7 是刘庄等的钢琴协奏曲《黄河》第一乐章的第三主题。该例的抒情曲调表现出在艰难的斗争中看见了胜利的曙光，充满了必胜的信念。音乐由乐队的木管乐器组中的长笛、双簧管与民族乐器琵琶的结合，增强了音色的表现力，是古为今用、洋为中用的大胆尝试，并成为优秀范例之一。

钢琴协奏曲《黄河》节选

刘庄等 曲

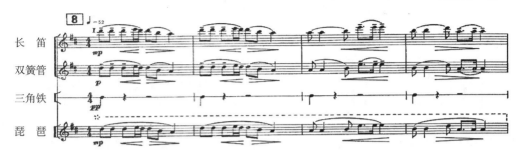

谱例 3-7

在爱国主义经典音乐作品中，尤其是在较为大型的音乐作品中，主题初次陈述结束后往往还会使用复奏的手法予以进一步强化，以加深听众的印象。如在交响组曲《白毛女》第三部分的《红头绳》中，第一次该主题使用板胡演奏，突出喜儿活泼、顽皮的形象（见谱例3-6）；接着由大提琴在低音区重复这个主题，表现出杨白劳质朴、深沉、稳重的形象（见谱例3-8）。

交响组曲《白毛女》节选

瞿维 曲

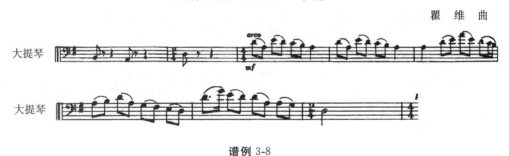

谱例 3-8

除了简单的复奏，包括高低八度重复、改换音色等手法外，有时还会遇到在旋律音调、节奏节拍，甚至调式调性方面产生变化的复奏，这些更大的手法的运用有可能导致音乐由陈述阶段发展至展开性阶段，如以下各例。

谱例3-9是江静根据现代舞剧《白毛女》同名选段改编的钢琴曲《红头绳》。

主题第一次陈述（A段，第三至第十四小节），乐段结构由三个四小节非重复、非方整结构的乐句（a＋b＋c）构成。复奏B段（第十五至第二十五小节，第一个反复乐段后）是在主题第一次陈述基础上做旋律由流动的十六分音符填充，结构框架基本不变（除第三句最后减少一小节外），复奏三个乐句结构为4＋4＋3 小节。

由于A段自带反复，结构已经独立出来，加上第二段节奏、伴奏织体、力度、

音区的改变，音乐发展进入第二阶段，即展开阶段。

<p style="text-align:center">钢琴曲《红头绳》节选</p>

<p style="text-align:right">江　静　曲</p>

谱例 3-9

有时在不改变外部结构的前提下，通过改变旋律线条轮廓中的某些支点音，也可以使音调发生变化（如突出一些带有地方特色的音级或在民族五声调式中添加偏音）。

谱例 3-10 是王建中根据同名陕北民歌改编的钢琴曲《绣金匾》（1974）。例中第一段（A 段，第一至第八小节，第九至第十二小节为补充）为乐段结构，由四个各

由两小节组成的小乐句构成（第一至第八小节），在节奏、旋律线等方面的安排上体现出起承转合的特点，第九至第十二小节将主题后两句重复补充。从第一、三、七小节开始于相同节奏型，第四小节旋律走向与第七、八小节相似。

A 段是乐思的初次陈述，B 段（第十三至第二十小节，第二十一至第二十四小节为补充）四个乐句结构与 A 段相同，旋律方面的变奏以及一定数量的偏音（如第十四小节强拍、第十八小节第二拍长音上使用的清角音）的使用突出了地方音调（调式）的特征。无论是从结构部位还是从乐思的变奏陈述方式，都体现出乐思由开始的陈述阶段发展进入展开阶段的"萌芽"状态。

钢琴曲《绣金匾》节选

王建中　曲

谱例 3-10

谱例 3-10（续）

（二）展开性陈述

乐思展开的手段多种多样，最简单的方法之一是将初次陈述主题换用其他调式调性，其展开的方法主要依靠"调"展开。

谱例 3-11 是储望华的钢琴曲《南海小哨兵》的主题（乐段结构）陈述与复奏（A＋连接＋A^1），D宫调式。该乐段由三个乐句构成（a＋b＋b^1），分别为 4＋3＋3 小节，复奏结构相同。

钢琴曲《南海小哨兵》节选

储望华 曲

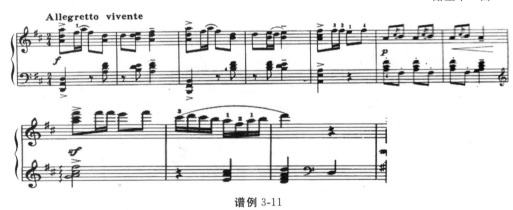

谱例 3-11

谱例 3-12 为谱例 3-11 的乐思换调减缩形式，自身反复一次，换到下属调性，结束在 G宫调系统的 a商调式上。随后一段相同旋律结束在原调（D宫系统）系统的升 f角调式上。该例由谱例 3-11 的三个乐句缩减为一个乐句，但加上反复使之形成较为独立的乐段结构。

钢琴曲《南海小哨兵》节选

储望华 曲

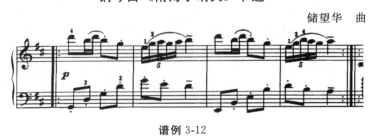

谱例 3-12

通过变奏，尤其是性格（自由）变奏来发展音乐主题，突出其个性化的特点也是展开音乐主题的方法之一，如谱例 3-13 所示。该例是江静根据现代舞剧《白毛女》同名选段改编的钢琴曲《红头绳》的变奏Ⅱ。

<div align="center">钢琴曲《红头绳》节选</div>

<div align="right">江　静　曲</div>

<div align="center">谱例 3-13</div>

将谱例 3-13 与谱例 3-9 的 A 段第三至第十四小节加以比较，很容易发现两者在结构上增加几乎一倍。例如，谱例 3-9 的 A 段的第一句由两个重复的两小节的片段（乐节）构成，而在该例中这两个片段分别扩展为两个四小节规模的片段，同时结合速度、力度以及伴奏织体的变化，乐思出现新的发展意象，音乐所表达的情绪以及塑造的艺术形象也有较大的变化。再如，在同名交响组曲的相同乐曲中，作者根据剧情发展的需要，结合不同乐器的发音方法以及音响特点，使用变奏手法把这种生活场景、人物形象、性格特征描写得非常到位。

谱例 3-14 是交响组曲《白毛女》选曲《红头绳》的第三乐段。作者通过对第一

段主题的主要轮廓的把握，并在其基础上发展出第二段主题。第一段与第二段主题均由四个片段构成，其结构规模相同，第一段主题为六小节（不含反复），由1+1+2+2小节构成，第三段主题结构扩展为十小节，由2+2+3+3小节构成。

第一段由音色颇具特色的民族拉弦乐器——板胡演奏，以四分音符为单位，主要使用连奏，到最后一个小节，弓法改为分弓演奏。第二段相同旋律使用大提琴演奏。使用这两件乐器不同的音色，更为准确地塑造了杨白劳、喜儿父女的形象与性格。第一段与第二段自成一体。第三段使用木管乐器组长笛在较高音区以断奏（staccato）的吹奏方法与弓弦乐器的拉奏（legato）方法进行对比，突出不同的人物性格与形象以及情绪随剧情发展产生的变化。

不同乐器的音色对比，加上旋律构成方式以及结构规模的扩大给音乐的发展注入了新的动力。第三段第二、四小节通过长笛在小片段最后出现的气口及时采用间补的手法给音乐的发展带来持续的动力。通过第五小节加入的双簧管声部以及第八、九、十小节大提琴的助奏不断地注入更强的发展动力，使音乐逐渐达到高潮。

交响组曲《白毛女》节选

瞿　维　曲

谱例 3-14

谱例 3-14（续）

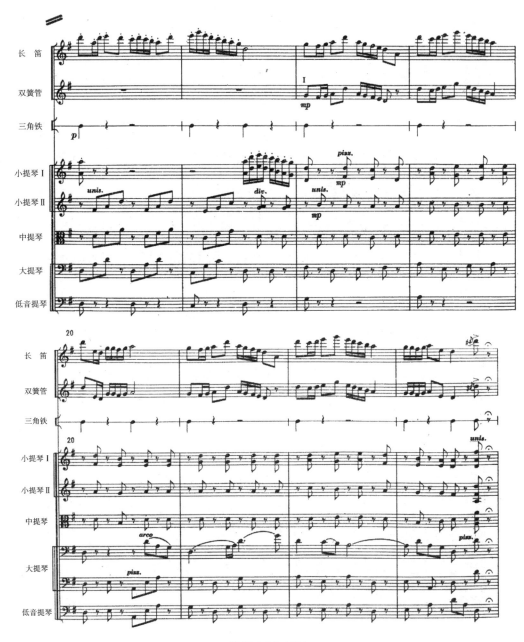

谱例 3-14（续）

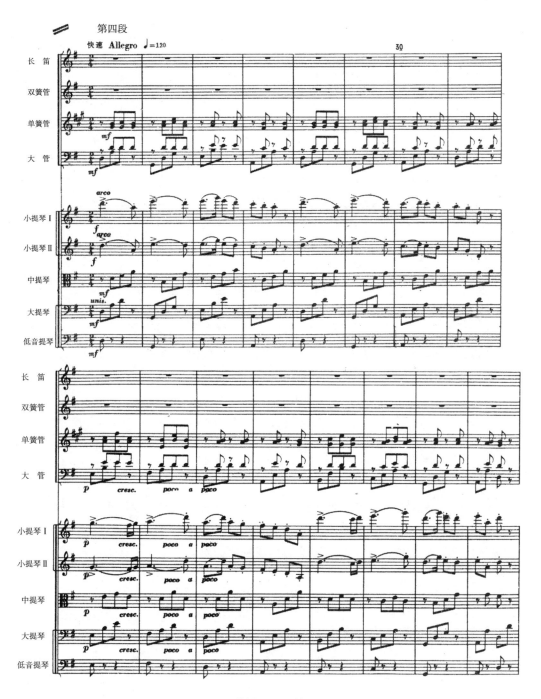

谱例 3-14（续）

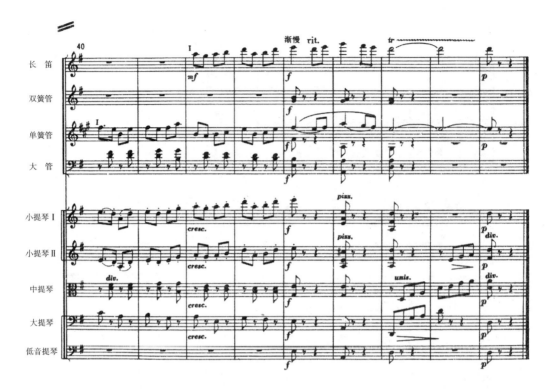

谱例 3-14（续）

在三部性结构的乐曲中［如在一些三段式结构的乐曲（乐部）中］，中间段落音乐的发展引入新的对比主题（也被称为双主题），这样的对比主题往往也具有较强的呈示功能，如以下各例。

谱例 3-15 是储望华的钢琴曲《解放区的天》的中段。该段运用了陕北民歌《咱们的领袖毛泽东》那种高亢宽广、较为浓郁的抒情性与歌颂性曲调，与谱例 3-1《解放区的天》中欢快、喜庆的内容情绪形成鲜明的对比。

钢琴曲《解放区的天》节选

储望华 曲

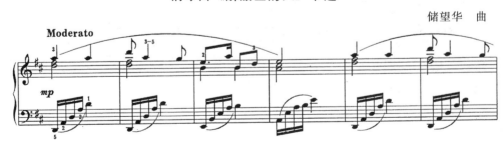

谱例 3-15

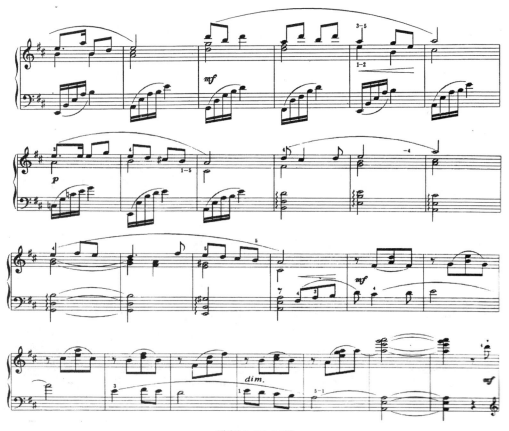

谱例 3-15（续）

谱例 3-16 是瞿维根据张敬安、欧阳谦叔的同名歌剧改编的管弦乐合奏《洪湖赤卫队幻想曲》选段《洪湖水，浪打浪》的第一段（A 段）主题。该曲结构为 A＋B＋A 三段曲式。其中 A 段开始经双簧管奏出。该段音乐主题由 2＋2＋2＋3 小节的四个乐句组成，第一、二句停在调式的主音上，第三句停在属音上，与前两句终止形成对比，最后一句结束在调式的主音上，一定程度上体现出起承转合的结构特征。旋律第二、四小节最后拖腔均落在调式主音上，而且形成了与第一、二句拖腔的合尾效果。整个主题（乐段）由弦乐声部的小提琴重复演奏一次，以加强陈述效果。

管弦乐合奏《洪湖赤卫队幻想曲》节选

瞿 维 曲

谱例 3-16

谱例 3-16（续）

谱例 3-17 节选自《洪湖水，浪打浪》的第二段（B 段），该段由三个乐句组成（2＋2＋3 小节），第一句停靠在调式的四级音（宫音）上，第二句停靠在五级音（属音）上，第三句结束在调式的主音上。

管弦乐合奏《洪湖赤卫队幻想曲》节选

瞿 维 曲

谱例 3-17

谱例 3-16 和 3-17 中，B 段在歌曲内容、情绪、节拍以及句式结构的改变，乐思发展出现新因素，与 A 段形成一定的对比。由于总体情绪以及主题材料的使用方面变化不大，且两段音乐落音相同，加强了两段的统一因素。

谱例 3-18 也节选自瞿维根据同名歌剧改编的管弦乐合奏《洪湖赤卫队幻想曲》。（a）是第一主题第一次陈述，（b）是第一主题展开。比较（a）与（b）两段音乐可以看出，（a）为原始形态，（b）为（a）的展开。在结构方面主要从两个方面进行：第一，曲调节奏放宽，采用增值手法将第一主题音符的时值扩大一倍；第二，调性方面的变化，由 B 徵调式转到 D 徵调式，（b）的调性为（a）调性（主调）的三重下属关系（后调的平行小调为前调的同主音大小调关系）。

管弦乐合奏《洪湖赤卫队幻想曲》节选

瞿 维 曲

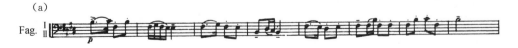

谱例 3-18

(b)

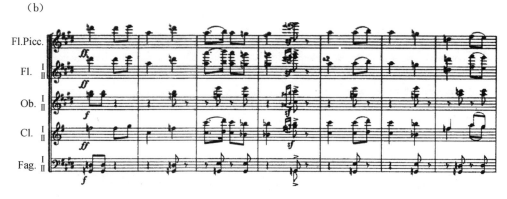

谱例 3-18（续）

(三) 再现性陈述

在音乐作品中，尤其是在结构规模较大的多声部器乐作品中，再现性陈述具有统一音乐构思、升华艺术意境、总结作品表现意义不可或缺的功能。在对主题的初步陈述并对其加以引申展开或是对比后，出现对最初主题的再次确认的三段论过程以表现事物发展的普遍规律，是通过大量实践逐步积淀形成的约定俗成的、为人们听觉习惯所普遍接受的规律。

具体在不同作品的各种再现情况中，我们还是可以广义地将它们归纳为两种情况：(1) 静止再现；(2) 动力再现。下面我们将分别讨论这两种不同的再现情况。

1. 静止再现

谱例 3-19 是王建中根据同名陕北民歌改编的钢琴曲《绣金匾》（1974）的再现部分。该例第一到第八小节完全准确再现该曲第一段内容，第九至第十四小节为补充性结尾。

钢琴曲《绣金匾》节选

王建中　曲

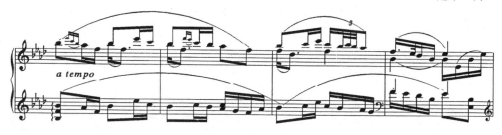

谱例 3-19

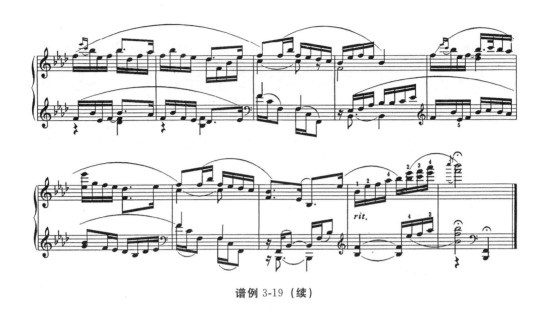

谱例 3-19（续）

　　谱例 3-20 是储望华根据陈志昂作曲的同名歌曲改编的钢琴曲《解放区的天》的再现部分。该例为该曲的完全再现。

钢琴曲《解放区的天》节选

储望华　曲

谱例 3-20

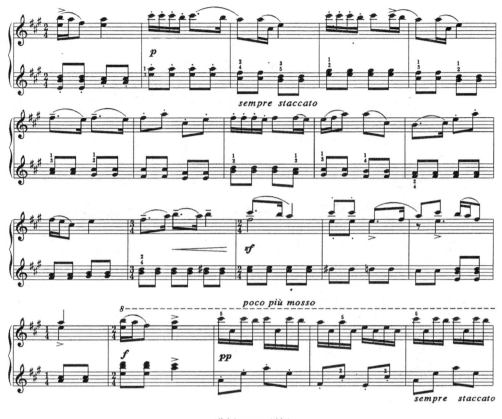

谱例 3-20（续）

2. 动力再现

谱例 3-21 是交响组曲《白毛女》选段《红头绳》第四段的（再现段）动力变化再现。

交响组曲《白毛女》节选

瞿 维 曲

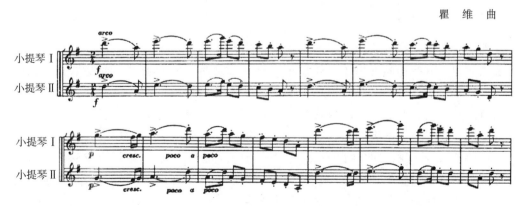

谱例 3-21

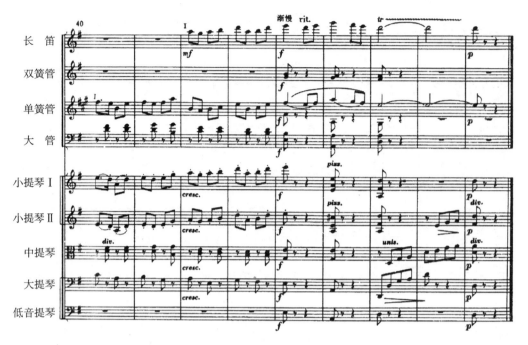

谱例 3-21（续）

二、从属部分

为了更鲜明地表现音乐内容、突出人物形象及其性格特点，准确地展现戏剧性场面，有意识地在音乐作品的陈述过程中加入一些辅助性部分，来为主要的主题段落陈述做铺垫，辅助性部分会根据需要出现在作品主要部分的前面、中间或是跟随在其后面，我们通常把它们称为前奏（引子）、间奏（连接过渡或回头过渡）与尾奏（结尾或尾声）。

（一）前奏（引子）

前奏（引子）在具体作品中的作用要根据作品的内容安排、剧情的设计、情绪的发展而定。有些作品的引子比较短小，材料或是简单的节奏型，或是取自于主题音调开始部分，这种引子只是简单地预示一下主题的调式调性、节奏节拍、主要的情绪特点等。也有些引子相对较为复杂，规模较大，有一定的独立意义，有时乐曲主题由引子核心材料发展而来。

谱例 3-22 是交响组曲《白毛女》选段《红头绳》的引子。该例由弦乐器五个声部轻柔且有弹性的拨奏加上三角铁仅一小节长度，只是在调式调性、节拍速度、力度等方面为主题内容与情绪的初次呈现做准备。

交响组曲《白毛女》节选

瞿 维 曲

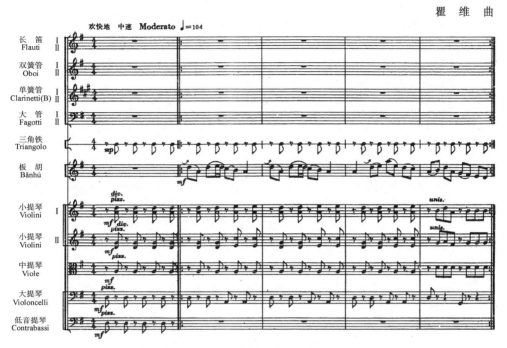

谱例 3-22

谱例 3-23 是王酩的管弦乐组曲《海霞》第一部分《童年》的引子。该例引子为乐段结构，八小节，由两个结束在调式主音（A 徵调式）上的方整结构的乐句构成（4+4）。《童年》的主题音调一开始便使用铜管乐器组圆号与长号、大号配上点缀性的打击乐器组中的定音鼓和钹以柔板速度、最弱的音量演奏，表现岁月沧桑、久远过去的景象，使人产生仿佛在记忆中再次回到阔别久远的童年时期的感受。接着用木管乐器组加上两件打击乐器与弦乐器组复奏这八小节引子。最后再由弦乐器组的第一小提琴与第二小提琴声部交替演奏该主题第二乐句的方式引申引子引出该部分真正的第一主题，参阅谱例 3-3。

管弦乐组曲《海霞》节选

王 酩 曲

谱例 3-23

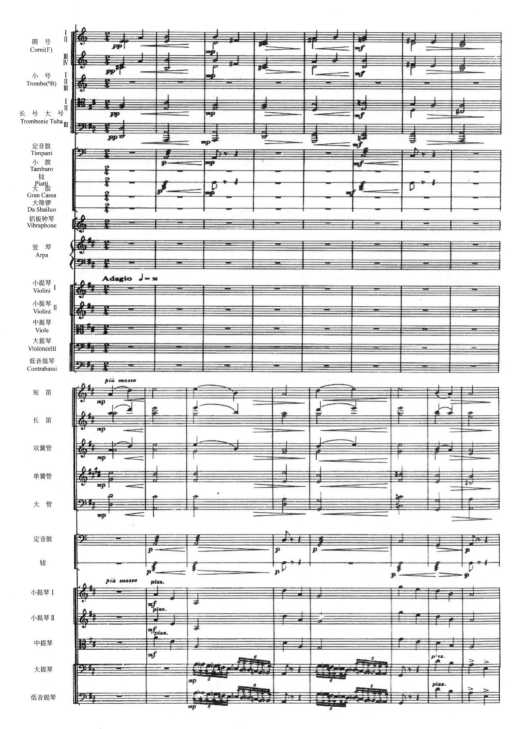

谱例 3-23（续）

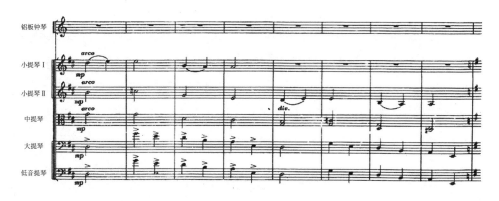

谱例 3-23（续）

谱例 3-24 是交响组曲《白毛女》乐段《北风吹》的引子。该部分音乐速度自由，无小节线划分，属散体结构。该例描写大年三十喜儿在家思念在外躲债的父亲杨白劳，并期待其早早回家的情景。这时窗外北风呼啸，夹杂着漫天的雪花飘落窗前。作品中作曲家使用木管乐器组的长笛的绒毛般轻柔、缥缈的音色把这一情景刻画得非常逼真。尤其是长笛演奏出那时断时续的乐段（staccato），把漫天雪花自由飘落地面的情景刻画得非常逼真，为内容、性格和情绪完全不同的主题做场景方面的铺垫，为更准确地刻画人物形象埋下伏笔。

交响组曲《白毛女》节选

瞿 维 曲

谱例 3-24

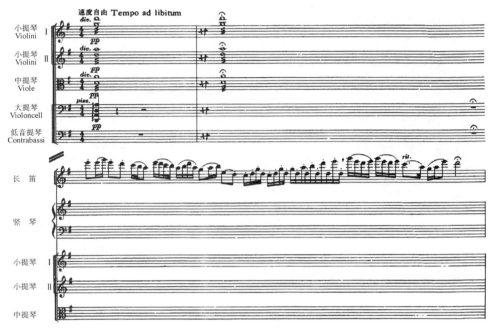

谱例 3-24（续）

谱例 3-25 是刘庄等的钢琴协奏曲《黄河》第三乐章《黄河愤》的引子。该例曲调高亢嘹亮、自由奔放，体现出浓郁的陕北地区黄河流域质朴的民风。乐曲开始由竹笛清脆高亢的自由演奏（散板）后自然过渡，为担任独奏声部的钢琴炫技性以缺少角音的降 B 徵调式（四声音阶：降 B、C、降 E、F）构成的上下行片段与 G 小七和弦第一转位的分解和弦上行构成的华彩部分所接替。

钢琴协奏曲《黄河》节选

刘庄等 曲

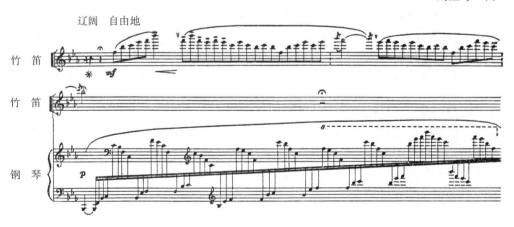

谱例 3-25

谱例 3-25（续）

同时，根据第三乐章第一主题陈述的内容、情绪的需要，该引子部分呈现出较为华丽的演奏，为第一主题的陈述做好了前期铺垫工作。

在有些作品中，引子部分结构规模较为庞大，乐曲主题核心音调源自引子部分开始音调，如在谱例 3-26 中，引子部分第一小节材料是构成第一主题的核心材料。除此之外，有时我们还会遇到由两个部分构成的引子的结构，如在谱例 3-26 中的那样。

谱例 3-26 节选自瞿维根据张敬安、欧阳谦叔的同名歌剧改编的管弦乐合奏《洪湖赤卫队幻想曲》的引子。该曲引子由两部分组成：第一部分为（a），全曲的引子（中庸速度，Moderato Maestoso）共有三十八小节，四四拍；第二部分从该谱例（b）的第四小节起为快速的音型化引子（快板速度，进行曲风 Allegro Alla Marcia），共有四小节，四二拍。

管弦乐幻想曲《洪湖赤卫队幻想曲》节选

瞿 维 曲

谱例 3-26

(b)

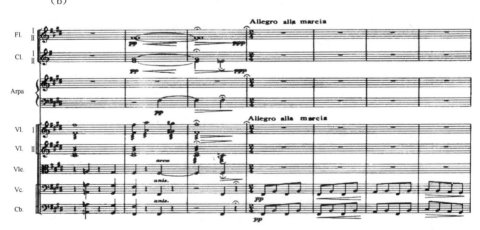

谱例 3-26（续）

在谱例 3-26（b）中，第四小节到第七小节为第一主题的引子。而前三小节是全曲引子的最后部分。我们可以通过将全曲引子的第一小节核心音调与第一主题第一小节核心音调的比较，发现它们之间的关系（见谱例 3-27）。

(a)

(b)

谱例 3-27

（a）为引子中核心音调，（b）为大管奏出的主题由（a）片断四个音与（b）片断前四个音在音高关系上表现出一致性，但在节拍节奏与速度、音色、织体配器方面有所区别，这刚好体现了引子的陈述功能与呈示性主题的陈述功能的差异。

谱例 3-28 是陈钢的小提琴曲《金色的炉台》的引子。该例引子情绪刚劲有力，雄浑豪迈，准确地描写了炼钢工人抗高温、战酷暑，为建设强大的祖国不怕流血流汗，坚持奋战在工作第一线的音乐内容。原曲名为《红太阳的光辉把炉台照亮》，红太阳比喻带领中国人民推翻三座大山、获得民族解放的中华人民共和国第一代领导人毛泽东。

《金色的炉台》节选

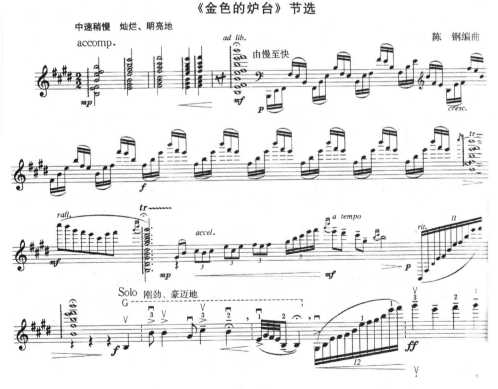

谱例 3-28

谱例 3-29 是吴祖强、王燕樵、刘德海以吴应炬作曲的同名电影动画片《草原英雄小姐妹》和阿拉腾奥勒创作的一支内蒙古歌曲的曲调片断作为音乐素材，改编而成的琵琶协奏曲《草原英雄小姐妹》的引子。该例引子由两部分组成，第一部分（第一至第七小节）是四四拍，羽调式，开始由圆号吹奏出乐曲第一个动机，随后在木管乐器组与弦乐器组逐渐延伸展开；第二部分为散板结构，先由琵琶演奏出协奏曲第一部分"草原放牧"主题的动机，随后交由小号与长笛演奏，再由圆号奏出，最后独奏琵琶在此基础上即兴发挥出一段华彩性段落，结束在调式宫音（主音）上，为引出"放牧"主题做准备。

琵琶协奏曲《草原英雄小姐妹》节选

吴祖强等 曲

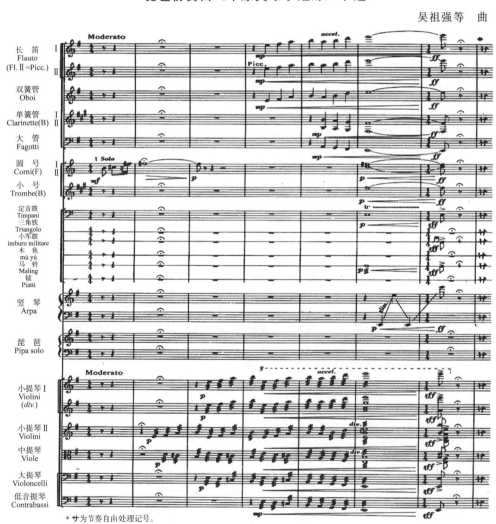

*廾为节奏自由处理记号。

谱例 3-29

谱例 3-29（续）

谱例 3-30 为上例引子中核心音调（a）与放牧主题开始动机（主题头，第一小节）(b) 的比较。

(a)

(b)

谱例 3-30

谱例 3-31 是刘庄等的钢琴协奏曲《黄河》第四乐章的引子。该例引子结构更为复杂，由三个部分组成。第一部分（a）由铜管乐器组奏出战斗号角般动机音调，该动机由呈示经模进到扩充，三次冲高，并在第三次成功引出《东方红》开始音调，表现毛主席、党中央发出战斗号召，广大群众通过人民战争的方式，将侵略者赶出中国，赢得最终胜利的壮举。C宫系统调式，停留在调式徵音（半终止）上。四四拍的（b）是钢琴独奏的一段华彩性部分，通过快速、强有力的音响表现斗争是艰苦卓绝的，胜利是来之不易的。（c）是该乐章变奏曲主题的引子，表现抗日军民保家卫国、不怕牺牲、前赴后继奔赴前线战场的英雄气概，最后停靠在A宫调式的徵音上（形成半终止）。

钢琴协奏曲《黄河》节选

刘庄等 曲

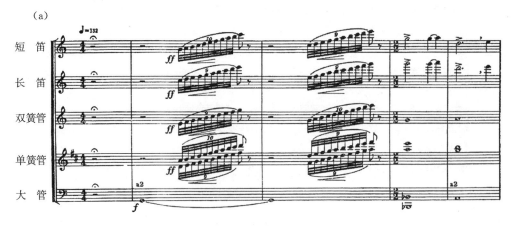

谱例 3-31

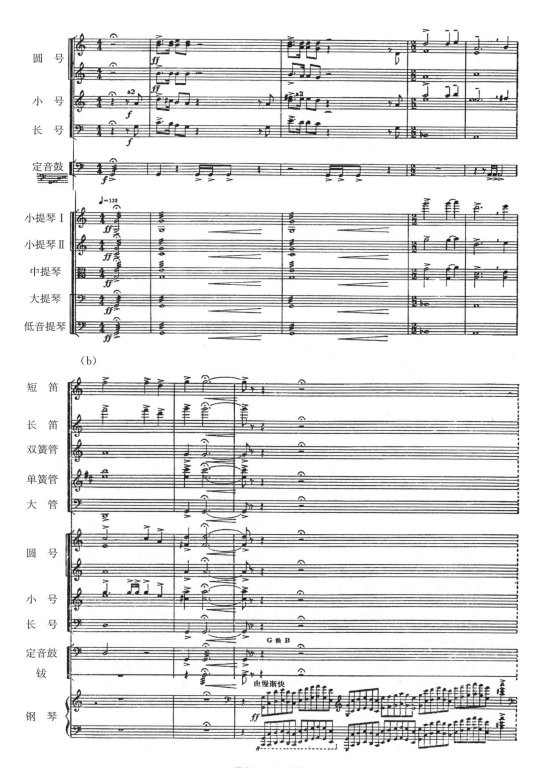

谱例 3-31（续）

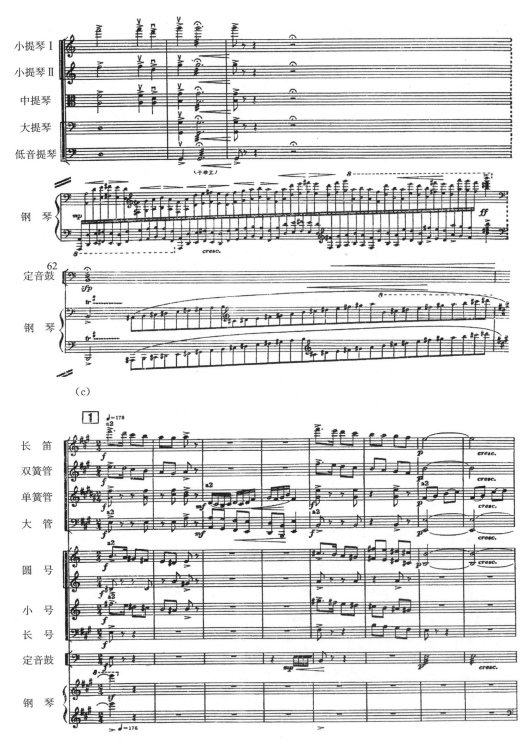

谱例 3-31（续）

谱例 3-31（续）

（二）间奏（1）

在音乐作品中，具体内容、情绪或艺术形象根据需要会不断发展变化。在这些发展变化过程中通常会涉及从一部分到另一部分，从一个主题发展到另一个主题，从一种情绪转化为另一种情绪等情况。在发展变化过程中大都需要相应的过渡、转

换，使两个不同内容、情绪的部分（或主题）自然衔接，平稳过渡。因此，各种连接的现象层出不穷，其手法非常多样，所取得的艺术效果也不尽相同。

间奏有时也称为连接、过渡、过门、桥段等，通常发生在两个或同或异的主题、段落、部分之间，在其间发挥着承上启下，自然转换过渡，进一步促进和加强多主题、多段落作品的有机统一作用。尤其是在一些三部性结构（有再现部分结构）的作品中，着力为开始主题的最终再现所具有使乐思进一步升华的作铺垫的一些片断或部分称回头过渡。通常这部分的间奏在整首乐曲（或乐章）中处于经历乐曲发展的高潮直到主题再现位置，因此，其结构意义重大。尤其是在一些结构复杂、规模庞大、层次丰富、表现一些重大历史事件或题材的戏剧性变化很强的作品中，乐曲发展内容的变化、情绪的转换、音乐陈述的逻辑关联需要有间奏才能充分、自然地表现出来。有些作品通过间奏使两种不同内容、不同情绪、不同气质的主题自然糅合到一起，连接起来非常流畅自然。正因如此，在音乐（主题）陈述的各个不同阶段，为了适应各种不同变化的具体要求，更为完美地表达音乐内容、渲染情绪、塑造艺术形象，无论是从理论方面来看，还是从理论和实践两个方面来看，间奏都具有相当高的价值。由于主客观方面的原因，这里仅举出以下几例，从有限的几个方面对其进行探讨。

（1）由前一主题材料发展出来的过渡部分，自然引出后一主题，这样的连接部分有时发生在乐曲开始、主题回头过渡部分。

谱例3-32是王酩的管弦乐组曲《海霞》中《童年》的第一主题第一次陈述后到第二次复述间的间奏（连接）。作者用较清淡的织体流动的节奏为抒情的第一主题的复述做好了准备。

管弦乐组曲《海霞》节选

王　酩　曲

谱例 3-32

谱例 3-32（续）

（2）同一个主题重复之间的间奏具有两个作用，一是对前一部分的补充，二是对后一部分进入的铺垫。

谱例 3-33 节选自王酩的管弦乐组曲《海霞》中的《童年》（排练号为"5"）。例中第一、二、三小节补充前面第一主题最后两小节结束音调（由木管乐器组中短笛、长笛、单簧管和弦乐组的中提琴、大提琴声部齐奏）。该例最后一个小节弦乐组第一、二小提琴和中提琴声部上行的十六分音符七连音引出第一主题重复（改在双簧管和第一、二小提琴，中提琴声部），随后声部层逐渐加厚，形成情绪变化的第一个高潮。

管弦乐组曲《海霞》节选

王 酩 曲

谱例 3-33

谱例 3-33（续）

谱例 3-34 是吴祖强、王燕樵、刘德海的琵琶协奏曲《草原英雄小姐妹》第一部分《草原放牧》的第一主题琵琶独奏后与乐队重复主题之间的短小连接。该例开始第五小节至休止符处为独奏声部的连接片断。通过连接引出乐队部分的第一主题（木管乐器组的第一长笛、第二长笛、双簧管、单簧管声部演奏旋律）。

琵琶协奏曲《草原英雄小姐妹》节选

吴祖强等 曲

谱例 3-34

谱例 3-34（续）

谱例 3-35 是瞿维改编的管弦乐合奏《洪湖赤卫队幻想曲》中《洪湖水，浪打浪》再现段之前的回头过渡（连接）。在英国管演奏完乐曲中段主题后，出现这个散板的自由结构的连接。该连接在将前一主题带向更深的意境的同时，不经意地为乐队木管组与弦乐组演奏的第一段主题再现做好准备。竖琴逐渐上行的渐强的力度安排巧妙地配合了乐思发展的总体设计。

管弦乐合奏《洪湖赤卫队幻想曲》节选

瞿 维 曲

谱例 3-35

这种手法的运用主要是由于前一主题的陈述以及篇幅等原因，结束时感觉不够十分完美，因此需要有一个相应的补充片段（部分），以便使该主题（或部分）的陈述更为圆满。同时，音乐要继续发展，这就要求在补充部分后有一个连接部分，使音乐自然过渡到下一个主题（或部分）。

（3）在连接的过程中出现再现主题的动机，然后引出再现的"假再现"连接。

谱例 3-36 是王酩的管弦乐组曲《海霞》的第二部分《解放》中的间奏。该间奏出现在乐曲中部返回再现部分的回头过渡，通过间奏自然引出开始主题的再现。

管弦乐组曲《海霞》节选

王 酩 曲

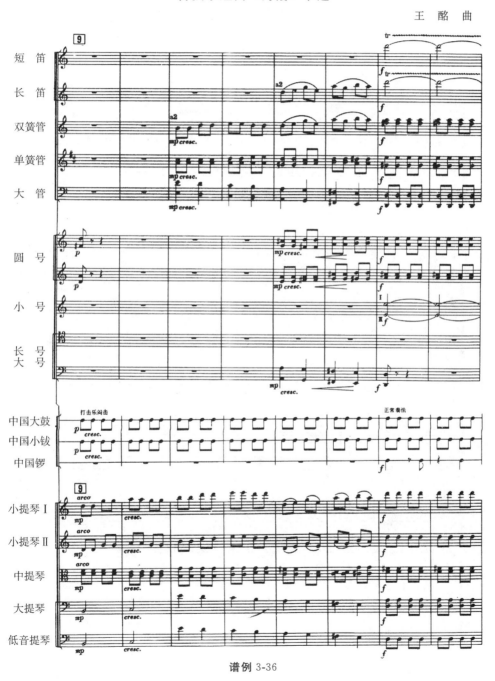

谱例 3-36

谱例 3-37 节选自刘庄等的钢琴协奏曲《黄河》的第三乐章《黄河愤》。该例出现在乐章的第二主题（表现中国人民遭受深重苦难，排练号"6"）与第三主题（民族恨如烈火燃烧，排练号"8"）之间。长度为九小节的间奏通过艺术性配器处理，逐渐加厚声部层、加强力度变化，以及使用连续转调形成结构周期的综合（2＋2＋5）、加快速度等方法，实现了音乐内容与情绪的自然流畅的转换。

钢琴协奏曲《黄河》节选

刘庄等 曲

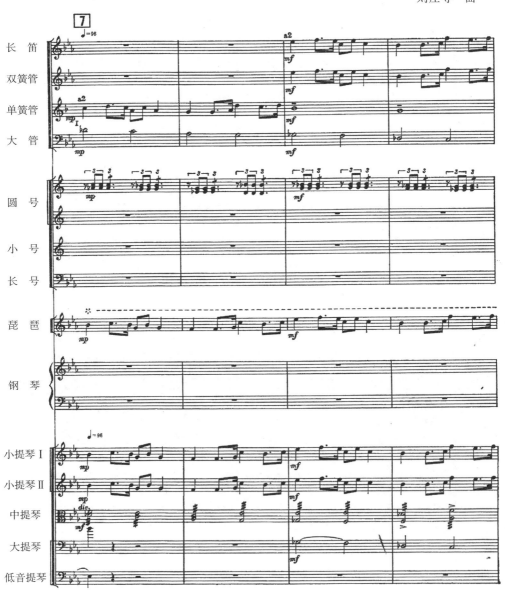

谱例 3-37

谱例 3-37（续）

谱例 3-37（续）

（三）间奏（2）——间插性主题音调（片段）

间插性音调是指在音乐（主题）正常陈述的过程中被另一音调所打断或是在陈述的过程中加入另外一个音调，这些突然进入（包括有一些是有准备进入的）的音调往往都是那些特定的代表某些具体形象的音调，如伟大领袖、人民军队或其他爱国主义内容的音调等。

谱例 3-38 是刘庄等的钢琴协奏曲《黄河》第二乐章最后再现部分中的《义勇军进行曲》的引子音调片段。例中第一、二小节和第四小节均为《义勇军进行曲》开始引子片段及其上行四度模进,由第一、二圆号与小号声部演奏,对演奏主要主题的钢琴独奏声部予以背景式呼应。

钢琴协奏曲《黄河》节选

刘庄等 曲

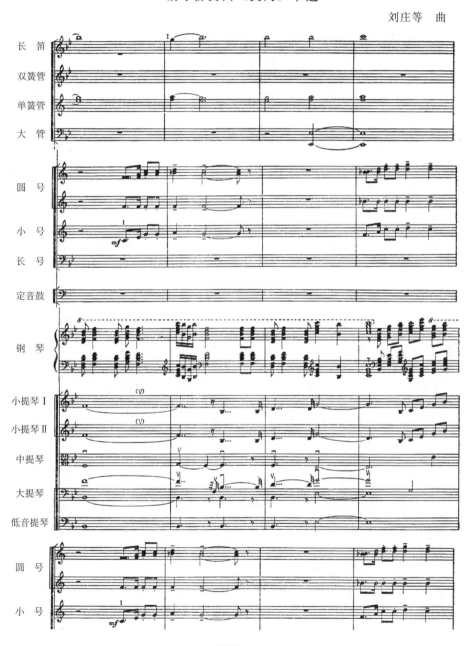

谱例 3-38

谱例 3-39 节选自刘庄等的钢琴协奏曲《黄河》的第四乐章。该例采用《黄河大合唱》中《保卫黄河》的主题音调，属变奏曲体裁。一方面，乐段通过各个变奏不断转换调性，深化主题形象与性格，为达到高潮时出现《东方红》主题音调做好铺垫；另一方面，《东方红》主题音调的出现也展现了我国广大人民群众在中国共产党的领导下，以人民战争的方式推翻"三座大山"，取得民族自由解放斗争的胜利的成果的喜悦心情。

钢琴协奏曲《黄河》节选

刘庄等 曲

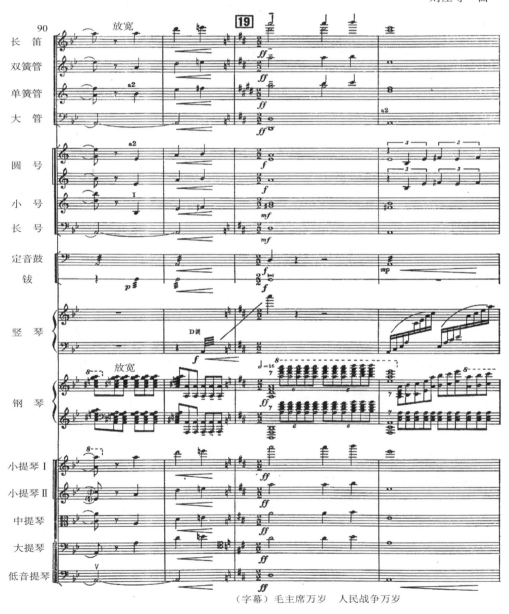

（字幕）毛主席万岁 人民战争万岁

谱例 3-39

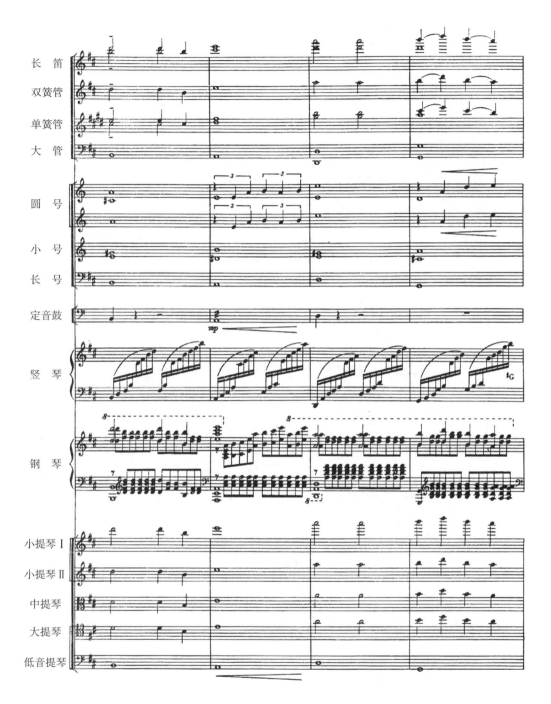

谱例 3-39（续）

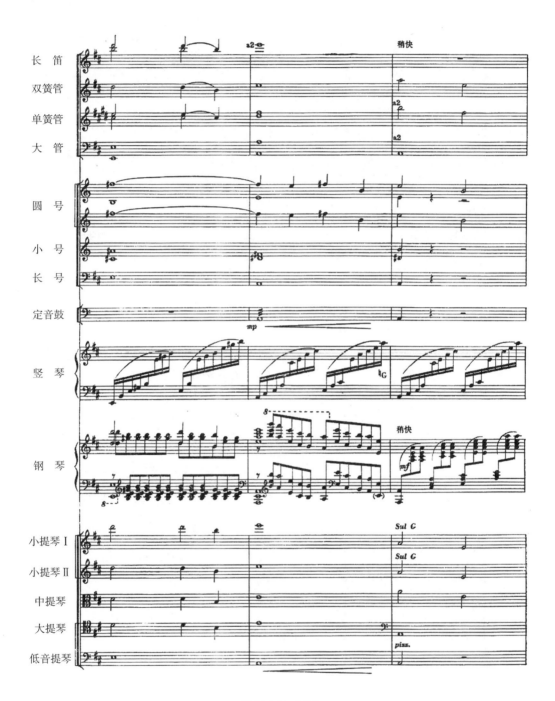

谱例 3-39（续）

谱例 3-39（续）

谱例 3-39（续）

谱例 3-39（续）

在配器方面，为了更好地刻画主题形象，《东方红》主题开始前两句（第三至第十小节），运用乐队木管组和弦乐组（除低音提琴声部外），表现了投入到波澜壮阔

的人民战争中的广大人民群众对党的热情歌颂；后两句（第十一至第十九小节）随着速度加快，主题音区向稍低音区移动（圆号声部加上弦乐组小提琴与中提琴声部），把这种思想感情表现得更为深沉、厚重、宏伟和舒展。

谱例 3-40 是吴祖强、王燕樵、刘德海的琵琶协奏曲《草原英雄小姐妹》的第四部分《党的关怀记心间》。

谱例 3-40

该例第十三小节到十六小节由独奏琵琶奏出的音乐材料片段来自一首为 20 世纪 60—70 年代广大人民群众所熟悉的内蒙古歌曲，其歌词为"千万颗红心向着北京"，

作者运用旋律深情地表现了主人公热爱祖国、热爱集体的丰富思想情感。这个主题与其后出现的第一部分《草原放牧》第二主题的结合,形成协奏曲的再现部分。

(四) 尾奏 (补充或结尾)

在音乐作品的主题陈述结束后,根据音乐内容的需要,也为了使其结束更为圆满,作曲家往往会创作一个或长或短的补充陈述部分或结尾。其规模视音乐内容发展的具体需要而定,有时仅仅是非常短小的补充结束终止,有时可能发展为一个相当长大且有一定独立意义的尾声。

补充有时发生在乐段、乐句甚至更小的结构层面上,例如,在一些乐汇乐节间出现的相对较长时值的"落音"上,这种补充有时也被称为"间补1"。

谱例3-41节选自王酩的管弦乐组曲《海霞》第三曲《织网》(乐队排练号为"6")。该例主题由长笛声部奏出(从第六小节开始),双簧管声部则以对位方式进行自由模仿(从第七小节开始),对主要声部进行烘托,丰富了旋律的表现力。在长笛声部出现长音(第八小节、第十一小节)时,双簧管则以八分音符进行填充,使音乐发展流动起来,避免了短时停顿的出现。

管弦乐组曲《海霞》节选

王 酩 曲

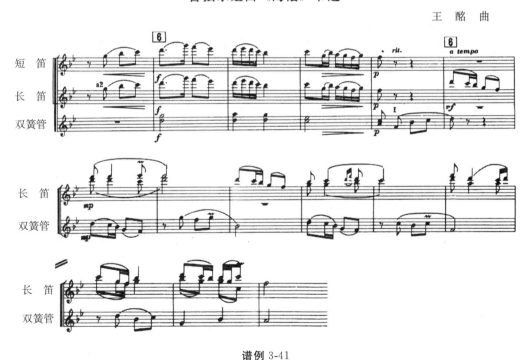

谱例3-41

结尾可以发生在结构的任何部位,可以在一个主题初次陈述完毕后,也可以在乐曲(乐章或乐部)结束时。

由于结尾(无论是仅仅补充终止的结尾,还是有一定独立意义的尾声)具有补充陈述语气、巩固稳定陈述结构、强化语气、增加陈述意义的重要作用,有时还能够提升内容的重要性,升华艺术形象,掀起新的高潮等,其在作品中的结构地位是显而易见的。

由于不同作品音乐发展的力度、空间的不同,不同题材、不同体裁的作品,不同作曲家的创作风格在历史上存在的个性差异,因此体现在作品结构内部的结尾情况是不尽相同的,甚至是截然不同的。下面就部分我国爱国主义经典音乐作品中一些结尾按照其结构的规模逐渐加大、复杂程度逐渐提升、内容独立性逐渐增加列举几例,简单对其结构进行探讨。

谱例 3-42 是交响组曲《白毛女》第二部分《北风吹》的结尾。该例第五、六、七小节为补充,大提琴从第五小节第一拍后半拍奏出补充性音调,其余声部大都为调式主音长音,直到结束。

谱例 3-42

谱例 3-43 是交响组曲《白毛女》第五部分《冲出虎口》第一段主题陈述结束后的补充结尾。该例中第一主题陈述结束于第二小节,g 商调式,由五部弦乐组以加

弱音器的音色奏出。第三、四、五小节为补充终止（结尾）。由木管组中的单簧管与大管声部奏出。由于音色的变化，使得补充的作用与效果更为明显。从第五小节第一拍后半拍起，在调式主音的背景下，大提琴与低音提琴声部以拨奏的方式开始第二段的陈述。第二段与第一段的衔接自然、紧密，天衣无缝。谱例中每一小节节拍（小节内部强弱关系）的变化是这段音乐的值得注意的另一个特点。

交响组曲《白毛女》节选

瞿 维 曲

谱例 3-43

有时，作品（或主题、乐章、乐部）会根据内容的需要，在结尾处突然出现调性变化，同时辅之以其他音乐要素的变化，使其进行超出意料之外，并在其他调性结束，造成悬而未决、意犹未尽的不知何去何从的茫然感觉。

谱例 3-44 是王酩的管弦乐组曲《海霞》第一部分《童年》的尾声部分。其具体做法简略而不简单，单纯而不单调。从材料上看，这只是"童年"主题移调之后的三次呈现（第二次略加装饰）。但由于其所处结构位置，加上适当的音色对比，使这个尾声部分起到了非常艺术化的效果。这种效果主要源自调性与音色的变化。重复三次可以增加结构分量，同时与前面主要部分规模相适应。

管弦乐组曲《海霞》节选

王 酩 曲

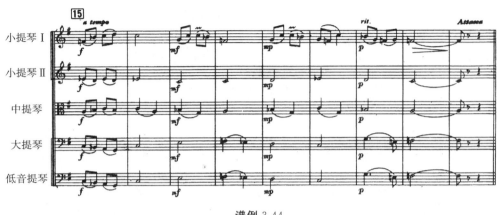

谱例 3-44

在谱例 3-44 中，主要部分为 D 徵调式，尾声结束在 F 徵调式，尾声的调性为主要部分调性的三重下属关系，系同主音调式之间的关系。在此处使用的音响效果较为新颖，主要部分的陈述由乐队全奏（除竖琴与部分打击乐器外）通过弦乐组颤弓奏法背景下中音板胡补充乐句（五小节）。在这个乐句的第四小节，竖琴奏出一个在调式导音上的减七和弦到主和弦的进行，引出尾声部分，而这个减七和弦的七音（F 音）最终成为尾声调式的主音。

谱例 3-45 是王酩的管弦乐组曲《海霞》第三部分《织网》的结尾（乐队排练号为"9"）。该例结尾共十一小节，是在主题音调的基础上延伸出一个补充性拉宽的乐句，用以对最后主题再现陈述进行简单加固，使其结构更加完整圆满。

管弦乐组曲《海霞》节选

王 酩 曲

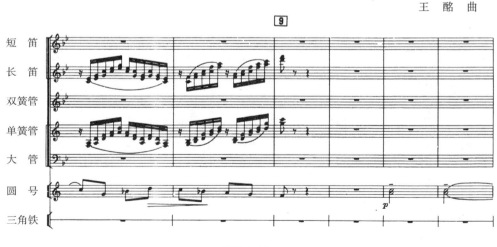

谱例 3-45

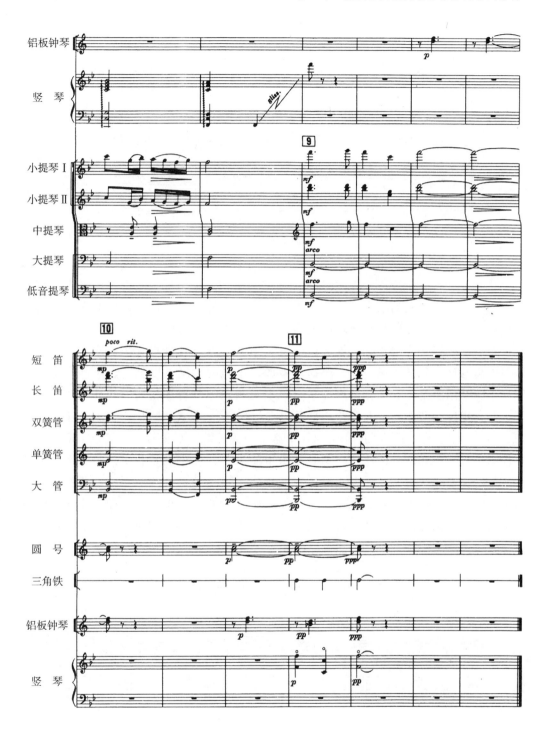

谱例 3-45（续）

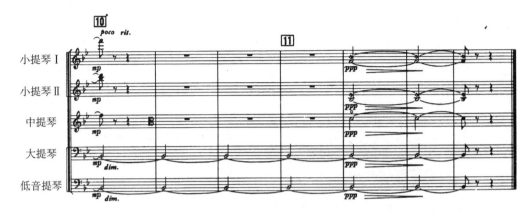

谱例 3-45（续）

谱例 3-46 是刘庄等的钢琴协奏曲《黄河》第四乐章《保卫黄河》的尾声。该例随着"东方红"主题的结束，乐曲进入尾声。主题的速度加快，运用变奏手法对主题材料进行扩展，先由独奏钢琴以较弱的力度奏出，弦乐组中提琴声部以卡农形式对独奏声部予以补充陈述，大提琴声部以每一节拍点对其进行支撑。八小节后独奏声部提高八度，乐队用第一、二小提琴声部以中强的力度予以复述，声部层逐渐加厚（乐队弦乐组全奏，中提琴声部奏出与主题相同的节奏和相同的线性结构，大提琴、低音提琴在节拍点上对旋律声部予以支撑）。到达排练号"22"时（八小节后），《东方红》主题再次提高八度，由木管乐器组中的长笛、双簧管、单簧管声部与独奏声部同步进行主题材料的陈述。这时弦乐组的第一、二小提琴和中提琴声部则以宽广的拉奏奏出《东方红》乐曲主题的第一乐句。到达排练号"24"时，独奏钢琴声部乐队以全奏的方式奏响《东方红》乐曲开始的音调发展出来的主题，小号、长号声部则奏出《国际歌》音调（最后乐句），以对位的方式进行纵向组合，表现出中国爱国主义运动与世界爱好和平运动紧密相连的关系。

钢琴协奏曲《黄河》节选

刘庄等 曲

谱例 3-46

谱例 3-46（续）

(字幕)高举马克思主义、列宁主义、毛泽东思想伟大红旗奋勇前进

谱例 3-46（续）

谱例 3-46（续）

(字幕)将革命进行到底

谱例 3-46（续）

在其他一些作品中，有时也能见到运用一些特定音调来表现一些特定的音乐内容或是形象，这些特定的音调在特定的历史时期中具有很强的代表性。例如，歌曲《东方红》曲调代表领袖毛泽东、中国共产党；歌曲《三大纪律八项注意》曲调代表人民子弟兵等。

第二节 西方古典音乐结构原则的运用

在过去的几百年里，西方古典音乐经过为数众多的作曲家们不间断的创作实践，逐渐积淀形成一些典型的曲式结构原则（框架）。这些结构原则无论是从其结构的严

密性方面，还是从分明的层次性，乐思的高度统一性及其在乐曲中贯穿发展的手法，多声部音乐中严谨的和声写作，调性布局的相互关联，音色、配器方面的具体安排等方面，都有许多值得我们学习和借鉴的地方。通过研究并有的放矢地借鉴一些艺术价值较高的西方古典作品的结构思维方式与结构发展原则，可以进一步丰富我们民族具体的音乐作品的内容与情绪表现。在我们爱国主义经典音乐作品中表达民族精神与文化，通过音乐作品来塑造、讴歌我们时代典型的英雄形象，对激励广大人民群众奋发进取，建立社会主义强国，实现我们伟大民族复兴的梦想具有现实意义。

西方古典音乐作品的结构思维与原则主要是指那些经过较长时间实践的、各不相同的具体结构样式逐渐积淀形成的一些为后来的人们所普遍接受的结构原则。这些结构原则主要有以下几种：

（1）呼应原则（也称为并列原则）。

（2）三部性原则。

（3）起承转合原则。

（4）变奏原则。

（5）奏鸣原则。

在爱国主义经典音乐作品中，经常可以看到对西方传统曲式结构原则的运用的具体实例。不同内容的作品中使用的具体情况也是不尽相同的。其中有一些作品根据需要，在结构方面直接采用具体的模式，如复三部、变奏结构等；另一些则是根据具体内容要求采取较为灵活变通的方式，对具体的结构模式做一些适合作品内容需要的调整，使作品的结构更为适合音乐内容表现的需要，如钢琴协奏曲《黄河》第一乐章前奏《黄河船夫曲》等。

在音乐作品中，所谓结构原则有时在不同层面上有不同的表述方式，如有时在一部具体的作品中从整体结构上看（宏观），该曲为一种具体的曲式结构，而它还可以进一步细分为更小的部分结构。总的来说，以上谈到的五种结构原则中，第二种——三部性原则往往是构建大型结构的基础，因为在音乐作品中，尤其是在大型器乐作品中，主题的再现通常有很强的结构向心力，对作品结构的完整性与统一性起着非常大的作用。我们不仅可以在一些大型作品中见到三部性原则的运用，有时在更小的一些结构层面上也能见到这种原则的使用，甚至在乐句结构中有时也能看到这种结构的雏形。例如，贺绿汀《摇篮曲》的开始乐段，钢琴曲《绣金匾》的开始乐句（见谱例3-19的第一、二小节）等。

下面对以上谈到的几种原则作简要探讨。

一、呼应原则（并列原则）

呼应原则一般建立在两个平衡、对称的二分性结构形态中，这种关系在生活中随处都能体现出来，例如，所有动植物的呼吸、自然界的昼夜交替等。呼应关系表

现出事物矛盾运动的两重性,揭示了生命运动的本质现象。这在音乐中是最简单的音乐结构组合关系。在音乐作品结构中,尤其是在具有一定结构规模的音乐作品中,这种呼应关系可能体现在规模大小不同的各个结构层面上:在乐句层面,可能表现为两个乐节构成的结构;在乐段层面,可能表现为由两个乐句构成的结构;在二段曲式结构中,可能表现在两个乐段构成的结构;有时还可能表现在更大的结构层面上,例如,套曲或组曲中的两个乐章之间的呼应关系。

音乐作品中,通常整体结构可以进一步细分为大小规模不同的次级层次,大多成双成对、规模相当的两个并列的结构部分或片断都在不同程度上具有相互呼应的结构关系。

1. 乐句内部的呼应关系

谱例 3-47 节选自王酩的管弦乐组曲《海霞》的第一曲《童年》的第一主题,为行板速度,四二拍。在乐曲开始引子结束后,该主题由特色高胡奏出,第一至四小节为第一乐句,可以进一步细分为两个乐节(第一、二小节为第一乐节,第三、四小节为第二乐节),这两个乐节分别落在两个二分音符上(a^2、d^2),即调式的 V 级和 I 级音上,形成自然的终止对应关系。曲调为徵调式。

管弦乐组曲《海霞》节选

王酩 曲

谱例 3-47

谱例 3-48 节选自交响组曲《白毛女》第三曲《扎红头绳》的开始主题。在三角铁以及弦乐器拨奏的背景下,由板胡奏出这个活泼、俏皮的欢快主题,第二、三小节为第一句,第四、五(六)小节为第二句。第一句中,第三小节重复了第二小节的片断(实际为乐节)。

交响组曲《白毛女》节选

瞿维 曲

谱例 3-48

谱例 3-49 是瞿维改编的管弦乐合奏《洪湖赤卫队幻想曲》第一主题的第一句。

在第一至第四小节中,第一、二小节为第一乐节,第三、四小节为第二乐节。

管弦乐合奏《洪湖赤卫队幻想曲》节选

瞿 维 曲

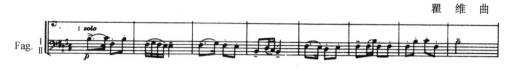

谱例 3-49

2. 乐段内的呼应关系

由两个乐句构成的乐段是最普通、最常见的结构之一,如以下各例,这样的两个乐句通常都是有呼应关系。

谱例 3-50 是刘庄等的钢琴协奏曲《黄河》的第一乐章前奏《黄河船夫曲》的副部主题。该例共四小节,可以看作两层呼应关系,大的结构层面上表现为 2+2 小节的呼应关系,进一步还可以以前两小节为单位,细分出两个各为一小节的呼应关系(1+1 小节的重复关系);后两小节也可以细分出两个次级结构上的呼应关系。

钢琴协奏曲《黄河》节选

刘庄等 曲

谱例 3-50

谱例 3-51 是甘壁华根据同名歌曲改编的变奏曲《共产儿童团歌》的主题。该例八小节的乐段由两个基本原样重复的乐句构成(除各句最后一个音外),第一句(第一至第四小节)停在调式的Ⅴ级音(属音)上,第二句(第五至第八小节)结束在调式的Ⅰ级音(主音)上,形成属主呼应的结构关系。

《共产儿童团歌》节选

甘壁华等 改编

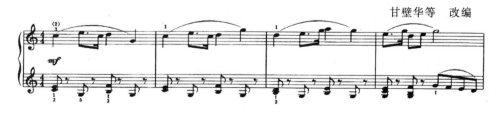

谱例 3-51

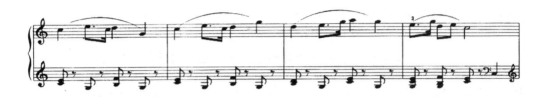

谱例 3-51（续）

从谱例 3-51 中还可以看到，除了两个乐句之间的呼应关系以外，在第一句和第二句中还包括乐节层面的呼应关系：第一、二小节与第三、四小节形成的呼应关系；在第一、二小节这个乐节中还可以看到它由两个各一小节的乐汇构成的呼应关系——第一小节与第二小节的呼应关系。这种多个层次的呼应关系构成一种结构单位从小到大的系统，这也说明呼应关系完全有可能体现在结构的各个层面上，并形成多层次重叠关系，由此产生结构多样化的统一因素。

谱例 3-52 是王志刚在 1985 年根据歌曲《小小银球传友谊》改编的钢琴曲《乒乓变奏曲》的主题。该例与谱例 3-51 大致相同，第一句（第一至第四小节）停在调式的Ⅱ级音上，第二句（第五至第八小节）结束于调式的Ⅰ级音上，两句呈平行关系，相互呼应，形成收拢性乐段。

《乒乓变奏曲》节选

王志刚　曲

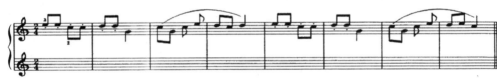

谱例 3-52

有时也会遇到两个相互呼应的结构单位的规模（结构长度）不等的情况，但这并不影响两者之间的呼应关系，这是由于还可以通过其他因素（如通过和声终止等因素）来实现两者之间的呼应关系。

谱例 3-53 是周广仁根据同名声乐曲改编的钢琴曲《台湾同胞我的骨肉兄弟》的第一段第三至第十小节。该例为乐段结构，第一句四小节，结束于调式的Ⅴ级音（属音）上，第二句结束在调式的主音上，两个乐句在终止上形成属主呼应关系，外部形态为 4＋5 非方整结构。

钢琴曲《台湾同胞我的骨肉兄弟》节选

周广仁 曲

谱例 3-53

谱例 3-54 节选自辛沪光的交响诗《嘎达梅林》。该例为该交响诗主要主题（乐段结构），该主题可以分为两个乐句（第一句为第三至第七小节，第二句为第八至第十三小节）。这两个乐句尽管长度有所不同，但两句句末落音相同，它们在节奏方面的一致性和在曲调进行中局部材料重复（各句中的第二、三小节）等关系保证了其乐思在有序控制下对比发展，在适度对比发展过程中保持统一，从而保证了彼此之间仍然具有很强的呼应关系。

这样的呼应关系可以表现在乐句内部，也可以表现在乐段甚至更大规模的曲式结构上。

交响诗《嘎达梅林》节选

辛沪光 曲

谱例 3-54

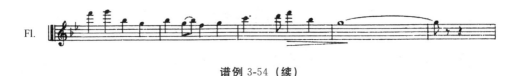

谱例 3-54（续）

谱例 3-55 是黎英海 1974 年创作的钢琴组曲《记住祖母的话》第四首《庆翻身》第二部分主题。该曲为回旋曲式结构，此处摘录其第二部分（插部Ⅰ），其为雏形二段式结构。第一段为第一至第八小节，分两个各为四小节的乐句，第二段为第九至第十六小节，其中第九至第十二小节为第一句，第十三至第十六小节为第二句。第一段的结尾与第二段的第二句曲调相同，具有合尾的功能，加强了主题的统一性，又由于两段中的第一句形成适度对比，使音乐发展呈现出两阶段的特点，即形成二段曲式结构。两个乐段既有对比，又有统一，形成相互依存的呼应关系。

《记住祖母的话》节选

黎英海 曲

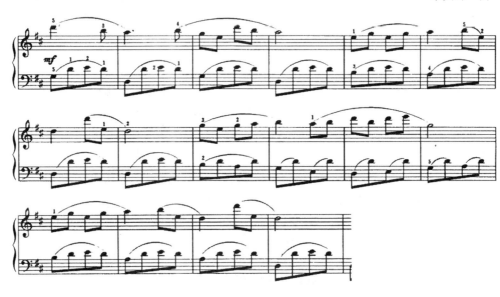

谱例 3-55

在呼应原则的基础上，连续使用并列方法，可以发展出并列三个或三个以上部分（段落）的结构，例如，A、B、C 结构（见谱例 3-56）。

谱例 3-56 节选自刘庄等的钢琴协奏曲《黄河》的第二乐章。该主题为三个并列组合的乐句（a）、（b）、（c）的乐段结构，（a）段为乐章开始大提琴奏出的第一主题。（b）段独奏钢琴在大提琴陈述完后立即开始复述，速度加快，即兴式以分解和弦为主的流动的伴奏织体与音响丰富、张力较大的旋律（含和声因素）紧密结合，充分表现

了歌唱性主题的特点，同时也完美地展现出钢琴音乐的特色，充分体现了钢琴与乐队的抗衡能力。这段音乐主要是对以黄河为代表的中华民族上下五千年文明史的讴歌。（c）段歌颂了母亲河——黄河所代表的伟大坚强的民族精神，钢琴以双手相同和弦奏出原合唱曲歌词的音调，在合唱曲中的歌词为"像你一样伟大、坚强"时，小号与圆号声部奏出《义勇军进行曲》的号角音调，在激情洋溢的气氛中进入尾声。

钢琴协奏曲《黄河》节选

刘庄等 曲

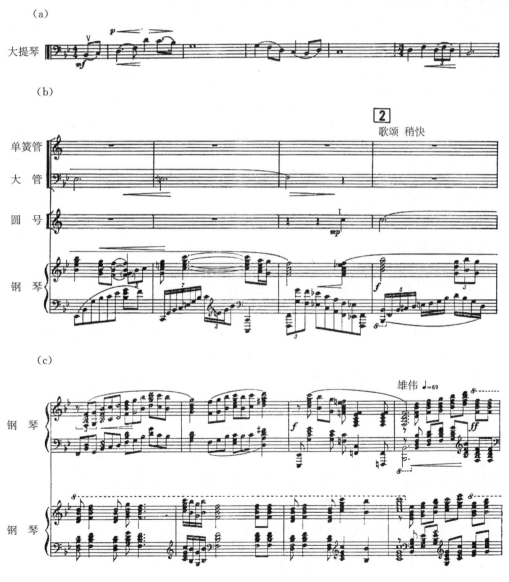

谱例 3-56

二、三部性原则

三部性原则是在呼应原则的基础上进一步发展的必然结果。它是在呼与应这两个彼此相辅相成或相反相成的部分之间加入一个对比（或是将第一部分音乐材料进行展开）的中间部分，包含了对立统一的辩证因素，体现出事物"否定之否定"的矛盾运动规律。三部性原则的核心是再现，因此也可以将其看作再现原则。

三部性原则是最常见的一种曲式发展结构原则，因为通过其发展过程，揭示了事物发展的一般原理和规律，包括了事物发展成长的全过程，体现出一种事物发生—发展—结束的必然联系和其中的逻辑关系，表现出乐思起—开—合三阶段发展的过程。

三部性原则在音乐作品中，尤其是在传统器乐作品中运用相当广泛。各类体裁，不同内容、情绪的作品之所以经常采用这一结构，主要是因为想利用其结构布局特点，将主题的基本内容、形象展现出来，然后对其进行进一步发展，丰富音乐的内容和音乐所塑造人物的性格与情绪。通过运用具体的发展手法，例如，移调、模进与分裂、改变节奏节拍（结构规模的扩大与缩约）、加入新对比材料等，可以充分挖掘音乐表现的可能性，最后有一个开始主题再现的部分，使乐曲形成首尾呼应与中间对比来加强作品的结构力。

三部性原则常用大写字母 A—B—A 表示，最常见的以三部性原则构成的曲式结构样式是三段曲式与三部曲式，当然还有一些大型的曲式，如奏鸣曲式等也是以三部性原则为基础形成的。

很多大型曲式结构的建立都与三部性原则分不开，这是因为在各种大型曲式中，音乐的统一最终需要通过主题再现这一基本组织手法来实现，有时也有在非常短小的结构（如乐句形态的结构）中使用三部性原则的例子。

谱例 3-57 是陕北民歌《绣金匾》的第一句开始部分。该例为对比材料构成的两个分别为八小节对比乐句的乐段。第一乐句的前四小节由开始第一小节的"主题头"发展而来，第一小节为第一阶段的呈现，第二小节为发展，表现为对主题头约束的一种突破，即离开主题的含义。第三、四小节是最后以扩大的面貌对"主题头"进行再确认。

《绣金匾》节选

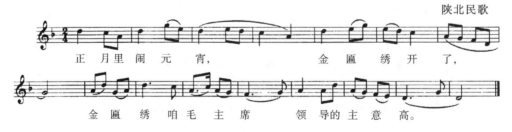

谱例 3-57

谱例 3-58 节选自贺绿汀的《摇篮曲》的第一段。该例第一句为第一至第十四小节，由三个片段构成。第一片段为"主题头"，包括两个小节（第一至第二小节），由三个音符构成基本音调；第二片段是在第一片段的基础上发展而来的，体现较强的展开性（曲调线上行发展以及结构规模扩大一倍），包括四个小节（第三至第六小节）；第三片段扩大到八小节，又是在第二片段的基础上继续扩大形成的。

《摇篮曲》节选

贺绿汀 曲

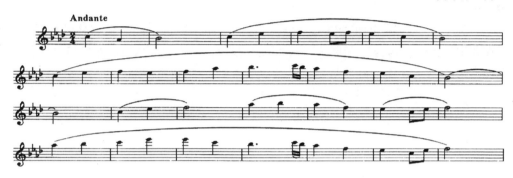

谱例 3-58

以上两例，均在第一句中体现乐思发展的三部性结构（三个阶段）的雏形状态，但整个主题（乐段结构）由前后两个乐句构成，在乐段层面上体现出呼应关系，体现方式却各有不同。以上两例同时说明在音乐作品的结构中，大小不等的结构层次可能体现不同的结构原则。

由乐段结构层次构成三部性结构的主题有时也会见到。

谱例 3-59 是芭蕾舞剧《红色娘子军》中《红色娘子军连歌》的主题。该例是由三个乐句构成的乐段，在乐段中三部性原则的各部分分别在乐句的基础上形成，其中第一句（a）六小节，第二句（b）8 小节，第三句（a）再现 6 小节。在音乐组织手法方面体现出 A—B—A 的三部性原则。

《红色娘子军》节选

黄 准 曲

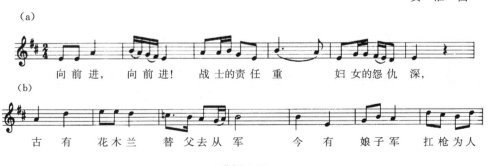

谱例 3-59

（a）

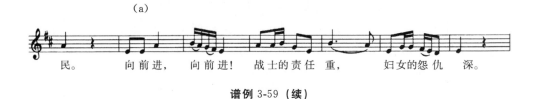

民。　　向前进，　　向前进！　战士的责任重，　　妇女的怨仇　深。

谱例 3-59（续）

在三段曲式或是更大规模的曲式结构中，三部性原则构成的乐曲（或乐章）更为常见。

谱例 3-60 是交响组曲《白毛女》的第二曲《北风吹》。该乐曲整体结构符合三部性原则，具体结构为三段曲式，A 段变化反复一次（A、A^1），然后是 A 段材料发展出来的一个 B 段，最后是再现段（A^2、A^3）。

交响组曲《白毛女》节选

瞿　维　曲

谱例 3-60

谱例 3-60（续）

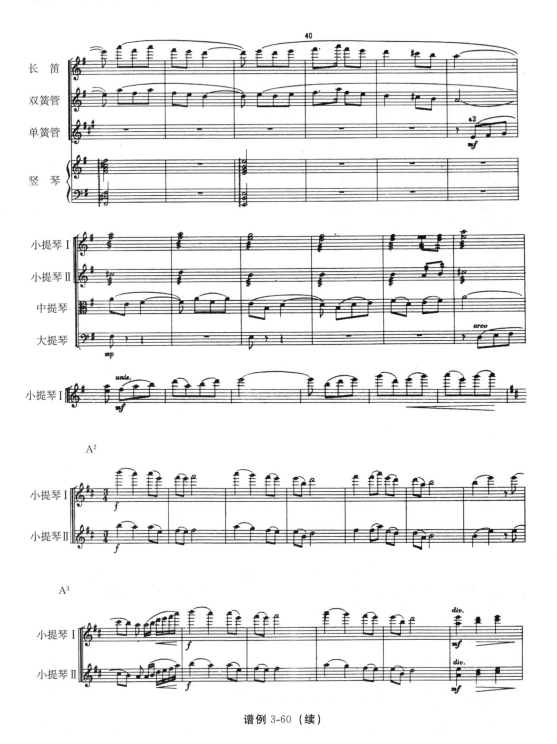

谱例3-60（续）

谱例 3-60（续）

谱例 3-61 是张敬安、欧阳谦叔的歌剧《洪湖赤卫队》选曲《洪湖水，浪打浪》曲调部分。该乐曲整体结构为三段曲式，第一段（A），该段由四个非平行重复乐句组成，由于旋律线、节奏以及句末的落音等统一因素，使这四个乐句浑然一体。该乐段结束于 C 徵调式。两小节的间奏后出现第二段（B）。该段在主题材料方面与第一段形成对比，为新主题。对比因素主要表现在改变节拍以及句式结构等方面。由于曲调进行、情绪、句末落音等方面具有较强的统一性，因此第二段主题与前段既有对比，又有统一。第二段分为三个乐句，也结束于 C 徵调式。两小节的间奏后，随即进入动力变化的再现段（A^1）。该段与第一段前两句相同，第三句出现展开性因素，将乐曲在情绪方面引向高潮，第四句是根据第一段第四句基本句型轮廓发展而来。三段调式统一结束于 C 徵调式。

《洪湖赤卫队》节选

张敬安等 曲
梅少山等 编剧

(A)

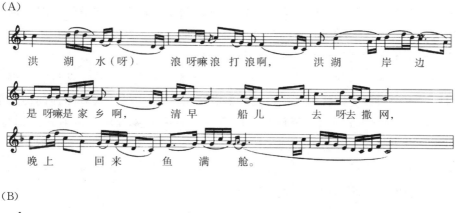

(B)

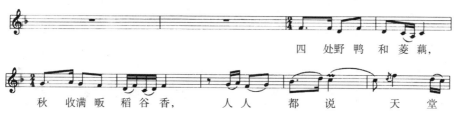

谱例 3-61

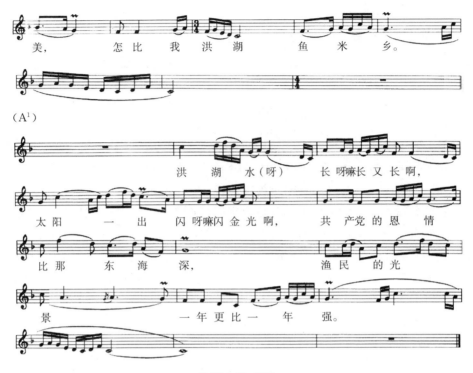

谱例 3-61（续）

谱例 3-62 节选自储望华根据陈志昂同名歌曲改编的钢琴曲《解放区的天》。该例全曲按三部性原则写成，曲式为三段式。（a）为第一段第一次陈述，之后高八度复奏一次，快板，四二拍子，情绪热烈、欢腾，描写解放区广大群众在中国共产党的领导下庆祝革命胜利的载歌载舞、锣鼓喧天的场面。中段宽广、具有歌颂性质的旋律表现出劳动人民对党和领袖的歌颂。配合情绪、内容的转换，速度、力度以及伴奏织体的改变很好地烘托出歌唱性的主旋律，并与第一段欢快舞蹈性的旋律形成较为强烈的对比。中段之后，再现第一段音乐，整体上体现出三段曲式结构特点。乐曲中除了主要的三个部分外，为了乐曲的完整性和段落间连接更为自然，作曲家运用了一些辅助段落或部分，如开始的引子、第一段到中段的连接、中段结束后的补充以及最后的变化重复第一部分（尾声）。

钢琴曲《解放区的天》节选

储望华 曲

谱例 3-62

谱例 3-62（续）

谱例 3-63 是由践耳作曲，焦萍作词的《唱支山歌给党听》。该例结构为三段曲式。七小节的引子后是 A 段，由四个小乐句构成，情绪质朴、深情，是对党的歌颂，调式为宫调式。四小节的间奏后引出中段 B，中段由于歌词内容的不同可以分为两个部分，第一部分由两个乐句组成，情绪压抑、悲痛并伴随着仇恨的情感，开始于同宫调式系统的羽调式；第二部分情绪转换，由四个小乐句组成。整个 B 段反复一次，通过回头过渡，和声停留在 V 级上为再现做准备。七小节后引出再现段。

唱支山歌给党听

践耳 曲
焦萍 词

谱例 3-63

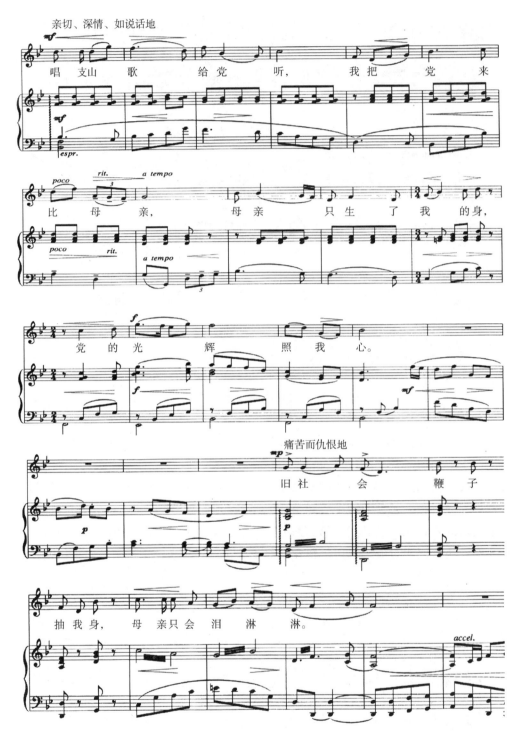

谱例 3-63（续）

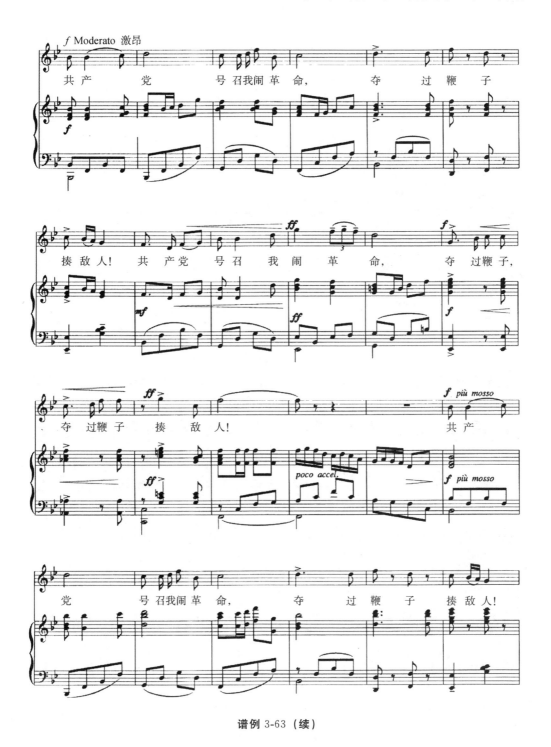

谱例 3-63（续）

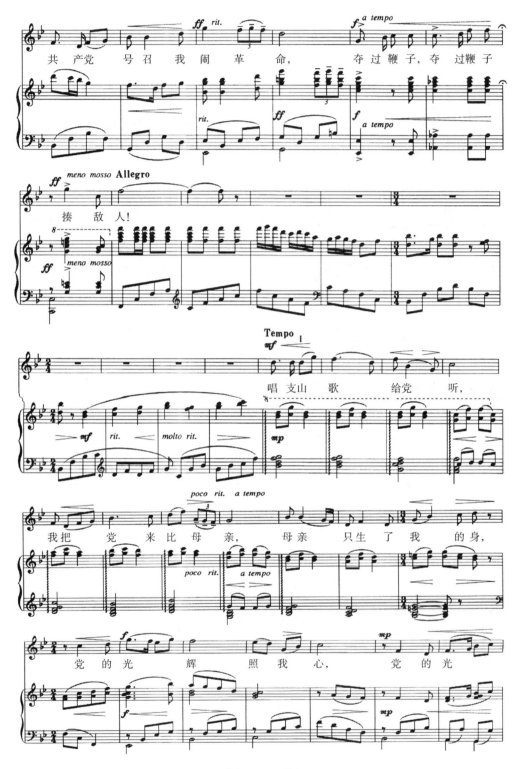

谱例 3-63（续）

谱例 3-63（续）

三、起承转合原则

与三部性原则相同，起承转合原则形成的基础也是呼应原则。在具有一定规模的作品（或部分）中，起承转合原则不仅从不同结构层次中表现出对多层呼应原则的运用，有时也表现出与三部性原则相结合（如图 3-1 所示）。

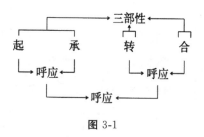

图 3-1

起承转合原则最常见于有再现单二部曲式的结构中，如谱例 3-64。该例是为庆祝苏维埃成立而作的一首歌曲，原名为《庆祝成立工农民主政府》。这首民歌的结构为单二部曲式。第一段八小节，包含两个节奏型大致相同，长度各为四小节的乐句。第一句与第二句前两小节呈自由反向进行关系，第二句后两小节曲调进行相似，更多地表现出"承"的结构特点与意义。第三句曲调细化为乐节结构并重复一次，与第一段曲调在音高、节奏以及曲调的组织方式等方面形成对比，体现出乐思发展出现"转"的意向。第四句（末乐句）由于曲调与第一段第二句相同，表现出乐思回转再现的"合"的结构意义与乐思发展的逻辑关系。从曲调开始到结束经历的过程表现了乐思发展的各个阶段具有不同的含义和不同的结构功能，第三句的"转"以及最后的乐思再现的"合"表现出这首民歌结构的丰富性与完整性。

有时起承转合原则也会运用于规模更大的结构（如乐部、乐章）中，如谱例 3-64。

《八月桂花遍地开》节选

江西民歌

谱例 3-64

谱例 3-65 节选自刘庄等的钢琴协奏曲《黄河》第三乐章《黄河愤》。

钢琴协奏曲《黄河》节选

刘庄等 曲

谱例 3-65

谱例 3-65（续）

第三乐章第一部分（a）以"黄水谣"主题开始，这部分音乐歌颂了陕北人民朝气蓬勃、欣欣向荣的生活景象。该主题结束于降 E 宫调式。第二部分（b）音乐发生戏剧性变化。在较低音区，独奏钢琴在乐队弦乐器颤弓伴奏的背景下，以和弦形式有力地（ff）奏出深沉、悲愤的主题。该主题复奏时钢琴提高八度，以轮指方式弹奏力度变为弱奏（p）。第三部分（c）曲调源自《黄河大合唱》中的《黄河怨》。这段音乐情绪激动，如泣如诉，充分展示了钢琴这件乐器所有的强烈的戏剧性表现力。调性由 B 大调转入降 D 大调。再现部（a1）出现"黄水谣"主题时的情绪已经由抒情欢乐变为满腔激愤，调性转回到降 B 大调。伴奏音型也随着音乐的整体发展改变着，这时的黄河之水音型变为湍急、汹涌的水流，一浪高过一浪地将音乐逐步推向高潮。

四、变奏原则

使用变化重复的手法，对同一主题进行不断加工处理的原则称为变奏原则。以这种方法组织的乐曲称为变奏曲，以这种原则写成的结构样式称为变奏曲式。

变奏原则既可以用于整首乐曲或大型套曲中的某个乐章中，也可以根据需要用于局部乐曲中。

由于变奏的本质是重复，但变奏变化的可能性较大，数量及规模没有限制，又是对同一个主题进行变化重复（尤其是严格写作的变奏曲），其发展动力必然受到局限，因此，变奏原则在具体运用到音乐创作时必然会与其他一些结构原则相结合，以增强自身发展的逻辑性与结构力。

用变奏原则来写作的作品随处可见，以下几例就体现了变奏原则在作品的局部

（次级结构）中的应用。

在多声部音乐写作中，改变音色（配器方面）为变化重复的一种常用手法，这种手法经常在三部性原则写成的乐曲、乐章或乐部的两端部分见到。

谱例 3-66 节选自瞿维执笔的交响组曲《白毛女》的第三段《红头绳》。该例的（a）"红头绳"主题第一次由民族乐器板胡演奏，表现女主人公——喜儿青春活泼的艺术形象；（b）相同的主题移到乐队中，由大提琴声部奏出，表现喜儿的父亲杨白劳的形象。这两种乐器的不同音色很好地烘托出人物角色的性别、性格以及年龄特征。这种变奏也可以称为音色变奏，当然，在音区、音响上也是有所区别的。

交响组曲《白毛女》节选

瞿 维 曲

谱例 3-66

在多声部音乐写作中，改变调性也是一种常用的变化重复手法。谱例 3-67 节选自瞿维执笔的交响组曲《白毛女》的第三段《北风吹》。该例中的（a）为主题（乐段）的第一次陈述，结束于 e 羽调式，由第一、二小提琴声部奏出；（b）为同一主题（通过中段后）再现时调性转入属调（b 羽调式）。相比较（a）部分而言，（b）部分的力度水平上升一个层次（$mf-f$），在第一、二小提琴声部的基础上加入中提琴声部。

交响组曲《白毛女》节选

瞿 维 曲

谱例 3-67

(b)

谱例 3-67（续）

旋律（曲调）的装饰变化重复。

谱例 3-68 节选自王酩的管弦乐组曲《海霞》第一曲《童年》。以下各部分均为两个乐句组成的八小节乐段结构《童年》的第一主题。(a) 为原始主题第一次陈述，曲调简朴、自然，表现了主人公童年天真、质朴、单纯的形象。由木管组的短笛、长笛和双簧管奏出，力度较弱（mp）。(b) 是在原始主题基础上加以适当润饰发展出来的主题，由民族乐器高胡奏出，力度保持不变，但音色发生变化，西洋管弦乐队木管组高音乐器音色变化为民族拉弦乐器的高胡，音色变化较大，体现了中西乐器的相互交融合璧。此后该主题在乐队中不同乐器组（音色）上不断发展变化，力度、音响逐渐加强。例如，(c) 在声部音色的运用上与原始主题相同；(d) 改用中低音声部的弦乐音色（中提琴与大提琴），音质醇厚，较为低沉有力，力度层次稍有增强（mf）；(e) 使用木管乐器组的双簧管与弦乐组的第一、二小提琴和中提琴的合成音色，力度层次再次发展（f）。

管弦乐组曲《海霞》节选

王 酩 曲

谱例 3-68

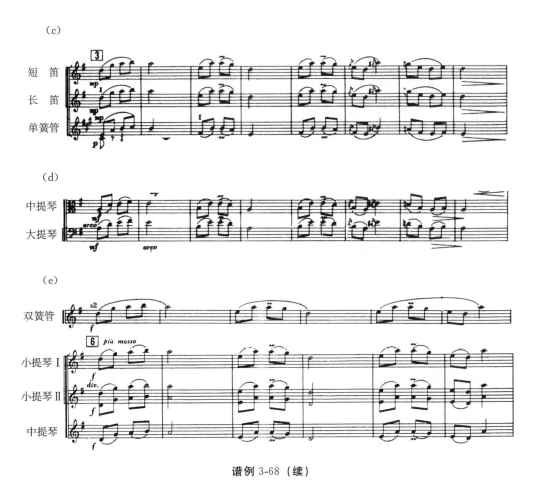

谱例 3-68（续）

主题变化重复的手法多种多样，一般是由音乐内容、体裁的不同与发展的需要而决定的。主题（曲调）在变化重复或隔时重复（再现）时，结构会随着音乐的发展需要而发生各种变化，例如，乐思的进一步发展需求，可能由此引起主题（曲调）结构规模有所扩大。

谱例 3-69 节选自刘庄等的钢琴协奏曲《黄河》的第二乐章《黄河颂》。该主题共十六小节，由乐思持续发展的三个乐句（5+6+5）组成，F 徵调式。第一乐句由大提琴演奏，音色深沉、厚重，从较低音区开始，由第二小节六度上行跳进迅速把音乐情绪推向高点，表现了追溯中华民族悠久历史的颂歌性庄严宏伟、热情宽广风格的主题第一次陈述。第二句由独奏钢琴奏出，速度加快，情绪在保持原来风格的前提下，做动态处理并对主题结构稍做扩展。

钢琴协奏曲《黄河》节选

刘庄等 曲

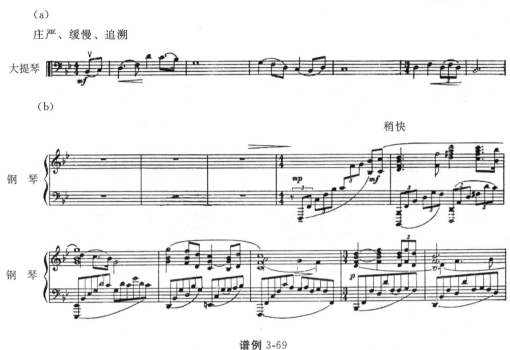

谱例 3-69

在音乐的发展中，在原来主题的基础上做结构展开，这可能引起主题性格、艺术形象的变化，这种变化重复具有更多的性格变奏的特点。如谱例 3-70 中主题两次变化发展。

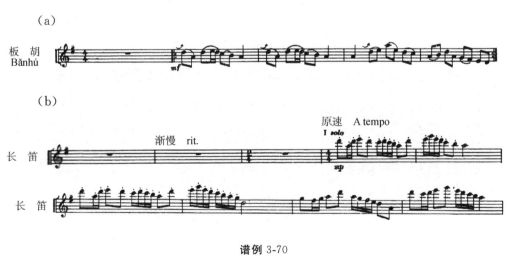

谱例 3-70

谱例 3-70（续）

该例开始主题由板胡奏出，六小节自身反复的乐段结构，可分为三个乐句（2+2+2），D徵调式。该主题由大提琴声部重复演奏一次，六小节乐段结构不变。两种音色及音区特点分别用于刻画杨白劳、喜儿的父女形象。在第十三小节［不含（a）的自身反复］进入第一个发展阶段。如果说大提琴的复奏属于音色变奏，那么由长笛奏出的十小节（结构扩展）的主题变奏则具有明显的性格变奏特点。具体的做法是保留并延长曲调骨架以及支点音及终止形态，将原来主题在结构上扩展一倍，在扩展了的骨架音之间进行填充，例如，第一句原来为两小节，现在扩充为四小节。

变奏原则在乐曲中的使用情况随处可见，但运用的规模、性质以及效果却各不相同。有时可以见到整首乐曲（或乐章）运用变奏原则写成，如周广仁改编的《陕北民歌主题变奏曲》、叶露生改编的《兰花花的故事》等。刘庄等的钢琴协奏曲《黄河》第四乐章《保卫黄河》也有此用法，见谱例 3-71。

钢琴协奏曲《黄河》节选

刘庄等　曲

(a) 引子开始处铜管声部奏出清澈嘹亮的战斗号角般的音调

谱例 3-71

（b）该乐章主题第一次陈述由钢琴在 A 大调上奏出

谱例 3-71（续）

乐曲开始由带有《东方红》音调的引子（十八小节）导入主题。乐章的主题采用原合唱曲《保卫黄河》的曲调，主题为三十一小节的乐段结构，可以进一步分为三个乐句（8＋14＋9 小节）。第一次主题由独奏钢琴用八度复奏加和音的手法，结合固定音型伴奏以完整形式奏出，表现出一种斗志昂扬的精神面貌。在主题第一次陈述结束后，钢琴以弱力度将主题第三句省略（采用分裂手法，使结构规模缩小为二十二小节），从而使乐思发展更具渗透力。乐队织体配器稀疏，表现斗争发展过程的曲折性与复杂性。第三次主题由第一小提琴声部奏出，钢琴则以伴奏形式出现（二十二小节）。第四次由钢琴奏出该主题（二十二小节），力度变为"mf"。随后紧跟一个由主题第三句开始音调材料发展而来的连接部分（共十七小节）。该连接部分从谱例 3-72 第四小节开始。

谱例 3-72

第五次主题由钢琴与长号以横向相差一个小节二部卡农形式完整奏出（三十一小节）。经过二十一小节的间奏后，在琵琶、小提琴、中提琴声部以马蹄声节奏伴奏的背景下，主题音调开始以增值方式出现，乐曲发展随即进入展开阶段。

在谱例 3-73 中，拉宽旋律（主题开始音调）由圆号奏出。

谱例 3-73

经过三十二小节对乐章主题做变形处理（展开）之后，由钢琴完整奏出主题变奏（第五次，共三十一小节，节奏方面稍做变化，音调及结构没有发生变化），在第五次变奏后，乐思进一步发展到乐章的高潮。通过不断重复，层层增加力度，调性上通过 C 大调（引子），经 A 大调（主题，第一、二、三次变奏）、D 大调（第四次变奏）、B♭ 大调（展开部分）、F 大调（第五变奏）、B♭ 大调（对主题乐思片段进行进一步分裂展开）等直至《东方红》宏伟温暖、抒情宽阔的音调出现（节拍变为二二拍），乐曲的发展达到高潮，调性变为 D 大调。

谱例 3-74 是《东方红》开始音调，从第三小节处开始（此处仅以长笛谱说明），由第三乐章开始逐渐形成的紧张情绪此刻得以完全释放，该乐章音乐材料集中，经过一次一次的变奏手法（结合展开等手法），表现出广大人民群众在中国共产党的领导下，人民战争势不可挡的力量，通过《东方红》音调表现出对毛泽东、中国共产党领导的人民战争的纵情歌颂。随后乐曲发展进入波澜壮阔的再现（尾声）阶段。这时乐曲以主题第一句作为素材进行最后展开（再现阶段），通过三次加快速度，由"p"经过"mp"再到"f"，最后旋律拉宽［东方红开始音调（a）与国际歌音调（b）纵向结合］，表现出中国革命与世界革命息息相关（见谱例 3-75）。

谱例 3-74

（a）长号声部奏出《国际歌》中旋律片段

（b）与纵向结合的以《东方红》开始旋律片段的展开乐句

谱例 3-75

从整体上讲，整个第四乐章主要以变奏曲写成，中间根据乐曲发展需要运用了展开手法，使得变奏原则、三部性原则等结构原则在乐章内得到充分发挥。

五、奏鸣原则

奏鸣原则是西方器乐音乐在 18 世纪下半叶逐渐发展积淀形成的结构原则。这种曲式适合于表现一些带有戏剧性的场面或复杂矛盾冲突的情景,用来揭示和反映人物内心深处的思想活动及其过程。遵循奏鸣原则的曲式从结构上讲由三大部分——呈示部(如矛盾心理、事物的存在)、展开部(矛盾心理、事物之间的争斗)、再现部(矛盾心理、事物最终得以调和或统一、解决)构成,有充足的时间和空间来展现事物发展的全过程。

奏鸣原则在爱国主义经典音乐作品中也经常使用,尤其是在一些较为大型的乐曲或乐章中。但是在使用的过程中,作曲家们都会根据乐曲的具体需要对结构做必要的调整或改变,以更高程度地与表现的内容相一致。在这些作品中,有些仅仅使用奏鸣曲式的某一部分,而有些则将奏鸣曲式分开到一些乐曲的各个有机组成部分中(如分开套曲中的某几个乐章或部分中)。

谱例 3-76 是刘庄等的钢琴协奏曲《黄河》的第一乐章《黄河船夫曲》中的几个片段。乐章开始有一个十六小节的引子,包括钢琴独奏建立在右手 D 大调上的属七和弦,左手导七和弦(在属七和弦基础上加入第九音——降 B,以增加和弦的紧张度)上下行的华彩片段,见(a)。

在这个引子结束后,音乐进入奏鸣曲式呈示部的第一主题——船工号子(从排练号"1"开始),见(b1)。

主部第一主题经一系列发展后进入激昂有力、乐观向上的第二主题,见(b2)。

在两个主部主题结束后,音乐向着与主部主题性格对比的抒情性副部主题进行发展,这个主题表现出船工们在与惊涛骇浪进行顽强搏斗后,看到河岸时那种即将胜利的喜悦心情,见(c)。

最后是呈示部的结束部分〔从(d)的第二小节开始〕,该部分音乐以坚定有力的性格特征表现出船工们不畏艰险、战胜困难的坚强意志,见(d)。

钢琴协奏曲《黄河》节选

刘庄等 曲

谱例 3-76

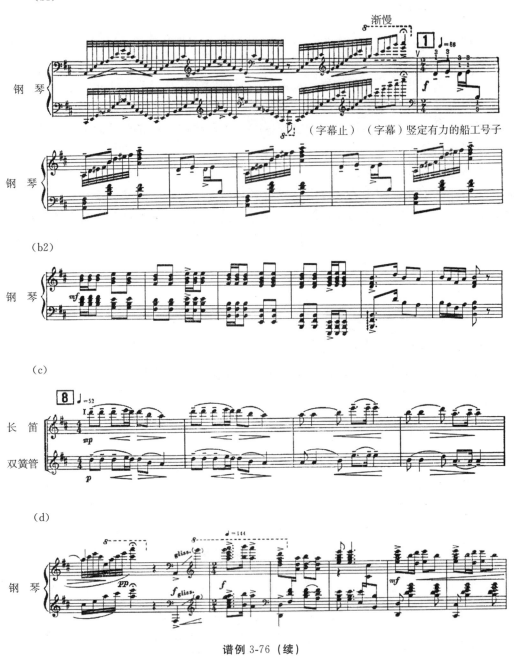

谱例 3-76（续）

该乐章结构如图 3-2 所示。

呈示部

引子	主部Ⅰ	连接	主部Ⅰ	主部Ⅱ	连接	副部	结束部
1—5—16	17—23	24—37	38—49	50—65	66—82	83—90	91—111
D	D	D	D	D	D	D	D

图 3-2

作者根据作品内容发展的需要，将西方古典音乐结构形式与我国音乐传统表达方式巧妙结合，灵活处理，例如采用奏鸣曲式结构，将主部与副部不同性格的主题放置到一个乐章中，既表现出不同音乐形象与性格（主题内容）的相互的对比，再通过一些写作手法，如加入连接部分，又使相互对比的不同主题（形象、性格）有机统一（调性）。在呈示部中，副部与主部在同一个调内，仅在主题性格方面表现出对比。钢琴协奏曲《黄河》无疑是我国专业音乐作品创作中"古为今用，洋为中用"的优秀范例之一。

第三节　散体结构

在爱国主义系列经典音乐作品中，散体结构也是根据音乐内容、情绪发展、形象塑造而有逻辑地进行具体安排的。散体结构有时被安排在乐曲开始的地方，有时出现在不同的两个主题之间，有时出现在乐曲结束之前。

谱例 3-77 是吴祖强、王燕樵、刘德海的琵琶协奏曲《草原英雄小姐妹》开始的引子，乐队排练号"1"后出现一个散体结构段落，作为乐曲第一主题"草原放牧"的引子，在音乐内容、情绪等方面为放牧主题的第一次呈现做好了铺垫。

琵琶协奏曲《草原英雄小姐妹》节选

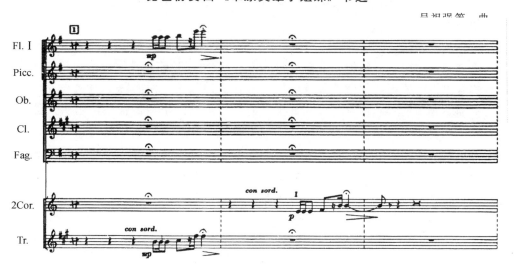

谱例 3-77

谱例 3-77（续）

 该例通过对放牧主题材料开始片断——主题头在独奏乐器琵琶演奏出以后，陆续在乐队声部（长笛、小号声部）以呼应的形式随即奏出，之后再次由琵琶奏出该主题头音调并在其基础上自由衍生发展出一个乐句。在琵琶奏出主题头之后，圆号声部随即予以复述补充。

 谱例 3-78 是王强的大提琴协奏曲《嘎达梅林》开始的大提琴独奏引子部分。该例大提琴独奏的引子虽然标有节拍（四四拍），但由于其陈述性质、结构部位以及演奏方式等方面的原因，导致这段音乐是一个有记谱节拍，而实际上为独奏者自由即兴发挥演奏技巧的华彩性导奏，其真实目的是为主题的呈现做铺垫，乐队只是在结构换句等关键点上对独奏大提琴声部予以支撑性支持。调性安排从开始的 a 羽调式转到升 f 羽调式。利用 a 音为和弦根音，将小三和弦变换为大三和弦，并改变音列（A－B－升 C－E－升 F），类似于西方同主音调式变换（a 小调－A 大调），在同宫系统内再换到羽调式，由调性变化带来新颖的音响效果。

大提琴协奏曲《嘎达梅林》节选

王 强 曲

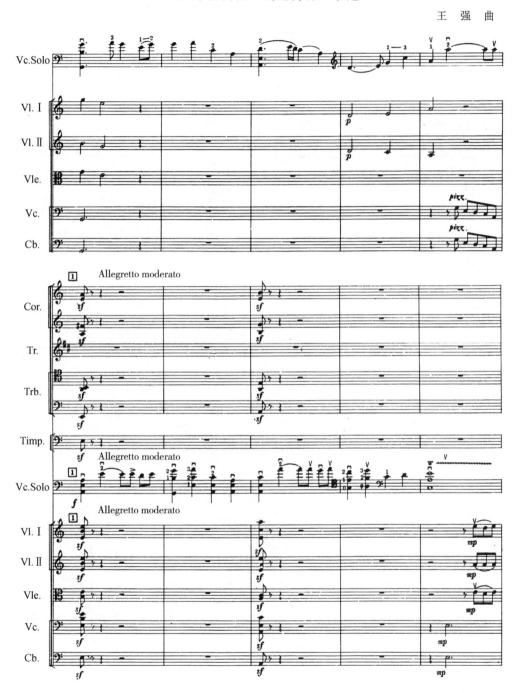

谱例 3-78

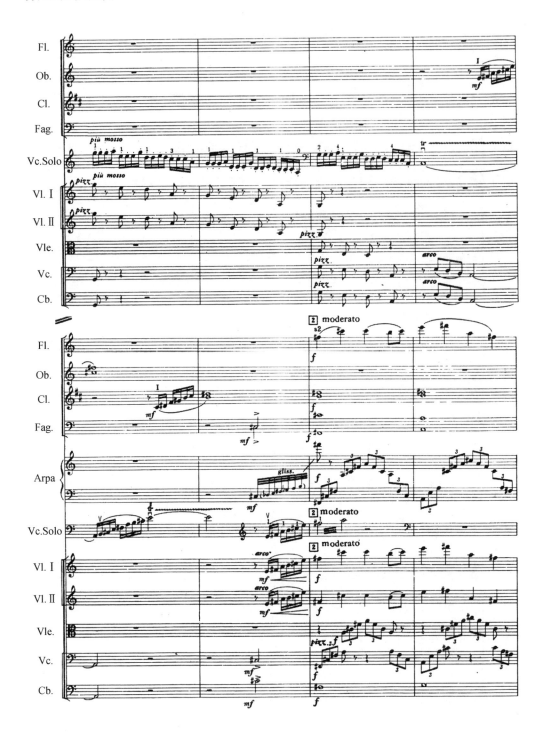

谱例 3-78（续）

谱例 3-79 是瞿维执笔的交响组曲《白毛女》第二曲《北风吹》的开始引子。该例引子由长笛奏出，速度自由，好似漫天雪花自由飞落，像绒毛般轻盈地洒落。长笛朦胧般的音色演奏与雪花的质地非常契合。能够让人随即产生联想，很好地营造出祖国北方大年三十晚上窗外冰天雪地的自然景象。

交响组曲《白毛女》节选

瞿 维 曲

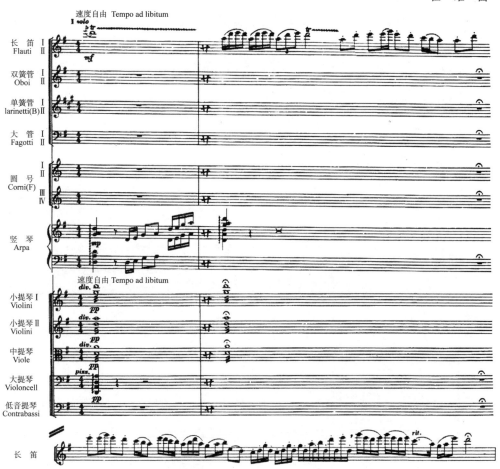

谱例 3-79

谱例 3-80 节选自刘庄等的钢琴协奏曲《黄河》的前奏《黄河船夫曲》（乐队排练号为"7"）。该例乐曲由船工号子音调在逐渐加快、力度渐强的过程中音乐情绪发展达到高潮（第五小节处），后由钢琴奏出一个节奏先紧凑后自由放宽、力度渐弱的连接部分，表达出与滔天巨浪奋力搏斗后看到胜利曙光的喜悦心情。随着钢琴演奏速度渐慢，力度渐弱的上行最后在力度、速度、音色等方面自然过渡到抒情性由长

笛和双簧管声部奏出的副部主题乐队。

钢琴协奏曲《黄河》节选

刘庄等 曲

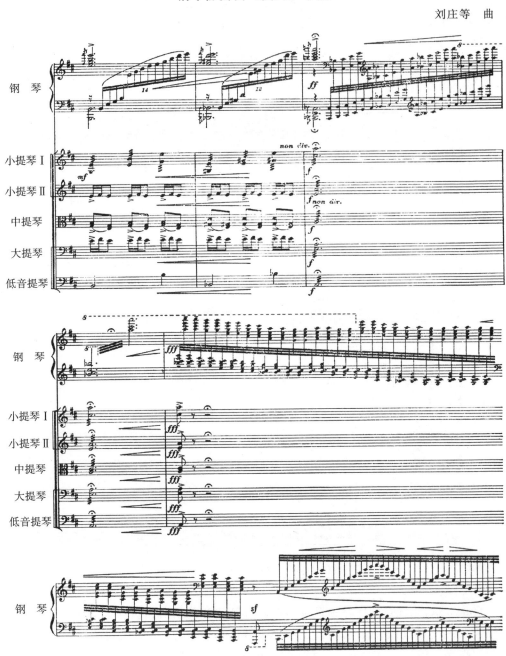

谱例 3-80

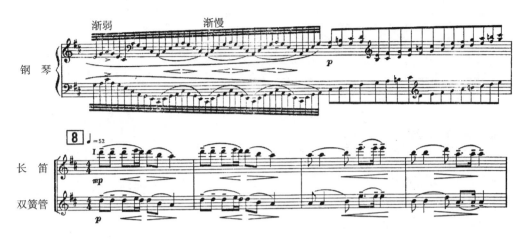

谱例 3-80（续）

谱例 3-81 是瞿维的管弦乐合奏《洪湖赤卫队幻想曲》第一、第二主题之间的散体过渡部分，起着情绪转换、内容变化的作用。该例散体过渡部分出现之前，是一个在第一主题材料基础上通过模进、分裂等手法延伸出来的一个补充连接部分。

管弦乐合奏《洪湖赤卫队幻想曲》节选

瞿 维 曲

谱例 3-81

谱例 3-81（续）

谱例 3-82 是吴祖强、王燕樵、刘德海的琵琶协奏曲《草原英雄小姐妹》第二部分"与暴风雪搏斗"第十七小节。该例表现出音乐中主人公与暴风雪搏斗，保护集体财产的不畏艰险和敢于拼搏的爱国、爱集体的精神。不协和和弦以及大量变化音的使用营造了暴风雪肆虐的逼真景象，独奏琵琶以铿锵有力的弹奏表现出主人公坚韧不拔、不屈不挠的英雄形象。

琵琶协奏曲《草原英雄小姐妹》节选

吴祖强等　曲

谱例 3-82

谱例 3-83 是王强的大提琴协奏曲《嘎达梅林》再现部分之前独奏声部的华彩段（乐队排练号为"21"）。在西方音乐的协奏曲体裁中，华彩段通常出现在展开部后、再现部之前，这里往往也是乐曲发展达到高潮的地方，在这个地方展现一下独奏乐器演奏家的辉煌演奏技巧是十分适合的，尤其是在西方传统音乐的共性写作手法时期。这首虽然不是西方协奏曲，但是借鉴一下西方音乐的框架为我国爱国主义经典音乐作品所用也是恰当的。

大提琴协奏曲《嘎达梅林》节选

王 强 曲

谱例 3-83

谱例 3-83（续）

谱例 3-84 是王强的大提琴协奏曲《嘎达梅林》再现部后的尾声部分（乐队排练号为"27"）。该例在尾声部分（与乐曲开始相似）独奏声部上安排一个在结构上相呼应的即兴发挥演奏技巧的华彩性尾声，其目的主要是为加强乐曲整体结构首尾部分的统一协调，增强乐曲的结构力与主题陈述的逻辑性。该例第六小节速度转为急板，与乐队的合奏更加突出了这部分的结尾功能，使音乐的进行更加紧凑，从而很好地将音乐推向高潮。

大提琴协奏曲《嘎达梅林》节选

王 强 曲

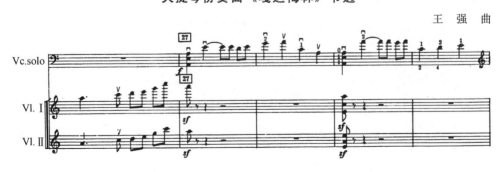

谱例 3-84

谱例3-84（续）

音乐中的散体结构的运用主要根据内容发展的具体需要进行安排，可以被安排在作品不同的结构位置上，更精确、细致地塑造和表现人物形象、性格等。其结构规模以及其他音乐要素的使用也是根据音乐内容需要而确定的。

本章参考书目：

[1] 梁茂春、高为杰：《中国交响音乐博览》，人民音乐出版社2010年5月版。

[2] 杨儒怀：《音乐的分析与创作》，人民音乐出版社1995年版。

[3] 钱仁康、钱亦平：《音乐作品分析教程》，上海音乐出版社2001年版。

[4] 高为杰、陈丹布：《曲式分析基础教程》，高等教育出版社1991年版。

本章参考乐谱：

[1] 殷承宗、储望华、盛礼洪、刘庄：钢琴协奏曲《黄河》总谱，人民音乐出版社，人民文学出版社1973年11月版。

[2] 辛沪光：交响诗《嘎达梅林》总谱，人民音乐出版社1979年3月北京第2次印刷。

[3] 瞿维根据张敬安、欧阳谦叔创作的同名歌剧《洪湖赤卫队》改编的管弦乐合奏《洪湖赤卫队幻想曲》总谱，1982年8月　北京

[4] 中央乐团集体改编，瞿维执笔：交响组曲《白毛女》总谱，人民音乐出版社1977年版。

[5] 吴祖强、王燕樵、刘德海：琵琶协奏曲《草原英雄小姐妹》总谱，人民音乐出版社1981年版。

[6] 王酩：管弦乐组曲《海霞》总谱，人民音乐出版社1981年版。

[7] 王强：大提琴协奏曲《嘎达梅林》总谱，人民音乐出版社1982年版。

第四章　爱国主义经典声乐体裁作品赏析

　　中华民族五千年的历史，经历了许多的动荡不安与分分合合，广大民众在颠沛流离与安居乐业的转换中感受着历史的变迁与时光的更迭，经年累月的生活写照对于有着曾经衣不蔽体、食不果腹记忆的人来说，安定、安宁、和谐、富足的生活从内心的向往便演变成了行为的价值追求。对家的认知和记忆支撑着每一个微小的个体去努力建设与维系身心的归宿，这一小小的港湾不仅是简单的遮风避雨的场所，更是承载繁衍生息责任的必然居处，我们对它的依赖与依恋是无法用语言来表达的。然而，家又会因突降的天灾人祸而灰飞烟灭。逐渐地，我们在惶恐、焦虑、不安、失望中明白了一个道理，即"覆巢之下焉有完卵"。于是，避免天灾，消除人祸的认识让我们从对家的理解升华到对国的感悟。"皮之不存，毛将焉附"的道理也告诉了我们国之重要性。因此，爱家必须爱国，恋家必须护国这一真理在千百年的生活实践中得到印证，也成为中华民族传统教育的核心。家与国、国与家相辅相成，构成了一个稳固的社会形态。安宁、强大的国家为其人民带来庇佑，生于斯、长于斯的广大民众在日出而作、日落而息的恬静生活状态下，开始尝试用歌声来表达对政权的维护以及对国家为自己营造美好生活的感激之情。

　　本章从民歌环节的爱国歌曲分析入手，渐进到以民族音调为基础的编创歌曲，以及充分展示作曲家技术特点和爱国热情的艺术歌曲和大型声乐作品，以期从这些优秀的声乐作品中得到启迪，也希望以这样的方式向这些优秀的作品和作曲家致以崇高的敬意。然而，爱国主义的内容是十分宽泛和丰富的，本章所要分析的声乐作品无法涵盖爱国主义的所有方面。我们认为，对爱国主义的认识可以具体化，譬如对生活的热爱与赞美，表达出一个民族对生活的积极态度，这种态度可以在国家危难之时，激发出我们"匹夫有责"的勇气与担当；再譬如对居处环境的赞美与自豪，可以引申出一个民族在建设自己家园时辛勤付出后的荣耀感与守土之责。在歌曲分析中我们不难从其饱含赞颂的歌词中感受到人们对幸福、和谐、自然、美丽家园的依赖与依恋，也不难从其优美的旋律中感受他们热情洋溢、富有生机的爱国热情。可以这样认为，鲁迅先生笔下"田家乐"的满足是广大民众内心最质朴、最起码的生活愿景，当这样的基本生活诉求被危机笼罩的时候，民众的认识境界将在爱国情愫方面进行升华，因为家与国的统一是大众内心自发的对国家安危的关心和对国家

长治久安的期盼与现实追求。

　　我国有五十六个民族，各民族在长期的繁衍生息中产生了许多经典的民歌，这些歌曲为我们昭示着各民族人民音乐创作的智慧。从爱国主义的角度去发现、分析含爱国情怀的歌曲，在今天看来其意义有二：其一，民族音乐的发展源远流长，音乐的发展与国家的发展具有共生性，通过对音乐作品的分析使我们发现如何将生活中的感悟以音乐的方式呈现，从而以学习的姿态在中华民族的复兴与努力实现强国梦想的今天指导、引领、丰富我们的音乐创作，用发自心灵的旋律为祖国歌唱；其二，中华五千年的灿烂文明光照四野，令世界瞩目，民族音乐的积淀可谓博大精深，深入这一肥沃的土壤研究音乐作品中的智慧点与闪光点，创作富有民族意韵的音乐作品，展示我们厚重的民族音乐积淀，让世界更好地认识中华民族，可视为当今爱国主义的行为体现，此举极具现实意义！歌曲创作离不开民族音乐的土壤，俄罗斯音乐之父格林卡在依赖、挖掘和使用本民族音乐语汇方面的努力为我们树立了一个标杆，也有力地证明了"越是民族的，就越是世界的"这一深刻道理。

第一节　民歌中的爱国主义歌曲分析

　　在灿若星辰的民歌海洋中，民谣体歌曲集中体现了劳动人民的生活风情。这些由劳动人民在对自己的思想、感情、生活总结与提炼的基础上产生的歌曲，真实地反映了他们的内心世界。这种反映是那么的率真和朴实，在我们的文化中如此鲜活地延续着。我们没有理由要求这些歌曲有多么华丽的辞藻和复杂的乐思，因为只要想到产生这些音乐作品的生存条件和生存空间，你就会对它们油然而生崇敬之情。以今天的丰衣足食遥比久远年代的生活际遇，很难想象我们的先辈是如何在贫瘠生活的困扰下创作出这样清新别致、富有生命质地的作品的。这些呈现蓬勃精神气息的作品是我们必须虔诚以对的经典。而在学习与借鉴的基础上对这些作品进行分析，是目的，但更是一种责任，历史的传承是在不断的扬弃中链接的，音乐创作的发展又何尝不是在更新中积累。我们徜徉在民歌的海洋中，去发现那些让我们感动的点滴，以于细微处见精神的态度去认识、了解民歌中强烈的爱家、爱国的歌曲，以及它们在旋法、句式方面独具匠心的设置，感受由此而体现出的清新脱俗的歌曲风格，这些民歌独到的创作手法用今天的眼光来看也不由得让人赞叹，这对我们的音乐创作思维来说无疑是一种历练与洗礼，其影响与价值是不可估量的！比如山东民歌《沂蒙山小调》在句法方面的独到安排，就有让人有耳目一新之感（见谱例4-1）。

沂蒙山小调

山东民歌

谱例 4-1

《沂蒙山小调》是一首在山东鲁南地区广为流传的民歌，歌名又叫《沂蒙山好风光》。歌曲以人们生活的环境为讴歌对象，发自内心地予以赞美。通过对歌曲的欣赏与分析不难看出，这首歌曲透散着浓郁的生活气息，通过旋律不仅为我们展示了沂蒙山那俊美秀丽的景色，而且透过对山的赞美，让我们感受到了沂蒙山的人民珍爱生活、热爱家乡的情愫。不难看出歌曲中对山的赞美其实源于沂蒙山的人民像大山一样的性格与情怀。沂蒙山巍峨耸立、直指苍穹，在风霜雨雪的侵蚀下坚强而有尊严地屹立着，它昭示出的不屈精神鼓舞了沂蒙山的儿女的生活热情与生活斗志，代表着这片土地上生生不息的盎然生机，体现出沂蒙山的儿女蓬勃向上的精神面貌。歌曲通过对沂蒙山的赞美，寓意着中华民族坚强的生活意识以及坚毅的精神气质。

《沂蒙山小调》的旋律分析如下。

（1）曲式结构方面。第一，《沂蒙山小调》的旋律由两句体的乐段构成，形成 $A+A^1$ 的结构。这个两句体的乐段均由六小节等长关系构成，它不同于常态性的四小节两句体，不属于曲式中常态性的对称性结构。歌曲第一句由六小节构成，即第一至第六小节；第二句由第七至第十二小节构成，超出了四小节为单位的常态结构。这样较大的乐句一般呈现出其内部结构的相对扩展，因此这首歌曲的每一乐句中就包含了两个曲式结构中的较小单位——乐节，形成了由四个乐节性短句构成的两个长句。第一句是两个由 3+3 小节的等长乐节性短句构成的乐句；第二句也是由两个 3+3 小节的等长乐节构成的乐句，这样的乐句设置体现出句内结构的相对丰富和扩展。两个乐句之间不仅形成了句式结构的统一，其相对对称的结构也成其曲式结构

的一大特点。它突破了一般常态结构中4+4的句式关系，打破了音乐表状的平衡，使其音乐更具张力。分析中我们看到，每一乐句中内含的两个相应短句不是简单的堆砌。从第一句两个乐节的3+3结构来看，这种采用奇数小节的乐节安排本身就蕴含着一种不平衡，而从这一句的六小节整体来看，其内部又呈现出一种相对平衡的排列关系，因为内部乐节的等长关系突出了这种平衡性；第二句的两个乐节，即第七、八、九小节与第十、十一、十二小节继续采用3+3的奇数乐节结构，为我们呈现了乐节之间的对置与统一，于平衡中打破了常见乐节的结构平衡，形成了民歌句式结构中比较高级和有特点的结构设置。这是对一般平衡性句式结构的一种突破，这种结构形态在音乐创作方面给了我们深刻的启示与借鉴。第二，各句所内含的乐节之间在平衡的基础上形成了对上级结构及乐句在突破常态性的小节结构后的平衡，所以该曲以第一句平衡的句式形态呈现后，随即以第二句的句式予以补充，极为有效地完成了旋律有机整体的组合，并使旋律的句式结构实现了突破，体现了句内所含次级结构的较高完形度。

（2）乐思材料的发展方面。从乐思材料的运用来看，这两个乐句显现出了材料的同源性关系，旋律呈现的第一句和第二句在乐思上虽有相同之处，但第二句明显以一种相应的变化方式形成对乐思的深化，这种变化体现在以自由模进的方式来发展旋律，体现了 $A+A^1$ 的结构特点，两句旋律以极好的呼应关系推动并完善了旋律的进行。如果说第一句是在自豪地讲述家乡的风光，而第二句则通过节奏变化的方式有效地肯定了这种自豪感的延伸。这样的处理不仅深化了主题，而且更突出了主题发展所要表达的赞美之情与依恋之意，其爱家爱国的情结溢于言表，凸显了沂蒙山区人民朴素、纯真、自然、热烈的真实情感。可以说，这也是这首歌曲久唱不衰、脍炙人口的原因之一，我们通过对其进行音乐本体结构的分析而从中获取相应的借鉴价值。事实证明，在民歌的海洋中跃起的每一朵浪花都是我们音乐创作应该予以关注的，我们从中吸收养分，在这些必须珍视的民族瑰宝中感受历史的厚重与馈赠。

（3）旋律音调的结构方面。该旋律调式为E徵加变宫的五声性六声调式，体现出非常朴素的五声性结构。旋律的进行是以较为平稳的上下转折形式展开的，其音调构成了二、三度的音程单元，体现出一种较为平缓的旋律特征，这种旋律的音调形态对歌曲内容的表达是十分贴切与吻合的。对于歌颂性较强的歌曲而言，二、三度旋律音程的进行能产生一种贴近生活的自然亲切的语言表达效果，这也是《沂蒙山小调》这首歌曲在音调设置上的一大特点。

《沂蒙山小调》是一首汉族的民歌，在其他民族的音乐中也不乏经典的爱国声乐作品。我国五十六个民族是一体的，不可分割的，在五千年的沧海桑田变迁中，各民族人民心心相印，团结一致地用勤劳的双手和汗水装点我们的国家。在长期的劳动生活中，他们借助歌声表达自己的内心情感，用质朴的语言表露心迹，一些经典的歌曲就这样世代相传下来。作为当代的音乐工作者，我们去研究、分析、挖掘这

些宝贵的音乐财富不仅是中华民族音乐文化传承的需要，也是表现自己国家多姿多彩、日渐强大的必然要求。在强调经济建设与大力发展生产力的今天，在研究的基础上创作大量的音乐作品来丰富我们的生活，来鼓励我们的干劲，这对于推动社会的繁荣发展是十分有益的。在音乐分析与研究这个环节，我们一向强调要拓宽视野，而每一次我们静下心来做研究与分析时，莫不伴随着一种激动的体验，这种体验让我们对所分析的对象充满敬佩之情，也常有茅塞顿开之感。可见音乐的积淀不仅是经验的积累，更是长期艺术实践的存留，它如长明的航标灯一样不断给我们以前进的启示与引导，让我们不断地丰富与完善自己的艺术内涵。

《金色的雅鲁河》是一首鄂温克族民歌（见谱例 4-2），歌曲通过对自己居住环境的咏唱，体现了这一游牧民族感恩自然、感恩和平、追求宁静、向往光明的价值取向。该民族豁达仁厚、勤劳善良的性格特点在歌曲里展示得淋漓尽致。透过歌曲我们可以感受到这样一幅画面：阳光映照在雅鲁河上，微风吹起阵阵涟漪，波光粼粼、金光闪烁。袅袅炊烟淡淡地飘散在空中，与薄雾融合，如虚如幻。踏着挂满晨露的青草，牧民们赶着牛羊悠闲地在草原上放牧。迎着阳光他们放声歌唱，辽阔的草原充满了他们幸福的歌声。他们自由地驰骋，大声地歌唱，享受着幸福家园带给他们的安居乐业的生活。此情此景不仅让我们对他们的生活心驰神往，也使我们感受到了他们尽情抒发出来的热爱家乡、歌唱家乡、赞美家乡的豪情与对未来生活的憧憬，这也激发了我们深入体会、分析这一歌曲，在优美的旋律中去一探究竟的欲望。

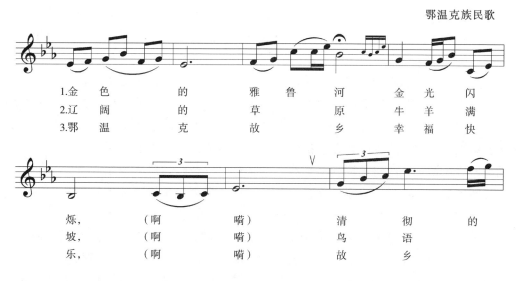

谱例 4-2

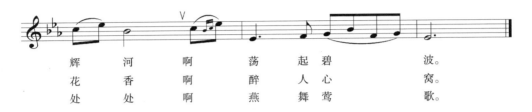

谱例 4-2（续）

歌曲《金色的雅鲁河》分析如下。

（1）歌曲的曲式结构。从该歌曲的句式形态与常态关系看，这是一首非常典型的非方整性的三句体乐段歌曲。第一句由第一至第三小节构成，第二句由第四至第六小节构成，第三句由第七至第十小节构成，这种非方整性乐段的处理不仅打破了句式的等长，也打破了句子数量对称的结构安排，形成了 3＋3＋4 小节的乐句形态，这一形态为我们呈现了"短、短、长"的句式特点。3＋3＋4 小节的句式安排将乐句之间的关系有机地联系起来，通过递进的发展关系突出了歌曲丰富的层次感。前两句所形成的乐句的平衡性在尚未形成惯性思维之前，旋律随即通过第二句四小节的安排来平衡了前两个三小节短句所产生的紧凑感，迅速使旋律的紧凑感得以舒缓。通过旋律分析，我们不难看到前面两个三小节乐句的铺陈为我们构建了较为紧凑的音乐画面，这一画面随着旋律的进行随即延伸到一个较为从容的由四小节构成的相对的长句中，形成了一种前面紧凑后面宽阔的句式特点。这种前紧后宽的乐句形态打破了传统乐句偶数句所带来的四平八稳的方整感，在外形上实现了句式安排的突破，打破了句式安排的平衡，从而通过内部句子的紧凑度和舒展度来获得了较为新颖的句式效果。从鄂温克族人的生活状态来看，他们的游牧生活塑造了他们无拘无束的性格，他们对自由生活的追求与向往像阳光一样热烈。肥沃的土地和成群的牛羊给他们带来了恬静和富庶的生活，在享受生活的同时他们表达了对山川河谷的无比热爱之情，由此他们不仅创造了富有想象的音乐文化，还创作了丰富的民间文学。鄂温克族是一个能歌善舞的民族，他们以独到的生活方式在游走的生活中见景生情、纵情歌唱，在这样的生活状态中我们也就不难理解他们的民歌中所产生的这样一种前面紧凑后面宽阔的句式特点，这是一个富有生活经验的民族通过长期的生活积累在民间歌曲中体现出来的曲式智慧，对于我们音乐创作来说是无比珍贵的资源，对这种句式结构的研究与分析能让我们充分认知民歌中较高的结构价值。

（2）旋律形态分析。该曲的调式为 bE 宫五声调式。这首民歌在三个乐句的结音点之间巧妙地形成了较强的呼应关系，其中由前三小节构成的第一乐句的结束音是通过旋律由低到高的渐行运动上行至徵音上做自由延伸的，这样的旋律安排形成了一种较为鲜明的动态呈现，为我们突出体现了鄂温克族人豪放、勇敢的性格特征；

由四、五、六小节构成的第二句，通过旋律的整体下行做回转运动于第六小节止于宫音，形成了与句尾结音之间在运动过程中产生的平衡与对应。之后，在七、八、九、十小节构成的第三句旋律安排上经过第七小节前两拍的上行提升，进入到高八度的宫音，在强化了宫音的作用后，下行折转至第八小节第二拍的徵音，形成了两个在重要音级之间的平衡后旋律运行至最后一小节，牵引至宫音上收缩而符合逻辑地结束。各句之间结音的走向，通过旋律的环绕构成了旋律进行的发展内环，强有力地推动了旋律的发展。由此可见，歌曲中的宫音与徵音是这首民歌中旋律走向和运动的关键音，它们在这首歌曲的旋律运动中起到了不可替代的骨干音作用。

（3）节奏运动分析。这首歌曲在节奏运动方面突出了前紧凑集中，后松弛舒展的节奏律动特点。第一句以二八节奏为主要形态，体现了一种恬静、悠闲的生活；第三小节的节奏改变、丰富了节奏的表现力，也昭示了鄂温克族人生活的丰富多彩。第二句继续用紧凑的节奏来表现生活，其中第五小节二分音符与三连音的运用，表现了鄂温克族人豪放的性格特征和鲜明的个性特点。第三句以附点四分音符的节奏形态与前两句在节奏上形成了一种明显的对比，使得前两句较为紧凑的节奏安排在第三句出现时得到释放。这样的节奏安排让人感受到了鄂温克族人热爱家乡、感恩自然的情感流露，以及他们自由自在的生活情趣。这样的节奏安排对于音乐创作而言，有时真能起到身临其境和言简意赅的艺术效果。鄂温克族人数虽然不多，但他们对生活的热爱和对生存环境的珍视，使他们绵延不绝，在中华民族的历史长河中占有一席之地。他们创造的音乐艺术丰富了祖国大家庭的宝库，我们对其民族音乐的分析，也是对他们民族的一种学习。我们敬仰他们的顽强生命力，我们也崇敬他们的生活态度；研究、学习他们辛勤劳动所产生的艺术瑰宝，我们责无旁贷；将他们对家乡与自然的热爱转化到我们的音乐创作中，用独特的创作手法和音乐视角去讴歌我们的祖国，去讴歌我们的生活，这也正是驱动我们分析这些音乐作品的原动力。

在对民歌的分析中，我们常常陷入深思，沧海桑田的变幻，四季更替的改变，各民族人民在年复一年的生活中用音乐展示着自己的内心世界。在这些歌曲中我们看不到高深的作曲技法，也看不到辞藻华丽的情感表达，它们常常以委婉、深情、真挚的语调来叙述，让你感受到人们发自内心的真情表白，也让你能身临其境地去体会他们的喜怒哀乐。在这些经典的、久唱不衰的民歌中，我们感受到了一种力量，这种力量是经年累月生活总结而爆发出来的，它让你敬畏自然、珍惜生活；它让你沉醉其间，感受与各民族人民同呼吸、共命运的艺术魅力。一个民族的成长要经历的风风雨雨和坎坎坷坷确实一言难尽，但在艰难曲折中，能用音符来记录自己的生活，用音符来歌唱生活，用歌声来展示自己对美好生活的追求，这正是民族顽强生命力的体现。从歌曲中透出的生命力量，让我们在深思中发自内心地惊叹这些民族乐观的心态和积极的生活态度。每一个民族的发展和变化轨迹各有不同，根据其生

存、生活的环境又各有其特点。在对民歌的分析中不难看出这些民歌总的特点都是非常精致和顺畅的。它们的旋律朗朗上口，歌词健康而富有哲理，体现了他们在各自的生存空间中对过去的总结、对现在的思考和对未来的展望。因此，我们在对这些民歌进行分析时，不仅要关注它的音乐本体，更应该从人文的角度去了解他们的创作意愿、他们的表达意愿以及这些歌曲与当时社会环境的吻合度，让这些经典歌曲升华我们的爱国主义情操。在少数民族歌曲中，有一类歌曲是对本民族英雄的赞美，这些在特定历史阶段出现的英雄人物在本民族的发展进程中，曾起到非常重要的作用并产生了深远的影响。对英雄的赞颂一方面体现了本民族惩恶扬善的性格特点，另一方面也体现了本民族热爱生活、歌颂和平的善良本质。用歌曲对英雄及其事迹进行赞美和宣扬，直观地抓住了歌曲这一体裁的实质，突出了歌曲的教化作用。

蒙古族民歌《嘎达梅林》（该曲节选见谱例4-3）就是这样一首在蒙古人民生活中广为流传的长篇叙事歌。歌曲通过对民族英雄嘎达梅林的赞美，表达了蒙古人民打倒封建王爷和反动军阀的信心和决心。对其中这一歌曲片断的分析不仅能让我们感受到其中强烈的对英雄嘎达梅林的怀念与赞扬，更让我们在这种怀念与赞扬中产生了与现实的对比。我们今天的生活曾经是由那么多的英雄、先烈前赴后继地用无怨无悔的献身付出和稳如磐石的坚定信念，抛头颅、洒热血换来的。随着时光的流逝，这些名垂青史的英雄和先烈们是否还驻留在我们的记忆中？是否还在激励、影响着我们的精神生活？这确实需要我们在对比中深思和反思。因为爱国主义绝不是一句口号，它需要我们用感恩之心去牢记过去，从而发奋图强于现在，高瞻远瞩于未来。我们应该做的，是要将爱国主义的思想渗透在我们的言行中，与祖国同甘共苦，共同建设强大的祖国，实现中华民族复兴的强国梦！

《嘎达梅林》节选

蒙古族民歌

谱例 4-3

《嘎达梅林》歌曲分析如下。

（1）调式调性方面。该曲为 C 羽五声调式。在蒙古族歌曲中，五声羽调式是其常用的调式，这种调式的使用是蒙古族人民在长期的艺术实践中探索出来的，调式略带暗淡的抒情色彩与蒙古族人民粗犷中不失理性的性格相吻合，羽调式所产生的调式色彩感与蒙古大草原"天苍苍，野茫茫，风吹草低见牛羊"的自然风貌相贴合。用这种调式谱写的旋律很容易获得认同感与共鸣，能较好地体现歌曲的艺术魅力。

（2）曲式结构方面。该歌曲为两句体的对称性乐段，这种两句体的对称性乐段不同于一般的对称性乐段，其特别之处在于它的每一个乐句都打破了四小节的常规乐句形态。第一至第五小节的乐句结构和第六至第十小节的乐句结构均以五小节为单位构成，在整体上形成了一个对称性较强的乐段。这种五小节形成的乐句搭配羽调式的调式安排产生了悠长、连贯的旋律效果，正好形成了蒙古族音乐在旋律构成上的主要特征。通过分析，我们发现该曲以五小节为单位所构成的乐句不仅让旋律一气呵成，而且这样的安排还打破了一般性乐句两个以上乐节之间循环的常规性表象。通常情况下，乐节性的短句是以可以分句、断开来作为一种特征表象的，但该曲显而易见在一、二小节与三、四、五小节之间是一个音乐整体不能断开。作为乐句中的乐节，通常情况下是可以以单元为单位循环的，但该曲前两小节恰恰不能构成单元循环，这是一种一体性的乐句关系。这种一体性的乐句关系打破了一般乐句内乐节单元可以循环的现象，构成了该旋律的特殊乐句处理。它以五小节为单位自成一体，一气呵成，以没有内部乐节分割的现象特殊地给予我们以乐句安排的启示。在深入分析中可以看出，该曲的曲式结构以 5＋5 小节的形式体现了它的方整性，但两个乐句在句长上又突破了那种四小节的常态性乐句结构。这样的乐句安排带来了歌曲创作的难度，在借鉴使用上对我们而言也是一种挑战，但这样的挑战也恰恰体现了这种句式安排的闪光点。结合旋律我们看到，这样的乐句不仅打破了一般用两个乐节构成的乐节形态，跳过了乐节的束缚，更为关键的是它使歌曲的叙述性得到了完整的保证。在一般的歌曲中，乐句的安排通常有乐节性单元循环和动机性音组循环这两种形式。但显而易见，该曲不属于这两种之一，其区别于这两种乐句形态的关键就在于我们不能将每一乐句的五小节划分出更小的乐节来，它以绵延不断的表征为我们突出呈现了蒙古族音乐优美、抒情、深情、宽阔的特点。

（3）音调与节奏方面。该曲从低音区的羽音出发，上行跳进纯五度后旋律随即平稳过渡，极好地体现了叙述性歌曲的语气感。第一小节中"归来的"三个音的处理采用级进的折返式音调方式进行，突出了内心对"小鸿雁"出现的期盼，尤其是第二小节"鸿雁"的下行大六度音程的处理，为我们刻画了弱小的鸿雁坚毅执着地飞往心目中圣地的顽强精神。大雁的飞行需要头雁领，旋律在此通过对大雁南飞的描述，隐含了对英雄嘎达梅林的赞美。第二小节第四拍羽音的运用不仅与旋律起音形成呼应与统一，还以纯四度的跳进合理地表达了鸿雁飞行追寻阳光的决心。第四

小节高点音 $^{\flat}$E 音的设置以一飞冲天的气概展现了蒙古族人百折不挠的精神,更加突出了保卫家园、不达目的誓不罢休的决心和信心,也彰显了蒙古族人追寻真理、向往光明的坚定信念。第二句旋律音调的安排以折返级进的方式表现出一种在平稳心情下的叙述,随即以三度音程关系牵引旋律向上,并在第七小节第二拍时迅速做下方大六度跳进,与第二小节形成完全吻合式的音调进行,合理地将旋律进行至羽音然后完美结束。从旋律每小节第一个音的设置来看,分别是第一小节羽音到第二小节上方小七度徵音,然后到第三小节下方纯四度商音,在第四小节商音上稍作长音停留后,上行至第五小节的羽音上,刚好在第一至第五小节之间形成一个八度跨越,这种音高点的设置对于刻画内心丰富的情感来说十分地具有逻辑性;第二句从第六小节的徵音开始,到第七小节的徵音,再到第八小节的下方纯五度的宫音,渐行至第九小节的较长商音。最后,结束到下方纯四度的宫音上,形成全曲的前后呼应,达到了旋律与歌词的完美结合。

旋律中既有较大起伏,又有平稳衔接的音调安排,不仅体现了蒙古族人丰富的内心情感,也将他们对英雄的赞美和怀念作了戏剧化的淋漓尽致的表达,旋律进行中宫音到下方羽音的小三度音程成为整个旋律的特征性音程,分别于第二、第三和第四、第五小节以及第七、第八和第九、第十小节之间出现,突出了羽调式的主音,巩固了羽调式的地位,这样的音乐智慧不仅让我们为它鼓掌叫好,也丰富了我们的创作思路,这也充分证明了这一音乐作品存在的艺术价值,非常值得我们认真学习。从旋律的节奏安排来看,旋律的第一句以较为舒展的一拍一音方式呈现,这样的节奏安排与歌词的表达是相吻合的,它为我们呈现了在苍茫的草原上牧民们赶着牛羊,拉起马头琴用歌声纪念他们的民族英雄嘎达梅林的景象,马头琴低沉的声音如泣如诉地萦绕在每个人的心里,激起人们心中对英雄的无尽怀念。第四小节附点四分音符的使用,不仅延长了语气,也为第一句结束时的全音符的出现作了极好的节奏铺垫,这样的相对静止的长音处理似动非动,似静非静,使得第一句的节奏安排在这里有了一个玩味与思考的空间。第二句节奏的安排与第一句相似,沿袭了叙述时所需要的速度感与语调感,形成了两个乐句既独立又统一的前后呼应节奏态势,丰富了旋律的表现力,突出了节奏的骨架功能,为旋律的表达作了完美的支撑与辅助。

对民谣体中爱国主义经典歌曲的分析,是对历史的致敬,更是对历史的传承。五千年的沧海桑田孕育了勤劳、善良的各族人民,他们所创作的优秀歌曲不计其数,我们仅以大海拾贝的方式于中撷取了这些优秀智慧的结晶,本节的分析远远无法穷尽这一艺术宝库,但事无巨细,只要能从这些民谣中找到有益于启迪我们创作思维的闪光点,不仅是对创作这些优秀民歌的民族的一种献礼和敬仰,也是让我们为中华民族有如此优秀的民族而感到自豪。在对这些民歌的分析中,我们看到了他们那种对国、对家无比纯真的感情,以及为国、为家义无反顾的付出,这样的精神激励着我们为强大自己的祖国赴汤蹈火,在所不辞。

第二节 民歌风格的创作歌曲分析

19世纪上半叶，西方列强的坚船利炮撕裂了我们闭关锁国的厚重城墙，伴随着象征天朝大国地位的厚重城门被逐渐打开，西方文化以不可阻拦之势渗透到我们经济、文化、生活中的方方面面。国门的打开曾经让我们感到耻辱与难以接受，传统的文化与思想面临着西方文化无情的对比与挑战，在无奈的现实中我们学会了接受，并开始实现文化的共融。在物质的比较中，我们感叹了"舶来品"的先进与优势，开始对西方工业革命的成果有了本质意义上的觉醒与认识，这让许多有识之士开始感叹原来的无知和妄自尊大的浅薄，因此产生了"走出去，引进来"的学习意识。在与西方列强的交流与学习中，我们发现要自身强大就必须提倡科学，而要提倡科学则必须放下架子虚心向别人学习。中国民族音乐的发展长期以来以口传心授为主要途径，虽然也有一些相应的记谱法与文字记载，但缺乏系统性与科学性，与西方完善的作曲技法相比显得尤为突出。国门的打开给我们的冲击是巨大的，那些耻辱的不平等条约的签订，让我们清醒地认识到孱弱被人欺凌、落后就要挨打的不二真理，也让我们意识到故步自封、我行我素的治国之道将与现实渐行渐远并将被历史所抛弃的事实。落后要被淘汰，历史不同情弱者，于是中华民族知耻而后勇的优良品质在全民族自强与振兴的强烈意愿中得到爆发。我们开始解剖自己，开始理性而客观地观察世界，认识自身。一方面我们以本民族先秦时期较为发达的音乐文化而自豪，另一方面也与西方国家颇有建制的音乐学校的设立对比而自愧弗如。传统的聊循旧谱、依式演奏的自娱自乐式的音乐学习已不能满足文化进步的需要，西方各个时期的音乐对我们听觉与心灵带来的冲击，无疑激发了我们的好奇心与学习热情。在时光的推演中我们看到了几代音乐人在了解、研习西方作曲技法方面的努力，也看到了几代音乐人立足本民族音乐文化土壤，借鉴西方作曲技法，在音乐创作领域的尝试与追求。从20世纪初"学堂乐歌"借助西方音乐旋律填词歌唱的体验到现代作曲家们在中西结合音乐文化建设方面的思考与实践，经年的努力结出了硕果，让我们欣喜地看到了许多富有灵气与激情的优秀声乐作品。对这些作品的品读，振奋我们的情绪并震撼我们的心灵，令我们为这些作曲家的辛勤劳动心生敬意，也为在中西方音乐文化交融道路上探索结出的艺术成果而喜悦。纵观这些作品，它们所表达的思想情感无一不包含着作曲家们丰富的生活体验和深厚的作曲学养。对这些歌曲的分析，也让我们对作曲家独特的艺术视野和精湛的作曲技术充满钦佩与赞叹。我们乐于沉醉在这些作曲家时而深沉、时而轻盈、时而欢快、时而舒缓的音乐中，感受他们独具一格的艺术气质，我们也欣喜地看到在这些作品中作曲家流露出的强烈的爱国情怀。显而易见，中国与世界的对接前后一百多年，其间的风风雨雨和沧桑坎坷让祖国一路曲折多舛，但同时也为我们展示了民族复兴的曙光。走民族化的

音乐创作之路不仅是我们内心的追求，也是一份弘扬中华民族音乐文化沉甸甸的担子；为祖国而歌是一个赤子内心世界真实情感的写照，也是对祖国母亲给予我们慈爱光辉的一种回报，这样的意念不仅支撑着广大作曲家的创作热情，也是我们分析这一类歌曲的原动力。

黔岭的粗犷与厚重造就了贵州苗族人民热情、豪爽的性格，山的特质——坚韧不拔、昂首不屈在苗族人民的性格中得到了诠释。再高的山也挡不住炽热的情感，再浓的雾也掩不住嘹亮的歌喉，苗族人民于日常生活中练就的飘逸歌声，如同朵朵白云飘过山腰，飞过山峰，传达着对同胞的深情厚谊，充满了朴实的生活气息。"飞歌"这一苗族人民特有的山歌形式在贵州独特的地理环境和苗族人民的简朴生活状态下世代相传。"飞歌"以高亢的音调、凝练的语言穿过山峰与沟壑，架起了人们之间心灵的桥梁，也成就了苗族"飞歌"这一独特艺术形式的千古流传。《歌唱美丽的好家乡》（该曲节选见谱例4-4）这首歌就是以苗族"飞歌"音调谱曲来抒发对家乡山水挚爱之意的。歌曲通过对养育自己的山水的赞美，表达了头顶蓝天、脚踏坚实大山而产生的豪迈之感，并道出对山花烂漫、阳光明媚的家乡的赞叹，以及对幸福生活的向往与憧憬。歌曲中所表达的热爱自然、亲近自然的情怀原始而热烈，其蓬勃向上的生活情趣展露无遗。对这首歌曲的分析与了解，有助于唤起我们心底崇敬自然、热爱生活的情结，在欣赏歌曲的同时寻找歌词与旋律的完美结合点，感悟音乐中透露出的纯朴的家国情怀，陶冶我们的艺术情操。

《歌唱美丽的好家乡》节选

贵州苗族山歌

阿 旺 编词曲

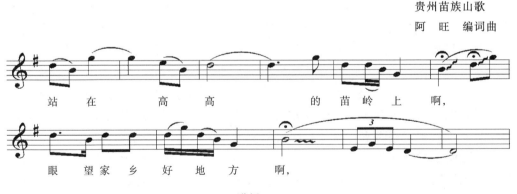

谱例 4-4

这首歌曲分析如下。

（1）歌曲的曲式结构方面。这首《歌唱美丽的好家乡》属于单二段歌曲结构，由 A、B 两个部分构成。第一部分 A 段包括第一至第十八小节。这一部分旋律保持了苗族"飞歌"高亢自由的音调与节奏特点，其音调在自由的延伸和高亢的行腔中

得以呈现，而苗族原有山歌中长短节奏所形成的自由的形态也得以保留。第二部分B段包括第十九至第四十五小节。这一部分换用了一种节奏律动较为轻快、欢乐的节奏，采用了八三拍圆舞曲的节拍，形成了节奏律动上与第一段较为自由的节奏形态的鲜明对比。从节奏的运用来看，其节奏变化上具有一些规律性与重复性。A段的节奏明显自由而舒缓，其旋律为我们呈现了苗族人民无拘无束的自然生活状态，并让我们感受了他们坦荡磊落的情怀。B段的律动体则通过在节奏上具有比较新奇的节奏律动重复，形成了与A段不同的方整性结构，句子以六小节为单位进行反复呈现，体现了舞曲的节拍律动特征。B段共分为四个乐句，每一乐句所含小节如下：第一乐句为第十九至第二十四小节，第二乐句为第二十五至第三十小节，第三乐句为第三十一至第三十六小节，第四乐句为第三十七至第四十五小节。第一乐句与第二乐句分别采用了乐句的规律性反复。在六小节的乐句中又内含了两个三小节的乐节性短句，这种乐节性的短句构成了一种在节奏与音调上的重复形态，有效地对乐句形成了支撑。这种以三小节为一个单元的乐节性结构不仅加强了第二段舞蹈性节奏的律动，还产生了强化这一节奏的作用。在较有规律的前三个乐句六小节句长陈述后，第四乐句以九小节的句长形成了一个延伸性的结束，并用苗族"飞歌"的音调完成了一个自由的收缩。由此可见，《歌唱美丽的好家乡》这首歌曲在A段与B段的句式设计上独具匠心，且富有鲜明的对比性，A段与B段之间形成了一种自由抒情的山歌体向欢快热烈的舞蹈体的过渡。通过八三拍的运用，让B段更具动感，使两段在节奏之间的对比强烈地呈现开来。为了加强这一舞蹈律动形态，B段在第一和第二乐句分别又进行了一次乐句内的节奏单元循环，加强了与A段的节奏对比，也呈现了B段非常欢快的节奏律动特征。我们从这样的句式安排中不难体会到旋律所要表达的丰富多彩、热情洋溢的生活情趣，透过歌声，我们仿佛看到了辛勤劳作的苗族山民时而在山头引吭高歌，时而伴着星月、围着篝火欢快起舞的生活场面，让我们真切地感受到他们对幸福生活的向往和对美好家园的赞美。

（2）歌曲的调式调性。这首民族风味浓郁的歌曲A段为G宫调式，B段为D徵调式，均采用五声性四声调式，这种简略的调式运用客观上反映了苗族山民简单而质朴的生活习性，也是他们长期日常生活信息交流在艺术上的表现，体现了苗族民歌在调式运用上的特点。

（3）歌曲的音调运动。整个旋律由徵、羽、宫、角四音构成，在音调的运用上具有简略化的民族音调特点。A段旋律从徵音开始跳进到宫音做长音延伸，形象地为我们展示了高高苗岭的雄姿。第六小节在角音和徵音上所做的延长与上滑音处理又将苗族"飞歌"那种沿着山势向上飞升的特点展露无遗，并在第九小节以角音的下滑处理自然地回到徵音，最后在自由延长的宫音上结束A段。B段从徵音开始做徵音、角音、羽音和宫音的五度内循环运动，B段一、二乐句的音调安排合理地与舞蹈性节拍融合，为我们营造了一幅欢快、热烈的生活场景。从中我们能感受到在

灿烂阳光普照下载歌载舞的人群那充满幸福的脸庞,以及节日盛装上银色饰品反射阳光所形成的闪烁波光,如人们美好心灵的写照。通过调式的牵引,旋律在 B 段第三乐句用了一个上行八度的大跳处理,将欢乐歌唱的心情引向高潮尽情地予以表达。歌曲在向下做小三度回落时,通过渐慢的处理,将旋律上行至 g^2 音做长音延伸,为我们充分展现了对美丽好家乡的赞美和拥有这样美丽家园的豪迈感。最后旋律在发自肺腑的赞叹中以悠长的徵音结束全曲。这首歌曲的旋律不仅旋律起伏较大,而且在角音与徵音上富有"飞歌"特点的行腔处理,更加突出了这首歌曲的地域性与民族性,较好地刻画了生长在苗岭山寨、清水江畔的苗族人民的生活状态与性格特征,也道出了他们对和谐生活的追求和对那片生活热土的赞美。

 对少数民族音调歌曲的分析能让我们从一个侧面对这个民族的音乐文化有大致了解,从中我们能感受到千百年来这些少数民族人民在生存、发展方面的不懈努力,他们对养育自己的一方水土的依恋和赞美,歌曲中处处体现出少数民族人民善良、勤劳、淳朴的特质,让我们时时为中华大家庭中有这样优秀的兄弟姐妹而自豪,也激发出我们对维护中华大家庭荣誉的使命感。我们在赞美这些优秀的民族音乐的时候,也为我们国家拥有深厚的民族音乐积淀和肥沃的民族音乐土壤而自豪。生活在这样具有丰富民族意韵的国度里,我们对这块神奇的土地有着发自内心的依恋与自豪感。对民族音乐的研究与分析将为我们的创作开掘取之不尽、用之不竭的艺术资源。在少数民族大家庭中,佤族是一个生活在我国云南省西南部的少数民族,他们世代与大山为伴,依托大山休养生息,因此大山便已内化成他们勤劳善良、坚毅勇敢的性格写照。在长期的生产劳动中,佤族人民与自然和谐地共存,他们尽情享受高原阳光的照耀与温暖,用辛勤的劳动创建了属于自己的幸福家园。他们用灿烂的微笑向世人展示了自己的热情与朴实,也用奔放的歌舞表达出内心的自豪与热情。在他们的音乐中我们能感受到那高原圣洁阳光的流淌,也能感受到他们珍爱生活、感恩阳光所流露出的炽热情感。下面这首《阿佤人民唱新歌》(见谱例4-5)就是一首为我们充分展示用民族音调创编并体现佤族人民丰收庆典喜悦心情的歌曲。它较好地呈现了民族音调与现代生活场景的结合,是"艺术源于生活,服务于生活"理论的有益尝试与拓展。

阿佤人民唱新歌

杨正仁　词曲
集　体　改词

谱例 4-5

歌曲分析如下。

（1）曲式结构方面。这是一首特殊的单二段结构的歌曲。前面主题句为第一乐段（第一至第六小节），它由六小节长度的特殊乐段构成，第二句由四小节（第七至第十小节）构成，第三句由四小节（第十一至第十四小节）构成，第四句由七小节（第十五至第二十一小节）构成，因此这首歌曲的句子关系为 6＋4＋4＋7 小节。歌曲的结构比较有特点，第一至第六小节为第一乐段，这一乐段和第二乐段之间完全不具有表相对应性的二段体特征。在句长上第一乐段与第二乐段在表象上明显不具有平衡对应性的乐段特征，由两个句长不对称的乐段构成。A段（第一至第六小节）是由一个特殊性的一句体（又称单句体）乐段构成，乐段中三个乐节性短句的有机地组合体现了音调组织构成鲜明的收拢性和稳定性的性质，使前六小节自然地形成一个特殊性的乐段。第七小节后为B段，B段本身属于一个非方整性的乐段，由三句体构成。在结构上它打破了一般句式的对称与平衡，形成了 4＋4＋7 的长短性句式结构。这也是该曲在句式结构方面的一大特点。

（2）调式调性方面。这是一首升f羽五声调式的旋律，充分体现了歌曲的民族调式特征。简略的五声性运动与组合体现了旋律的简朴并透视了旋律调式运动所带来的细腻的音调变化，由此彰显了佤族人民简单的生活状态和丰富的精神追求。

（3）节奏与音调方面。从第一乐段来看，旋律的节奏非常具有动感，通过每一小节的节奏变化和对比，把佤族山寨丰收喜庆的热闹场面展露无遗，其紧凑型的一拍四音节奏的运用对前后节奏的变化起到了很好的牵引作用。B段部分的节奏通过第七、第八小节与第九、第十小节的节奏重复，以及第十一、第十二小节与第十三、第十四小节的节奏重复将热闹非凡的喜庆场面进行了定格处理并且极大地加强了它与第一乐段的节奏对比，也让我们"闻其声如见其景"，沉醉在这种欢乐、欢快、热烈、幸福的场景中。从音调的运动上来看，旋律始终在朴素的五声羽调式中延伸、变化，虽然歌曲中每一个乐句的结音都停留在羽主音上，似乎带来了音高运动方向上的单一和停滞，但由于句式结构在乐句内部乐节长短变化和句式非对称关系的有机组合，使得整首歌曲获得了不因各乐句结音的单一而造成的停滞感。由于这种乐句的非对称性安排反而使音乐变得更加活跃与动态十足，加强了歌曲结构的内涵。因此，这首歌曲以音调的相对静态与乐句结构内部的活力安排形成了一种美妙的平衡，也构成了这首歌曲的一大特点。可见，运用民族调式进行歌曲创作在处理音调的朴素性和发展的单一性方面可以在结构的动态组合中得到补偿与平衡。这种结构动态的组合，较为有效地对音调的单一进行了补充，从而丰富了旋律的表现力，展示了歌曲的表现意图，这也是分析这首歌曲给我们的一种启示。

这首歌曲创作于20世纪60年代初，在那个特定的时代，广大劳动人民刚从灾难深重的旧中国扬眉吐气地翻身做了主人，新旧社会的对比无时不在拨动着人们的心弦，于是，各行各业的人们都在各自的领域用发自内心的努力表达着对领袖与社

会的赞美。当时，一批音乐工作者在这种热潮的影响与内心纯洁音乐表达意愿的驱使下，来到基层，深入劳动者的田间地头广泛收集音乐素材，用朴素的民族音调抒发自己的心声。这一时期因此产生了大量讴歌时代、歌颂领袖的歌曲。我们从歌曲的本体去揭示音乐产生的过程，因为它不仅凝聚了词曲作者的辛勤汗水和创作智慧，也是中国音乐工作者开拓民族化音乐创作之路的结晶与见证。《阿佤人民唱新歌》这首歌曲字里行间所表达的思想感情是真实的、朴素的，是有真情实感的，用今天的道德观和价值观来审视，我们应把歌曲中那种朴素的思想情结转化为感激之情和感恩之心，随时代的脉搏而跳动，与祖国的荣辱而共生。

　　分析、挖掘和运用民族音乐的素材，拓宽音乐创作的视野，这是每一位作曲者应该坚持的方向。我们赖以生长的祖国幅员辽阔，民族众多，为我们提供了丰富的艺术创作的养分。我们扎根于民族音乐的土壤，既能增强对本民族的尊重和了解，也可以用最具有本民族特色的方式对祖国母亲进行颂扬。母亲的伟大，在于她的无私奉献与付出，在于她对儿女的悉心照顾和关怀。因此，当母亲的尊严和安全受到威胁的时候，作为儿女应义无反顾地用毕生心血予以捍卫，这应该是作为祖国母亲的儿女的我们应有的爱国之情。中华民族在漫长的岁月中，曾经经历过许多生死攸关的时刻，而在每一个关键时刻挺身而出、捍卫祖国母亲尊严的人则被大家视为英雄，并被人们利用各种艺术形式广为传诵。因此，用歌唱的方式对那些为保卫祖国安全、捍卫祖国尊严而抛洒满腔热血的英雄儿女进行宣传，是对国家危亡之际挺身而出的英雄行为的充分肯定。用民族音乐的音调来谱写歌曲，颂扬英雄人物，进行英雄人物的宣传，不仅是对英雄的一种纪念与祭奠，也是弘扬中华民族英雄儿女壮怀激烈、保家卫国精神的有益举措。这是一种正能量的传播，对歌曲在广泛传唱中凝聚人心、坚定信念具有十分重要的现实意义。英雄来自民间，产生于普通民众，可以被看成是广大爱国民众的一种代表或者缩影；另外，英雄的行为不仅是对祖国母亲的维护，也是对中华民族勇敢无畏精神的发扬光大。用民族音乐的素材进行英雄形象的塑造能让人产生亲切感和认同感，在传唱过程中能引起人们的强烈的共鸣，在潜移默化中使人将英雄的爱国主义行为自觉地转化为自身学习的榜样和报效祖国的理想。《英雄的赞歌》（该歌曲节选见谱例4-6）就是这类歌曲的典范之作。

英雄的赞歌

公木 词
刘炽 曲

谱例 4-6

歌曲分析如下。

（1）曲式结构方面。这是一首由两个乐段构成的单二部结构的歌曲，A段由第一至第十二小节构成，B段由第十三至第二十二小节构成。A段是一个多句体的乐段结构，内含五个乐句，形成了2+2+2+2+4小节的乐句排列，这充分体现了乐段内乐句之间发展变化的丰富性。根据歌曲四四拍复拍子的形态分析，这首歌曲的乐句基本上是以两小节为单元形成的乐句之间的转换，这样的转换避免了因为复拍子的属性而带来的冗长感，较好地保留了旋律舒展、大气、优美的特点。B段由两个各为五小节的较长句式构成。其中，每句内含两个乐节性短句，第一句由三小节加两小节构成，而第二句则由两小节加三小节构成，两句之间形成了一种对折式的乐节性结构的铺设，非常富有特点，这样的句式安排使得歌曲中叙事性的表述具有了音乐意义上的逻辑层次。从第一句句式上的前长后短与第二句句式上的前短后长安排来看，通过这种富有对比的乐节性短句的组合，使音乐的表达更具丰富性和鲜明性，从而也让英雄的形象栩栩如生地得以展现，也让了解英雄形象的人们心潮起伏、沉浸其中，达到与音乐同呼吸、共歌唱的创作目的。

（2）调式、调性方面。A段旋律为B徵五声性六声调式（加变宫），该段通过在徵调式上的音乐进行与陈述，为我们展现了A段较为抒情的音乐设置目的，徵调式与浅唱低吟的旋律配合体现了歌曲鲜明的五声音调特征，为我们刻画了一个值得崇敬的英雄人物，也身临其境般地把我们带进了音乐的意境中。A段主题进入的第一、第二小节充分体现出在五声调式中呈现出的较为空阔的旋伏，使旋律显得舒展而大气。B段为E宫五声性六声调式（加变宫）。旋律在宫调式上的陈述有效地对歌词的渲染给予了肯定和帮助。由于有了A段徵调式的铺垫，B段的调式稳定感得到极大的加强，其音乐的陈述与歌词的结合显得更为贴切和完美。最后，旋律以宫主音与A段的徵音配合形成了调式呼应和调式平衡，产生了稳定的收缩感并结束全曲。

（3）节奏与音调方面。旋律在节奏方面的运用可谓匠心独运，A段旋律运用了较多长短型与均分型节奏来刻画人物与渲染场景。第一小节附点音符运用所产生的顿挫感一下就将我们带到了硝烟弥漫的战争现场；而第二小节一、二拍节奏的对置使用立刻将歌曲所要歌颂的英雄清晰地呈现出来，随着后面小节长短型节奏的继续运用，英雄的形象越来越清晰。这时候，歌曲表达所要达到的最佳境界便产生了，那就是听众进入了音乐中与英雄人物融为一体，同呼吸、共命运。这个时候的听众已经不自觉地完成了角色的转换，其灵魂深处的英雄感和爱国情结在音乐的调动中潜移默化地得以升华，而这样的结果就使得节奏在歌曲歌颂、赞美英雄的过程中很好地起到了骨骼的支撑作用，对英雄人物的宣传有力地作了诠释，让旋律与歌词的配合相得益彰，也极大地肯定和保证了歌曲的艺术效果。另外，A段旋律中长短型与均分型节奏的使用也与歌曲叙述时的语气感是相吻合的，这样的节奏安排既有娓

娓道来之感，也有跌宕起伏之势，符合语言表述的规律。可见，A段音乐中节奏的对比组合不仅使歌曲的叙述性得到一种艺术性的加强，也对人物的刻画产生了积极的作用，使得音乐的陈述自然、流畅，引人入胜。B段音乐的节奏特点在于均分型节奏、切分节奏与舒缓型节奏的综合运用，这在加强语气渲染方面收到了良好的艺术效果。B段第一乐句中两个乐节性短句均采用弱起的均分节奏，这样的节奏安排把歌曲自问自答的语句层次作了分层递进处理，并将歌曲的情绪保持在崇敬与激昂中，尤其是第二句两个乐节性短句后半拍弱起均分节奏的运用，将这种问答式的语句情绪引向了极致。这样的节奏处理不仅将英雄的那种毫不畏惧、义无反顾的大无畏气概充分地加以渲染，也让我们体会到了歌曲中"胜利来之不易，后辈自当珍惜"的宣传主旨，更激起了我们"为了祖国尊严，甘洒青春热血"的满腔豪情。可以说，A、B两段在节奏的选用方面充分体现了丰富性和对比性，旋律中长短型节奏、均分型节奏以及切分型节奏的律动组合为音乐在整体上符合逻辑的形成，提供了丰富而饱满的情感表达方面所需要的节奏基础。音调方面，旋律采用了五声性调式典型的三音列进行，突出了歌曲的民族调式特征。A段的音域为两个八度，旋律从中音区的B徵音开始进入，同音反复后下行小三度随即往上作小六度跳进。这样的旋律跃升配合歌词立刻为我们呈现了枪林弹雨、硝烟弥漫的战斗场面，也体现了叙述者溢于言表的激动心情。旋律随后以三个三音列的折转下行止于低音B徵音，以十一度的旋律跨越体现了心潮澎湃的歌颂欲望。第二句以五度内的音调处理将前面激动的心情稍作平伏，实现了与歌词叙述性语调的融合，也为后续乐句情感的上扬作了音调上的合理铺垫。旋律从第三句开始在中高音区陈述，不仅表现了对英雄的敬仰，也表现了对这种可歌可泣的英雄人物的高度肯定，这是中华民族抑恶扬善价值观的具体表现。因此旋律第四句在高音升g^2上的运用，可视为是将对英雄的热爱与赞美在情感表达上的尽情表现。A段旋律通过在两个八度内的陈述，其最高音与最低音之间的音域为各句的音高运动提供了较为丰富的旋律运行空间，使得各句之间的音乐线条起伏错落有致，各句的音高运动方向和落音点也显得较为多样而丰富，充分呈现出乐段内各句结构层次的清晰与多样。旋律开始第一、第二小节音域跨度达到十二度，就有效地营造出了一种紧张、跌宕的场景，起到了动人心魄的艺术效果。B段旋律从中音区的升g^1音迅速上行至e^2音，突出体现了情感上扬的需要，这一句中十度的音域跨度，再次呈现了对英雄怀念的激动心情。在旋律的回旋跳进中歌曲的情感被引入高潮，以辉煌的高音e^2结束全曲。B段的最低音与最高音的音域也达到了十二度，可见，这样的音调安排是为了使英雄的形象更加突出，而高音点的设置也是对英雄由衷的一种赞美和肯定，其自问自答的语句安排也强化了音乐表达的艺术效果，让歌曲感人至深，经久不忘。

六十多年前那场战争的硝烟已然散尽，曾经阴霾的天空也早已沐浴在和平的阳光下，我们无意对当年的那场战争进行任何历史学意义和战争史意义上的评说，而

只想通过对音乐本体的分析来发现音乐的爱国主义教化意义。歌曲作为音乐的一种体裁,其直接、直观的宣教性和易记、易懂的传播性具有不可替代的作用。一个民族要想立于世界民族之林,没有强烈的自尊、自强和集体主义精神是不可想象的,而一个缺乏民族精神和祖国荣耀感的民族也最终会被历史淘汰。用富有爱国激情的歌曲来提升我们的精神面貌,凝聚我们的民族力量,彰显我们的民族自豪感;用歌声去传达对和平的美好期盼,展现我们维护和平的坚定信心和决心,这才是我们分析、借鉴、创作这类歌曲的目的和意义所在。

在对爱国主义歌曲进行分析时我们还看到,有一类歌曲是词曲作者借歌曲中主人翁的视角去观察事物,是以景抒情的优秀作品。这样的作品深深烙上了作者所处时代的痕迹,以及作者内心深处强烈的音乐诉求和创作渴望。"儿不嫌家贫"的中华美德是每一位有骨气的中华儿女身上最直接的表现,就是当祖国蒙难之时能不离不弃的忠实守候,不因暂时的委屈而懊恼沮丧,也不因一时的迷茫而颓废消沉,应该是坚定地与祖国母亲一起扫除尘霾、探索前路,共创美好未来。《打起手鼓唱起歌》(该曲节选见谱例 4-7)就是这一时期这类歌曲的代表。

《打起手鼓唱起歌》节选

韩 伟 词
施光南 曲

谱例 4-7

歌曲分析如下。

(1) 曲式结构方面。这是一首带副歌的单二段曲式的歌曲,第一段由第一至第十五小节构成,即由三段歌词构成的分节歌部分为 A 段。第二段由第十六至第二十五小节构成,即三次重复的副歌部分为 B 段。A 段由四个乐句构成,第一句为第一

至第四小节,第二句为第五至第八小节,第三句为第九至第十二小节,第四句为第十三至第十五小节。A段的四个乐句形成了4+4+4+3小节的长度排列。A段的结构整体上呈现出平衡性,但为了打破这样一种平衡性带来的音乐惯性,曲作者巧妙地在第四句的句长上作了变化,用了一个三小节的乐句来与前面的四小节乐句形成了鲜明的对比,这样的乐句变化使得前三句较有规律的乐句排列因为第四句的出现而富有了紧凑感,音乐结构的安排也因为主观的设置而呈现出客观的对比与新奇,很有特点。B段副歌部分由两个乐句构成,第一乐句为第十六至第十九小节,第二乐句为第二十至第二十五小节,B段的两个乐句形成了4+5小节的短长型乐句排列。这样的排列是A段乐句设置主观行为的一种延伸表达,它使得A、B两段在结构上既相互联系又相互独立,自成一体又融为一体,合乎意愿地形成了歌曲的整体构架,这也是这首歌曲在结构安排上的独到之处。

(2)调式调性方面。这首歌曲的调性比较统一,属于E自然大调式。这样的调性安排我们认为曲作者是有一定考量的,因为歌曲是通过一位新疆牧民的视角来表现边疆人民对新生活的赞美和乐观的生活态度,所以调性的选择就具有了一定的地域性特点。由于新疆地域辽阔,与俄罗斯、吉尔吉斯斯坦等国接壤,人民之间在长期的生活与交往中从文化到习俗相互影响与渗透,于是在新疆民族音乐中不可避免地产生了西方大小调式的音乐,而大调式又具有调式色彩相对明亮的特点,用它来谱写边疆灿烂的阳光、盛开的鲜花、肥壮的牛羊以及丰收的景象,体现了作曲家在调式运用上的有的放矢。

(3)节奏、节拍与音调方面。从节奏层面来看,这首歌曲在情绪上体现的是欢快与活泼,因此具有节奏律动单元循环的特点。A段的四个乐句在句首均采用了同一种弱起节奏与均分型、紧凑型节奏的组合,不仅结合了手鼓演奏的节奏特点,也将热情洋溢的牧民打起手鼓纵情歌唱的画面展露无遗。A段中附点八分音符的运用使节奏既对比又统一,恰如其分地体现了游牧民族的生活特点。这首歌曲体现了欢快旋律的共通性,其节奏较为紧凑,速率也相对较快。通过这样的节奏安排,我们仿佛看到了蓝天白云映衬下的天山敞开了宽阔的胸怀,接纳着欢乐牧民喜悦的鼓点和嘹亮的歌声;看到了雪水流淌,庄稼茁壮,牛羊满山冈的丰收景象,感受到了音乐带给我们的异域风情和曲作者对祖国大好山河的挚爱之心。B段节奏的特点:一是体现在附点四分音符的使用上,这一较长音值的出现将A段紧凑、较快的节奏作了舒展的处理,使两段节奏的衔接有了一个缓冲的区间,同时有机地集合了随后出现的富有舞蹈性的节奏,也与A段之间形成了节奏律动和段落上的对比;二是B段采用了节拍单元循环的节奏来表达欢快、热烈的情绪,形象地展现了载歌载舞的欢乐场面,也使"打起手鼓"这一主题在强有力的鼓点节奏中得到进一步的加强。从节拍层面来看,这首歌曲运用了混合拍子,体现出节拍关系上的交替与变化,为歌曲注入了较大的动力,也将新疆各兄弟民族豪放不羁的性格特点表现了出来。在音

调方面，歌曲的旋律表征是以较多的较为平缓的同音重复关系与级进性折转来构成了音乐的线条，使旋律的进行与歌词生活化的语言相吻合，带来了歌曲传唱的音调逻辑思维与群体认同感。为了避免相对平和接近生活的旋律铺设带来的音乐的平淡，歌曲在节拍、节奏上的变化与组合有效地阻止了这一情况的发生，将音乐完全引入了作曲家的创作意图，使旋律可能出现的平淡和乏味在节奏的变换和节拍的交换中得到提升，这也是这首歌曲的特点与久唱不衰的原因。这首歌曲在创作方面带给了我们许多思考，也让每一位音乐工作者对自己的责任和义务有了更深层次的认识，明确了我们在树立社会主义荣辱观方面的贡献与追求，也让我们理解了用独特的视角和贴近民众生活的创作态度去为人民而歌、为祖国而歌的意义。

因为我们赖以生长的这片热土需要每一位儿女辛勤耕耘、携手维护，需要我们在不同的领域为她倾情奉献，用音乐去发现美、歌唱美，去激发我们的民族自豪感，这既是分析这首歌曲的目的，更是实现音乐创作"中国梦"的必由之路。

以上歌曲的分析无法穷尽民歌风格的歌曲，在民歌这一浩瀚艺术海洋中所跃起的每一朵浪花都能让我们感受到其中独特的创作构想和精妙的作曲技巧，本节窥斑见豹的分析是我们真诚的内心思考，其粗浅的笔触如能带来抛砖引玉的效果是我们良好的祈愿，因为很难想象一个心中没有祖国、没有人民、没有爱、没有感恩之情的个体会理解"爱国主义"这个词语的含义，而一个不能理解爱国主义内涵的人在音乐的表达上一定是空虚、乏味并与社会的需求背道而驰的。新的时代在呼唤和召唤着富有时代气息的音乐作品，我们当为之不懈努力。

第三节 艺术歌曲分析

19世纪末期的维新变法运动催生了中国新式学堂唱歌课的诞生，而"五四"新文化运动的推进，使得艺术歌曲这一特定体裁在中国早期音乐先驱们的实践中开创了创作的先河，使课堂歌唱摆脱了填词歌唱的桎梏，展现了中国艺术歌曲创作的一缕曙光。在时光的推移中，艺术歌曲的创作在几代音乐人的努力下在中国各个不同的时期都留下了叹为观止的歌曲珍品。徜徉于这些作品中，我们感受到了这些作曲家在运用西方作曲技法创作中国艺术歌曲方面的不懈努力。这些乐思奇巧、手法严谨、引人入胜的作品不仅为我们展示了这些作曲家良好的作曲修为，也为我们揭示了他们较为深厚的传统文化底蕴和对待音乐创作的严肃的态度与锲而不舍的进取精神。学习与传承这种创作之风是本节分析这类歌曲的目的之一。艺术歌曲的特点决定了这类歌曲的创作不是随意、随便和无病呻吟之作，尤其是要在严格的作曲技法的统领下集合中国诗词歌赋的特点进行创作，其难度是可想而知的。因此，分析这类歌曲有助于我们了解作曲家的创作思维，借鉴他们的创作手法，变直接经验为间接经验，拓展与丰富音乐创作，最终促进音乐事业的繁荣与发展，这是本节的目的

之二。在大量的艺术歌曲中,作曲家们用火热的激情和丰富多变的旋律表达了对自然、人生、社会、公众人物的主观情结,用毫不吝啬的音乐语言表达了自己的爱国情怀,表现了"人"这一社会学意义的个体在特定历史阶段的人文价值追求。于音乐的字里行间去揭示作曲家的创作意愿和音乐本体的美学意义,是本节的目的之三。中华民族是勤劳善良的民族,我们从民谣体歌曲和民歌风格歌曲的分析中不难看出这个民族对待生活的态度和追求生存空间的顽强意志,当拿破仑誉之的"睡狮"在创痛中觉醒之际,这个民族对待外来文化的解构力与包容心便随着中外文化的碰撞而波澜起伏,从音乐的角度去观察一个民族的道德观和价值观应该不失为一个较好的途径。我们从音乐中所感悟的不因循守旧的观念,以及在音乐创作中植入鲜活的先进作曲理念等信息有助于加强我们的民族自豪感和民族自尊心。对"拿来主义"的认识与批判已经在多年的中国化音乐实践中打上了深深的民族烙印,艺术歌曲环节的创作实践用现实证明了中国音乐人的音乐价值取向。他们包含精妙创作手法的杰作无疑被视为中西方音乐文化完美的结合,也应被视为中国音乐人立足民族音乐土壤,寻求中国化音乐创新发展的大胆实践,是应该受到人们崇敬的。从艺术歌曲的创作环境与创作空间来看,这些歌曲都带有一定的时代特征,反映了作曲家内心真实的情感,这种情感状态下流淌的音符在那些特定的年代振聋发聩,让人热血沸腾,起到了凝聚人心、催人奋进的积极宣传效果。音乐成为这一时期人们表达思想情感的共同语言,拉近了人与人之间的距离,尤其是当国难当头,"华北之大,已经安放不得一张平静的课桌了"之际,抵御外侮、救亡图存的信念就在这类艺术歌曲的感召下形成了"还我河山"的共识,激励着人们赴汤蹈火、前赴后继的抗争。《热血歌》(该曲节选见谱例 4-8)就是这一时期经典的艺术歌曲。

《热血歌》节选

吴宗海 词
黄 自 曲

谱例 4-8

谱例 4-8（续）

歌曲分析如下。

（1）曲式结构方面。这首歌曲为单二部曲式结构，A 段由第一至第六小节构成，B 段由第七至第十四小节构成。A 段本身是一个由六小节构成的句式乐段，属于一个非常规性的乐段结构。通常情况下，常规性乐段由四小节或者八小节构成，其乐段内部具有可分乐句的特点，但我们通过对这首歌曲 A 段部分的分析看出，其乐段内部具有不可分句的表征，因为它采用了乐思的动机性形态变化重复循环的方式来建构 A 段的结构，形成了此段一气呵成、连绵不断的进行效果。A 段非常规性乐句的铺设源于歌词的需要，歌词将同仇敌忾的热血沸腾比喻成大海翻滚的波涛和红如旭日的熊熊烈焰，因此，要将民众高涨的抗日情绪调动和反映出来，旋律的连贯性就应像歌词的描述一样汹涌澎湃、绵延不绝，达到歌词与旋律的高度融合。由此可见，A 段作为特殊乐段来设置就体现了作曲家的创作智慧。B 段是一个两句体的方整性乐段结构，第七至第十小节为第一句，第十一至第十四小节为第二句，两个乐句以相对平行的形态构成了 B 段的乐段表征。B 段本身的结构创设使它形成了与 A 段在结构动力上因不同结构特征而产生的一种深层次的结构平衡。通过两段的对比我们发现，A 段作为一个非常规性的特殊乐段，其结构的动力性较强，而 B 段的方整性乐段结构因其结构性较为平衡，所以其结构动力性较弱。A、B 两段在结构动力上的互补有效地均衡了两种特质的乐段在结构上的平衡，这样的乐段铺设使歌词描述的国难当头、四万万同胞奋勇争先、洗雪耻辱的渴望犹如江里的浪、海里的波涛一般汹涌澎湃不可遏止的情景得到了很好的展现，取得了万众一心保卫家园的艺术号召效果，充分体现了这首歌曲在乐段结构安排上的匠心独运。

（2）主题乐思发展手法。旋律在 C 自然大调式上陈述，音调从低沉的中央 C 展开，第二、三、四小节通过对第一小节的自由模进让旋律获得了连绵不断的上行运动张力，使歌词中抗日怒火的升腾通过旋律运动得到有效的举升，其艺术效果得以最大化地展现。A 段六小节从 c^1 音起至 c^1 音止，在第三小节音级迅速拉升至 e^2 音，

以十度的空间表现了民众高涨的抗日情绪。进入B段，旋律在第七、八小节采用了严格模进的手法，与A段实现了对比与照应，随即运用变化与对比的手法将旋律引向高潮结束。B段旋律大量采用级进的方式与歌词的语调相配合，起到了逐渐推动情绪、坚定昂扬斗志的歌唱效果，整个旋律运动特征十分鲜明，呈现了一种运动张力不断累积的旋律发展层递，体现了艺术歌曲歌词与旋律完美结合的特点。

（3）节奏与节拍特点。歌曲大量采用长、短型附点节奏的组合来表现旋律，充分体现了热血沸腾、铿锵有力的情绪要求，助推了歌词慷慨激昂的表达。旋律在第六小节第四拍八分音符三连音的运用，不仅使A、B两段的连接自然而流畅，更使得A段连续的附点节奏的进行在这里得到了缓冲与对比，为B段节奏的重复与变化作了逻辑意义上的安排。整首歌曲节奏明快、坚定有力，具有队列行进之感，突出体现了民族危亡之际的反抗浪潮势不可挡和将侵入者赶出去的坚定信念。旋律用四四拍复拍子写成，使整个歌曲具有了舒展、雄壮的特点，尤其是与附点节奏的配合运用，让我们仿佛看到了浩浩荡荡的抗日队伍整齐步伐奔向抗日前线的壮阔场面，将复拍子的拍子属性表现到了极致。

这首歌曲充分体现了作曲家深厚的作曲修为和严谨的作曲思考，其质朴的旋法对于我们创作群众性的爱国主义歌曲具有典范式的借鉴价值，而词曲作者炽烈的爱国情怀也为我们树起了一面爱国旗帜，引领担当维护国家利益和保卫神圣领土的创作之责，踏着这些先辈们的脚印，在歌曲创作的领域潜心思索、热情创作，用音符表达我们心中的爱，用旋律叙述对祖国的情，在歌声中去实现中华复兴的梦想。

20世纪30年代的中国满目疮痍、民不聊生，在日寇的兽行与淫威下，广大民众背井离乡、四散逃亡，饥寒交迫的生活让民众无时无刻不在思念家乡的情感中煎熬，"举头望明月，低头思故乡"的感受深入骨髓、痛彻心扉。月儿还是那弯月儿，但故乡却只能在梦中相望，想着家乡山水的情，思念父母养育的恩，那种盼望回到故乡热土，见上年事已高的双亲的强烈思乡之情在每一个流亡者心中满溢。他们由于环境所迫，孑然一身地四处漂泊，如浮萍般根无系处，于是在月圆之夜对着天上的明月用歌声寄托自己的思乡之情，潸然泪下，这样的情景就成了那一时期背井离乡、逃离战火的游子们内心情感的真实写照。用艺术歌曲的形式来表达强烈的思乡情感，揭示内心细腻的情感活动，由戴天道作词、夏之秋作曲的《思乡曲》（该曲节选见谱例4-9）无疑是这类歌曲的经典之作。这首歌曲体现了艺术歌曲侧重表现人的内心世界，曲调表现力强，表现手段以及作曲技法严谨规范，具有严密逻辑性等特点，为我们展示了艺术歌曲在刻画人物内心复杂情感方面的独到之处。尤其是作曲家运用严格的西洋作曲技法来表现中国人的内心世界，在与中国民族音调的结合方面为我们提供了新颖别致的创作理念。这就让我们不难理解为什么这首歌曲一经刊出便引来好评，一经播出便引起无数听众的共鸣。在那个时代，灾难深重的祖国因为贫弱而饱受欺凌、任人宰割，受尽压迫的人们怀着满腔悲愤流亡异乡，他们的

思乡之情是那么的悲切和强烈,他们对侵略者的仇恨是那么的刻骨铭心,在思乡之情和满腔仇恨的驱使下,人们自然地聚集在抗日的旗帜下为领土的完整和国家的尊严振臂高呼,不惜用热血和生命去捍卫自己的国土,去夺回失去的家园。这样的行为不仅彰显了中华民族爱憎分明的个性,突出了中华民族威武不屈的气节,也为我们在和平时期居安思危、治国图强点燃了一盏指路的明灯,我们热爱和平,我们珍爱生活,我们愿用手中的笔谱写更多歌唱世界和平的艺术歌曲,祈愿和平长存于世界的每个角落,祈愿各民族的人们能够在自己的家园宁静幸福地生活。

《思乡曲》节选

戴天道 词
夏之秋 曲

谱例 4-9

歌曲分析如下。

(1)歌曲的曲式结构。这首歌曲为 A+B+A 带再现的单三部曲式结构。三段式是音乐作品中最为常见的曲式之一,是一种重要的基础曲式类型,歌曲采用这样的曲式来创设体现了作曲家对西洋作曲技法的理解与掌握。第一至第八小节为 A 段,这一呈示性的段落采用了平行乐段的结构来进行铺设。于四小节间奏后的第十三至第二十小节这一重复平行乐段的设置,对主题的陈述起到了进一步加深印象的作用,这样的乐段设置既是曲式结构的逻辑使然,也是作曲家音乐表达的智慧选择,值得借鉴。B 段从第二十五小节开始至第三十二小节结束。这是一个引申型的乐段,

这一乐段在 A 段的主题材料上作了一些变化和调性对比，以音级与调性的相对不稳定性构成了 B 段的音乐陈述中间性特征。第三十三至第四十四小节为再现部分，这一部分采用了完全重复的再现方式实现了 A 段主题的回归，也构成了对主题的进一步加强与再认知，完美地实现了对全曲的概括与总结。

（2）主题乐思发展手法。A 段的旋律采用了变化与对比的方式来进行，首先，A 段在 E 调上陈述，音乐主题以附点四分音符的时长从调式三音上进入，配合四四拍复拍子的运用，把我们带入了空旷寂寞的异乡之地。随着旋律的展开，在旋律二、三度关系的变化发展中，二分音符与全音符的运用刻画了身在异乡为异客的主人翁心境像天上的月亮一样，心潮起伏、思乡情切，但一切又是那么的无奈。A 段中的两个乐句通过节奏上的时长变化，对比出了静谧之夜主人翁随月亮起伏的思乡之情，通过徐缓的音乐进行表现了心情的压抑感，随即在节奏的压缩与变化中将思念故乡的情感强烈地表现了出来。最后旋律采用单一调性收拢结束 A 段。进入重复乐段旋律后，A 段采用完全重复的发展手法将主题乐思进一步加强，也将歌曲所要表达的对家乡父老的思念和对强盗入侵的愤怒做了进一步的刻画。B 段在 C 调上陈述，旋律的发展采用了变化重复的手法进行，两段之间形成了三度的色彩性转换，这样的调性转换突破了一般古典艺术歌曲的功能性调性布局。两段的主音也以三度关系形成了三度调主音关系转换，形成了较为鲜明的调式色彩对比。B 段在 C 调上的发展不仅产生了调性的新颖感，也使音乐的情绪铺设更加急切，赶走侵略者，打回老家去的愿望更加强烈。B 段继续采用单一调性收拢性结束，与 A 段形成了很好的对应关系。两段的主音结束安排表达了一种坚定的信念，给予我们在歌曲创作方面有益的启迪。

（3）调式调性方面。作曲家虽然采用了西方带再现的结构布局和严格的和声手法，但调式形态却采用了五声性调式，调式风格具有较强的民族属性。令人称道的是在旋律的音调中包含着鲜明的五声性三音列结构组织，旋律的音级组织构建在五声性三音列形态中，通过这种形态的不断延展和叠变获得了旋律的发展和浓郁民族音调的展示。A 段旋律为 C 宫（加变宫）调式，主题音乐通过下行宫三音列和上行宫三音列奠定了宫调式的属性基础。旋律于大二度与小三度的组织进行中突出了民族调式的音调特征。这也为歌词中所要表达的寂寞感和思乡情提供了良好的音乐保证。B 段旋律为 C 宫（加变宫）调式，旋律从下行宫三音列开始陈述，沿袭了 A 段的调性布局，巩固并加强了宫调式的选择。B 段第二小节向上八度的跃升看似打破了民族调式音列的排列形态，实则起到了加强内心情绪的戏剧冲突，并以下行徵三音列的旋律进行合乎逻辑地将旋律实现延伸，这样的音调处理非常具有运用西洋作曲技法结合中国民族音调进行艺术歌曲创作的参考价值。《思乡曲》作为一首深情婉转的艺术歌曲不仅表现了人们迫于战火、流亡他乡的无奈，更表现了身在异乡、心系爹娘的渴望。歌曲在曲式安排、调性布局和旋法上的运用不仅使这首歌成为经典，

也让它成为西洋作曲技法与中国民族音调相结合的成功之作。从这首歌的诞生到现在已是半个多世纪，我们从中看到的思乡、爱家、孝敬父母的情感表达对于今天弘扬中华传统文化也具有非常鲜明的教育意义，同时我们也呼吁广大音乐工作者在这一题材上不懈努力，以高度的责任心和荣誉感来维系和歌颂中华民族的传统道德体系，这也是这首歌曲分析的意义所在。

我们伟大的祖国民族众多、幅员辽阔，生活其间我们安居乐业，在享受着祖国繁荣发展带来的安宁生活之时，各民族同胞应团结一心为祖国的强大和长治久安贡献自己的一份力量。我们像种子一样撒播在祖国的四面八方，但根却是永远驻扎在共和国的土壤之中。每一个个体是微小的，却是无法忽视的，因为每一个微小的个体都蕴含着蓬勃的生机和青春的力量，蕴含着未来光明的梦想。在阳光雨露的滋润下，种子可以发芽、生长、开花，装点祖国的大好山河，这是一颗种子对大地母亲的回报，也象征着每一位中华儿女对祖国母亲的拳拳之心。中华民族一步步走到今天确是来之不易，想当年，清政府的无能让我们在鸦片战争的炮火中国门洞开，丧权辱国，饱受列强欺凌；再后来，"九一八"的枪声震碎了我们亟盼和平安定生活的良好心愿，经年的征战和浴血奋斗，终于迎来了五星红旗在中华大地的高高飘扬。多少仁人志士为了这个目标倾心付出，多少铁血壮士为了这个目标前赴后继，他们用无悔的青春与热血奠定了今天的和平生活，换来了我们的民族安全和尊严。忆往昔，灾难深重的祖国让自己的儿女居无定所、背井离乡；看今朝，日益强大的祖国为我们创造了和睦安宁的生活环境，让我们自信、自豪地面对世界。和平环境下的生活需要我们牢记"忘记过去就意味着背叛"这句名言，凝聚每一位微小个体的能量来维护今天的安宁与安定。这样的行为既是对先辈们无私奉献精神的尊重与祭奠，也是对他们舍生取义、坚定无悔地追求治国复兴的肯定与歌颂。我们当以种子回馈大地母亲的精神来衡量自身、提醒自己，让祖国大地花团锦簇是每一位中华儿女义不容辞的责任与义务。正是在这样一种爱国主义原动力的驱使下，一批音乐人把对祖国的依恋和深情付诸笔端，以艺术歌曲的体裁创作了许多动听的歌曲，他们以种子对大地的眷恋来抒发自己对祖国母亲的依恋与感激之情，句句真挚、行行恳切，感染了每一位听众，引发了他们的情感共鸣。通过聆听和分析这些作品我们发现这类歌曲具有如下特点：（1）运用严格的西洋作曲技法创作，曲式结构严谨，与歌词的结合度较高；（2）主题乐思的发展自然、流畅且富有逻辑，旋律颇具感染力；（3）曲调委婉抒情，富于色彩变化，表现了词曲作者炽热而深邃的内心情感；（4）有的歌曲在调式与旋法方面结合了民族音调的元素，使歌曲具有了浓郁的民族音乐色彩，这不仅与我们传统的音乐听觉体验相契合，也使歌曲的情感共鸣度得到提升。对这些歌曲的研究与分析对于拓宽我们的创作视野是大有裨益的，如下面这首歌曲《啊！中国的土地》（该曲节选见谱例4-10）就较好地体现了以上特征。

《啊！中国的土地》节选

孙中明　词
陶思耀　曲

谱例 4-10

这首歌曲的曲式结构为 A＋B＋C 的平列性单三部曲式。A 段由从歌词进入的第一至第八小节构成，B 段由第九至第十六小节构成，C 段由第十七至第二十二小节构成。

（1）歌曲的曲式特征。旋律没有一个典型的在对比展开后的主题回归，第三段明显不构成第一段的再现，而是在既有主题下的继续衍变。三个乐段之间的主题形态均为非再现关系，显而易见，B、C 两段的主题与 A 段的主题是通过音调特征上的较为紧密的联系来照应的，段与段之间的主题对比度不高，旋律所呈现的更多的是一种延展递变的关系。因此 A、B、C 这样一种特殊的平列性曲式安排使歌词的情感表达张力得到了很大的提升，尤其是旋律通过在整体风格上的保持，使歌曲并不因为摒弃了常态的带再现三段式的设置而乐思紊乱，相反将歌词中"你属于我，我属于你"的那种对祖国母亲依恋、感激的情感强烈诉求层次分明、淋漓尽致地表达了出来。应该说这是艺术歌曲创作中极富个性的一种曲式构思，很有借鉴价值。

（2）节拍运用特点。歌曲在主题陈述过程中分别采用了四四拍、四二拍和四五拍的节拍组合，用节拍层次的丰富性保障了歌词中人们甘愿像"种子、百灵、杨柳、青松"那样报效祖国的强烈愿望和细腻的情感架构。旋律在发展中形成了单节拍与复节拍、混合节拍的交替，从而产生了因节拍的不同而形成的旋律句式长度的改变，带来了节拍律动改变前提下的一种特殊音乐效果，比如 A 段的第一、第二小节是在四四拍上陈述，到第三小节时交替到四二拍，结合歌词我们感受到了四四拍带来的委婉与深情，而"朝朝暮暮"一句在四二拍上的陈述则将前面舒展与委婉的情感表达转为了急切与热烈；另外 C 段第十八小节到第十九小节歌曲从四四拍到四五拍的交替，实现了对祖国辽阔大地的由衷赞美，以及作为这个大地上一颗种子的自豪感，如此安排让情感的表达在这里得到了最大的升华，这样的节拍设置不仅使旋律跌宕

起伏，也使得词曲实现了和谐与完美的结合。虽然歌曲在乐句的结构中体现的是以四小节为单位的常态句式结构，仿佛因结构的规整会使旋律的动力遭到削弱，但事实是由于句内节拍类型的交替与变化，使得乐句在时间性呈现上打破了一般常态性乐句的表相平衡感，这也是这首歌曲成为经典的独到之处。

（3）主题乐思的发展。整个旋律调性为F大调。A段旋律采用重复与变化的方式来发展旋律，两个乐句都在调式自然音中展开，第二句是将第一句的属音改变来予以变化重复，两句之间构成了重复性的乐段关系。A段是一个调式结构较为稳定的收拢性结构，在乐段的陈述类型上属于呈示性的乐段。B段在与A段乐思材料同源的基础上用变化对比的方法发展旋律，旋律的陈述具有中间性的特征，一方面它保持了与A段相同的乐思与调性，另一方面又采用新的音高与节奏材料来表达旋律，使A、B两段既统一又相对独立，在旋律的进行上呈现了鲜明的延展递变色彩。由于B段采用了新的主题材料，因此它具有了引申性乐段的特点，这样的设置不仅使旋律合乎逻辑地得以延伸，也为C段的出现作了极好的铺垫，同时也将歌词所要表达的对大地母亲的深情厚谊作了旋律诉说的情感渲染，充分体现了作曲家特定的艺术构思，具有为我所用的参考价值。C段作为平列性非再现乐段的设置，里面两个3＋3小节的乐节性短句通过与A、B两段的对比，显现了旋律较强的运动张力，在歌词"啊！中国的土地"感叹时，旋律也以八度的跳进达到了高潮，尤其是该段中节拍频繁的交替，助长了两个乐节性短句的运动张力，而最后两小节的铺设则是对A段呈示性主题的回归予以再认，可以说，C段作为一个特殊乐段的设置对整个曲式起到了照应与总结的作用，使整个旋律浑然一体、密不可分。

分析完歌曲我们看到，作曲家们对歌曲架构的精妙构思是令人赞叹的，他们发诸笔端的旋律因为是其心灵的真实写照而深深地打动了广大听众，那些源于心、依于思、寄于情、发于乐的独特情感宣泄，让这些歌曲能经受时间的考验，久唱不衰，具有了恒久的生命力。我们在欣赏这些歌曲的艺术魅力之际，一方面钦佩词曲作家深厚的文学底蕴、扎实的作曲理论以及对生活细致入微的观察能力，另一方面也对他们将对祖国母亲的热爱艺术化地倾情歌颂而感动。土地之于种子而言是其赖以生存的不二空间，离开土地的养育和支撑，种子将不复存在，因此将对祖国母亲的爱比作种子对土地的一往情深，这种朴素的思想感情自然地顺应了我们内心对祖国的默默眷恋，这样的感情没有山呼海啸的壮阔，也没有撕心裂肺的悲怆，它像涓涓细流一样带给我们感动，温柔、坚定地浸润着我们的心田，并用自然的比喻和情感流露让歌曲长存人们心间。我们在今天分析这首歌曲时还应考虑到另一层现实意义，那就是我们对脚下这块热土的爱护与捍卫，我们的记忆中应该保存着过去苦难岁月流离失所的惨痛印痕，还印刻着强盗们肆意践踏我们家园的残忍画面，这是历史的车辙，是不该被遗忘的血泪教训。中国土地上的种子已经在风雨中长成参天大树，挺直了脊梁的中华之龙已然撑起了祖国的天空，夯实了共和国的大

地，这片神圣的土地赋予了我们坚强的力量，我们则应用这样的力量去捍卫祖国的尊严，众志成城地守卫自己的家园。"落后就要挨打"这句话带给我们许多的思考，在先辈们抛头颅洒热血，前赴后继使中华民族屹立于世界民族之林的时候，我们就肩负起了振兴祖国、强我中华的守土之责。广大的音乐工作者应为了这个守国、强国之梦，自觉地用心中的旋律为祖国的广袤疆域和繁荣歌唱，用歌声传递正能量，凝聚爱国情热。

在赞美祖国、歌唱祖国的艺术歌曲中，有一类歌曲的词曲作者将祖国比作母亲，从儿女的角度抒发对母亲的眷恋和热爱，这种朴实的情感流露显现了作者的赤子之心，也把内心那种对母亲最原始、最纯真、最难以割舍的亲情用音乐的语言进行了表达。这些歌曲秉承了艺术歌曲的创作理念，以巧妙的艺术构思来安排歌曲的结构，以严谨的乐思将歌曲旋律与中国语言进行了完美的结合。这样的创作能引起我们情感的强烈共鸣，因为母亲对于我们来说是心中圣洁的依恋和不容伤害的至尊，是母亲的无私和辛勤哺育让我们健康地成长，是母亲的关怀备至和悉心呵护才有我们对幸福的感悟，母亲的伟大不仅在于"十月怀胎"的辛苦，更在于"一朝分娩"后养育之情的厚重。在人类繁衍生息的历史长河中，母爱的光辉生生不息、光照千秋，对母亲的热爱自然地渗透在我们的潜意识里，那种深入骨髓的对母亲尊严的维护也就构成了对"国家有难，匹夫有责"的责任与义务的深刻理解与认识。"言由心生"，每一首赞美母亲的歌曲又何尝不是词曲作家对母亲感恩之心的倾情表白呢？运用艺术歌曲这一体裁来抒发对母亲的深情有如下意义。

第一，艺术歌曲在曲式结构、调性布局、钢琴伴奏以及乐思材料的运用等方面有较为严格的要求，这正好对应了我们热切回报母亲的迫切心情与诚挚的愿望，这样的心情与愿望是一种恳切的态度，不能是随性、简单的一句承诺，要像歌曲的结构一样严谨、充满理性和逻辑性，才能经受住时间的考验。

第二，对祖国母亲的维护需要全体中华儿女统一认识，坚定信念，要用百折不挠的坚持守望一生，这种爱国的理念常常会在一首好歌的引领下得以凝聚，因为歌曲的感召在绝大部分情况下都胜过苍白的说教。

第三，音乐是作曲家发自内心的诚挚语言，这种有感而发的心声通过用艺术歌曲的标准进行衡量与提炼，极大地加强了歌词的艺术感染力，使歌曲更能触动听者的内心世界，从而引发巨大的共鸣。基于此，一首首广大听众喜闻乐见的艺术歌曲就在词曲作家们热烈的情怀和一丝不苟的创作理念下流淌出来，这些歌曲有的深沉含蓄，有的激昂热烈，听之让人热血沸腾，唱之让人激情难抑，久久不能忘怀。下面这首由张鸿喜作词、陆在易作曲的艺术歌曲《祖国，慈祥的母亲》（该曲节选见谱例4-11）就用深沉的语调、睿智的曲式结构安排、语言化的音乐线条让广大听众铭记于心，经久不忘。

《祖国，慈祥的母亲》节选

张鸿喜 词
陆在易 曲

谱例 4-11

歌曲分析如下。

（1）从歌词的结构来解析，这首歌曲的歌词由两段构成，最后只是用了一个衬词来作为尾声，其歌词表达与语义内涵都不足以构成完整意义的段落，因此我们认为，词作者歌曲创作的初衷是其歌词是按两段式结构来写的。

（2）从音乐形态来分析，由于曲作者在尾声部分创造性的编排，使整首歌曲在尾声部分得到了延展，因此该歌曲的曲式实际为一个并列性的单三段结构，其对称的两段歌词加结尾衬词从结构上都基本体现了三段式歌曲的特点，即 A＋B＋尾声的结构。歌曲 A 段部分由第一至第十八小节构成，这一段分为四句，其艺术特点是采用局部节拍交替的方式来表达了内心炽热的情感。从第一乐句开始，其看似平静的音调设计很快把我们对祖国母亲的思恋与热爱以冥想与喃喃自语的方式表露出来，随着后面乐句的展开，这种压抑的情怀萦绕心间，不能释怀。虽然是短短的四个乐句，但已经让我们的思绪飞到了苦难的岁月，飞到了征战的年代，感受到了今天扬眉吐气、当家做主的不易。A 段的艺术魅力在于将对祖国炽热的情感以"欲扬还抑"的旋法予以累积，看似平静，但实际犹如火山一样一触即发，非常精妙地将中华儿女含蓄内敛的性格特点表现了出来。所以这首歌曲从一开始便产生了"先声夺人"的艺术效果。为了避免节拍规律性的循环带来旋律表现力的黯淡，第十二至第

十三小节节拍的转换让这种情感的表达既符合情感的发展规律，又使歌唱语气符合语句的自然表达，实现了歌词与旋律的完美组合，也使歌词情感的表达在这一处有了加强语气的逻辑体现。正因为第十二小节四三拍的交替，也使得A段整个的节拍得以从容地延伸，这样的延伸将乐句的递进富有层次地展开以呈现，让歌曲在演唱中不难让人感受到那种深埋心中的对祖国母亲的热爱之情。B段由第十九至第二十九小节构成，这一段的特点是旋律直接通过音区的变化，从A段结尾处以小十度的跳进进入高潮，这样的旋法安排无疑彰显了作曲家对母亲深情眷恋赤子情怀的理解，这种情怀以爆发式、呐喊式的方式迸发出来，一改一般歌曲在相对展开中逐渐累积情感再做情感拉升的做法，更具情感张力和强烈的乐思力度。这样的乐思安排不仅符合人们对母亲毫无隐藏的热爱，也打破了一般高潮采用不断累积张力从而进入高潮的做法，令人耳目一新，具有振聋发聩的艺术感染力。可以说，这首歌曲在高潮部分的独特设计所产生的艺术效果，既在情理之中，也在意料之外。情理之中是说它的情感宣泄符合人的内心活动规律，意料之外是指它打破了歌曲创作一般在第二段采用渐次递变、张力累积、形成高潮的方法，用直接的、开门见山的旋法进入高潮，为歌曲营造了一种强烈的、震撼的艺术效果。

（3）从曲式结构来看，B段属于三句体非方整性乐段。句式的非对称性安排有效地突出了长短句的句式关系，从而使乐句内较具动力性的乐思得以合乎逻辑的延伸。第一句旋律的节奏在三拍子节拍中其表象虽然比较舒展，但由于采用了相应的在弱拍上强奏的切分节奏，所以使旋律形成了强烈的节奏张力，再配合较高音区、较强力度的运用，这一句旋律所引起的共鸣是不言而喻的。随着这一强大乐思张力的出现，乐思动力性的缓释就成为必然，因此，从第二乐句开始，旋律通过结构扩展的方式形成了这种动力性的缓释，将高潮的艺术处理引入了一种相对的平静。这种非对称性乐句的安排体现了词曲作者创造性的思考，它不仅打破了对称性乐句产生的平衡感，也为歌颂类、情感类艺术歌曲的创作在如何采用长短句的方式陈述音乐，以及通过节奏的律动变化带来较强的旋律动力性等方面的思考提供了有益的借鉴，这对丰富艺术歌曲的创作是大有裨益的。尾声部分是歌曲的一个必然的补充，也是歌曲情感的延续。这一段也由三个较短的乐句构成，这一段用频繁的节拍交替弥补了因音区下行带来的旋律动力性的减弱，为我们展现了"此处无声胜有声"的艺术效果，把我们带入了那种心潮澎湃、思绪万千的情感体验中，实在是具有大音希声、绕梁三日的艺术效果，让我们对作曲家的智慧心生崇敬。

这首歌曲带给我们的艺术感染力是经久不衰的。从1981年张建一先生首唱此歌直到今天，三十多年过去了，这首歌并不因为时光的流逝而淡出我们的视野，相反更像一瓶陈年老窖一样愈久弥香，被众多歌者视为经典，足见其恒久的艺术生命力。这首歌流传至今的原因有如下几点。

（1）对祖国母亲的感恩是一个永久的心声，所以这首歌曲切中了人们对祖国母

亲埋藏在内心深处火山一样炽热的情怀，道出了人们的心声。

（2）对祖国母亲的感激是无法用语言来表达的，因此这首歌曲从浅唱低吟到激情澎湃的曲风抓住了人们情感思维的脉络与情感宣泄的方法，引起人们的共鸣并得到了广大听众的认同。

（3）母亲的伟大无法用语言来形容，因此用歌声来歌唱祖国就成为人们喜闻乐见的表达方式。这首歌曲浓郁的抒情色彩很容易调动人们的激情，人们在歌声中能找到热爱祖国母亲的慰藉，并因为歌唱使得这首歌曲得以广为流传，经久不衰。从A段歌曲娓娓道来的旋律安排到B段歌曲十度跳进的旋律线条，每一个音符无时不在冲击着我们的听觉，抒情的旋律让我们感受到从呱呱坠地到蹒跚学步时做母亲的不易，也让我们感受到渐渐长大、行走在外时母亲的担忧，更让我们感受到祖国从遭人鄙视到庄严地屹立于世界民族之林的骄傲与自豪。另外，"祖国—母亲、母亲—祖国"这一共生的话题，被作曲家用小调式特有的柔和色彩加上钢琴伴奏连绵不断的三连音织体的巧妙交织，不仅让我们在旋律舒展与波动的进行中融入了情感的深化，表现出对祖国深情的眷恋，也让艺术歌曲这一特定体裁的艺术魅力展露无遗，其蕴藏在歌曲内部深厚的诚挚感情与热爱祖国、感恩祖国、报效祖国的主题思想随着这美妙的旋律萦绕在我们心间，发人深省。

祖国母亲需要我们世世代代永远去爱护与捍卫，长江与黄河浇灌的神州大地是我们赖以生存的家园，我们生于斯、长于斯，广袤的黄土地赋予我们勤劳善良的民族特质，在我们世世代代耕耘、收获、生存的家园留下了我们许多的记忆，这样的记忆是那么的鲜活、深刻，它把我们与祖国母亲的命运联系在一起，让我们与祖国荣辱与共。我们经历了祖国母亲苦难的过去，见证了繁荣富强生活的来之不易，今天，挺直了腰板的中华民族深知维系和谐生活的紧迫感与重要性，因此在"没有梦想就没有希望，没有理想就没有发展"理念的引领下，我们广大的音乐工作者要扎根于这片土地，用满腔的创作热情谱写优美的旋律，为祖国而歌、为家园而颂。一首优美动听的歌曲是令人难忘的，一首贴近老百姓心灵的歌曲是能够流传久远的，对《祖国，慈祥的母亲》这首歌曲的分析就较好地印证了这一点，而这首歌曲留给我们的创作启示也是非常具有现实意义的。具体表现在：第一，歌词没有豪言壮语，也没有媚俗的恭维之词，看似平淡的歌词直抒胸臆，体现了人们那种对母亲的真挚的情感表达；第二，用具有地标意义的长江和黄河来表现祖国母亲的博爱，这既是中国文学中的传统修辞手法，更是广大民众对祖国母亲爱意的借景抒情，这样的手法显得非常自然、亲近而贴切；第三，歌曲的旋法不落俗套，用突然扬起的音调来推动高潮，既与A段较为平稳的旋律进行了对比，也凸显了这种平稳进行中所暗藏的情感激流，使高潮的出现呈现了"情理之中、意料之外"的艺术效果，令人赞叹；第四，深入生活、贴近生活是音乐创作的必然态度，用兼收并蓄的理念创作作品、创作精品，用歌声记录我们的生活，用歌声记录我们的情感，用歌声讴歌我们的家

园，这是每一位音乐工作者责无旁贷的报效祖国的行为体现，也是每一位音乐工作者的良心使然。

在众多的艺术歌曲作品中，不难看出广大的词曲作家以土地为依托，与祖国相依偎的创作表现。歌曲的每一段文字和每一个音符都浸透着他们对生活细致的观察和体会，这样的体会通过歌词的描述和独具匠心的旋律设置，让我们感受到了作曲家们对生活的这片热土的尊敬和热爱。试想，一个对生活没有热情，对人生没有感悟，对母亲没有感恩之心的人不仅不能体会爱的心灵表达，更无法在笔端流淌爱的情愫。这些充满真情实意、精雕细琢的优秀作品则反映了作曲家丰富的内心世界和思想感情。在表达对祖国之情的作品中，有一类作品以女性独特的视角来观察生活、表现生活，用较为细腻委婉的笔触将心中的激情付诸笔端，表达了对脚下这块大地虔诚的热爱，将对母亲的爱表现得淋漓尽致、触及心灵，也使这些歌曲脍炙人口、经久难忘。下面这首由晓光作词、谷建芬作曲的《那就是我》（该曲节选见谱例4-12）就是其中的一首经典作品。

《那就是我》节选

晓　光　词
谷建芬　曲

谱例 4-12

歌曲分析如下。

（1）曲式结构分析。这是一首 A＋B＋A 的三段式结构歌曲。A 段由第一至第十二小节构成；B 段由第十三至第二十七小节构成；再现段由第二十八至第四十小节构成。

（2）调式调性分析。自然小调的调性布局是该旋律的一个特点，该曲虽然属于大小调体系，但它并没有采用和声小调的形态来创作，而是以自然小调的形态来写作。A 段部分的音调为全曲的基调，A、B、A 三段的调式调性基本统一，歌曲旋律整体层面是以 g 自然小调式的形态写成的。

（3）句式与旋法分析。A 段有两大特点，第一个特点体现在音调方面。分析发现在句尾长音处形成了一些由多个音高转换而形成的音腔装饰，这样的音调安排赋予了旋律更为细腻的特点，而这样具有传统旋律风格的装饰手法，让歌曲的韵味和艺术感染力得到了极大的提升。显而易见，这种带音腔的旋律安排不仅加强了旋律的修饰感，增强了旋律的吸引力，而且将女性细腻而深情的情感表达予以完美的呈现，这种"一字多音"音腔的润饰不仅可以看出是从女性的角度对旋律的解释，更为重要的是它为我们传递了艺术歌曲创作中旋律设置于音调安排的多角度思考，具有较高的歌曲创作借鉴价值。第二个特点体现在 A 段词曲结合方面。整个 A 段的词曲结合尤其在旋律层面上所体现的节奏律动是较为自由、舒展的，其长短节奏律动的转换加强了抒情性音乐的表现意义。这样的节奏设置起到的创作提示为：用节奏比较自由的长段转换手法能够强化音乐情感的表达，突出音乐抒情性的表现作用。另外，在句式关系上，A 段的四个乐句分别由 3＋3＋3＋3 小节构成，这样一种奇数小节的乐句安排不同于通常的四小节加四小节的乐句安排，它在音乐的感染力方面营造了较为独特的艺术效果。因为句式的奇数结构在节奏的长短律动中体现出了舒展、绵长而不失紧凑的音乐效果，这样的句式观念在 A 段完美的延续，将创作理念进一步地延伸，不仅使整个 A 段的音乐给了我们舒缓、悠长的抒情感受，也让我们体会到了音乐紧凑、流畅的艺术特点。在 A 段的赏析中我们发现，与传统的四小节为单位的乐句设置相比，A 段歌曲奇数小节四句体将乐句之间内在的律动感更强地表现了出来，我们认为这样的设置是匠心独运的上佳之作，具有较强的创作指导意义。B 段部分由三个乐句构成，是一个在结构上极具动力性的三句体，每一个乐句都具有较强的动力性，从而构成 B 段动力性较强的乐段形态，乐段中的第三句是一个扩展句，整个 B 段形成了 4＋4＋7 小节的三句体乐段形态。这样的乐段设置在性质上具有较强的结构动力，它打破了一般对称性乐句的平衡关系，通过长短句之间的交接互动来强化了主题的展开，使主题乐思得以延伸、发展。进入 B 段，歌曲丰富的内心情感和热切的思念之情通过 A 段的累积有了宣泄与爆发的需要，因此作曲家采用了节拍交替的写法来达到这一目的，作曲家用单拍子与复拍子交替的方式成功地将歌曲所要表达的那种深情、激动、委婉、细腻的情感展示了出来。B 段在音

调旋律方面也很有特点,旋律直接以一个八度跳进的音程来形成了一种饱满深情的情感呈现,将A段不断累积的旋律动力以一种爆发似的八度大跳予以缓释,这样的音调安排不仅使A段到B段的连接顺畅、自然,也使歌词中对母亲、对家乡深切思念的情感在此合乎逻辑地得以升华。这种直接进入高潮的旋法打破了那种通过情绪铺垫和动力累积逐渐进入高潮的方式,让我们在耳目一新的同时,感受到了B段带来的酣畅淋漓和强力的艺术冲击力,令人不禁为这样的旋法思维击掌叫好。B段旋律的流动在高潮产生后并没有立即衰减与缓释,而是通过后面两句的渐次递变来延伸高潮、巩固高潮、加强高潮,为我们呈现了B段三个乐句共同将旋律推向高潮的艺术震撼力,这也使得B段旋律具有了鲜明的个性化特征,具有较高的借鉴价值和经久传唱的现实意义。最后A段的回归通过再现实现了歌曲前后的统一与呼应,全曲至此完美结束。

对这首歌曲的分析让我们有如下感慨。

(1)家乡的情、母亲的爱重如山、深似海,在我们一生的成长中留下刻骨铭心的记忆,永生都难以忘怀,这种感情也是无法割舍的。童年时的无忧无虑,感恩于家乡山水的赠予、家的温暖和母亲悉心的护佑。长大之后,家、家乡、母亲的概念延伸到了祖国的天空与大地,祖国命运决定着我们的命运、我们的言行关乎着祖国的未来,因此我们有了这样一种共识,那就是"中华儿女"这四个字不仅是我们这个民族的符号,更是代表着一份沉甸甸的爱国之责。曾经,外敌的入侵使得亡国的危机离我们是那么的近,"华北之大,已经安放不得一张平静的书桌了"的形势让我们流离失所、惶恐无助。那时我们对家园的留恋、对母亲的牵挂只能停留在日夜的惆怅与无尽的思念中。"国破山河在,城春草木深。"经过我们同仇敌忾、万众一心艰苦卓绝的抗争,终于重建了家园,迎来了今天幸福的生活。这一路艰难曲折的历程需要铭刻,这一场救亡图存的斗争值得歌颂,这来之不易的安静生活应该歌唱。

(2)音乐是世界的语言,音乐是时间的艺术,音乐是不需要更多语言来解释的心灵感应。生活在今天温暖阳光照耀下的新时代音乐工作者,以一种感恩的心来歌唱我们的生活,用美妙的音符来记录我们对美好家园的虔诚态度,这应该是不需要任何理由的自觉行为。在我们潜心学习、借鉴与思考中,用严谨的工作态度和精妙的作曲技法以及细微的观察力去写作,创作出老百姓喜闻乐见、朗朗上口的优秀旋律,用歌声表达我们对家园的热爱,用歌声体现我们对祖国母亲的依恋,让更多优美的歌曲飘荡在中华大地,用歌声送上我们对祖国的祝福。事实证明,只有团结一致,强大我们的祖国,才能实现我们的强国梦,才能获得长治久安、安居乐业的稳定生活。

(3)作曲家也是普通民众的一分子,从一个普通民众的角度去思考,因此他们知道广大民众的所思、所想,从而创作出贴近生活的作品,而这样的作品也就更容易引起群众的共鸣并得以广泛传唱。另外,作曲家们的成长离不开祖国的培养和人

民的期待，将所学用以报答祖国的恩情并接受人民的检验，这是每一位有识之士的共识。虽然我们的成长中可能有挫折，我们的记忆中可能有遗憾，我们的行为曾经不被理解，但我们绝不能因此而退缩，压抑自己的创作欲望和才能，把自己封闭起来。相反，生活际遇中的一些小困难更能让我们痛定思痛，成为我们前进的推动力，生命中的一些跌宕起伏更能激发我们的创作激情，用旋律铺垫我们的人生之路，用歌声触碰我们的心灵，美化我们的生活，真正做到在前进的道路上少一些抱怨，多一些歌声，用歌声来化解不悦，用歌声来美化心灵并和众多音乐工作者并达成共识，在美妙旋律的引领下建设我们美好的家园，我们认为，这应该成为广大作曲家的共同目标。

在艺术歌曲的园地里，有不少这样歌颂家乡、歌颂生活、歌颂祖国母亲的优秀歌曲，在这些歌曲的分析中，我们能真切感受到词曲作者的强烈爱国情愫，虽然我们在歌词中看不到豪言壮语，看不到信誓旦旦和华丽修辞、矫揉造作，但是用心去体会歌曲，我们能感受自然的情感流露、诗化的语言描述和源于心灵的质朴的表达手法。这些优秀的歌曲唱出了我们的心声，表达了我们的心愿，当之无愧地进入老百姓喜爱的优秀经典作品之列。我们热爱这些作品，也期盼着更多与时俱进的优秀歌曲的大量出现，以此展现我们这个时代的风貌和精神，真正做到把个人情感与祖国命运紧密联系起来。我们认为，对美好生活的向往与追求，是广大民众在经过苦难岁月后的自发心愿。安宁稳定、丰衣足食的生活状态是在经过颠沛流离的惶恐生活感受后民众的强力追求，发乎内心的愿望与实现愿望的行为相配合，构成了我们自觉爱国、爱家的认识基础。有了对和平环境与和谐生活的期盼与维护，民众爱国热情的调动与统领就具有了稳固的基石，对国家的概念的认识也从相对狭小的自我空间上升到更加开阔与理性的层面。这时候，一首优美动人的歌曲往往可以起到升华这种认识与感情的作用，其教育意义和社会意义具有不可替代性。因此，在音乐的园地里勤奋耕耘的广大音乐工作者所付出的劳动和结出的硕果是令人尊敬的。古往今来，多少仁人志士为了家国的尊严与图存奔走一生，多少忧国忧民的才俊终其一生在旁人异样的目光与嘲笑中为内心的信念与理想奔忙，他们所经历的不公最终都在公正的历史评判中化作了璀璨的光芒，他们的付出和成就将被祖国和民众刻写在历史的丰碑上。在历史的长河中，我们身边不乏这样有着强烈祖国荣辱观的人，他们的一言一行影响并感染着我们，他们是中华民族发展的践行者，是我们学习的榜样，我们在为这些民族的脊梁感到骄傲的同时，也为产生这些人物的土地而自豪。这就不难理解在艺术歌曲这个范畴有许多作品会从"土地"的角度来抒发情感的原因，因为这一角度的创作具有历史学与地理学的双重意义，说它具有历史学的意义在于：历史是一面镜子，它鉴别并创造人物，用"去其糟粕、留其精华"的历史观公正地评价每一个人，无论是显贵还是平民，凡是被历史承认并记住的人和事，都是值得去宣传与歌颂的。纵观人类文明的发展史，可以说土地与人类文明的发展息

息相关，无法分割，人们会因土地的龟裂而悲伤，也会因土地的肥沃而欢乐；土地在带来人类的繁衍生息时，也承载着人类许多的悲欢离合，每一个民族的发展史和该民族土地都有着千丝万缕的关联。从地理学的角度讲：以土地为角度的歌曲创作，强调以我们生长、生活的地理空间为范畴，突出了国家的地理概念，较为直观地将土地与生命的必然联系用艺术手法表现出来，让我们认识到土地不仅赋予我们生存的必需，更体现了不记回报和默默赠予的奉献精神，让我们感动、感恩。我们对于土地的深情厚谊，除了用文学的语言表达之外，用歌唱的方式来赞美，其情感表达更能直抒胸臆。通过旋律的表达，让赞美土地的话语更显优美与率真；通过旋律的牵引，使文学层面的话语更加温暖和贴近心灵。综上所述，土地是我们的依托，土地是我们永远的话题，以土地为角度的歌唱更能将我们内心深处对祖国的情感倾情呈现。下面这首由任志萍作词、施光南作曲的艺术歌曲《多情的土地》（该曲节选见谱例 4-13）就对祖国和故土作了情真意切的情感抒发，用严谨的作曲技法和澎湃的激情对歌曲的架构作了深入的刻写，让我们不仅看到了词曲作家深厚的创作修为，也在音符的流动中感受到了他们对脚下这块土地的纯真的感情。

<p align="center">《多情的土地》节选</p>

<p align="right">任志萍　词
施光南　曲</p>

<p align="center">谱例 4-13</p>

歌曲分析如下。

（1）这首歌的歌词十分凝练和具有画面感，从"多情的土地"这一角度出发，

词作者用情景化的描述表达了对多情的土地的真挚的情感和依恋,歌词中浓浓的乡土气息让我们的思维驰骋于家乡路径上的花香鸟语。我们的思绪在春之翠绿、秋之金黄的田园景色里对"多情的土地"有了更深的理解和情感共鸣,那熟悉的山路小溪无不让我们思绪万千,感慨良多。村口的百岁杨槐依然那么的茂盛与挺拔,看着它,我们知道了什么叫坚强与坚实;拥抱它,我们感受到了宁折不弯的意志。站在家乡黝黑的土地上,心里涌动着成长的喜悦和对未来的希望;捧起家乡黝黑的泥土,心中升腾起成长的追忆和对母亲的深情厚谊。"多情的土地"给予我们健康的体魄和坚强的意志,"多情的土地"教给我们感恩与感激,珍爱这片土地是我们的责任,报答这片土地是我们毕生的义务。这首歌用朴素的话语所传递的乡音乡情沁人心脾,对故土、对母亲的质朴情感流露直抒胸臆,为旋律的设置铺垫了良好的基础。

(2) 这首歌曲为 A+B+尾声的单二部带尾声的结构。A 段部分由第一至第十八小节构成,A 段的作曲技法特点体现在作曲家对主题乐思形态的承接和发展的方式上。乐思形态的承接表现在 A 段的四个乐句是在一个连绵涌动的音调中展开的,其构成的方式主要是围绕着主题开始的前两小节这样一个核心性乐思形态而展开,其具体表现为以两小节为单元变化重复与循环来构成整个 A 段主题的连绵不断的陈述。乐思形态的发展表现在 A 段的第一句即主题句采用了核心性中心乐思形态的模进而构成,旋律从后半拍弱起进入,用三连音和切分的连接形成强烈的节奏对比,将歌词的语气作了加强与刻画。第二句仍然将这一核心性乐思形态在节奏律动上予以保持,并通过音调形态上方向的改变使旋律实现变化和延伸。A 段旋律第一句的音调整体向下,而第二句的音调则相应地整体向上。第三句持续用这样一种最初两小节的核心性乐思形态来展开,与第一句和第二句旋律在节奏与音调上保持了相对的统一。第四句仍然持续这种乐思,但在采用音调的连续向上推进以后,以开放的旋律进行形成了 A 段的一个开放性终止,顺利地将 A 段推进至 B 段。整个 A 段的旋法特点十分鲜明而富有特色,在旋律主题乐思形态产生后,A 段继续用这种相对统一的乐思形态来发展旋律,这种做法是较为鲜见的,因为相同的乐思手法的反复呈现,极易带来旋律的单调和乏味,而且缺乏对旋律的推动力,但作曲家通过音调上的牵引与改变,化腐朽为神奇,不仅没有让旋律乏善可陈,相反使旋律产生了连绵涌动的艺术效果,将歌词所要表达的对"多情的土地"的深爱之情倾情地予以呈现。纵观 A 段的写作,这样的旋法不落俗套,凸显着作曲家专业化程度较高的写作手法,他将旋律在一个极其凝练的乐思形态为中心的引领下,以模进的方式在各句中实现延伸、递变和发展,这样的旋法思维体现了作曲家深厚的作曲素养,令人崇敬,非常具有作曲的指导意义。B 段部分由第十九之三十二小节构成,是一个三句体,即 4+4+7 小节的句式结构。进入 B 段,旋律的流动迅速用舒展、宽阔的节奏来展开,从而与 A 段相对统一的旋

律进行形成了鲜明的对比，这也是这首歌曲的一大亮点。B段大量使用的附点四分音符通过歌词语气词"啊"的引领，不仅将A段累积的情感抒发合理地予以宣泄，更因为A、B两段节奏的对比使情感升华成为可能，这样的旋律安排令人叫绝，值得借鉴。通过B段四小节拓宽节奏的处理，旋律将第一人称"我"用长时值的音符来强调内心的激情澎湃，随即用全曲唯一一次出现的大切分节奏将"捧起"二字那种难以言表的激烈的情怀推向了极致，这一节奏的运用巧妙地与A段中出现的小切分节奏也形成了统一，用宽阔与舒展的手法将B段所要表达的那份凝重、那份留恋和那一份深切的爱恋之情淋漓尽致地呈现出来，使得A、B两段浑然一体，韵味无穷。通过对A、B两段的分析、比较，我们认为，由于节奏改变后带来的句式长短关系上的变化是这首歌曲的另一大特点。数据显示，A段的四个乐句都由四小节构成，显得均衡而规整，B段则由三个乐句构成，用奇数的乐句设置与A段形成了鲜明对比，尤其是第三句七个小节的乐句设置，突出了这首歌曲的抒情性，将歌曲委婉动人、激情难抑的特点呈现了出来，这也为抒情性艺术歌曲的创作在句式上的铺设提供了有益的借鉴。我们相信，这首歌曲从产生的那一天起就以优美动听、激动人心的特点脍炙人口、久唱不衰，经过岁月的洗礼，这首经典的歌曲将仍然在艺术歌曲之林中熠熠生辉，使人们经久难忘。

 我们在词作家的字里行间和作曲家的音符中徜徉，感受着他们丰富的精神世界和细腻的内心情感，学习他们直面生活、不懈追求的意志品质，珍惜身边的亲情，珍爱我们的家园。我们为拥有这样一批优秀的词曲作家而自豪，虽然他们中的有些人已离我们而去，但他们的精神不朽，作品长留，"江山代有才人出"，音乐人才生生不息，必能创作出更多音乐精品。再造辉煌不仅是对前辈作曲家们光辉业绩的承接，更是我们的义务与责任。我们生活的这个世界有许多不安定甚至危险的因素，需要我们去防范，我们生活的这个时代有许多的诱惑需要我们坚定信念去抵御。在锤炼我们的思想和意志品质的选择中，我们强调爱国主义题材歌曲的创作与传唱，因为音乐是通向心灵的桥梁，音乐是净化心灵的天籁之音，一个不喜欢音乐的人，其精神世界将会有一块很大的艺术缺失，是多么的空虚；而一个不被音乐感染的民族的内心又该是多么的冷漠与可怕。艺术歌曲作为中西方作曲家长期研究与实践的一种体裁，凝聚了一代又一代作曲家的智慧，对这些艺术精品的分析既是对这一体裁的传承，更是对这些作曲家辛勤的劳动和作品中传递的爱国情怀致以崇高的敬意。中华民族的发展需要我们去加强去延续，曾经遭受的苦难让我们必须要有"居安思危"的意识，我们不愿看到民族的四分五裂，更不希望历史重演，因此，在享受和谐生活之际，创作大量优秀的歌曲为时代服务，为祖国而歌，凝聚我们的正能量，这才是每一位音乐工作者的具体爱国行为表现。

第四节　大型声乐作品分析
——以《祖国大合唱》为例

　　当历史进入 20 世纪，大合唱这一大型声乐体裁在我国音乐园地里逐渐显露出来。从体裁上讲，大合唱不同于一般的合唱，它是一种源自西方大型声乐体裁的艺术类型，它区别于单章体的合唱形式，通常以多乐章的套曲结构呈现，内部由数个乃至数十个乐章构成，是一种包含着独唱、重唱与合唱等不同声乐演唱类型的结合体。作品多以重大的历史叙述以及现实的表达为内容，题材上一般具有宏大叙事的特征。中国 20 世纪以来的音乐创作中，以冼星海、马思聪为代表的这样一些受过西方作曲技术训练的作曲家，借鉴西方音乐的艺术表达方式，同时紧扣中国社会的国情和现实的要求，合理地运用这种大型声乐艺术的表现方式，创作出了在爱国主义题材方面堪称经典的作品，令人敬仰。

　　从黄自先生创作清唱剧《长恨歌》开始，在将近八十年的岁月里，作曲家们用大合唱这一艺术形式来反映生活、抒发感情、刻画形象。他们将大合唱这一外来形式与本民族的特点相结合，谱写出了许多振奋人心、催人奋进的优秀爱国音乐作品，丰富并充实了我国的音乐宝库。20 世纪前半叶的中国因为外敌的入侵和军阀连年混战而处于风雨飘摇和民不聊生的境地，赤地千里、饿殍遍野的惨状令人刻骨铭心，广大民众从清王朝覆灭的短暂欣喜到军阀混战的心生惶恐，从"九一八"事变的亡国之危到 1949 年的普天同庆，萦绕在心中强烈的对安定生活的渴望一刻也没有停息。在艰难困苦的岁月里，民众寻求用不同的方式来表达对和平的诉求、对家国前途的担忧。在镰刀斧头旗帜的引领下，一些追求和平进步的作曲家开始借用大合唱这一外来音乐体裁来表达内心真实的思考和渴盼，而大合唱这一艺术形式也因为气势磅礴的艺术表现力恰如其分地折射出了作曲家的创作意愿和民众的心声，其投射出的艺术感染力体现了中华民族万众一心抗敌救国的坚毅与不屈意志，也展现了千百年来受压迫、受奴役的人们心中积压已久的对民主自由、和平稳定生活的强烈渴望。这一时期产生了《黄河》《祖国大合唱》《吕梁山大合唱》《八路军大合唱》等具有史诗般意义的大型声乐优秀作品，这些作品的可贵之处在于把革命与爱国的内容与具有鲜明的中国作风、中国气派的元素，通过西洋作曲技法以多声部音乐的方式呈现，实现了与中国老百姓喜闻乐见的艺术形式尽可能完美的统一。这些作品在那个岁月里沸腾了我们的热血，昂扬了我们的斗志，体现了我们的民族情结和爱国意志。当"中国人民站起来了"的时代最强音响彻天际之时，走出艰难困苦的人民群众美化家园、建设祖国的干劲和热情空前高涨，为了反映这一时期热火朝天的劳动场面，铭记过去的峥嵘岁月，激情难抑的作曲家们纷纷投入火热的生产建设的第一线，创作了许多反映社会主义建设与发展题材的大型声乐作品。这些作品在继承爱

国主义传统的基础上扩大了题材范围,其形式与风格也更丰富多样,如《十三陵水库大合唱》《幸福河大合唱》《金湖大合唱》《长征组歌》等,这些作品都以动人的音乐形象体现出清新的生活气息,作品中鲜明的时代特征与浓郁的民族色彩获得了广大人民群众的喜爱。作曲家们用潜心创作的具有较高艺术水准的作品开创了我国大型声乐作品创作的繁荣局面,为我国现代大型声乐作品的后继创作提供了经典的实例,铺垫了坚实的基础。在实现祖国伟大复兴,实现"中国梦"的大背景下对这些音乐作品进行分析,既是对这些作曲家创作心路历程的追忆,也是繁荣音乐创作使命感的驱动,更是每一位共和国音乐教育工作者的义务使然。本节以金帆作词、马思聪作曲的《祖国大合唱》(见谱例4-14)为分析对象,力图通过对作品的分析揭示作曲家的爱国情愫,探究作曲家运用西洋作曲技法结合我国民族音乐元素的创作思维,通过分析积累艺术创作的语言,进一步推进爱国主义题材音乐作品的研究与创作,让我们在实现"中国梦"的伟大感召下为这片土地深情而唱,为我们伟大的祖国倾情而歌。

《祖国大合唱》创作于20世纪40年代后期,其创作动机源于对壮丽的祖国山河和具有悠久历史的中华民族发自内心的赞美之情,以及为即将诞生的新中国而纵情欢呼的炽热情怀。

全曲由四个乐章构成,第一乐章《美丽的祖国》(该曲节选见谱例4-14)分析如下。从第一乐章的歌词来分析,我们能领略到词作者对祖国山河强烈的热爱,歌词中对灿烂阳光的吟诵,让我们感受到饱经苦难的中国人民在长期黑暗统治下终于迎来挺直脊梁当家做主的喜悦之情。看着灾难深重的祖国终于告别了暗无天日的过去,迎来了盼望已久的和平生活,举国上下沉浸在中华人民共和国成立的喜悦和欢欣鼓舞中,这样的心情实在是难以用言语来叙说的。对于曾经经历过苦难岁月的那一代人而言,平实的歌词也许更能表达他们质朴的内心情感。歌词对"亲爱的祖国""五千年的历史光辉灿烂""壮丽的山河"等的描述,是千百年来压抑在广大人民心中迫切想要表达的赤子之情,表现了广大同胞强烈的情系祖国、心系祖国的决然之心。从今天的角度去审视当年的歌词,联系到这首歌产生于我们祖国在经历了苦难的岁月百废待兴之际,我们依旧能体会到词作者对祖国苦难的痛心之感和对祖国解放的喜悦之情,正是在这样交织的情感状态下创作的作品,才能体现出情感的细腻程度,才能引起听众更强烈的感情共鸣,这样的创作态度也正是我们应该学习与尊崇的。

《美丽的祖国》节选

金 帆 词
马思聪 曲

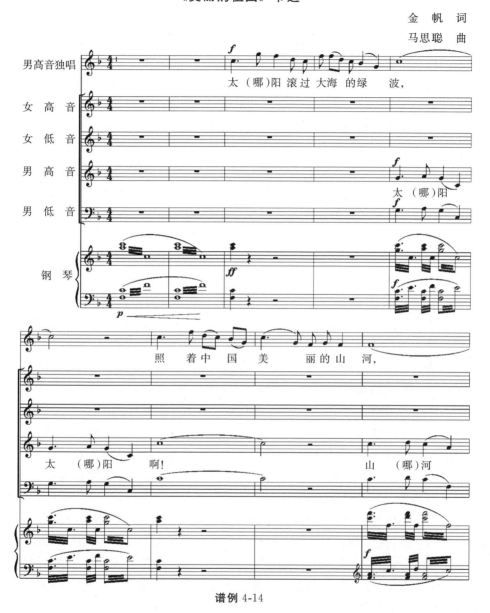

谱例 4-14

从音乐的层面分析,第一乐章具有颂歌的体裁特征,因为歌词表达的是对伟大祖国幅员辽阔、锦绣河山的赞美与颂扬,因此旋律的铺陈突出了这一特点。在旋律音调结构方面,作曲家显然运用了中国西北民歌的音调素材进行创作,正如作者所言:我写这首曲子开首用了陕北鄌鄂的调子,象征着光明将从陕北延安而来。[①] 结

① 上海音乐出版社:《音乐欣赏手册续集》,上海音乐出版社,1989 年,第 414 页.

合歌词内容的宏大表达，作曲家拓宽了一般民歌五声调式中相对有限的音高范畴，而是将民歌的五声性音调结构融汇在七声调式的结构中。显然，作品中的七声调式并不是大小调体系中的七声调式，而是一种具有鲜明五声性特征的七声调式，整个第一乐章调性统一为 F 宫七声清乐调式。这样的调式设置既保留了民族调式的韵味与清新，又极大地丰富和增强了旋律的艺术表现，使第一乐章呈现了舒展、广阔、深沉、细腻的音乐表现力。不难想象，这样的作品从音乐响起的那一刻，人们潜藏在心中的那份对伟大祖国的爱恋之情便会被激发和调动起来，万千思绪如滔滔的江水随着音乐奔涌，激动的情怀随着作曲家音符的流淌获得了感同身受的超凡艺术体验。第一乐章具有三部曲式的结构特征，采用领唱与合唱相结合的形式展开，第一段（A 段）在钢琴震音音型由弱渐强的推进下，男高音领唱出现，首先以饱满激越的情感唱出一支具有浓郁西北民族风的主题，随后男高音与男低音以二声部叠合的方式在下方支撑着合唱声部的展开。旋律至 A 段句尾时作曲家以完整的混声四个声部以浓郁的合唱织体进入，形成 A 段在多声织体编配上通过领唱与合唱两种形式在主题陈述的不同部位所形成的织体力度的变化，形成了 A 段丰厚的终止性结合。由于 A 段结尾处歌词的安排，使得这一部分领唱与合唱的叠合构成了 A 段结尾的一个高潮，也体现了人们对中华人民共和国、对幸福生活油然而生的热爱与珍惜，更将人们的内心情感调动得像灿烂的阳光般热烈。这样的设置既符合作曲技法的要求，也符合情感表达的自然规律，它将歌词与旋律贴合得近乎完美，值得借鉴。A 段在音乐材料的运用上形成了一个三句体的非方整性的乐段，三个乐句之间的关系为 4＋4＋6 小节，其中第一、第二乐句是基于相同乐思的变化重复，而第三乐句则以句式扩展的方式和材料综合的手法，形成了与前面一、二句之间的结构平衡，这样的安排让 A 段的乐思得以合乎逻辑的流畅发展，同时也增强了句式的结构张力。第二部分属于一个单二部所组成的乐部结构，其开始的前四小节是以模仿复调的写作手法来形成各声部的相继进入，在织体特征上形成了与第一部分（A 段）的鲜明对比。对比过后，旋律从第二部分第五小节起又回到主调织体的写作方式向后延续。各声部以同节奏叠合的纵向统一方式形成了中部主题乐思的延伸和发展，中部所涉及的两个乐段本身并不形成乐部内较强的对比，两个乐段只是在音乐的素材上具有更多的统一与延伸递变关系。第二部分的乐部结构安排与歌词实现了完美的统一，它既用抒情的旋律表现了对中国五千年灿烂文明的自豪，又用变化的节奏表现了广袤大地上各民族人民的豪情壮志，深化了主题乐思，推动了旋律的发展。第三部分是第一部分在音乐结构上的再现，作曲家在此以更加饱满的情感形成了对第一部分的再现，使第三部分在形式上以及音乐内容的表达上与第一部分形成了更为鲜明的统一和呼应。

 该曲的第二乐章《忍辱》（该曲节选见谱例 4-15）在歌词上表达了如下内容。数千年的封建统治让广大民众在残酷的政治环境和恶劣的生存区间中挣扎，苦难的日子如笼罩的乌云般暗黑无边，不知何时才能到尽头。对幸福的渴望迫使民众去寻找导致苦

难生活的原因，他们发出了对罪恶统治的强烈抗议和控诉："太平洋的海水啊……是不是中国人民受难的泪汁，流入了你这愤怒的怀中。"歌词充分表达了对漠视人民生活、残酷对待人民的统治者的仇恨，抒发了对苦难人民的深切同情。终于，"哪里有压迫，哪里就有反抗"，觉醒的人民站了起来，他们"站直了身体抹干血迹"，前赴后继展开了不屈的抗争。"心中埋着复仇的火焰，永不熄灭"，这是中国人民长期以来在饱受奴役的状态下所爆发出的呐喊，是中国人民对苦难生活的控诉和对幸福生活的热切向往与期盼。可以说，该乐章是对中华人民共和国成立之前长期以来人民在被欺凌、压迫、奴役下无尊严生活状态的强烈控诉，以及对人民的觉醒、反抗和斗争的颂扬。

<center>《忍辱》节选</center>

<div align="right">金 帆 词
马思聪 曲</div>

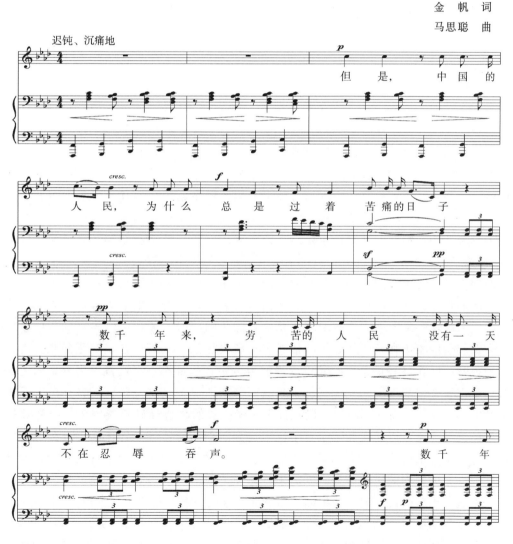

<center>谱例 4-15</center>

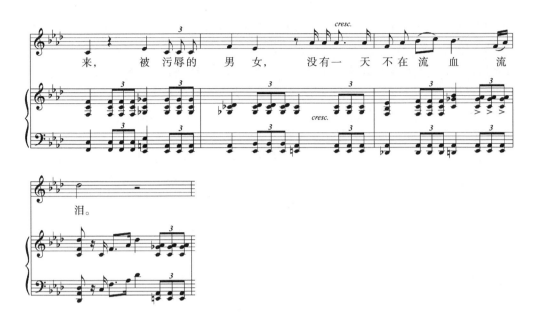

谱例 4-15（续）

 第二乐章是一首以独唱形式来呈现的乐章，这也是大合唱结构中经常会包含的演唱形式，根据内容表达的需要，作曲家以接近于生活的口语和近似于宣叙调的吟诵音调来写成该乐章。本乐章打破了三部性的主题乐思陈述与发展的方式，采用了非再现性的多段体连缀结构，由 A、B、C、D 四个乐段构成，这是充分结合歌词内容表达的一种结构选择，也是声乐作品写作中常见的一种结构方式。第一乐段（A 段）首先在 f 小调上进入，通过钢琴沉重的步履性节奏音型引入了对过去黑暗历史时期人民悲苦生活的描述，在旋律音调上采用了级进环绕下行的平缓音调，这种具有吟诵性音调特征的呈现紧扣着生活语言的表达，使音乐的表现直接而真切。第二乐段（B 段）在延续着基本主题乐思继续深化的同时，通过节奏律动的相应紧缩与音调起伏的相应强调，使音乐的情感表达渐次加强，从而让音调变化的张力得以不断提升，并在 B 段的最后一句以更强的力度将音乐推至一个高潮。另外，通过钢琴间奏在调性上的不断变化，将音乐顺利而合理地引至戏剧性较强的在情感上更为激愤的第三乐段。第三乐段（C 段）首先以锯齿状的跳进性转折旋律来形成了旋律幅度的鲜明变化，以此衬托本乐章中情绪最为激烈的情感表达，作品要通过这样的旋律安排来突出对封建社会和黑暗生活的愤懑声讨。于是，作曲家通过钢琴伴奏部分在节奏更为紧凑的律动中作高度的半音化上下起伏的转折，生动而准确地铺垫并渲染出这一乐章的情感要求，继而在浓密而激越的震音支撑下通过不断的上行推进，促进了该乐章第二个高潮的产生，并随后将音乐引入到第四乐段。第四乐段（D 段）通过更加鲜明的调性转换和对比，在基本调性 f 小调的上方五度属大调即 C 大调中

进入，调性色彩变得明亮而宽阔，结合着旋律的大跳性折转，使第四乐段呈现出一种坚毅而无畏的精神气质，用这样的音乐来表明中国人民对黑暗生活的不屈，用这样的音乐来向世人昭示中国人民追求光明和幸福生活的不挠的意志。

从第三乐章《奋斗》（该曲节选见谱例 4-16）的歌词中我们感受到了团结的力量，感受到了长期遭受剥削、压迫、奴役的中国人民发出的反抗的怒吼声。我们看到，在阳光的引领下，广大民众决心要将黑暗的生活终止，要将天空的阴霾扫尽，于是，他们将压抑在心中的怒火转变成了斗争的力量，他们开创了广阔的统一战线，构成了坚实的铜墙铁壁，用前赴后继的精神向胜利迈进，用百折不挠的意志去迎接新中国的诞生。"看呵，排山倒海般祖国人民起来了！"歌词用"排山倒海"来形容民众的崛起和团结的力量，昭示了人民群众是扫除黑暗的中流砥柱，他们在中国解放的崭新历史上写下了浓墨重彩的崭新一页；"大海的怒涛也比不上祖国人民的队伍，千万的英雄伸出手臂，要粉碎人民身上的枷锁。"这是众志成城的宣言，也是豪气干云的表白，没有什么能阻挡人们奋斗的决心，也没有什么能阻碍历史的车轮。人民的军队是正义的化身，是除旧立新的使者。"是谁还想喝人民的血？是谁还想吃人民的肉？还想骑在人民的头上来压迫我们？谁就要被消灭！"这样的诘问在"华人与狗不得入内"的蔑视之下和半壁江山被兽蹄踩躏的年代是无法想象的。但是现在，我们吼出来了，我们向一切无视人民安危，无视人民安宁生活的侵略者和统治者发出了这样的吼声。于是，大地震颤了，因为这块土地遭受了太多的苦难折磨；江河沸腾了，因为江河里融进了祖国母亲苍凉的眼泪，"暴风雨狂啸的声音，在全中国到处怒吼，中国的人民要永远做中国的主人"，在这样坚强意志的驱使下，勇士们"擦干了身上的血迹，掩埋好同伴的尸体"，用不懈的奋斗精神，终于一步步接近了胜利，迎来了新中国的黎明。

<div align="center">《奋斗》节选</div>

<div align="right">金　帆　词
马思聪　曲</div>

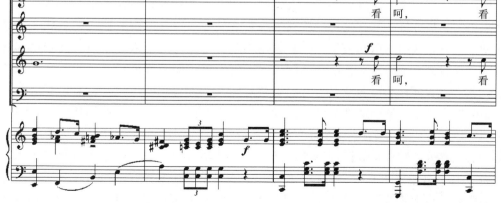

谱例 4-16

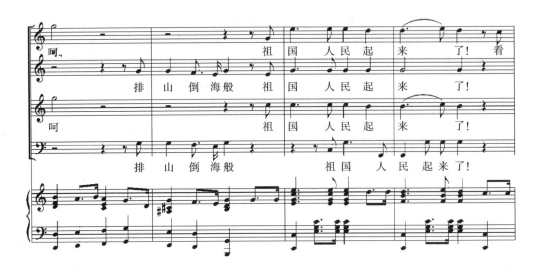

谱例 4-16（续）

 为了心中对幸福生活的诉求，人们作了心灵深处自然的反应；为了维系赖以生存的这块土地，人们作了人性复苏的必然选择。天之高远，可为人们奋斗的理想提供驰骋的空间；海之深阔，更为人们奋斗的精神提供深厚的见证。可见，第三乐章以《奋斗》为题，是一个非常巧妙的构思，它精准地将第一乐章和第二乐章的内容作了合乎逻辑的连接，并且将在第一、第二乐章中累积的情感作了合理的宣泄，突出了本章"奋斗"的主题，将爱国主义的热情引入了一个高潮，同时也起到了非常好的承上启下的作用。

 从音乐层面来看，第三乐章是一个以鲜明的进行曲体裁所呈现的乐章，音乐起始，前面六小节的钢琴伴奏织体呈现了本章鲜明的进行曲主题，然后，人声部分以男、女高音声部齐唱的方式引入，并且以四、五度的跳进性音调附合于钢琴伴奏之上，之后才是四部合唱形式的完整出现。显然，男、女高声部齐唱的出现并不是音乐的主题，作曲家是通过齐唱四、五度的音调形态来推进合唱四声部的进入，为主题乐思的加强打好伏笔。果然，从第十小节开始，合唱以四声部的完整形式开始进入到主题的呈现中。由此可见，作曲家用钢琴伴奏（主题引入）—男女高音声部齐唱（音乐过渡）—四声部合唱（主题加强）的音乐布局巧妙地开启了本章的音乐陈述，非常具有创作的借鉴意义。第三乐章是一个回旋曲式的结构，它通过一个音乐主题的三次陈述和两个插部的对比构成了一个具有回旋曲式特征的结构形态，形成了 A、B、A、C、A 的音乐结构布局。其中第一至第十九小节为本乐章的引入部分，这一部分的特点正如前面所述，是一个非常巧妙的开篇。第二十至第三十六小节为 A 段；从第三十八小节弱起开始至第五十四小节为 B 段；从第五十六小节弱起开始到第六十七小节为 A 部分，这是一个压缩变化的再现段。音乐至此构成本章的

第一乐部。从第七十一小节开始进入 C 段，从第八十至第九十八小节再回到 A 部分，构成本章的第二乐部。第三乐章是整个套曲结构中的进行曲风，旋律以亢奋饱满的激越之情呈现出人民群众为争取自由幸福生活的一种诉求和表达，主部（A）的乐思具有鲜明的进行曲体裁特性，展现了中国人民团结一致、一往无前的信心和决心。第一插部（B）异样格式的起始句音调仿佛是对中国人民在长期黑暗生活中所遭受压迫的诘问，在这一部分，音乐通过各声部渐次进入的模仿性复调的手法将这种诘问情绪推至一种愤懑的情绪，这样的音乐转换使音乐体现了一种对过去灾难深重日子的不堪回首和对剥削者、压迫者的愤懑之情。主部（A）是在 C 大调上陈述，第一插部延续了这一调性，作曲家运用大调式较为明亮的特点抒发了对民众高涨的爱国热情的赞美，以及对中国人民消灭一切不平等的充分肯定。从第七十一小节开始进入 C 段，C 段是一个由六小节的扩展句所形成的长句，在音乐上属于一个特殊性乐段，是一个由特殊的一句体形成的乐段。由第七十一至第七十六小节组成，这个乐段前后都是通过半音性的间奏所引入，而且这个插部与第一插部的音乐情绪刚好形成了一种渐进式的推进。这一插部表现的是肯定与决然的情感，将第一插部中疑问与诘问的情绪推入毋庸置疑的坚定表达，突出了歌词中"听呵，像暴风雨狂啸的声音，在全中国到处怒吼"推翻一切压迫、剥削的坚定信念。可以想象，这样的旋律在那个时代是多么令人热血沸腾，这样的旋法安排在今天看来也是非常振奋人心的。C 段之后（七十七小节）又通过三小节半音阶的推进过渡后，旋律以半音的音势运动用间奏的方式向上推进后再次回到主部（A），完成最后一次再现，主部的最后一次出现先是男高音声部齐唱，然后女高音声部与其他声部渐次进入，最后以合唱结束，这样的声部安排不仅体现了人民群众绵延不绝的强大力量，也使主部的再现具有了总结性的意义，音乐经过最后一次陈述，以更为激越的情感表现出人们当家做主、创立新时代的坚毅决心和顽强信念。本乐章荡气回肠的音乐表现与感染力，让我们看到了回旋曲式这一体裁虽然通常作为器乐作曲结构的选择，较少用于声乐性作品的写作，但作曲家在此将之用于声乐性作品的结构，应该说是独辟蹊径，不仅很有创意，也展示了作曲家深厚的作曲修为，令人敬佩。

从第四乐章——《乐园》（该曲节选见谱例 4-17）的歌词中我们看到，经历了血与火的洗礼，经过了艰苦卓绝的抗争，中华儿女终于扫净了笼罩在天空的阴霾，看到了盼望已久的胜利曙光。那潜藏在胸中对新生活的向往，以及对即将诞生的新中国的期盼，化成激情难抑的语言抒发出对祖国由衷的赞美。歌词中那些朴实的话语是中华儿女内心情感的真实写照，是长期受压迫、受奴役的民众发自内心的最真实的声音。"祖国呵，看千万忠勇的英雄，用鲜血染红你的胸脯；他们要在你的土地上面，创造自由幸福的乐园。"是啊，苦难的日子不堪回首，幸福的生活来之不易，人们一路奋斗、一路期盼，在多少个黑暗的抗争之日中坚守着希望，并最终将共和国的旗帜插在了历史的转折点。民众有太多的理由为这样的胜利感叹，也有太多的

理由为即将诞生的新家园而欢呼，因为英雄们的血没有白流，勇士们用血肉之躯垫起的共和国大厦将要傲然耸立在世界的东方。歌词中凸显的不屈的斗志向世人发出这样的誓言："亲爱的祖国！你的怀中不应再让那野兽来居住，你这美丽广阔的山河应该开着民主的花朵，我们美丽的中国，将要出现自由幸福的乐园。"这是何其壮美的誓言，又是何其豪迈的自白。为了今天，为了这神圣的时刻，曾经的努力都是值得的，曾经的磨难都可以成为共和国的坚稳基石。我们尽情欢呼，我们感到无限自豪，因为我们拯救、保卫了自己的国家，捍卫了属于自己的家园，尽管现在满目疮痍，但我们将不言辛苦，在这片土地上建设我们幸福的乐园。将歌词放到当时的历史背景中来分析，可知广大民众的内心诉求是多么的质朴，因为这种质朴是源于长期的饥寒交迫和居无定所的惶恐生活。可以想象，在灾难深重的旧中国，人民群众的简单生活诉求简直就是一种"难于上青天"的奢望。当这样的奢望如一抹晨曦在东方的天际开启的时候，于是，发自内心的语言自然而然就出现了："亲爱的祖国！我们歌颂你，你就要从血泊中新生，我们永远要做自由人，我们都是你英勇的子孙。"在这样的歌词中，我们感受到了强烈的爱国之情，也让我们共同融入了对伟大祖国的赞美与热爱中，为今天有尊严地生活在自己的家园而自豪。我们的先辈用前赴后继、无怨无悔的奋斗迎来了"让我们拍着手掌，欢迎新中国！自由幸福的乐园要在祖国地面出现"的崭新世纪。今天的我们该用什么样的姿态来爱护我们的家园和维护我们今天的幸福生活呢？答案应该是不言而喻的。失去家园的日子虽然已离我们远去，但我们知道，创业容易守业难，何况干扰和破坏我们幸福生活的隐忧始终存在，若我们只知衣来伸手而不思进取，没有居安思危的意识，则前景堪忧。基于此，每一位国人都应该怀着对先辈的崇敬和对祖国的热爱，将爱国主义的精神渗透到生活的方方面面，继续发扬艰苦奋斗的精神，为中华民族的伟大复兴做出应有的努力和贡献。

《乐园》节选

金　帆　词
马思聪　曲

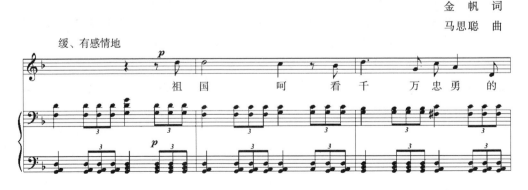

谱例 4-17

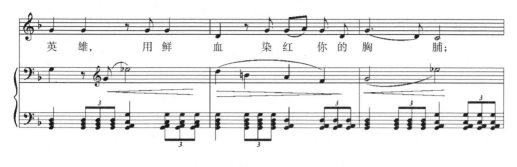

谱例 4-17（续）

第四乐章音乐分析如下。

第四乐章是整个大合唱的终曲乐章，由三大部分组成，整个乐章具有气势宏大的特点。第一部分由第一至第四十一小节构成；第二部分由第四十二至第九十三小节构成；第三部分由第一百零四至第一百六十小节构成。

从音乐材料来看，显然，第四乐章回到了第一乐章的音乐材料上面，实现了主题的回归，这样的回归既是体裁的需要，也是音乐发展的逻辑使然。

从声部编排来看，第四乐章加强了旋律的叙说性描写。第一部分从第一小节起，通过钢琴十二小节的伴奏引领，像第一乐章一样，男高音独唱出现，以极其饱满的感情抒发着对伟大祖国的热爱和矢志创造自由幸福家园的决心。这样的声部编排与第一乐章男高音的领唱既有形式上的统一，又有声部组织上的对比与区别，通过首尾照应的铺排体现了大型声乐作品声部编排方面的逻辑要求。第二部分四个声部同时出现，其中间或出现的男女低音声部同节奏旋律的安排，使旋律进行错落有致，有力地推动了音乐气氛的深入与发展。第三部分设置了女高音声部的领唱，然后用男高音与男低音声部作铺垫，将音乐的气氛与歌词的要求作了完美的结合，将声部的层次感极大地呈现出来，非常具有多声部音乐写作的借鉴意义。

从曲式结构来看：第一部分为有再现的单三部曲式。该部分的主题在音调特征上，通过第一乐部更多地贡献出一种舒缓优美的颂歌性音调特征，调式以徵调式为基本骨架，其中渗透着陕北民歌特有的商调式音调，以悠扬的唱腔中透视出徵调式应有的明快的色彩。中部在节拍形态转换成八六拍后，节奏律动明显加强，音乐情绪变得流畅和舒展。伴随着旋律调式转位 F 宫调，音乐的情绪变得更加激越和肯定，呈现出对新时代一种饱满且深厚的颂扬之情。第二部分是回旋曲式，虽然两个插部并未和主部之间形成较大的对比，但这与第三乐章的曲体结构形成了一种呼应关系，深化了这一曲式体裁声乐性作品的运用，体现了作曲家在曲式结构设置方面理性而精妙的选择。第二部分的音乐更加热情激昂，表现了对祖国未来的繁荣和富强充满了信心。第三部分为带再现的单二部曲式，通过六小节的钢琴伴奏的铺垫，

女高音声部以深情饱满的音调出现，以变化再现的方式呈现了第一乐章开始时象征着光明和希望的主题，在八六拍复拍子的配合下，将旋律变得更为宽广和舒展。第三部分在节奏律动方面，以宽缓的形式和悠长的音调形态，着意去表现人民大众对来之不易的生活的期盼，着意表现了人们在欢庆中华人民共和国成立时，对未来的美好憧憬和遐想。旋律中段采用轮唱式的急板，将这种情绪表现得更加激动而奔放。旋律选用了F宫调来彰显热烈的情绪，F宫调明快的调性色彩为旋律增强了艺术的深化与表达，同时，这一部分在乐思材料上也形成了对第一乐章的一种变化再现和呼应统一。分析可见，第三部分具有整体性的再现特点，它是对第一乐章中心主题材料的一个重组，单从这一乐章本身来讲，它不具备音乐的再现意义，但对于整个作品来讲，最后这一乐部的音乐设置，毫无疑问地在乐思材料上将第一乐章的主题实现了变化与再现，随着最后熟悉的主题旋律在四四拍的出现，全曲在舒缓而坚定的音调中，带着为中华人民共和国成立而欢呼的热情，在欢欣鼓舞的气氛中完美结束。

爱国主义经典声乐作品的分析到此似为结束，但其实不然，因为这仅仅是开始，在分析中积累的创作意识和经验将为我们所用，"他山之石，可以攻玉"的道理告诉我们，在分析中反思，在反思中积累，在积累中进步，这才是一种严谨的创作态度。这也正是当今中国音乐文化发展、壮大所需要的创作精神，因为我们赖以生存的这片沃土值得我们去歌唱，值得我们去颂扬，所以我们有义务、有责任潜心创作出大量的音乐作品来讴歌我们的国家，讴歌我们来之不易的幸福生活。我们在爱国主义经典声乐作品的宝库中吸收着灿烂音乐作品的营养，而继续发扬光大和充实这一宝库，却需要我们在音乐创作的园地里脚踏实地地耕耘。面对纷繁复杂的物质世界和日渐浮躁的精神世界，如何抵御急功近利的诱惑，心无旁骛地思考与创作，这是摆在我们每一位音乐工作者面前非常现实的问题。面对祖国就是面对母亲，这是无可争辩的共识，试想，面对母亲，我们可以阳奉阴违吗？面对母亲，我们可以敷衍应对吗？显然，答案是否定的，因为母亲的含辛茹苦不是口头一个"谢"字可以回报的，而是需要我们付诸行动去想母亲所想、急母亲所急，将对母亲的养育之情内化于心灵深处，方可不辱"赤子"之称。从历史的角度去审视祖国母亲一路走来的坎坷历程，我们无不为之唏嘘感慨，因此，用心灵去感受、用心灵去创作既是对祖国母亲的慰藉，更应该是我们发乎内心的对祖国母亲和无数烈士先贤的感激之意、感恩之情。作为一个微小的个体，我们得益于祖国母亲的庇佑，是她让我们自由地生活在她的怀抱里，是她赋予我们广袤、肥沃的土地；我们还得益于那些在我们之前金戈铁马、浴血奋斗的先辈们，是他们让我们能够自由地生活在祖国的怀抱里，是他们用血肉之躯和钢铁般的意志使我们远离了屈辱与流离失所，为我们砸碎了耻辱的枷锁，打开了幸福生活的大门，挺直了脊梁在中华大地上自由而幸福地生活着。既然许多优秀的作曲家已经用手中的笔和心中的旋律为我们开辟了歌唱祖国之路，

我们就应该义无反顾地一路高歌、一路向前,绝不停歇。为了不愧对我们的祖国,不愧对一个音乐工作者的良心,我们在前进中必须思考这样一个问题,那就是:什么是当下应该具有的音乐创作态度?关于这个问题,我们认为著名作曲家王立平先生在2014年"艺术走进生活"全国巡回讲座西南大学站的讲话就很有针对性和说服力。他说,当下的音乐创作不仅要有甘于淡泊的创作精神,更应该具有"敬畏"之心。"敬畏"二字言简意赅地就音乐创作的态度作了高度的概括。我们认为,"敬"是学习,是借鉴,是虚怀若谷品质的表现,是我们成长、发展的必然过程与经历。用虔诚的态度去学习先进的作曲技法,用尊敬的态度去分析,借鉴作曲家们的优秀作品,让我们可以在巨人的肩膀上攀得更高,看得更远。"畏"是求实,是持之以恒和知难而进,因为创作不是一蹴而就的简单事情,音乐工作者们一定要认识到创作的困难与艰苦,要有创作出精品的意识和追求,闭门造车式的空想出不了精品,还会因其"假、大、空"的垃圾效应带来负面影响。现实中,实事求是、锲而不舍的创作态度所产生的精品例子可以说不胜枚举,它们所带来的艺术感染力也是长久而深远的。比如由蒲风作词、聂耳作曲的《码头工人歌》,是田汉与聂耳合作的舞台剧《扬子江暴风雨》中的一首歌曲。为了创作,聂耳深入码头与工人们共同劳动,时间近三年。通过深入码头第一线,他拥有了大量创作的生活素材,积累了具有真情实感的创作灵感,正如他所言:"夜十二时半抵九江,一个群众的吼声震荡着我的心灵。它是苦力们的呻吟、怒吼!我预备以此动机作一曲。"[①] 于是,这首表现饱受侵略者蹂躏的码头工人团结起来英勇抗争的歌曲就诞生了。聂耳身体力行,深入生活的范例,为我们留下了关于创作态度耐人寻味的思考。对"敬畏"二字的理解,使我们在对这些艺术家们创作过程的认识与了解中,有了更加深刻的认知和触及心灵的感动。为了我们的祖国,为了我们的民族,为了我们的幸福生活,让我们以"敬畏"二字共勉,在音乐创作的道路上走出坚实无悔的脚步,让祖国的音乐园地开满璀璨的创作之花。

本章参考书目:

[1] 上海音乐出版社:《音乐欣赏手册》,上海音乐出版社1981年版。

[2] 上海音乐出版社:《音乐欣赏手册续集》,上海音乐出版社1989年版。

本章参阅乐谱:

[1] 王耀华:《中国民族音乐》,上海音乐出版社2008年版。

[2] 储声虹、易爱华、李晓贰:《声乐教学曲库》(中国作品第一卷),人民音乐出版社1998年版。

① 上海音乐出版社:《音乐欣赏手册》,上海音乐出版社1981年版,第17页.

［3］韩再恩、东珺、杨士菊：《声乐教学曲库》（中国作品第六卷），人民音乐出版社2003年版。

［4］胡钟刚：《声乐教学曲库》（中国作品第五卷），人民音乐出版社1997年版。

［5］冯康、徐青茹、黄正刚、竺慧芳、黄明水：《声乐教学曲库》（中国作品第四卷），人民音乐出版社2003年版。

［6］周振锡、裴传雯：《声乐教学曲库》（中国作品第七卷），人民音乐出版社2003年版。

［7］金帆词、马思聪曲《祖国大合唱》，上海音乐出版社1952年版。